Art Educational Results Exhibition
of National Fine Art Colleges

CONSIDERABLE
ELITES

National Invitational Exhibition
for the Outstanding Student Works
of Fine Art Colleges

杏林撷英

7
1
0
2

上海美术学院高水平建设经费资助项目

全国高等美术院校优秀学生作品邀请展

冯远　主编

上海书画出版社

领导嘉宾合影

GROUP PHOTO

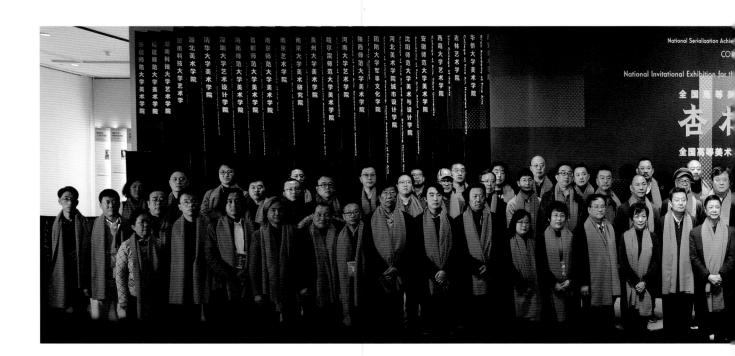

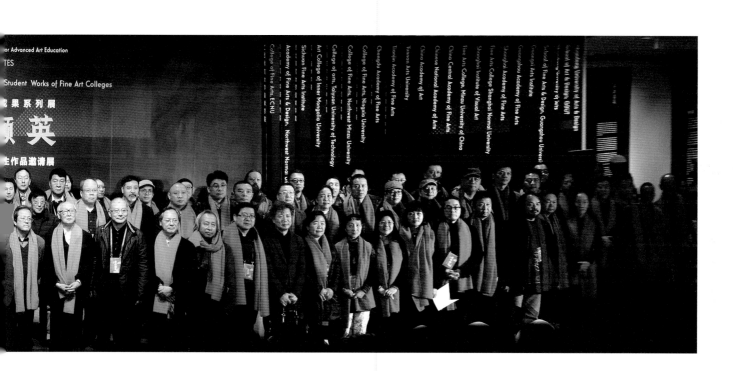

组织架构

ORGANIZATION

一 主办单位

教育部艺术教育委员会

上海市教育委员会

上海市文化广播影视管理局

上海大学

二 支持单位

中国美术家协会

三 承办单位

上海美术学院

中华艺术宫

四 组委会

主席

董伟、翁铁慧

组委会委员

于秀芬、邓国源、冯远、许江、吕品田、李劲堃、李象群、苏明、金东寒、范迪安、庞茂琨、徐旭、徐里、徐勇民、诸迪、郭线庐、鲁晓波（按姓氏笔划排名）

秘书长

汪大伟、李磊

副秘书长

陈青、夏阳、金江波、李超、王岭山

五 艺术委员会

主任

冯远、范迪安、许江

顾问

靳尚谊、詹建俊、全山石、邵大箴、陈家泠、方增先、常沙娜

委员

王力克、王晓琳、邓国源、孔新苗、卢辅圣、朱青生、刘万鸣、刘伟冬、刘健、刘赦、李劲堃、李象群、李超、李磊、余丁、汪大伟、张晓凌、张敢、陆万美、陈青、杭间、罗中立、苏新平、金江波、夏阳、庞茂琨、郑军里、施大畏、钱初熹、徐勇民、翁振宇、高洪、郭线庐、郭春方、黄海、塔来提·吐尔地、鲁晓波、曾成纲、潘鲁生（按姓氏笔划排名）

六 策展团队

统筹

汪大伟

策展人

李超

执行策展团队

董春欣、葛天卿、宋国栓、秦瑞丽、王静砚、李薇、姜岑

七 合作单位

上海书画出版社

上海国际贵都大饭店

目录

CONTENTS

01. 前言 006

02. 当代中国高等美术教育的内涵式发展 008

03. 为现代国际核心都市上海培养有为人才 010

04. 主论坛报告概要 014

05. 展览院校名录 022

06. 作品图录 024

07. 活动综述 596

前言

PREFACE

冯 远 FENG YUAN

自新中国成立以来，我国美术教育的发展历经近 70 年的探索与演变，其成就与影响举世瞩目。在此期间，无论是资深名校，还是后发新院，在贯彻党和政府教育方针的同时，通过自身定位谋求发展，积极探索高等美术教育科学规律，应对国家发展需求，努力为时代发展和国家建设培养人才、铸造成果。

进入 21 世纪新的历史时期，相关美术教育的供求关系、内外部需求、国际国内竞争环境以及资源条件，都发生了明显变化。为了在未来国际化发展趋势中，继续充分发挥和加强美育对于国家经济、文化社会发展建设的重要作用，学院教育作为国家发展创新动力资源，尤需与时俱进，总结探索现代转型中的新思路与新模式，探讨思考新时期中国美术教育发展战略问题。

上海美术教育自近代土山湾画馆创立以来，具有百余年历史文脉，其以"新兴艺术策源地"为定位，滋养上海的学院美术教育，海纳百川，继往开来。上海大学上海美术学院正式组建伊始，即秉承"深美中国"的发展愿景，与"创意服务 21 世纪上海国际都市文化发展战略"学科建设核心理念，组织策划，并与上海中华艺术宫共同承办"全国高等美术教育成果系列展"的大型学术展览研讨交流活动。此项活动由国家教育部艺术教育委员会、上海市文化广播影视管理局、上海市教育委员会、上海大学作为主办单位，中国美术家协会作为支持单位，活动的倡议一经发起，即得到了来自全国各省、自治区、直辖市 48 所美术院校的积极响应与协同合作，展览将以 800 余件学生优秀作品的规模，基本实现全国各地区高等美术教育的"覆盖"。

"全国高等美术教育成果系列展"以"中国美术教育发展战略"核心主题的提出，梳理、总结、反思和前瞻中国高等美术教育之路，通过 2017 年"杏林撷英——全国高等美术院校优秀学生作品邀请展"，2018 年"师坛锦瑟——全国高等美术院校优秀教师作品展"，2019 年"春华秋实——中国高等美术教育文献展"，三年系列化展览及论坛，回望审视中国百年美术教育的文脉历史，思考当下美术教育中

01.

的问题，前瞻并构划中国高等美术教育的未来发展。

2017 年的"杏林撷英——全国高等美术院校优秀学生作品邀请展"，主要定位于相关艺术院校自 2000 年以来的历届优秀学生作品的展示，以"撷英"为主线，分设"学院聚焦""经典浓缩""设计应用""探索实验"和"未来展望"五大内容单元，营造多元共存的主题体验情境，构建交流平台和对话机制，整合了全国各重要的艺术院校的学术资源，切磋沟通美术人才培养教育之道，分享和交流教育成果，检视、探讨本科生和研究生的教学问题，总结中国高等美术教育实践中的经验得失。

教育是艺术院校生存的倚重之力；教学是学院发展的基石主业；教学质量是决定教育兴衰的社会号召之力；教育体制、机制的完善是决定学院经营管理成败的内在需求。由此以观"杏林撷英"之道，其正是当代学院在新的艺术观念、知识、理论、技能传授下人才、作品的养成与产出，其成绩和效益，将通过人才培育过程的体系化及学术水平得以

体现。伴随着以学生为本、以教学为本的投入与产出的过程，美术学院必将根据社会发展的实际需求，审时度势地调整办学发展方向、建设目标、办学体制、学科设置、教学内容及教学方式，藉此建立起良性发展的循环机制，以学院学科自身发展的"自转"协同应对国家和地区全局发展的"公转"。

随着 2017 年"杏林撷英——全国高等美术院校优秀学生作品邀请展"的开幕，我们携手全国美术教育同道，共同开启为期三年的合作共济之行，我们计划以"全国高等美术教育成果大系"的集成出版，展示和共享优秀学生作品、教师创作成果、百年美术教育文献，以及新中国美术教育 70 年成就的研究成果，全局性地思考中国美术教育的发展战略问题，为迎接国庆 70 周年庆典暨新中国美术教育 70 周年回顾，聚全国艺术院校之力，共同奉献一份具有文化强国精神的"中国故事"的厚礼。

当代中国高等美术教育的内涵式发展

冯 远 FENG YUAN

　　各位老师、各位院校长、同学们和媒体界的朋友们，"2017 杏林撷英——全国高等美术院校优秀学生作品邀请展"学术论坛现在开始。今天分为上午主论坛和下午两个分论坛，由我主持上午的主论坛。习近平总书记在党的十九大报告中的第五部分和刚刚结束的中央经济工作会议讲话中，阐释了贯彻新发展理念、建设现代化经济体系的重要思想。他说："我国经济已由高速增长阶段转向高质量发展阶段，正处在转变发展方式、优化经济结构、转化增长动力攻关期，建设现代化经济体系是跨越关口的迫切要求和我国发展的战略目标。必须坚持质量第一、效率优先，以供给侧结构性改革为主线，推动经济发展、质量变革、效率变革、动力变革、提高全生产要素，不断增强我国经济创新的竞争力。"总书记又在第八部分谈到教育，在优先发展教育事业中提到"加快一流大学和一流学科建设，实现高等教育内涵式发展"。

　　以我个人的学习体会，总书记的讲话虽然谈的是经济，但是也完全适用于、对应于教育教学，完全对应于由规模效益向提升质量，注重效益转变的攻关期。总书记所提出的教育内涵式发展的要求，在我的理解就是重在院校教学的科研水平质量的提升、重在内部管理水平效益的提升、重视人才素质和创新成果产出以及社会服务接口关系增强。一句话，向质量要效益，论成果问效益。自成建制的美术教育在中国兴办，自新中国成立，改革开放以来中国的美术教育经历了百年、70 年、40 年的不同的历史阶段，取得的成就不言而喻，否则也就没有进入到新世纪以来艺术的大繁荣、大发展。仅就艺术院校每年毕业生的规模和从业人员队伍的快速增长而言，都是历史上任何时期不可比拟的。上海多所大学均开设了美术专业、学院、设计艺术专业，数量发展则是更快，各类美术设计的教学创作研究、展览交流等相关活动为推进社会主义现代化建设文化事业的发展起到了重要的作用。但

02.

同时发展中的问题也是显见的。我们在一路高歌猛进的同时也需要理智和清醒地应对各种问题，特别是改革开放40年中国美术教育的理念发生了深刻变化，其中有经验、有教训、有成功，也有失误。我们已到了需要沉静下来、冷静下来，梳理总结的时候。

出于这样的考虑，上海美术学院结合自身在未来的发展策略，愿意做一件基础的事情，从而为这个活动创造条件，邀请大家就共同关心的问题一起进行梳理，探讨成功经验，谈未来发展。我们既希望在第三年文献展结束的时候，能够形成有价值的文本成果，举办系列展的构想又是得到了上海市政府、大学和北京相关部委、中国美协、上海中华艺术宫的支持和理解，更得到各位的参与和支持。所以诚挚地感谢大家。

如果从1864年上海创立土山湾画馆到1912年刘海粟创办上海美术专科学校算起，上海美术教育的文脉一百年，成为国内最早历史的节点。1959年建立了上海市美术专科学校，1983年并入新组建的上海大学，成为上海大学美术学院。一个二级学院一直努力地比着一级学院在做事情，起起落落、沟沟坎坎，实为不易。去年正式挂牌为上海美术学院，成为虚拟法人，实体运作，具有相应自主办学权的改革试点，成立董事会。学院现在有九个本科专业，有强项、有特色专业，也有弱项。在编教师150余人，本、硕、博、留学生逾2000余人，拥有三个一级学科博士授予点，一个博士后流动站和国家的特色专业上海教学示范中心等。在这几十年的办学发展中绘画大家吴大羽、颜文樑、张充仁等曾经执教，培养了像陈家泠、邱瑞敏、陈逸飞、王劼音、张培础、施大畏等一批著名的美术家，刚才是择要来介绍。学院在把握意识形态，建设社会主义核心价值观的同时，意识到要倡导和承继蔡元培先生"闳约深美、兼容并包"的教育理念，欢迎"八面来风"，主张"海纳百川"的教学思想。当然，刚满周岁的美术学院还有一个不情之请，就是从现在到未来的三至五年，上海美术学院将面临一个重要的发展期，也是一个难得的发展机遇，如何应对国际大都市上海未来的发展和人才需要，国际大都市上如何发挥应有的作用，注意国家的文化建设？希望在与大家的交流中吸取各家之长，学习各校的经验，以勾画未来发展的新格局，拜请各位不吝赐教。

为现代国际核心都市上海培养有为人才

汪大伟 WANG DAWEI

学院教育作为国家发展创新的资源,在 20 世纪 90 年代以来高等美术教育探索高等美术教育科学规律,应对国家发展需求,努力顺应时代发展,逐渐进入到体系化管理的阶段。1994 年文化部出台了高等美术学院教学方案指导性文件,开展了新一轮的教学大纲,1997 年中国美术学院受文化部教育司的委托制定了高等艺术学院教学评估的指标体系,注重目标管理的同时,也注重过程管理。近期教育部的教育工作会议提出以学生为中心,产出为导向,秉持持续改进的精神,进一步调整美术教育人才培养目标,总结思路与新模式,探讨中国美术教育发展的战略问题。

第一,教学是学院发展的基石主业。中国高等美术教育基本上包括课程体系、教学内容、教学方式等要素,知识的核心是传承,技术的核心是创意,技能的核心是服务。美术人才培养标准的共识,首先,具有扎实的专业基础知识,基本理论和专业技能,掌握本学科的方法论。其次,学科知识并用。三是具有良好的人格品质。

美术学院与时俱进,逐渐凝练成个体价值、事业发展、国家需求三位一体的核心价值观,让审美成为一种深层的需求贯穿于美术教育中的培养体系、创意体系和服务体系,以此有效地激发创造力,提升艺术生产力。

目前存在的问题,在各个院校也是普遍存在的问题,包括专业课程体系教学内容过于单一,教学中分科过细,又相对封闭,缺乏有机的协调。同时部分系科不同程度存在不规范的状况,教学重技术技能,轻基本素质教育的情况。针对这样一些问题,我们

03.

实施了三方面的举措：第一，实行课题式的教学模式；第二，实行课程体系建设；第三，努力推进精品课程的建设。

教育是艺术院校生存的倚重之力，教学是学院发展的基石主业，教学质量决定教育兴衰的社会号召之力。由此以观"杏林撷英"之道，正是当代学院在新的艺术观念、知识、理论、技能传授下，人才作品的养成与产出，成绩和效益，将通过人才培养过程的体系化及学术水平得以体现。

第二，我们在努力探索全流程的艺术教育模式的改革和探索。以战略导向、问题导向、需求导向为原则，以作品、人、影响力三位一体的艺术产出为目标导向，打造吸纳国内外艺术创作和教育人才的平台，构建从人才发现、素养教育、作品创作、市场运作、影响力提升的全流程艺术教学模式。

在上海美术学院揭牌一周年之际，2017年6月"上美讲堂"开讲，邀请了国内美术教育界靳尚谊、全山石、邵大箴、常沙娜等十位扛鼎之士展开了别开生面的"美术教育大家谈"活动。一个半月，邀请了28位专家，举办28组、57场学术讲座和工作营。

以展促建、以展促改、以展促评。全年七种类型（课程展、教学案例展、毕业作品展、优秀毕业作品展、年度优秀作品展、系部年度展、专业主题展）的教学展示循环；累计举办了22个学期、173门课程参展；教学案例展四届，累计28门课的案例参展；"本科生优秀毕业作品展"每年一次。

在我们的本科教育中以展览作为我们的教学管理和教学促进的抓手，以展促建、以展促改、以展促评。通过七种类型的展览对我们的教学，对我们的创作能力以及教学成果进行了一种横向的比较和检查，并通过这样的举措来促进我们的教改和我们的

教学质量的提升。

今年冯院长到任以后，发现美术学院的学生一直宅在家里，不愿走向生活，不愿去生活当中体验。所以在暑假的时候冯院长要求我们的学生能够在暑假期间走向生活，探索问题，和实际生活进行接触，同时去采风，把生活中的问题寻找回来，同学们在暑假回来以后向各个科系做了汇报。通过这样的教学活动，促使当下的青年走进生活，走进社会，去了解生活。而且很多学生觉得这项"任务"给他们带来了另外一种眼光去了解自己和周边的社会实践。同学们共同把这个称作"院长作业"，而"院长作业"成为美院基础教育的手段，拉近学生和社会的距离。

在研究生教育方面我们基本上是以工作室的方式开展，工作室的类型分为三类：基于问题导入的研究型工作室、基于市场导入的实践型工作室、基于流派导入的大师型工作室。根据不同类型的工作室实行不同的功能目标绩效，以及核心竞争力的考核。今年一年我们已经全职引进了四位国际艺术家、教育者和国际重大协会的负责人来参与美术学院，特别是研究生的教育工作。

同时我们也和企业进行了合作，特别是和宝武集团成立了国际艺术城的发展研究院，和上海设计院建立了联合设计工作室，让我们的研究生以实际项目作为自己的研究课题，让他们能够直接接触到第一线的社会实践，把社会的需求导入他们自己的研究之中。我们的三种类型工作室，根据不同的功能、目标、绩效、核心的竞争力、教学团队、外部协同的机构，以及开设的课程、培养的特点都做了相应的定位。目前这些工作室逐步在开拓之中。

艺术教学模式的核心是激发教师和学生的主观能动性，教师自主施教，学生自主学习，形成自主式、合作式、研究式为主的学习方法。自主式是学生自主选择、自主学习、自主训练、自我创新。而合作式我们提倡追求卓越的专业精神与互补合作的团队精

神，培养学生团队协作能力和跨专业的交流与互动。研究式是以课题式的教学内容，切入整个教育教学体系中。

利用艺术时间来开拓视野、开启视听、体验人文、开发双手，实现当代人文与文化创意的有机互补的教学手段。

第三，人才培养源和文化策源地的建设。上海美术学院围绕创意服务 21 世纪上海国际都市文化发展战略学科建设的主线，对接上海世界核心都市建设和经济转型需求，相关人才培养的基本定位为——经典传承、文化创意、社会服务的复合型专业人才。

以艺术生产力为需求的创作型人才面向的是设计、公共艺术、美术创作及创意产业等领域。应对着艺术本体发展的需求需要培养研究型人才，这一研究型人才面向的是艺术史、艺术理论、艺术批评、美术考古等领域。应对着艺术事业发展的需求需要的管理型人才，面向的是艺术市场、美术机构、政策咨询、文化出版、公共文化等领域。凝练相关艺术资源向艺术资本"二次转化"的核心理念，将人才培养、学科发展的小循环，有机地融入到都市文化发展的战略中的城市更新的大循环中。

上海美院逐渐凝练成当代美术教育理念，即为"个体价值、事业发展、国家需求"三位一体的目标遵循。基本形成了人才培养标准。我们倡导高格上品、文心慧眼、艺匠巧手；追求德艺双馨、思行并重、技道兼修、传创同构、文质共美；实现创新性继承申学传统，创造性转换海派文化，创意性提升上海人文。

定位于"创意服务 21 世纪上海国际都市文化发展战略"的人才培养模式，贯穿于美术教育中的培养体系、创意体系和服务体系，以此有效地激发创造力，提升艺术生产力。

主论坛报告概要

04.

本次活动主论坛主题为"当代中国美术教育的人才培养和转型发展",邀请中央美术学院范迪安院长、中国美术学院许江院长、清华大学美术学院鲁晓波院长、中国艺术研究院美术研究所牛克诚所长分别做主旨演讲,同时上海美术学院执行院长汪大伟也介绍了上海美术学院的办学理念和教学情况。

论坛由上海美术学院冯远院长主持,冯远院长引用习近平总书记在党的十九大报告中的第五部分和中央经济工作会议中对于贯彻新发展理念、建设现代化经济体系的重要思想的阐释,认为其也完全适用于教育教学。总书记所提出的教育内涵式发展的要求,就是重在院校教学的科研水平质量的提升、重在内部管理水平效益的提升、重视人才素质和创新成果产出以及社会服务接口关系增强。"向质量要效益,论成果问效益。"中国美术教育的发展取得较大成就,也需要沉静下来去梳理总结其中的经验、教训、成功、失误。因此上海美术学院结合自身在未来的发展策略,举办教育成果展,举办论坛,创造条件邀请大家就共同关心的问题一起进行梳理、探讨成功经验,谈未来发展。

中央美术学院院长范迪安指出高等美术教育面临着新的历史机遇:一、中华民族的伟大复兴和中国社会的全面发展与文化建设,需要具有文化使命、优秀素质和睿智创新的新型美术人才,需要在人才培养模式上树立新的观念,注入新的意识,探索新的方法。二、改革开放以来通过学习借鉴发达国家的经验已经实现了高等教育,也包括美术教育的跨越式发展。我们要清楚地认识到我们的艺术教育与欧美艺术教育各自的优点与局限,同时也要看到差距。中国的美术教育要扎根于中国大地办大学,而且能够形成鲜明的中国特色。反观我们自己的美术教育有几十年积累的优势,但是仍然不够完善:一是我们的学科结构和专业,特别是二级学科的结构有点板结;二是从纵向结构来看,我们的本科教育、硕士教育、博士教育还缺乏更多层级型的科学安排。现在高等

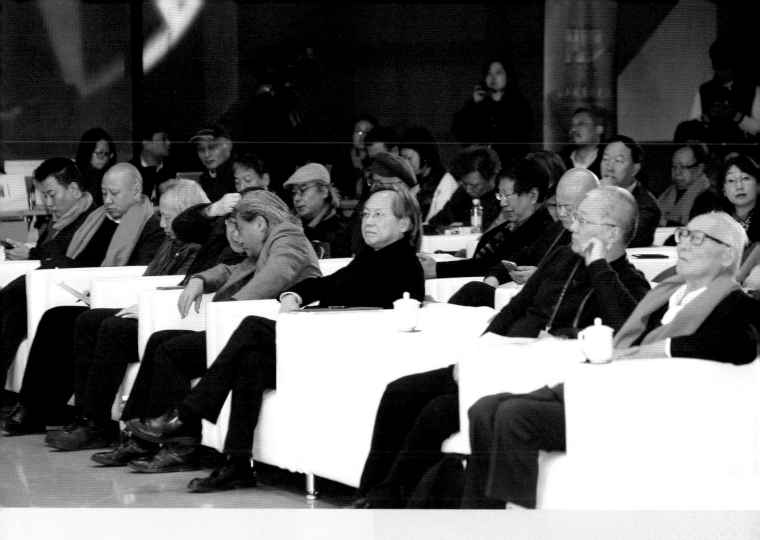

"当代中国美术教育的人才培
养和转型发展"主论坛现场。

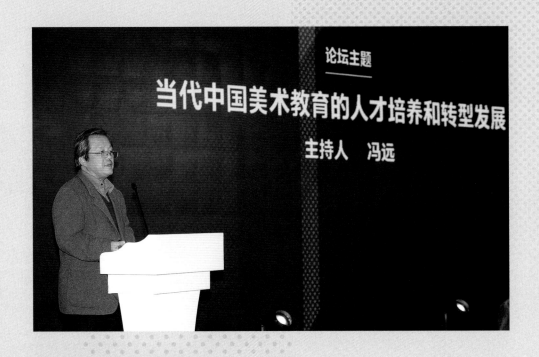

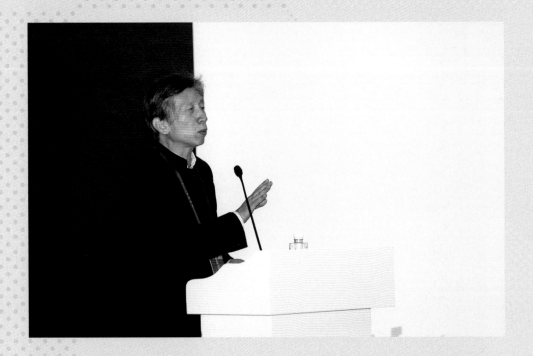

上图: 上海美术学院院长冯远
主持"当代中国美术教育的人
才培养和转型发展"主论坛。
下图: 中央美术学院院长范迪
安在"当代中国美术教育的人
才培养和转型发展"主论坛上
发言。

教育有了新的契机，这个契机就是国家的双一流建设。如何建设一流大学，首先前提是要有一流的学生，这就要求在学科建设的前置空间里做好招生改革，注重培养学生综合素养。其次，从广纳人才入手，保有一流的师资队伍。第三，从教学内容和教学方法进行改革。本科教学和研究生教学既有所区别，也有所衔接。本科教学中特别加强优秀课程、特色课程的建设。在研究生层面，需要更高层面的文化讲座和教育，同时组织和鼓动博导进行教授。从弘扬传统入手，把中国美术的优秀经验与方法导入教学。从社会实践入手，带动学生能够走向人民和生活的大课堂。

中国美术学院院长许江认为中国的教育正是要以情感的方式熏养人的品格，培养文化中的感知和体验的价值观，以此来培养能够担当民族复兴大业的人才。以"五把尺子，五个模式"为核心，介绍了新世纪中国美术学院的发展理念，从校园育人、学科建构、教学优化、学风建设、创作推进五个方面对学院的特色发展起着重要的作用。第一把重要的尺子就是以"大学望境"为旨归的校园建设和校园文化的一种模式。第二把尺子是以东方学为核心的，视觉文化特色学科群建构模式。第三把尺子以"四通"要求为标志的教学和育人的模式。品学通、义理通、古今通、中外通。第四把尺子就是以浙江精神为灵魂的师风、学风的培养模式。第五把尺子是以人民中心为旗帜，以科艺融合为动力来形成研创推进的模式。

清华大学美术学院院长鲁晓波侧重于作为设计学科或者设计和艺术科技跨界的领域做了主题汇报"价值引领与创新"，指出清华大学倡导的是三位一体的人才培养模式：价值塑造、能力培养和知识传颂。价值引领是高校必须的职责，创新是今天人才能力的具体体现。艺术的发展是艺术范式的转换，每一段时期都有艺术范式，决定了艺术发展的主流方向，形成了所谓的艺术思潮。在这个过程中科学技术一直扮演着非常重要的角色。当下艺术发展新的可能在于转化，理念的转化，认知方式的转化，媒介的转化和审美体验方式的转化，这是高校应该探索、应该研究的当下艺术范式。新时代艺术范式的产生不会局限在传统的艺术领域，可能需要跨学科，突破狭窄的学科和专业

的界限。在大数据时代、智能时代完全可以通过新的范式转换，通过交互的方式来发展，艺术与科学融合的空间将十分广阔。

中国艺术研究院美术研究所所长牛克诚从人的三种生理机能而产生的三种能力来讨论作为人的全面发展的高等美术院校人才培养。这三种生理机能以手、心、眼为依托，而或为手艺、心智与眼力。高等美术教育从根本上来讲，不仅仅是技艺学习的过程，更是一个学生被文化熏陶的过程，一个对学生的价值观进行塑造的过程，一个学生心智生长并成熟的过程。中国艺术研究院研究生院一直把学生的综合素质的提高作为自己的重要责任。首先重视手的能力的培养，美术研究所教学上始终以中国画、书法篆刻、油画雕塑等传统美术科目为主体，深耕语言、涵养功夫、锤炼技艺。美术教育需要警惕培养只有一技之长的绘画机器。因此，除了手艺也更要注重心智，强调对学生的情怀、品格、学养及观念意识的综合培养，所谓的心手相印，已经表明手的能力需要在心力的驱动下而呈现出来。另外，在全球化视野下反观本土历史、现实及当代文化，养成一种独立思考及探向精神深度的洞察力，提高双眼的洞悉能力。最后指出手艺、心智、眼力、能力的充分发挥只是完成了个人主体性的全面发展，只有通过向中国当代社会提供智力劳动才能实现价值。

上海美术学院执行院长汪大伟作了本次论坛的主题汇报"为现代国际核心都市上海培养有为人才"，分享了上海美术学院在新的体制机制下的教学情况和思路。第一，教育是学院发展的基石主业。针对目前存在的问题，实施了三方面的举措：一，实行课题式的教学模式；二，实行课程体系建设；三，努力推进精品课程的建设。第二，努力探索全流程的艺术教育模式的改革和探索。以战略导向、问题导向、需求导向为原则，以作品、人、影响力三位一体的艺术产出为目标导向，打造吸纳国内外艺术创作和教育人才的平台，构建从人才发现、素养教育、作品创作、市场运作、影响力提升的全流程艺术教学模式。第三，人才培养源和文化策源地的建设。上海美术学院围绕创意服务21世纪上海国际都市文化发展战略学科建设的主线，对接上海世界核心都市建设和经济

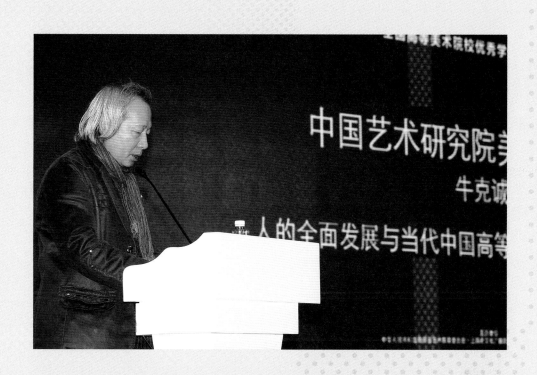

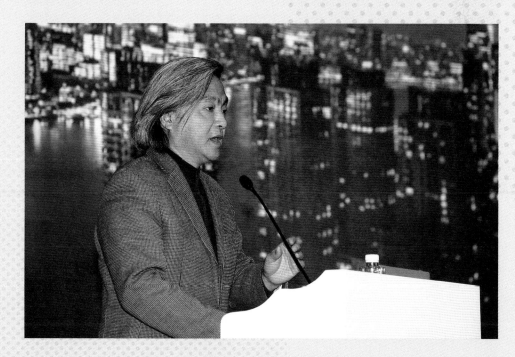

上图：中国艺术研究院美术研究所所长牛克诚在"当代中国美术教育的人才培养和转型发展"主论坛上发言。

下图：上海美术学院执行院长汪大伟在"当代中国美术教育的人才培养和转型发展"主论坛上发言。

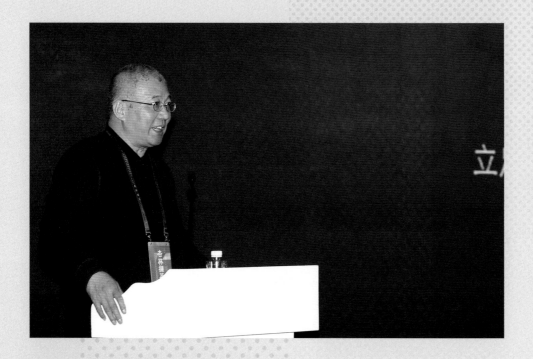

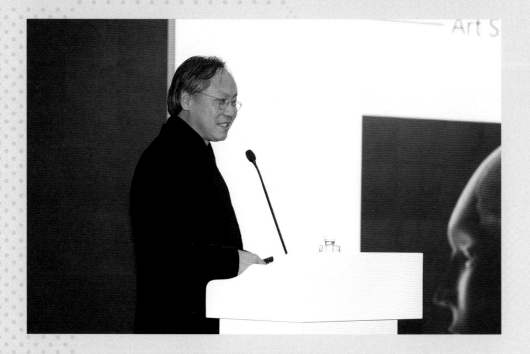

上图：中国美术学院院长许江在
"当代中国美术教育的人才培
养和转型发展"主论坛上发言。
下图：清华大学美术学院院长鲁
晓波在"当代中国美术教育的人
才培养和转型发展"主论坛上
发言。

转型需求，相关人才培养的基本定位为——经典传承、文化创意、社会服务的复合型专业人才。上海美术学院逐渐凝练成当代美术教育理念，即为"个体价值、事业发展、国家需求"三位一体的目标遵循，基本形成了人才培养标准。定位于"创意服务21世纪上海国际都市文化发展战略"的人才培养模式，贯穿于美术教育中的培养体系、创意体系和服务体系，以此有效地激发创造力，提升艺术生产力。

　　以上五位美术教育专家、学者、教授，从各自的角度阐释了各个学院不同的办学理念和实施的路径，相信这些经验和讲演中涉及到的有关教育教学中的问题对每个学院都会带来很好的启发。

"杏林撷英"策展团队整理

执笔：秦瑞丽、陈雅婧、林卓、刘康琳、曾少芮、王之勃

图版整理：王郅、傅逸伟

05.

山东工艺美术学院 / 广东工业大学艺术与设计学院 / 山东艺术学院 / 广州大学美术与设计学院 / 广西艺术学院 / 广州美术学院 / 上海美术学院 / 上海师范大学美术学院 / 上海视觉艺术学院 / 中央民族大学美术学院 / 中央美术学院 / 中国艺术研究院 / 中国美术学院 / 云南艺术学院 / 天津美术学院 / 太原理工大学艺术学院 / 内蒙古大学艺术学院 / 四川美术学院 / 四川音乐学院美术学院 / 宁夏大学美术学院 / 西北民族大学美术学院 / 西北师范大学美术学院 / 华东师范大学美术学院 / 江西师范大学美术学院 / 西安美术学院 / 华侨大学美术学院 / 吉林艺术学院 / 西藏大学艺术学院 / 安徽师范大学美术学院 / 沈阳师范大学美术与设计学院 / 河北美术学院 / 国防大学军事文化学院 / 陕西师范大学美术学院 / 河南大学艺术学院 / 哈尔滨师范大学美术学院 / 贵州大学美术学院 / 南京大学艺术学院 / 南京艺术学院 / 南京师范大学美术学院 / 首都师范大学美术学院 / 海南师范大学美术学院 / 深圳大学艺术学院 / 清华大学美术学院 / 湖北美术学院 / 鲁迅美术学院 / 湖南科技大学艺术学院 / 福建师范大学美术学院 / 新疆师范大学美术学院（按首字笔划排序）

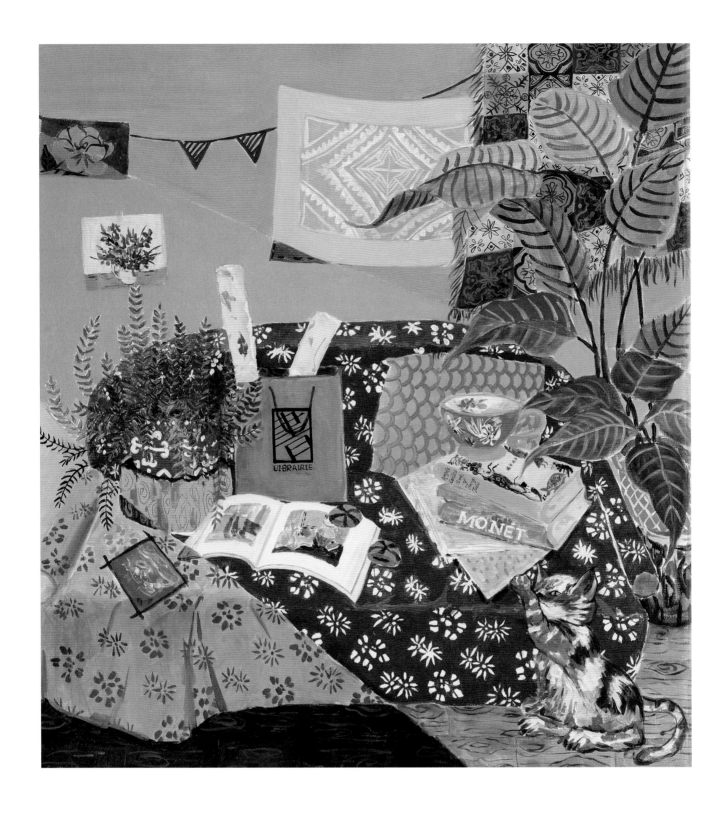

山东工艺美术学院

张咪 《曙语》 油画 105cm×95cm 2017 指导老师：肖友法

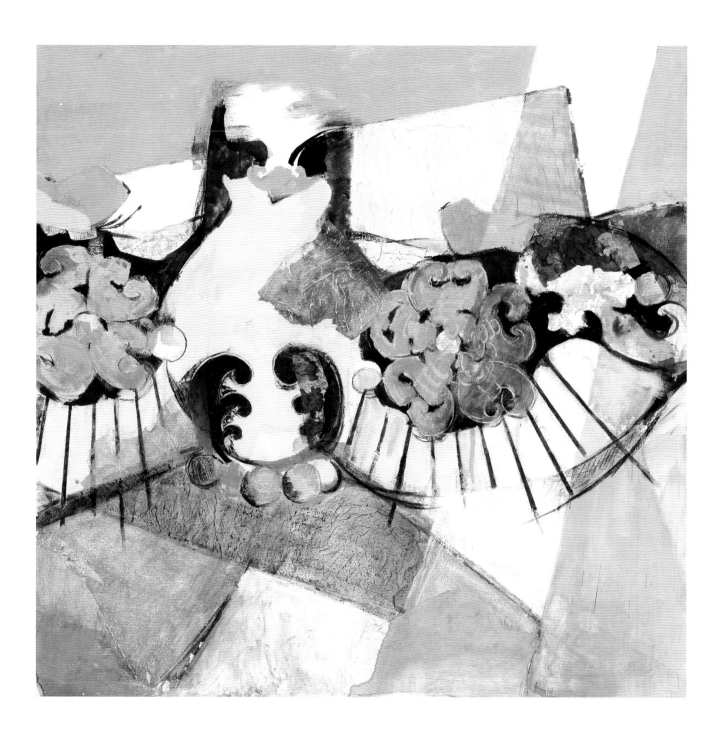

山东工艺美术学院

王越 《纸鸢》 综合绘画 160cm×160cm 2017 指导老师：肖友法

025

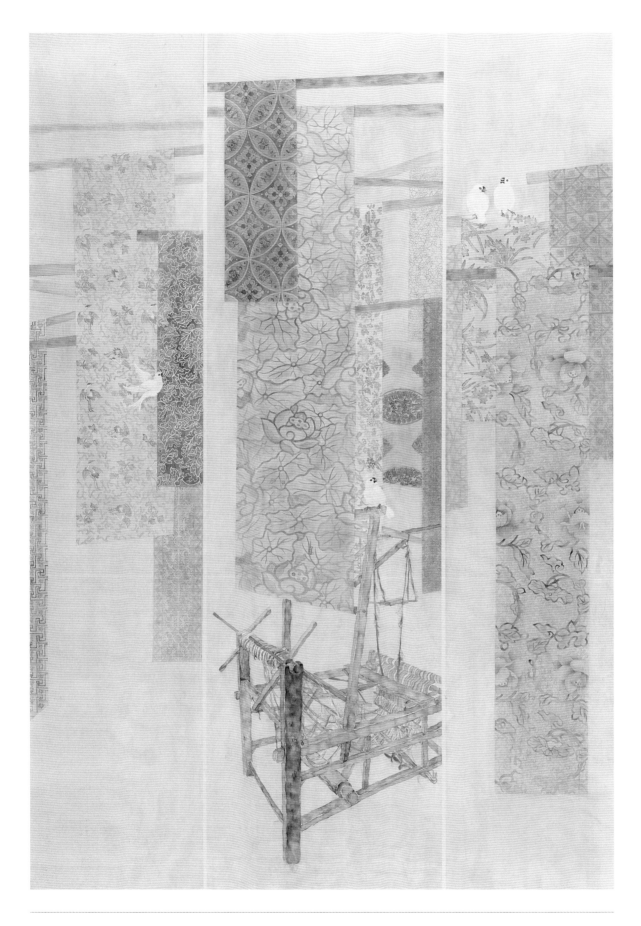

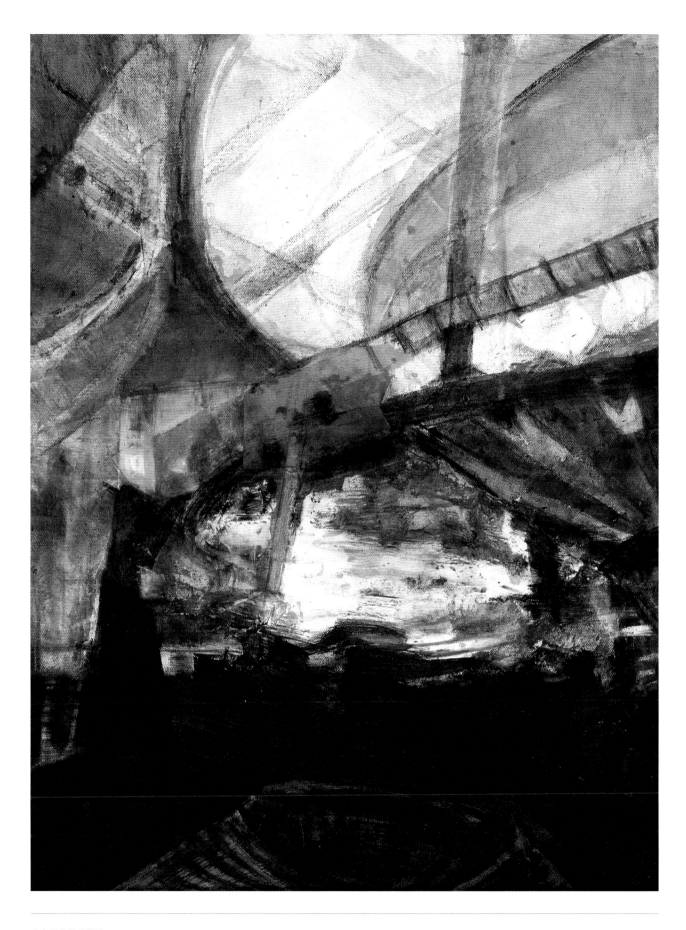

山东工艺美术学院

马鸣凤 《游·园》 综合材料绘画 90cm×70cm 2017 指导老师：刘劲蓬

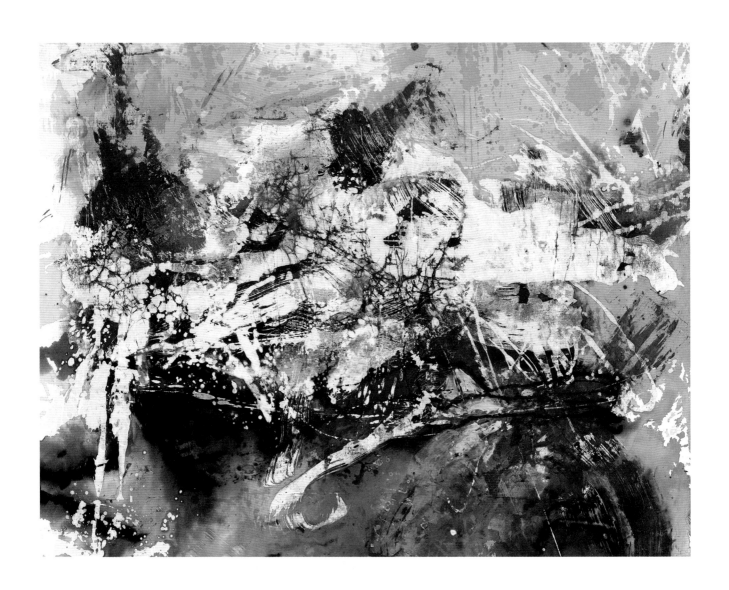

山东工艺美术学院

魏紫颜 《恋》 蜡染画 106cm×140cm 2017 指导老师：刘子龙

山东工艺美术学院

袁静 《凝》 摄影 42cm×51cm ×6（局部） 2017 指导老师：李楠

山东工艺美术学院

袁静 《凝》 摄影 42cm×51cm ×6（局部） 2017 指导老师：李楠

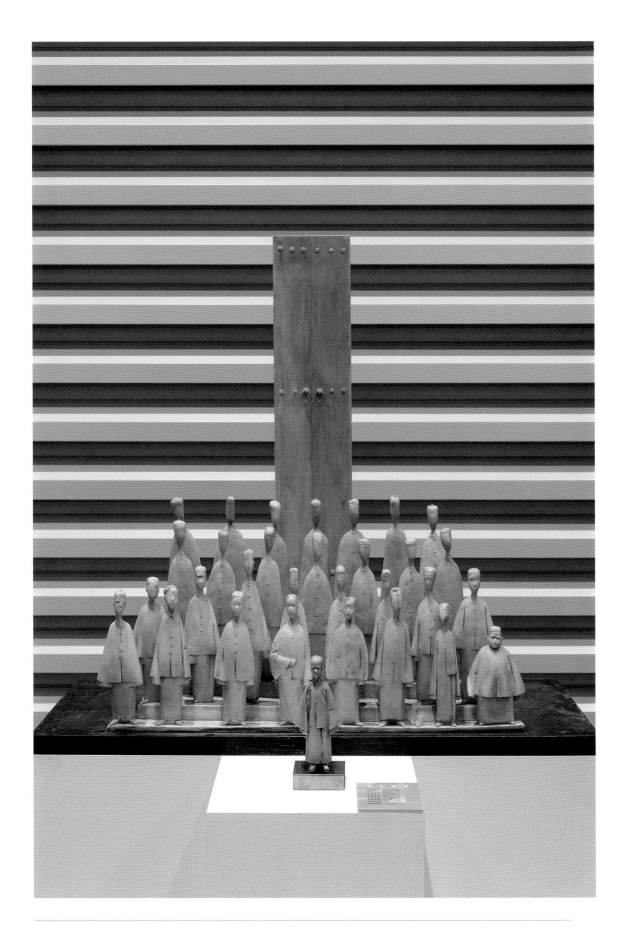

山东工艺美术学院

李庆利 《少年中国说》 雕塑 155cm×65cm×86cm 2016 指导老师：孙珊

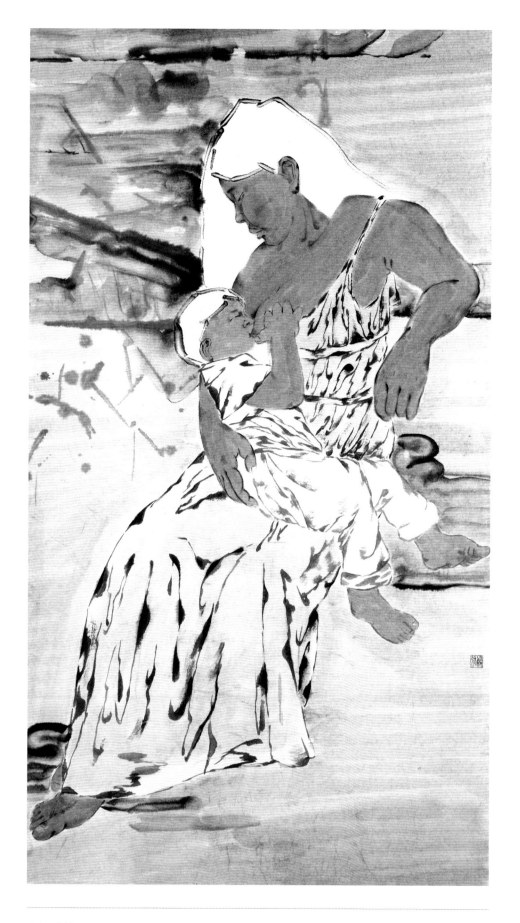

山东工艺美术学院

张鹏 《港湾》 国画 240cm×108cm 2017 指导老师：于新生

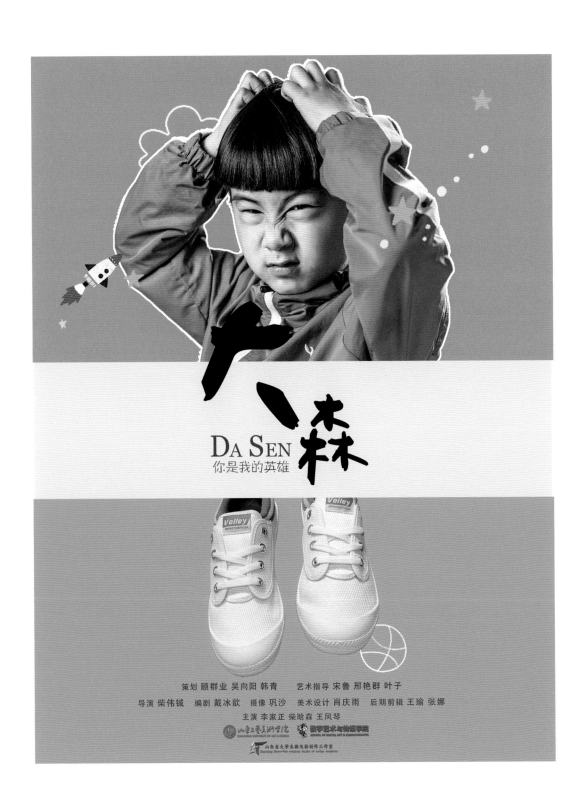

山东工艺美术学院

柴伟铖、戴冰歆、巩沙、肖庆雨、张娜、王瑜 《大森》 微电影 2016 指导老师：宋鲁、邢艳群、叶子

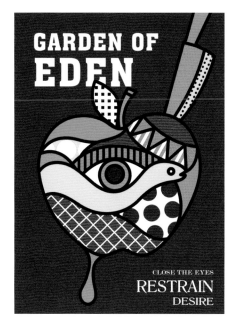

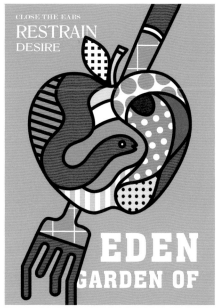

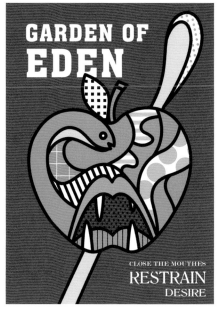

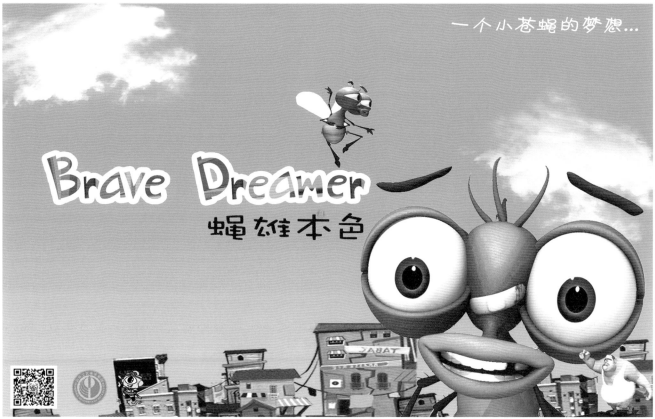

山东工艺美术学院

董乃瑜 《落寞的伊甸园》 招贴 54cm×39cm×3 2016 指导老师：王小文 | ①

马海翔、江秦、孙贝贝、牛晓菲、黄昊、王梦洁 《蝇雄本色》 动画 2014 | ②

山东工艺美术学院

刘泽洲 《寄年》 动画 2013

山东工艺美术学院

高昌煦、王齐帅、王云枝　《造林》　动画　2014

有情深似大海 义重如泰山

山东工艺美术学院

翟明雪 《山东》 海报 2015 指导老师：陈立

艺术指导 张常霞 林小杰 韩青 王玉环

监制 顾群业 吴向阳

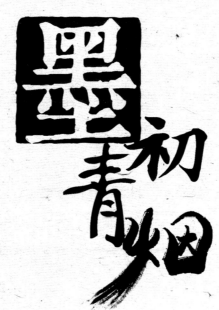

摄像 马梦娇

导演 王润秋

山东工艺美术学院

王润秋、马梦娇 《墨初青烟》 纪录片 2017 指导老师：王玉环、林晓杰、张常霞

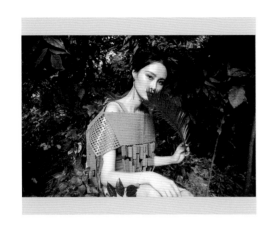

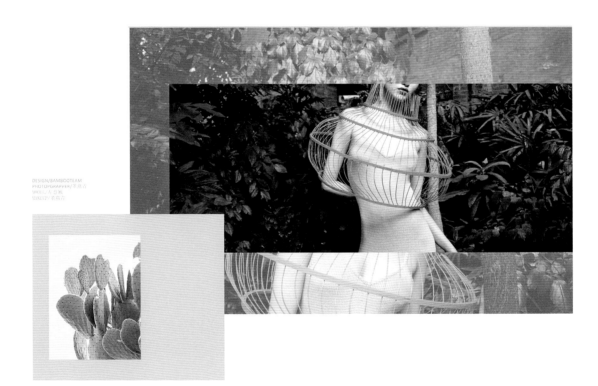

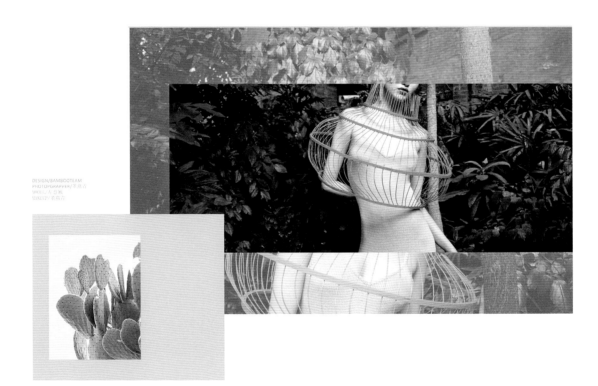

广东工业大学艺术与设计学院

邱伟全、叶月花、董燕青、章丽红、钟义勇、范超华、吴维意、陈丽羽　《竹韵云肩》　服装设计　2017　指导老师：蒋从容、柴丽芳、周璇璇

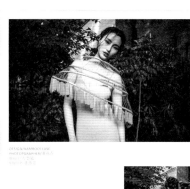

DESIGN/BAMBOOTEAM.
PHOTOPGRAPHER/姜志宏.
MODEL/左慧丽
MAKEUP/張燕青

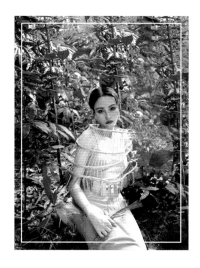

DESIGN/BAMBOOTEAM.
PHOTOPGRAPHER/姜志宏.
MODEL/左慧丽
MAKEUP/張燕青

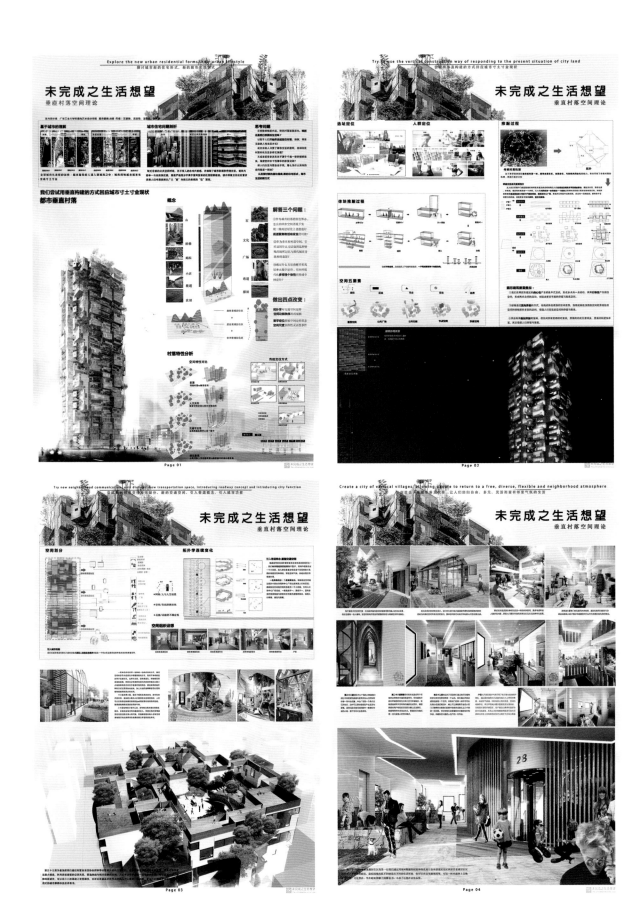

广东工业大学艺术与设计学院

王凌锋、吴洁珍、谢家伟、王泽欣　《未完成之生活想望——垂直村落空间理论》　环境设计　2017　指导老师：刘怿

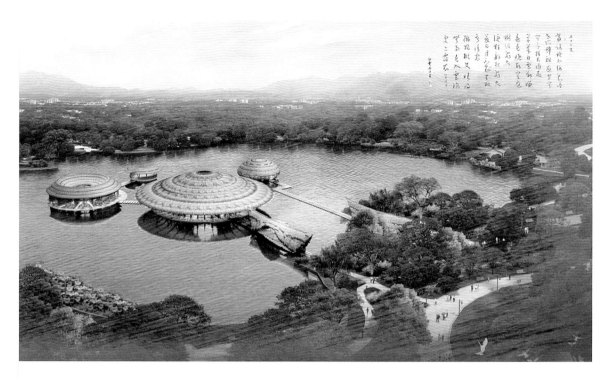

瞰

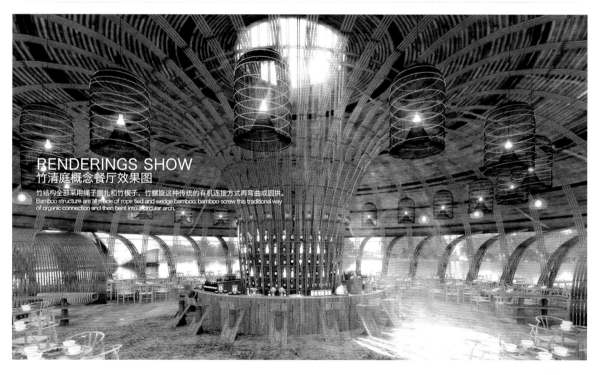

RENDERINGS SHOW
竹清庭概念餐厅效果图
竹结构全部采用绳子捆扎和竹楔子、竹螺旋这种传统的有机连接方式再弯曲成圆拱。
Bamboo structure are all made of rope tied and wedge bamboo, bamboo screw this traditional way of organic connection and then bent into a circular arch.

里

广东工业大学艺术与设计学院

谢璇娜、朱伟森、肖泽强、朱文聪 《竹清庭》 环境设计 2015 指导老师：任光培

紙上廣作

基于AR技术的广府家具全媒体设计应用

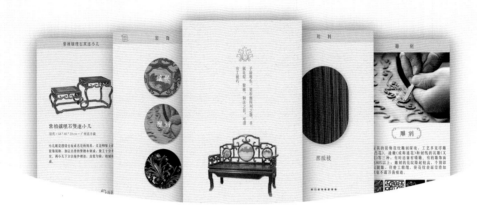

UI图标

AR使用说明　　关于我们　　分享　　结构　　历史　　装饰　　用料　　名作

基本颜色　 　　**APP亮点：调用AR模式**　

#a6704a　　#e9cfb3　　#545353　　#d5cdc4

调用AR模式

名作

装饰　

用料

广东工业大学艺术与设计学院

区雪兰, 谢丹妮, 邓炳潮, 吴广斌, 李应煜, 黄云龙, 林学轩, 严志宏, 莫永宇, 石奕澎, 毛雨清, 薛忆思　《纸上广作》　多媒体

1189cm×841cm　2017　指导老师: 汤晓颖

紙上廣作

基于AR技术的广府家具全媒体设计应用

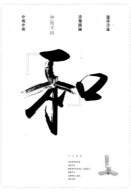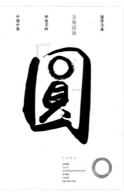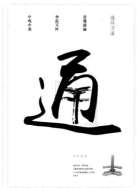

中规中矩　　　　　和而不同　　　　　清雅圆融　　　　　清雅圆融

操作示意

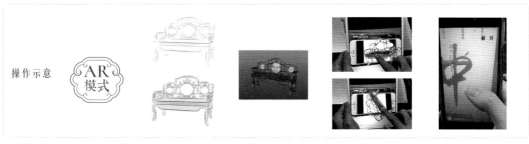

设计说明：

　　"纸上博物馆"提炼了广府家具的装饰花纹和元素进行设计，突出广府家具的文化感和历史感。

　　作品的概念是搭建一个 APP 和纸本书籍的结合的"纸上博物馆"全媒体出版物。APP 中创新地加入了一个"AR 体验模块"，用户在使用时，点击浮动虚拟按钮，即可随时开启 AR 摄像头，对纸质书籍扫描来进行实时互动。在现实环境中叠加显示广府家具三维模型与三维动画，创造出一种游览博物馆的文化体验。

　　本作品通过将中华传统文化中的榫卯元素与中华文化的瑰宝——书法结合起来，进行打散重构，完成有中华文化气韵的平面设计。既能从平面设计中感受中华传统文化的内涵，又能从交互体验中获得对榫卯结构的真切认知。

纸本书籍
装帧设计

纸本书籍
内页设计

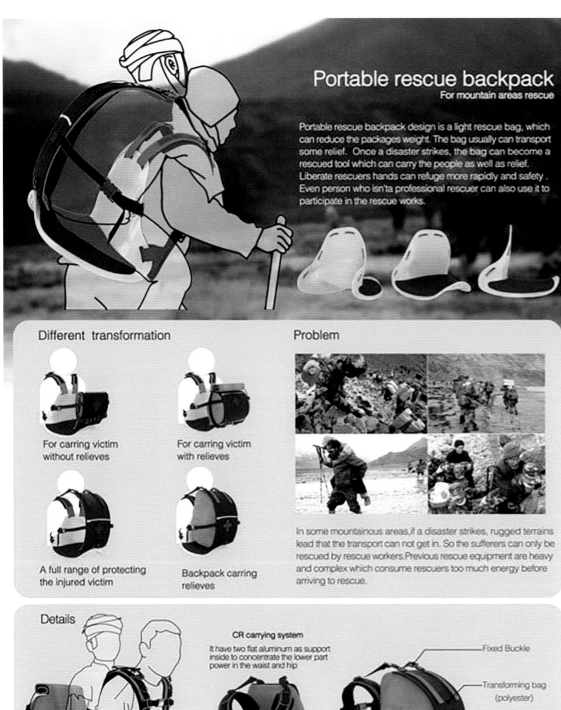

Portable rescue backpack
For mountain areas rescue

Portable rescue backpack design is a light rescue bag, which can reduce the packages weight. The bag usually can transport some relief. Once a disaster strikes, the bag can become a rescued tool which can carry the people as well as relief. Liberate rescuers hands can refuge more rapidly and safety. Even person who isn'ta professional rescuer can also use it to participate in the rescue works.

Different transformation

For carring victim without relieves

For carring victim with relieves

A full range of protecting the injured victim

Backpack carring relieves

Problem

In some mountainous areas,if a disaster strikes, rugged terrains lead that the transport can not get in. So the sufferers can only be rescued by rescue workers.Previous rescue equipment are heavy and complex which consume rescuers too much energy before arriving to rescue.

Details

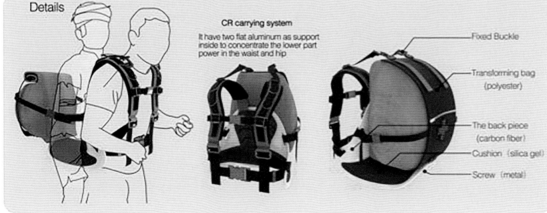

CR carrying system

It have two flat aluminum as support inside to concentrate the lower part power in the waist and hip

- Fixed Buckle
- Transforming bag (polyester)
- The back piece (carbon fiber)
- Cushion （silica gel）
- Screw （metal）

广东工业大学艺术与设计学院

钟慧敏、陈旭升、叶海龙、许梓彦、沈宏彩、林良照、赵子均、莫永立　《Portable rescue backpack》　产品设计　78cm×54cm　2015
指导老师：张立、钟韬

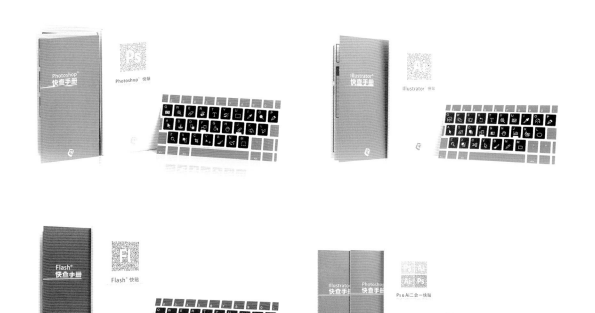

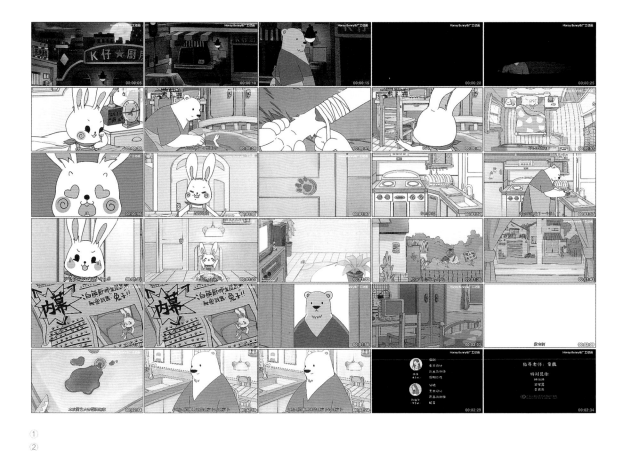

①
②

广东工业大学艺术与设计学院

李威、田洋、黄雅儿、郭培添、王仲钊、陈杰敏、岑敏枝

《"PS键盘贴""AI键盘贴""Flash键盘贴"设计及开发》 创新创业项目

100cm×100cm 2014 指导老师：陈奕冰 ｜ ①

广东工业大学艺术与设计学院

林萍、陈维华 《哈尼巴尼》 动画 2017

指导老师：童巍 ｜ ②

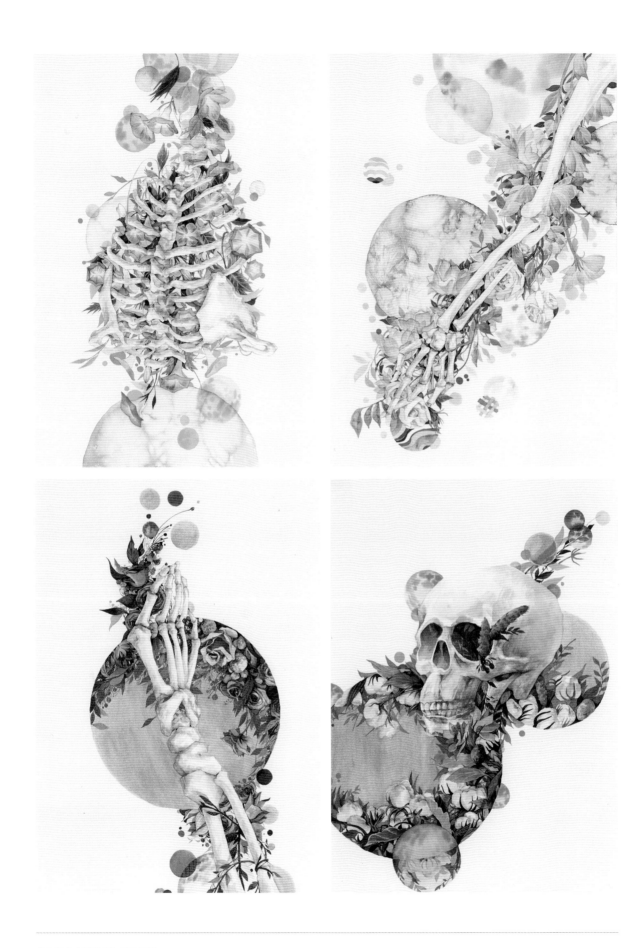

广东工业大学艺术与设计学院

罗佩欣　《共生 1-4》　水彩　78cm×54cm×4　2017　指导老师：凌柯

广东工业大学艺术与设计学院

李旭彬 《失乐游》 油画 100cm×100cm 二联 2013 指导老师：江衡

广东工业大学艺术与设计学院

梁展鸿、陈珮雯 《机械轮回》 游戏概念设计 179cm×105cm 2015 指导老师：唐小明

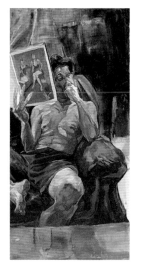

山东艺术学院

李钊 《青春—长沙发》 油画 200cm×500cm 2017 指导老师：张淳

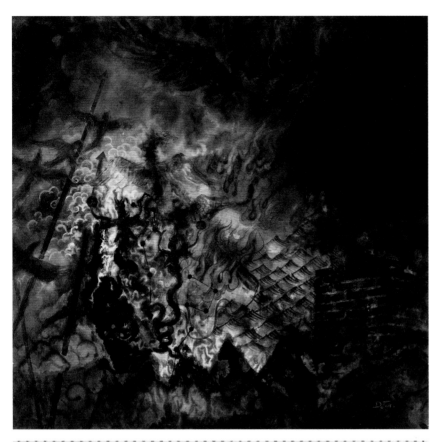

①

②

山东艺术学院

山东艺术学院

董俊超 《中国故事之涅槃》 国画 180cm×180cm 2008 指导老师：张志民 周大雁 《天圆地方》 版画 131cm×131cm 2016 指导老师：谢秋 ②
①

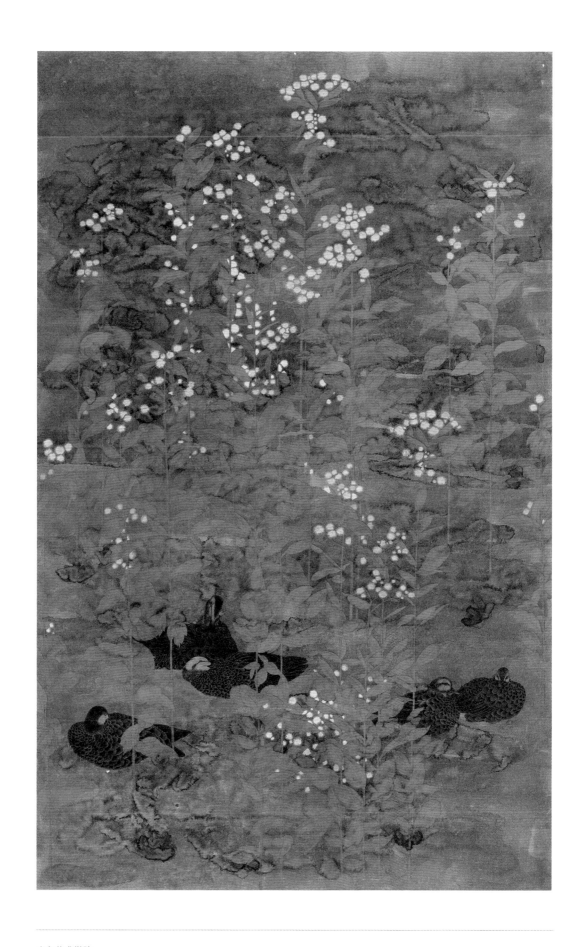

山东艺术学院

马晓雯 《芳草未歇》 国画 200cm×122cm 2015 指导老师：刘玉泉

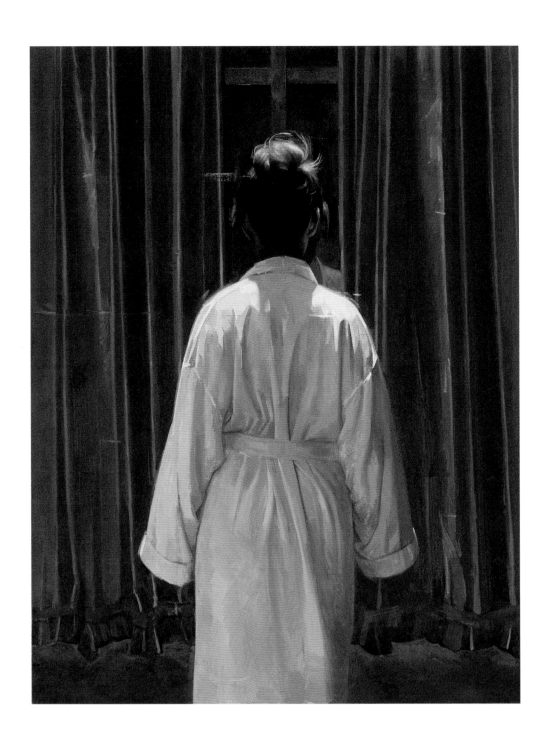

山东艺术学院

马蕾 《暗空间—顶光》 油画 100cm×80cm 2006 指导老师：王力克

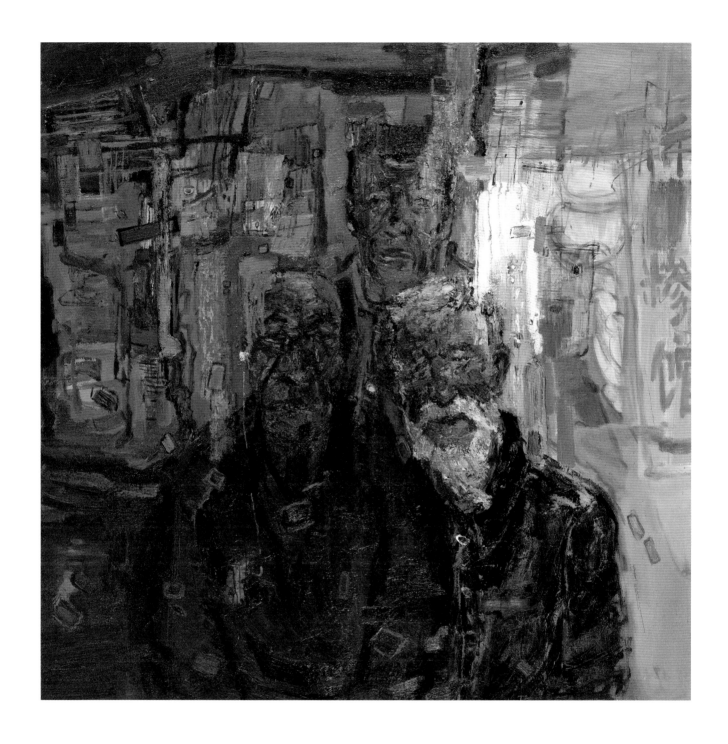

山东艺术学院

沈童 《沂蒙晚晴》 油画 200cm×200cm 2016 指导老师：毛岱宗

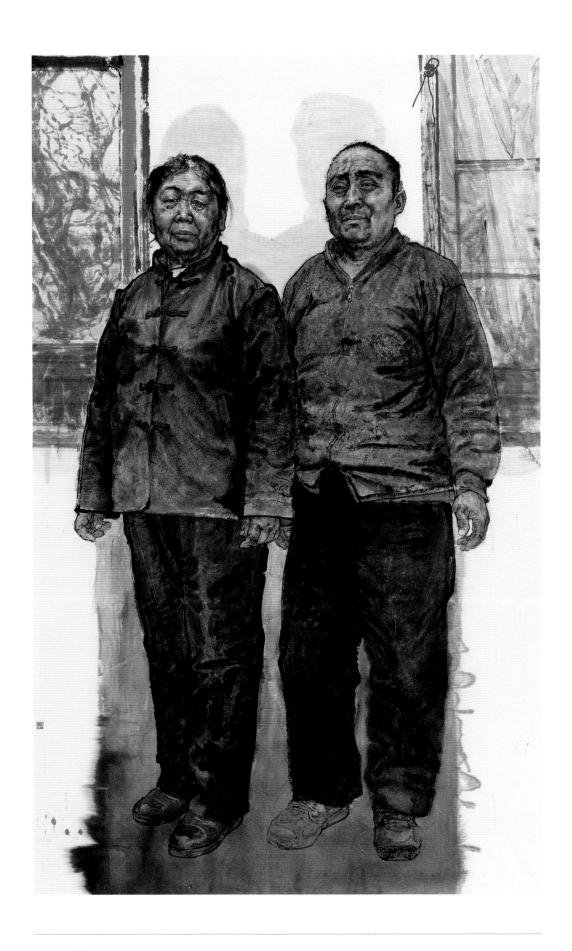

山东艺术学院

张迎 《2016/2/25》 国画 205cm×125cm 2016 指导老师：韩菊声

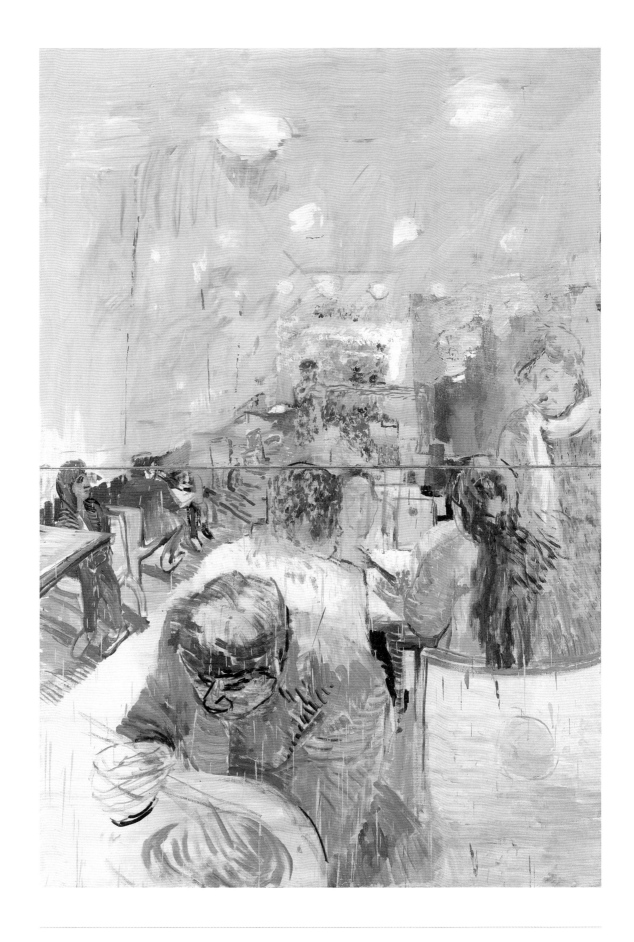

山东艺术学院

郭红建 《吃面者》 油画 200cm×130cm 2015 指导老师：张淳

山东艺术学院

陈靖 《篆刻印彙》（左中右） 篆刻 202cm×151cm 2006 指导老师：于明泉

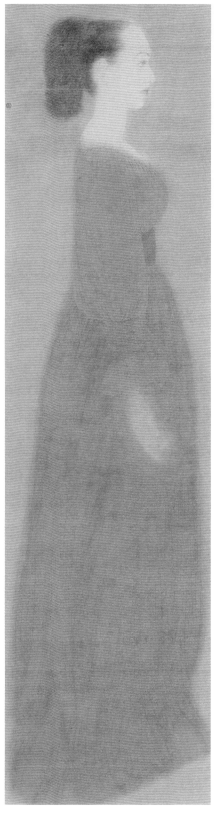

① ②

山东艺术学院

陈涛 《南国春酣》 中国画 150cm×55cm 2010 指导老师：沈光伟
| ①

山东艺术学院

王丽 《无疆系列》 国画 197cm×65cm 2009

指导老师：袁僩 | ②

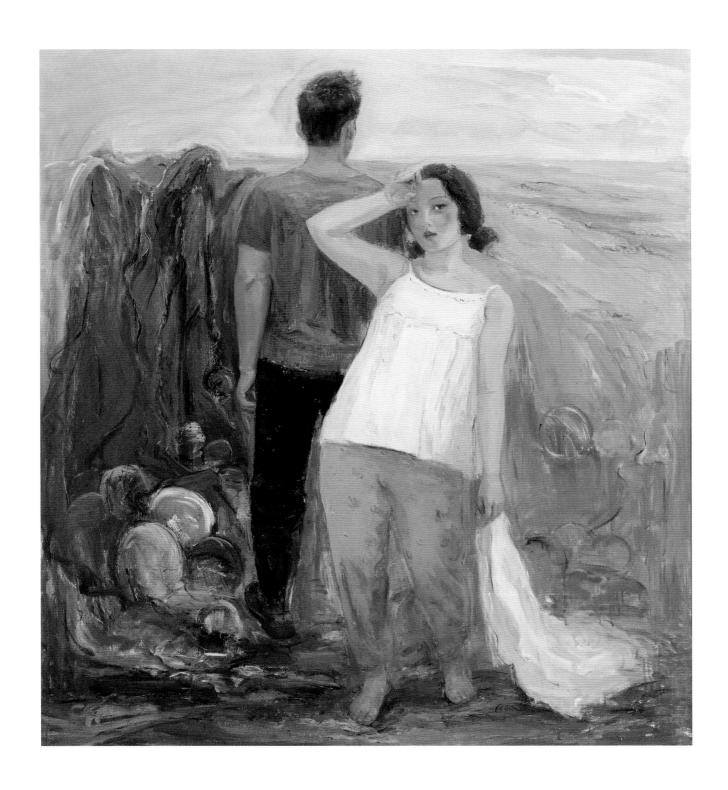

山东艺术学院

谭雅洁 《眺》 油画 160cm×150cm 2013 指导老师：王玉萍

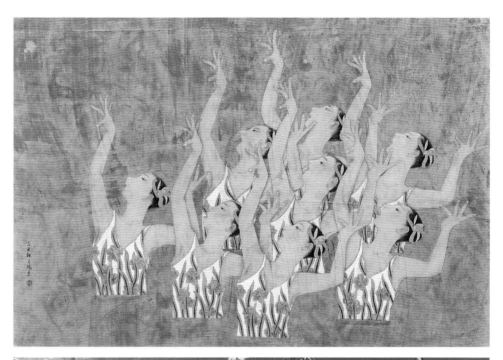

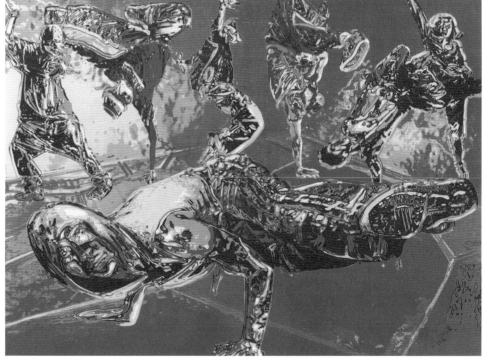

山东艺术学院

丁晓东 《水之兰》 国画 147cm×198cm 2008 指导老师：梁文博 | ①

霍冬梅 《轻舞飞扬》 版画 144cm×183cm 2010 指导老师：常勇 | ②

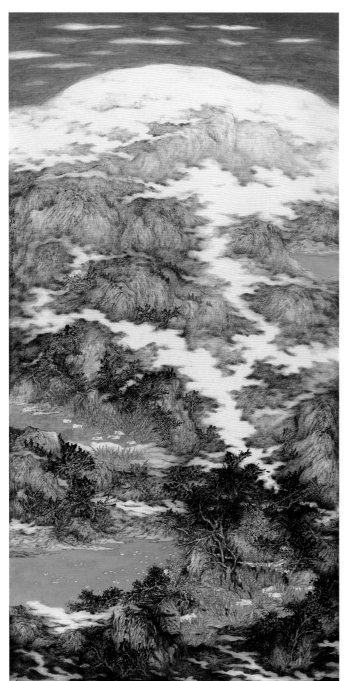

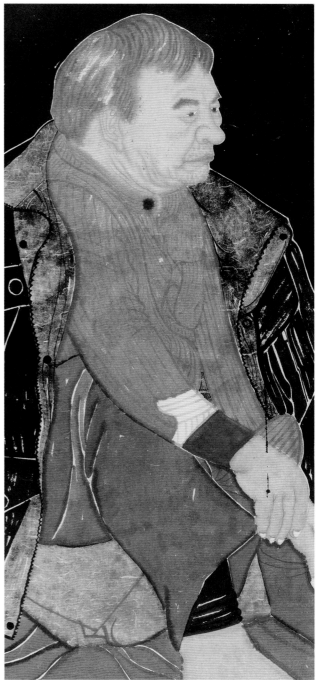

山东艺术学院

刘明 《好山好水好地方》 国画 245cm×124cm 2006 指导老师：张志民
| ①

山东艺术学院

刘琦 《来自沂蒙山区的模特儿老李》 国画 150cm×80cm 2005

指导老师：韩菊声 | ②

石银霞 《潮流》 陶艺 15cm×60cm×20cm 2016 指导老师：陈卫平

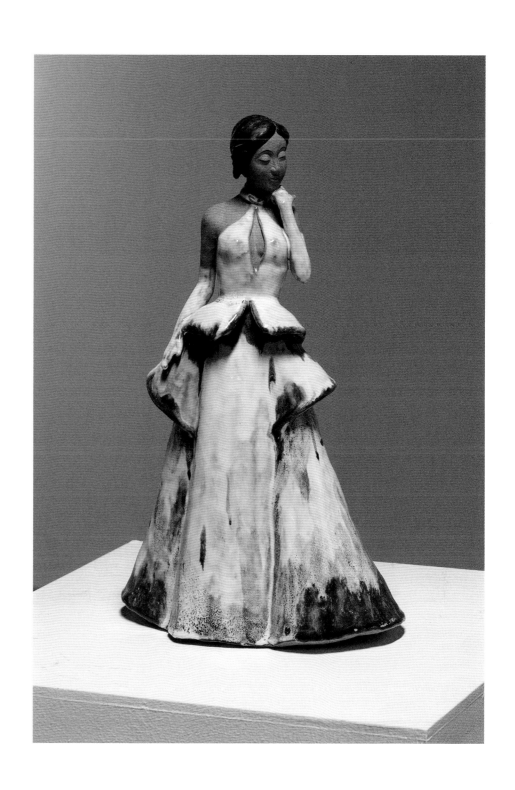

广州大学美术与设计学院

石银霞 《潮流》 陶艺 15cm×60cm×20cm 2016 指导老师：陈卫平

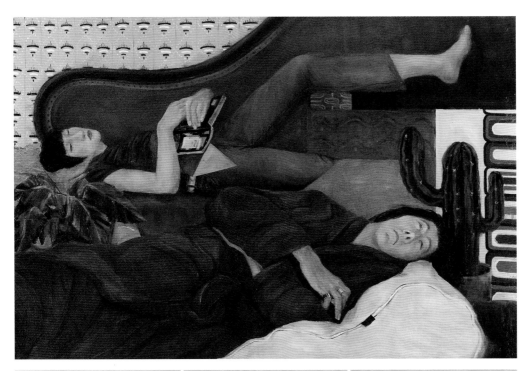

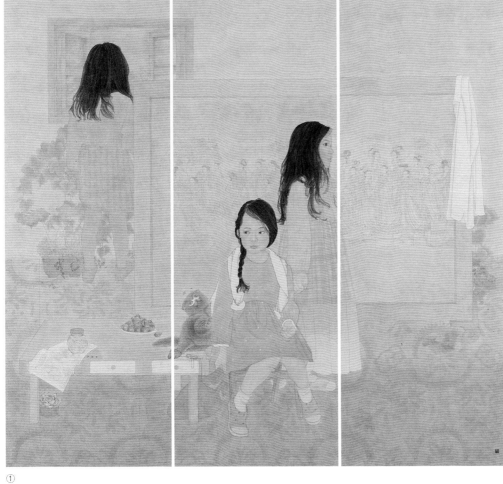

广州大学美术与设计学院

符茗希 《无妄》 油画 80cm×120cm 2017 指导老师: 李建 ｜①

林美舒 《日常乐》 国画 190cm×196cm 2016 指导老师: 卓莎 ｜②

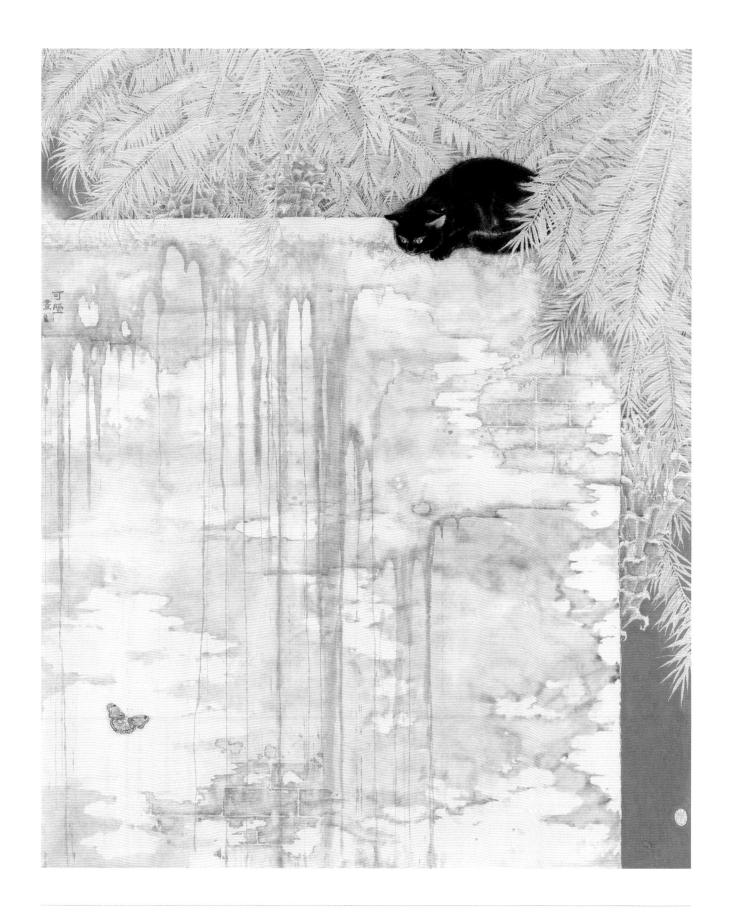

广州大学美术与设计学院

刘可莹 《夏甜》 国画 215cm×163cm 2017 指导老师：王丹

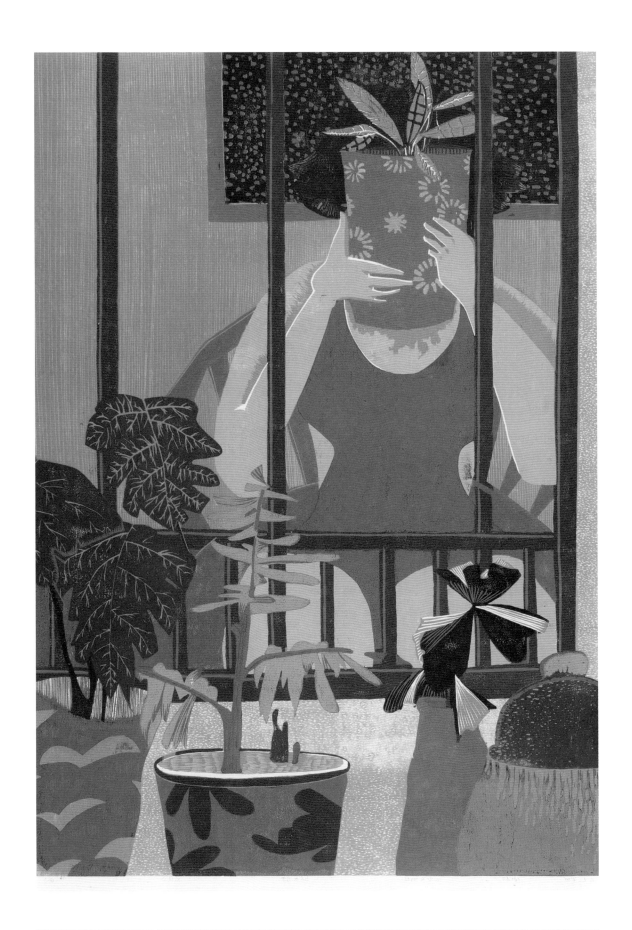

广西艺术学院

汤凌 《自述》 版画 78cm×55cm 2015 指导老师: 姚浩刚

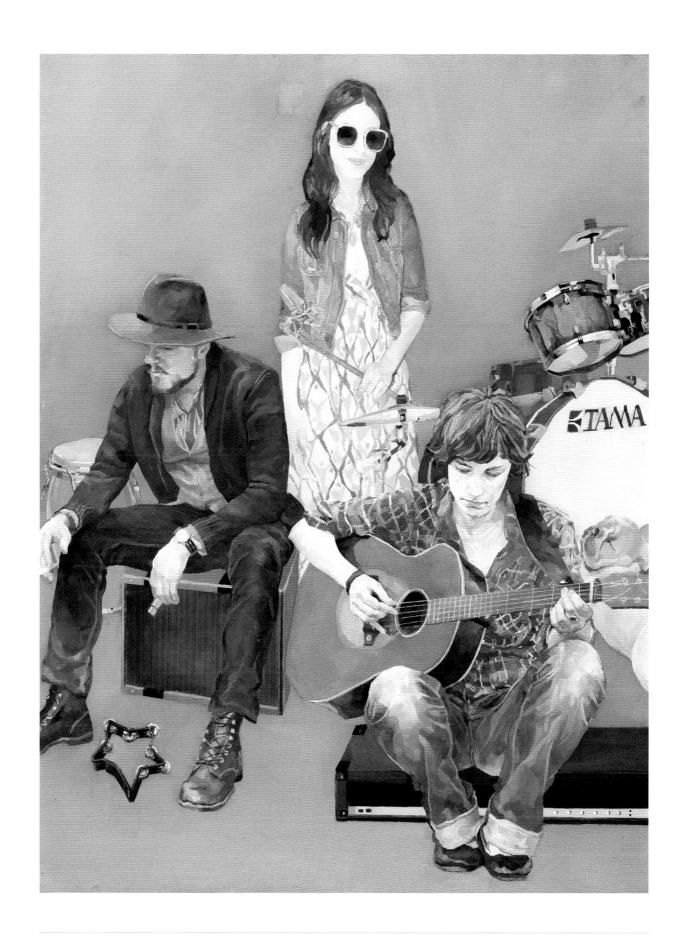

广西艺术学院

黄红妹 《音乐之旅》 油画 200cm×150cm 2014 指导老师：谭永石、刘绍琨

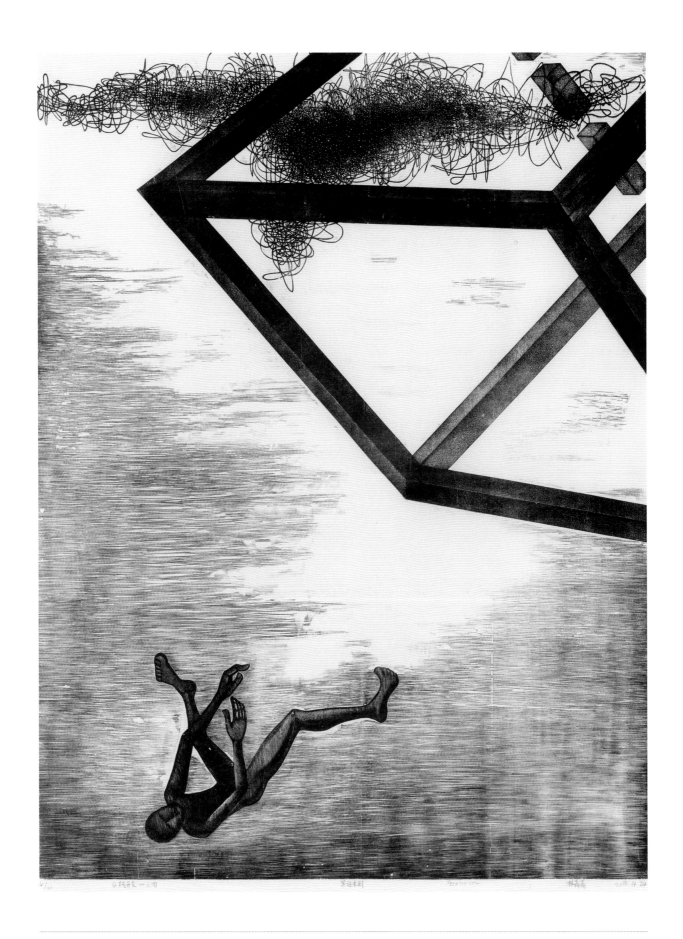

广西艺术学院

林菁菁 《不可开交之四》 版画 120cm×90cm 2015 指导老师：雷务武

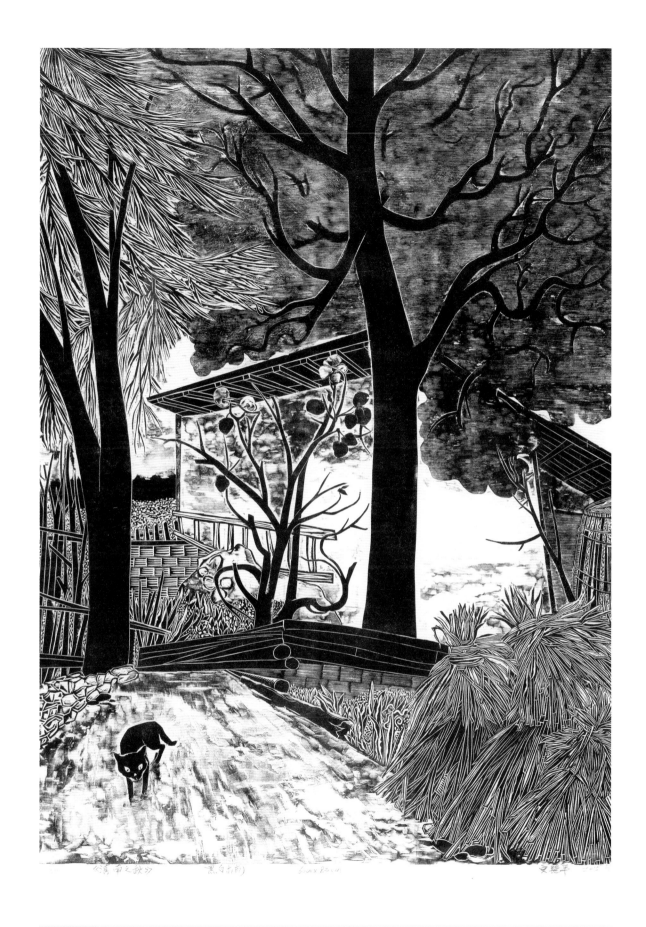

广西艺术学院

史艳平 《滇南之秋》 版画 83cm×60cm 2015 指导老师：雷务武

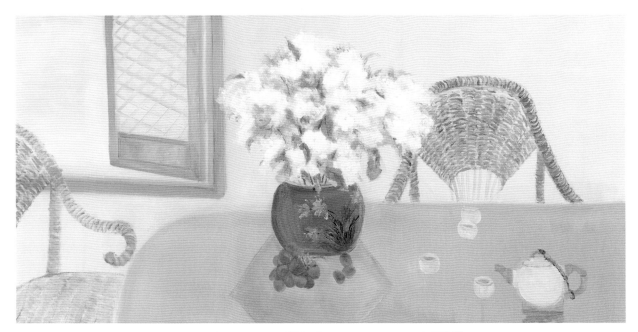

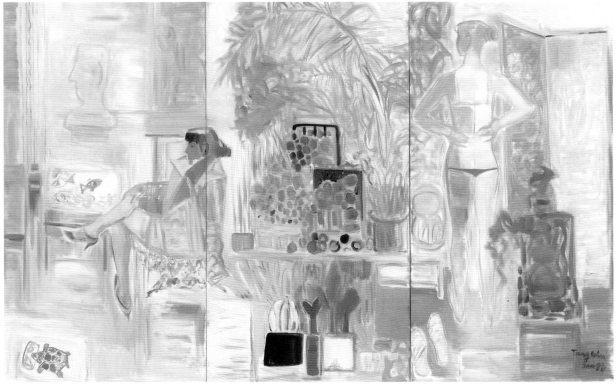

广西艺术学院

黄小珍 《桌》 油画 60cm×120cm 2017 指导老师：朱艺员 | ①

唐勤 《生活日记 No.1》 油画 110cm×135cm 2008 指导老师：黄菁 | ②

胡萝卜　西红柿　虾仁　四季豆

识物者为俊杰

牛肉　香菇　丝瓜　茄子

小米椒　土豆　卷心菜

广西艺术学院

向凡子　《识食物者为俊杰》　中国画　120cm×120cm　2017　指导老师：余永健

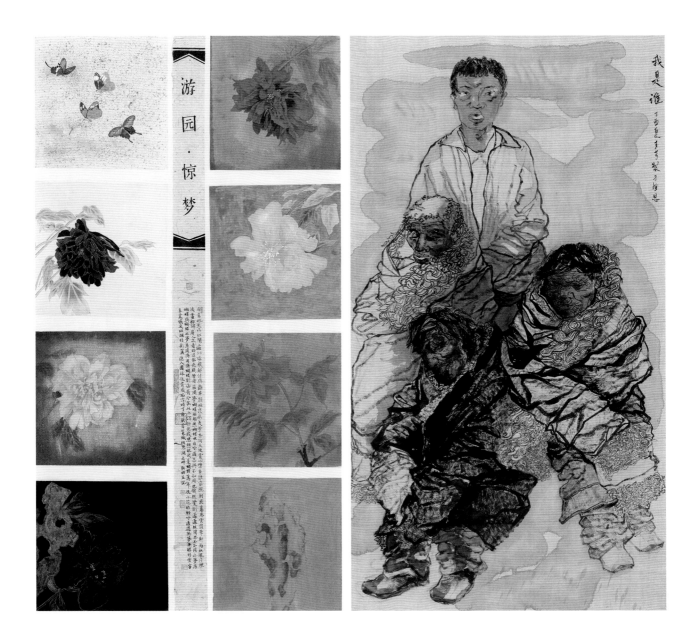

广西艺术学院

靳皓 《游园惊梦》 中国画 138cm×69cm 2017

指导老师：伍小东 ｜ ①

广西艺术学院

李芳 《我是谁》 国画 200cm×120cm 2017 指导老师：郑振铭 ｜ ②

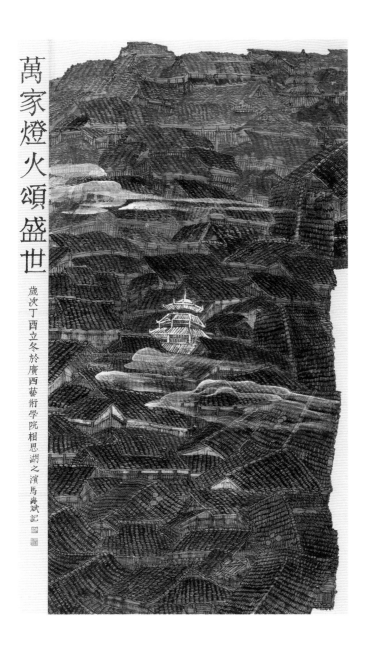

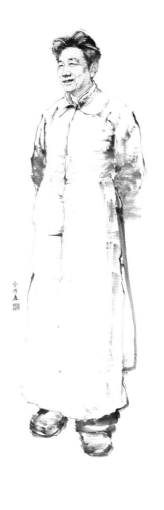

广西艺术学院

马海斌 《万家灯火颂盛世》 中国画 180cm×96cm 2017

指导老师：王雪峰 ①

广西艺术学院

佘丹丹 《徐悲鸿》 中国画 180cm×96cm 2017

指导老师：韦文翔 ②

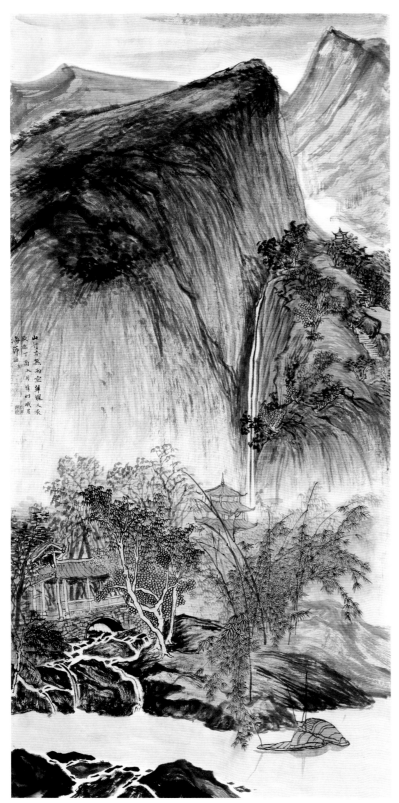

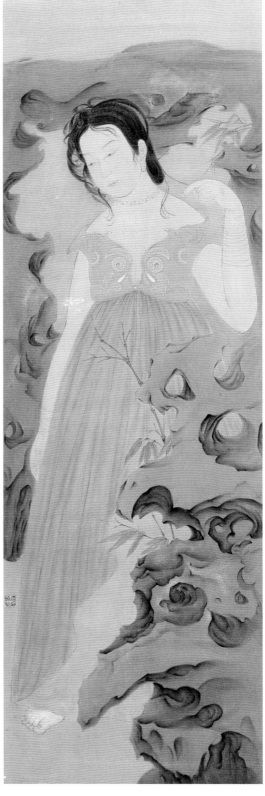

广西艺术学院

江海萍 《情幻峨眉》 中国画 138cm×69cm 2017 指导老师：王雪峰 | ①

广西艺术学院

裴晓莹 《当 - 遇见》 中国画 180cm×60cm 2017

指导老师：郑军里、魏恕 | ②

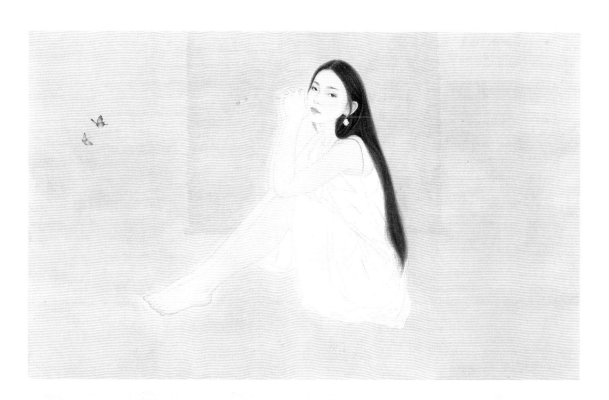

①
②

广西艺术学院

姚芳兰 《妍好》 中国画 90cm×170cm 2017 指导老师：郑格｜①

雍佩佩 《家乡物语》 油画 120cm×160cm 2016 指导老师：贺明｜②

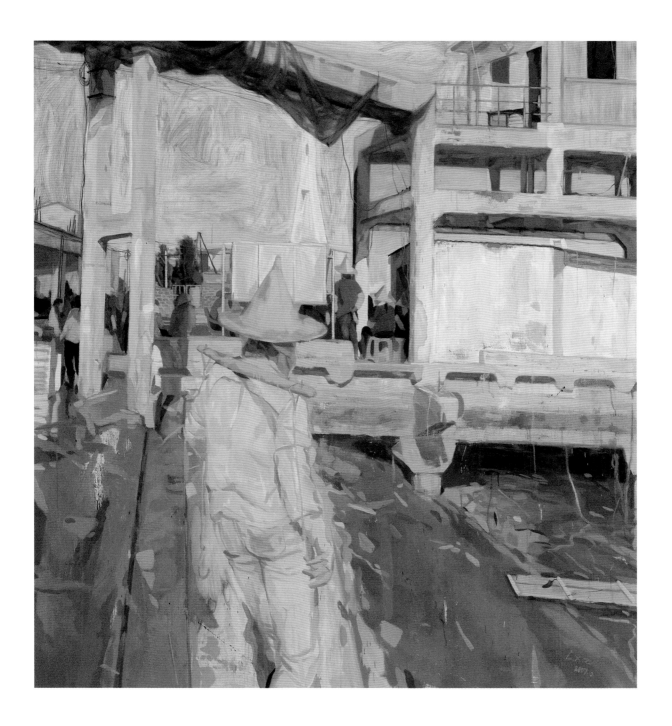

广西艺术学院

李新赞 《生活印象——昔日旧港一景》 油画 160cm×150cm 2017 指导老师：刘南一

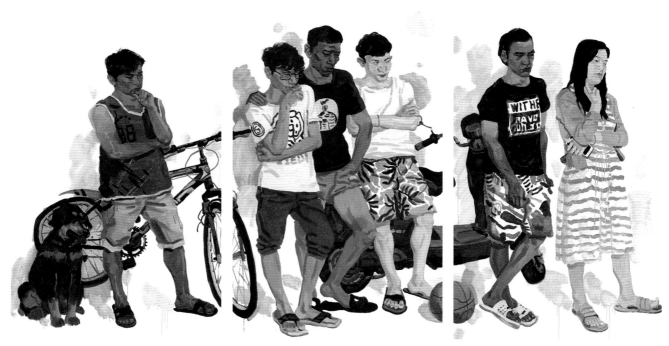

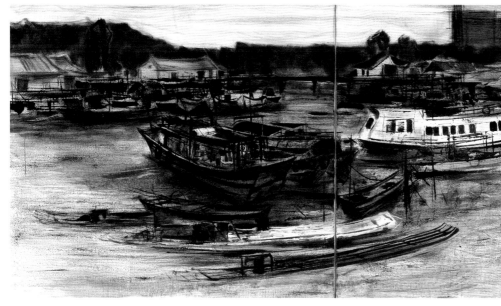

广西艺术学院

任军 《观者 1-3》 油画 180cm×330cm 2016 指导老师：谢森 | ①

吴志军 《汐后港》 油画 105cm×205cm 2016 指导老师：黄菁 | ②

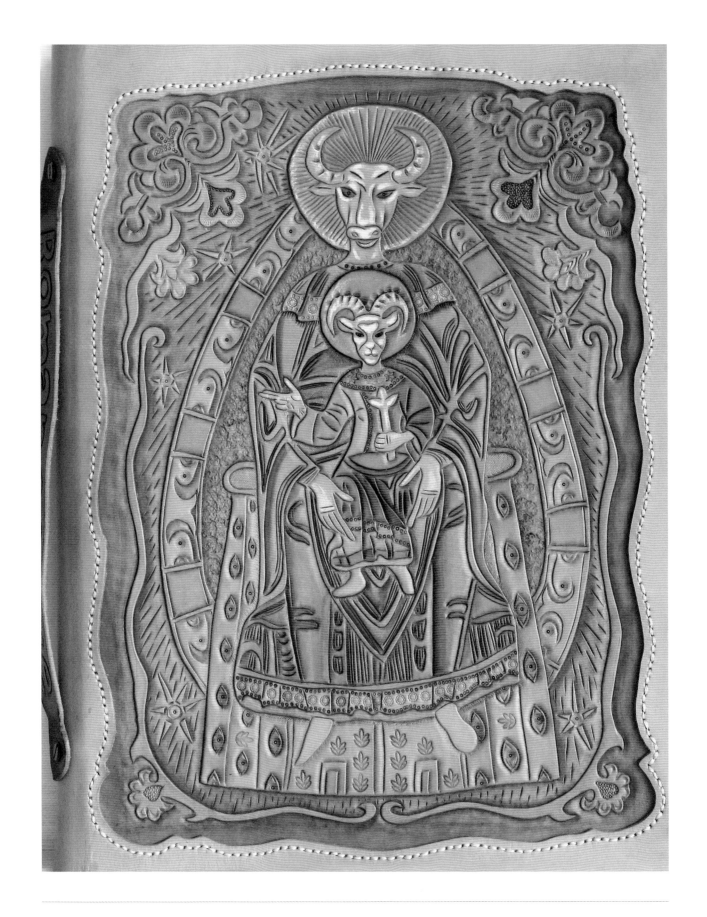

广西艺术学院

黄媛媛 《牛·羊》 皮雕 40cm×30cm 2017 指导老师：简能艺

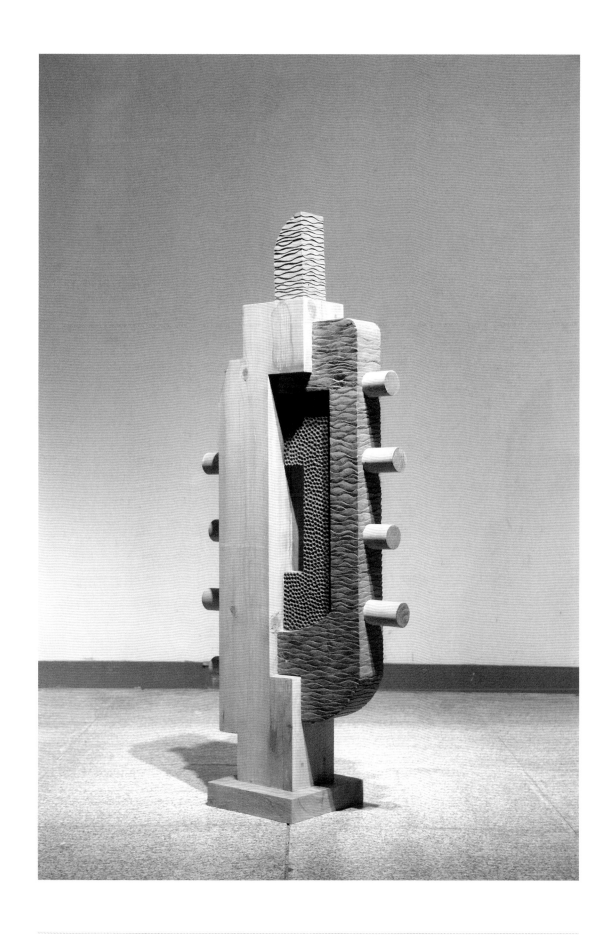

广西艺术学院

侯信宇 《意·无言》 公共艺术 50cm×15cm×125cm 2017 指导老师：张燕根

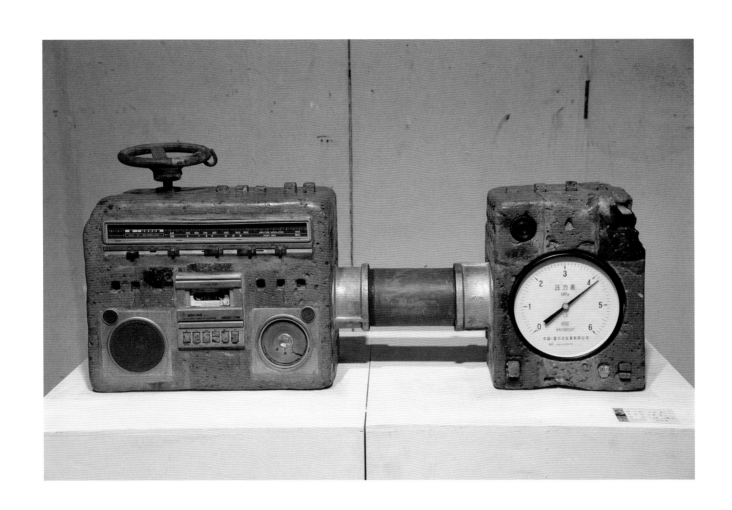

广西艺术学院

文东东 《声音》 雕塑 100cm×25cm×45cm 2016 指导老师：覃继刚

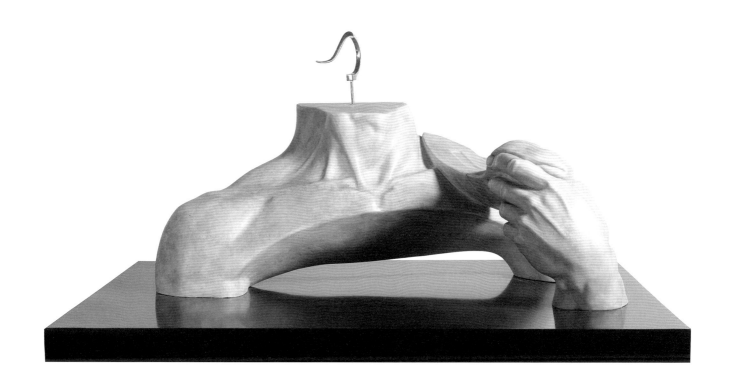

广州美术学院

徐晓彬 《后制品系列》 雕塑 75cm×45cm×70cm 2016 指导老师：陈宏践、谢立文、郑敏

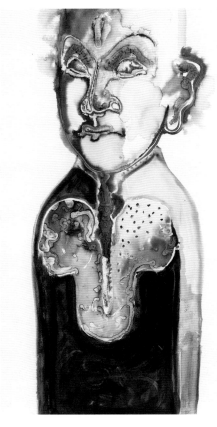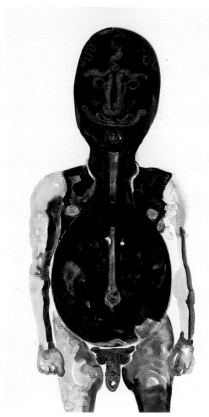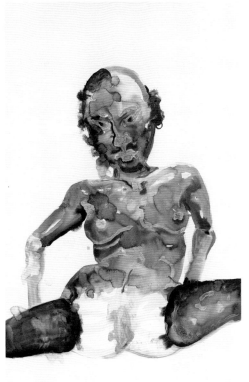

广州美术学院

陈金龙　《食古 1-4》　水彩　200cm×110cm×4　2016　指导老师：龙虎

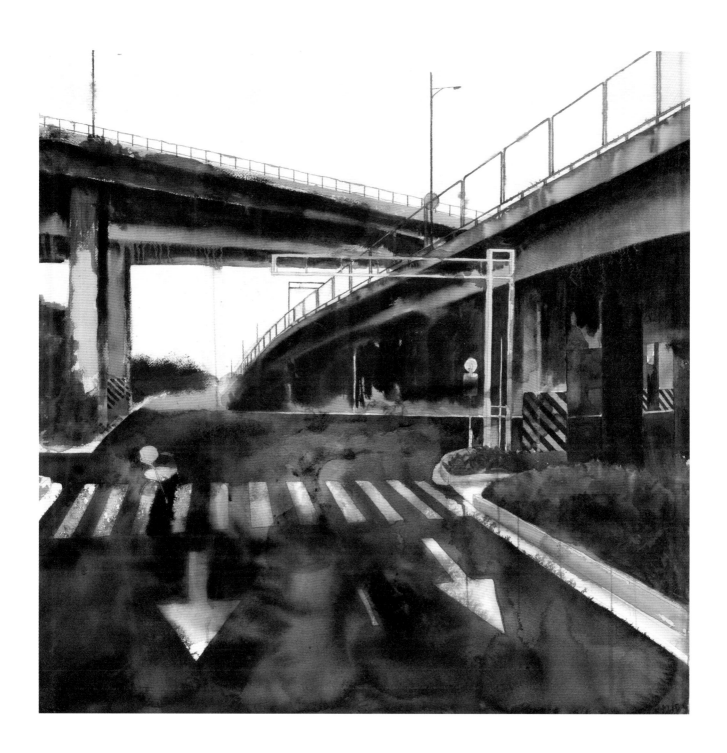

广州美术学院

杨雯 《缺席系列之三》 水彩 74cm×74cm 2015 指导老师：龙虎

广州美术学院

吕小强　《肇两分星　1-3》　水彩　97cm×47cm×3　2017　指导老师：蔡伟国

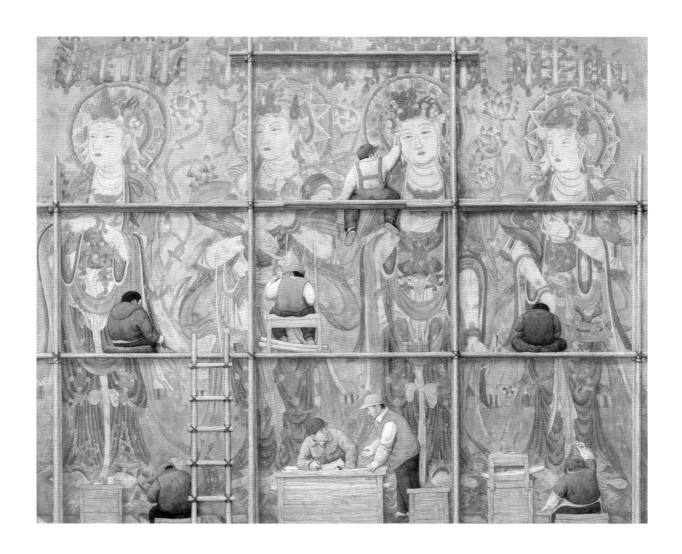

广州美术学院

苏军权 《遗风余韵》 水彩 120cm×150cm 2017 指导老师：李凯煌

广州美术学院

刘嘉铭 《莉莉丝的爱 No.1》 水彩 50cm×40cm 2016 指导老师: 龙虎

广州美术学院

罗喜东 《遂》 中国画 186cm×93cm 2015 指导老师：陈少珊

①
②

广州美术学院

陈东锐 《混合物》 水彩 75cm×75cm 2015 指导老师：龙虎 ｜ ①

吕小强 《空中的鱼》 水彩 100cm×100cm 2017 指导老师：蔡伟国 ｜ ②

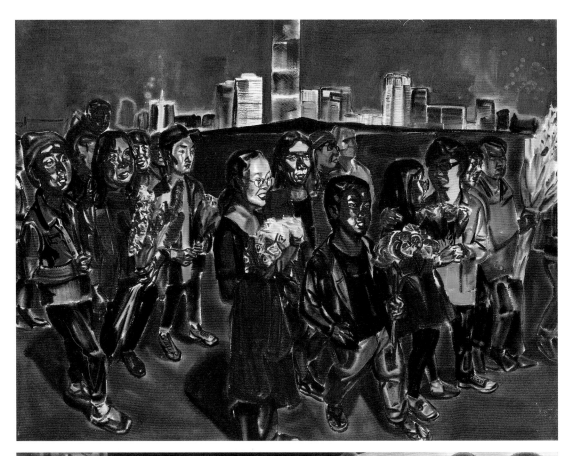

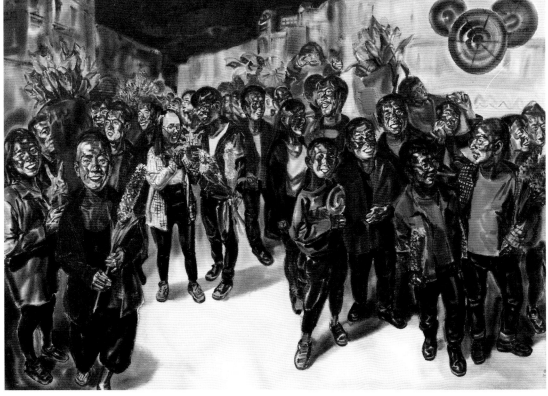

广州美术学院

潘劲 《春节气息 2-3》 水彩 110cm×150cm×2 2017 指导老师：龙虎

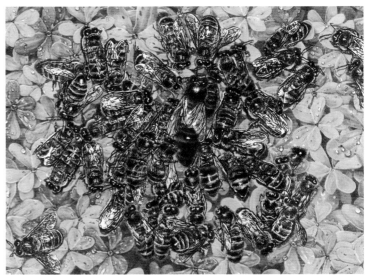

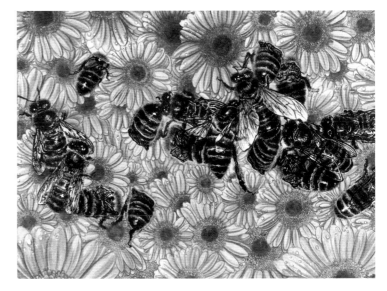

广州美术学院

张云霄 《小蜜蜂》系列组画 水彩 125cm×51.5cm 2013

指导老师：龙虎、陈朝生

①
②

广州美术学院

宿美琦　《人物系列 No.1-2》　水彩　53cm×76cm　2016　指导老师：龙虎 | ①

邱林锋　《古迹一》　钢笔画　2015　指导老师：冯风 | ②

广州美术学院

邱林锋 《古迹二》 钢笔画 2015 指导老师：冯风

广州美术学院

姚帮亮　《忆》　漆画　80cm×90cm　2014　指导老师：李伦

广州美术学院

姚帮亮 《漂》 漆画 120cm×80cm 2014 指导老师：李伦

广州美术学院

冯仕华 《时间的轨迹》 雕塑 Φ:150cm,h:30cm 2017 指导老师：陈宏践、黄炳谊、郑敏

广州美术学院

蔡建恒　《逻各斯的线条》　雕塑　240cm×120cm×100cm、180cm×70cm×140cm　2016　指导老师：黄炳谊、高蒙

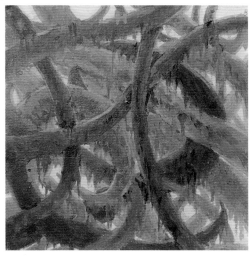

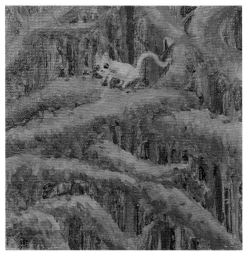

广州美术学院

郑宏杰 《缠绕系列》 油画 12cm×12cm×4 2017

广州美术学院

彭程 《人间》系列之《秋荒》、《冬闲》 雕塑 50cm×200cm×40cm，50cm×200cm×40cm 2012 指导老师：吴雅琳

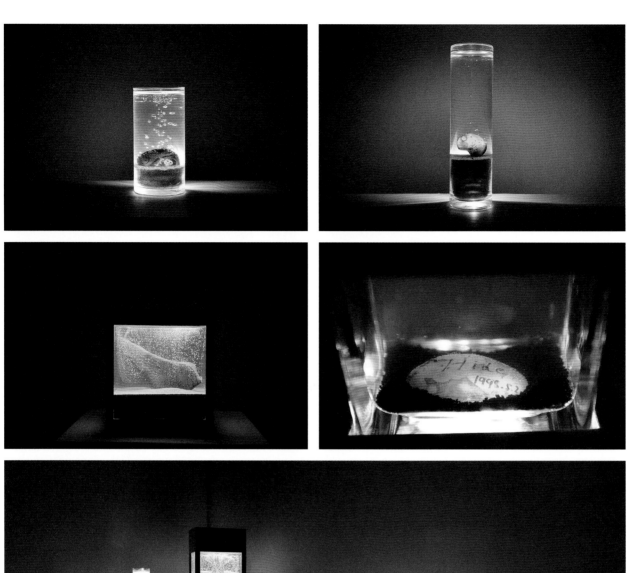

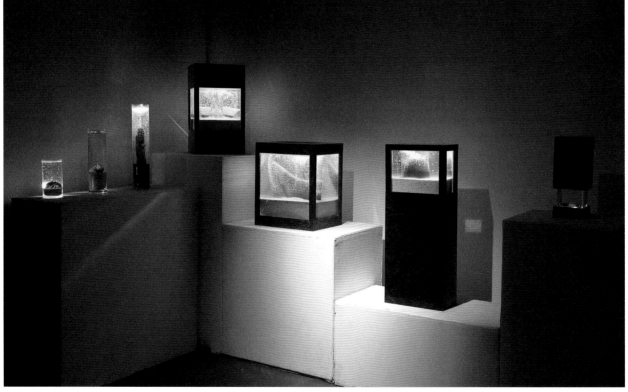

广州美术学院

何锦旗 《追》 雕塑 尺寸不一 2017 指导老师：陈克、张弦、占研、许群波

098

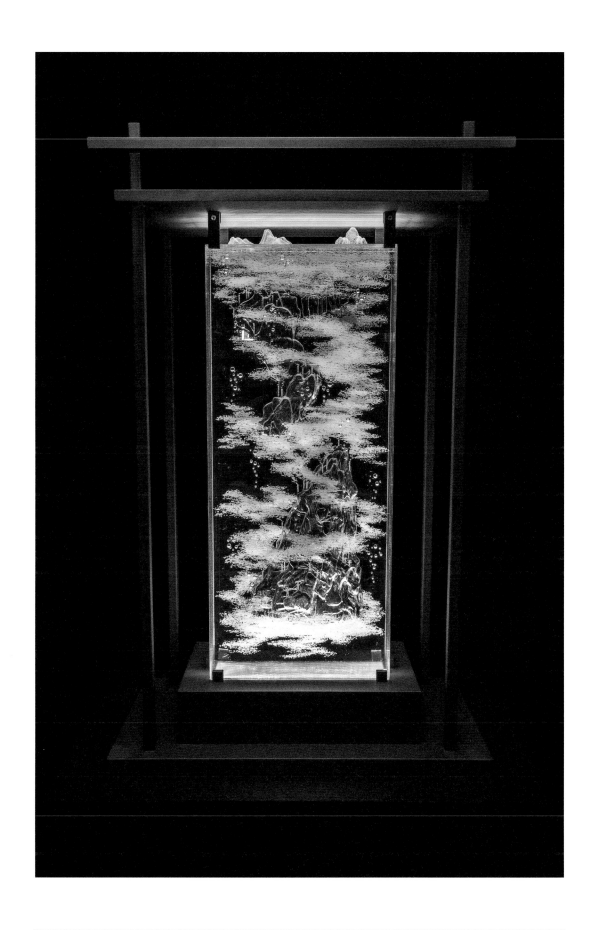

广州美术学院

张原 《虚拟风景之望岳》 雕塑 80cm×35cm×14cm 2014 指导老师：陈克、张弦、陈晓阳

广州美术学院

黎承轩 《广美大师档案馆 1-16》 版画 48cm×35cm×16 2017 指导老师：朱松青

①

②

广州美术学院

吴海珠 《你必须的》 影像 分辨率 1920×1080 时长 2'58' 2017 指导老师：冯原｜①

吴海珠 《Married with the city》 影像 分辨率 1920×1080 时长 3'56' 2017 指导老师：冯原｜②

广州美术学院

贾鸿志 《流金岁月》 雕塑 250cm×250cm×90cm 2016 指导老师：黎明

广州美术学院

吴海珠 《Still Life》 摄影 25cm×25cmx5 2016 指导老师：冯原

① ②
③ ④

上海美术学院

何嘉骏　《试线》系列　黑白木刻　90cm×60cm　2017｜①

何嘉骏　《视力表》系列　黑白木刻　90cm×60cm　2017｜②

何嘉骏　《方位》系列　黑白木刻　80cm×50cm　2017｜③

何嘉骏　《方位》系列　丝网喷绘　90cm×60cm　2017｜④

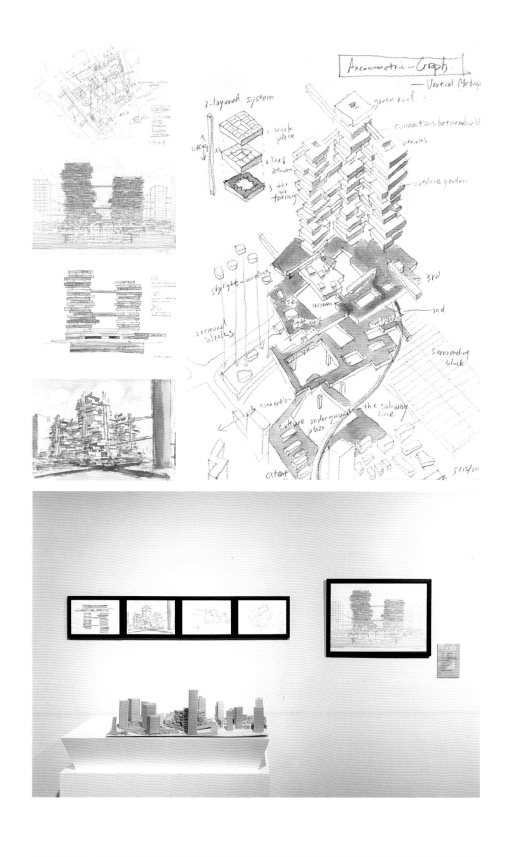

上海美术学院

郭笑庆 《垂直城市探索——虹口区公益坊历史街区保护更新设计 1-5》 建筑学 41cm×57cm 2017

指导老师：李建忠

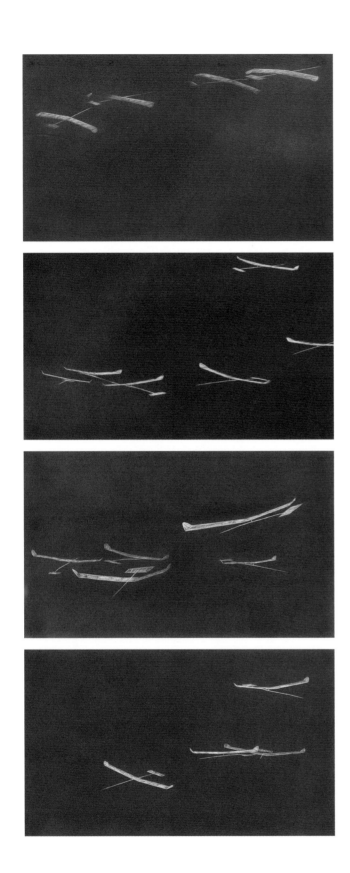

上海美术学院

范文婧 《飞翔1-4》 版画 52cm×83cm×4 2016

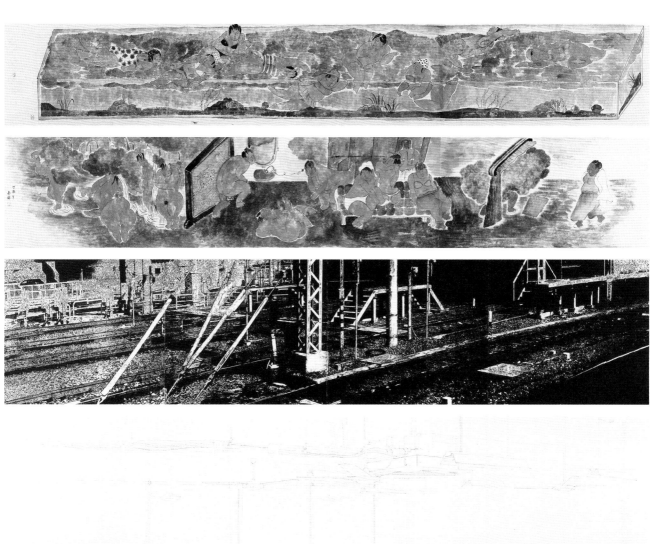

①
②
③

上海美术学院

秦韵　《浴女图 1-2》　国画　43cm×258cm　2017　指导老师：倪巍 | ①

傅霖　《第一班列车》　版画　50cm×350cm　2017 | ②

徐钰婷　《211 教室 2015 / 12 / 11 11:51:56》　国画　183.5cm×312cm　2016 | ③

上海美术学院

庄颖 《盛夏》系列 1-4 纸本淡彩 69cm×69cm×4

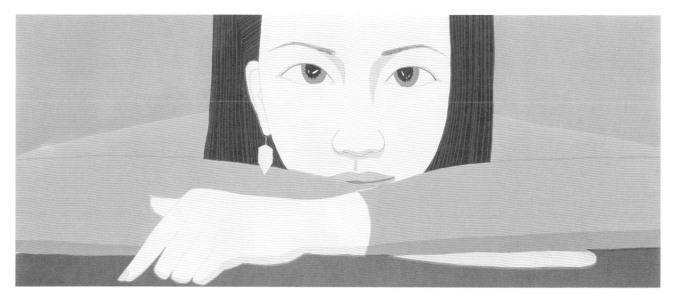

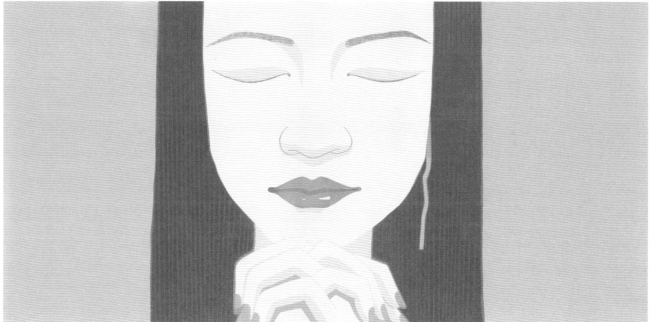

上海美术学院

宋晓庆 《心缘系列》1 版画 49cm×97cm 2017 指导老师: 孙灵、桑茂林 │ ①

宋晓庆 《心缘系列》2 版画 45cm×105cm 2017 指导老师: 孙灵、桑茂林 │ ②

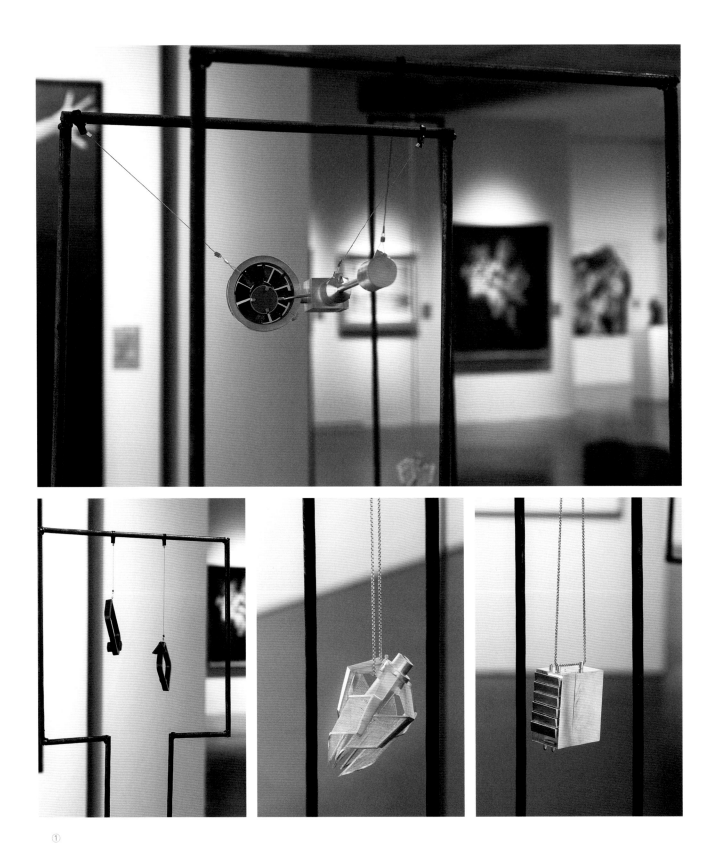

①
② ③ ④

上海美术学院

朱鹏飞　《等一哈》　925 银 / 电机 / 电池 / 镜子　10cm×23.5cm×6cm｜①

朱鹏飞　《看见自己》　925 银 / 电机 / 电池 / 镜子　7.5cm×3.3cm×5.8cm｜②

朱鹏飞　《活的》　925 银 / 电机 / 电池　14cm×6.2cm×7.2cm｜③

朱鹏飞　《挣脱》　925 银　10cm×5cm×3cm｜④

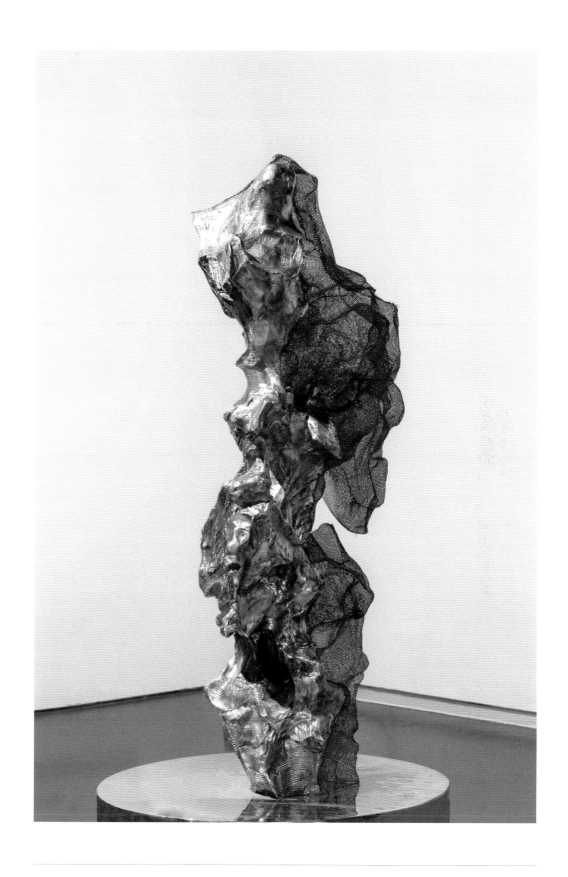

上海美术学院

朱屹立　《人造石》　铜　72cm×90cm×150cm

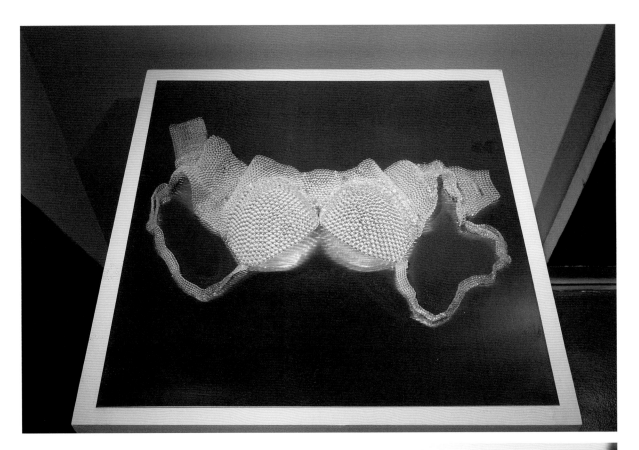

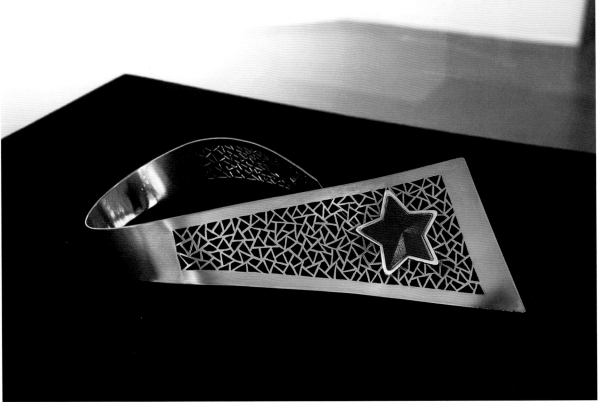

①
②

上海美术学院

朱晓雯 《隐私》 雕塑 102cm×30cm×33cm 2015 ｜ ①

吴二强 《首饰作品1件》 首饰 ｜ ②

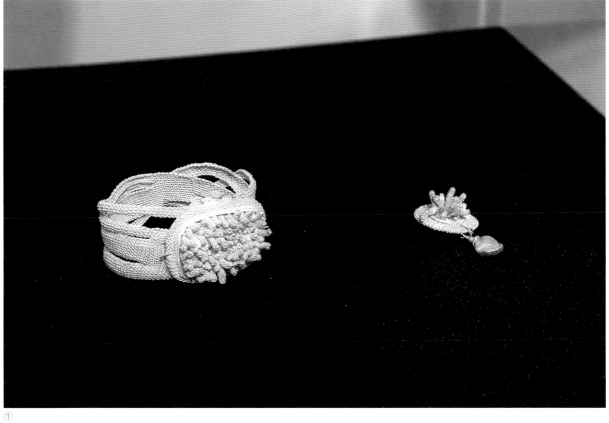

上海美术学院

周易非　《竹子的非日常姿态 No.2》　铜　120cm×35cm×10cm　｜①

颜如玉　《织语》　首饰，纯银、925 银　10cm×12cm×5cm　｜②

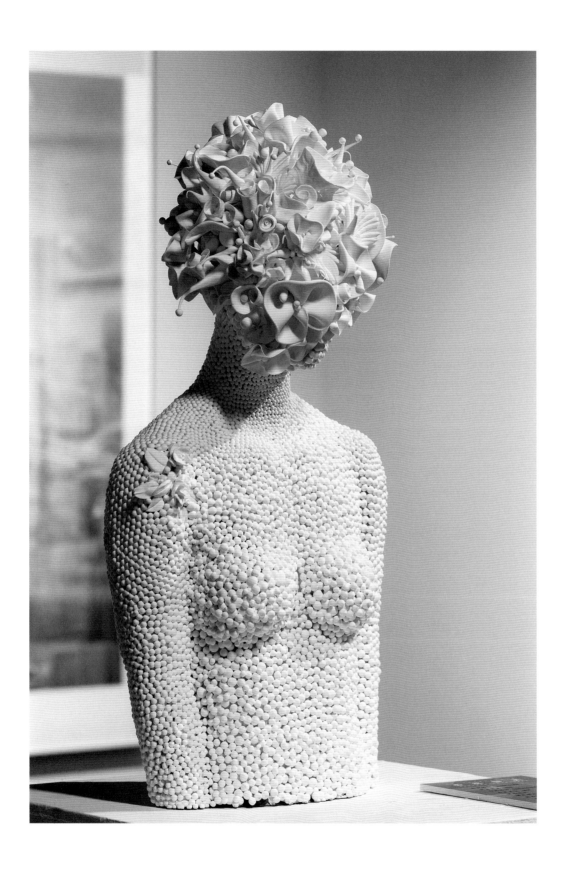

上海美术学院

孙桢 《基本功能单位》 雕塑 220cm×30cm

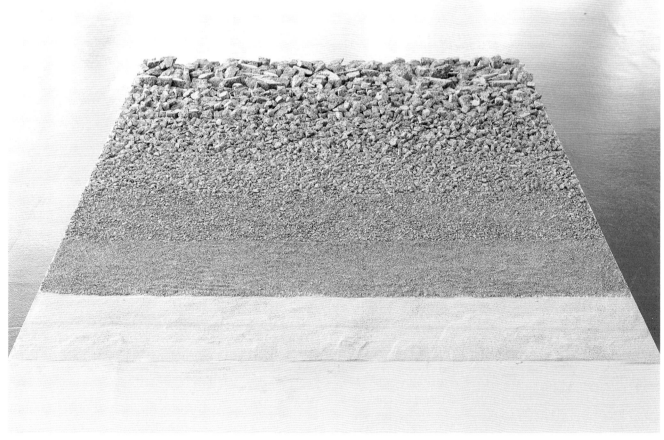

①
②

上海美术学院

刁雅琳 《游戏》 国画 三幅六尺 | ①

齐婧雯 《石材》 雕塑 25cm×28cm×46cm,45cm×20cm×50cm 2017 | ②

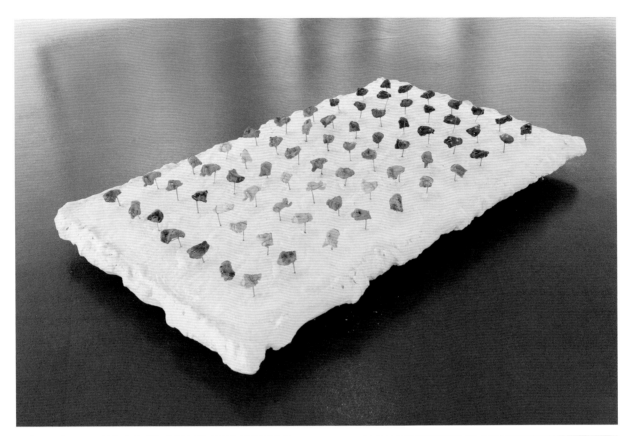

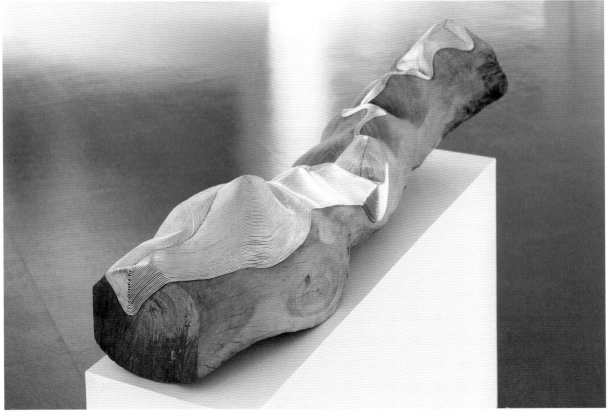

①
②

上海美术学院

施畅 《净土》 陶瓷装置 110cm×190cm×20cm | ①

陈欣蔚 《殇》 雕塑 45cm×30cm×23cm 2015 | ②

上海美术学院

禹晓阳　《马赛克系列》　国画　53cm×29cm×37cm×3 个箱子　2015

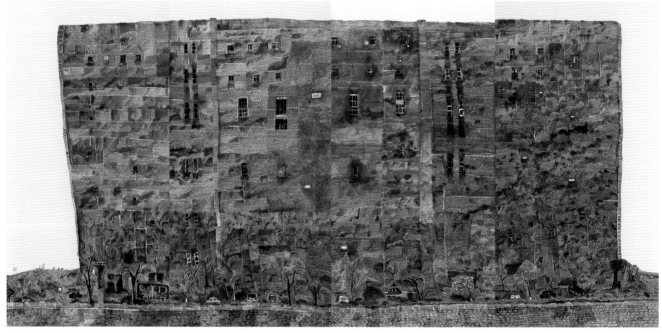

②

上海美术学院

王嘉逸 《梦游》 版画 300cm×400cm 2014 | ①

戚婷婷 《大房子》 国画 70cm×139cm×4幅 2017 | ②

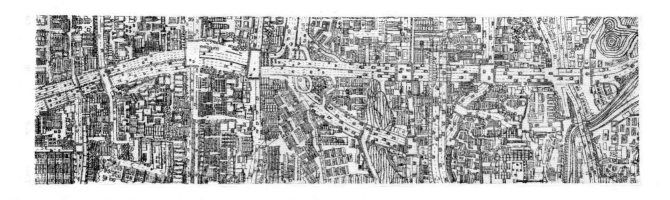

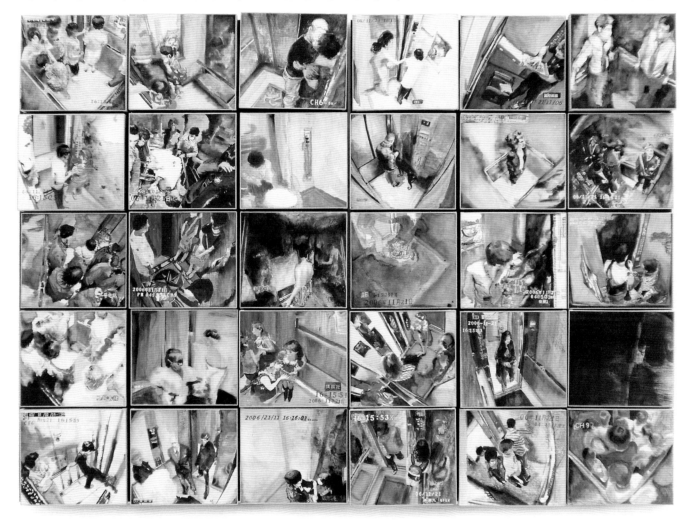

①
②

上海美术学院

张政 《城市》 版画 2015 | ①

唐颖 《一分钟》 国画 140cm×185cm 2014 | ②

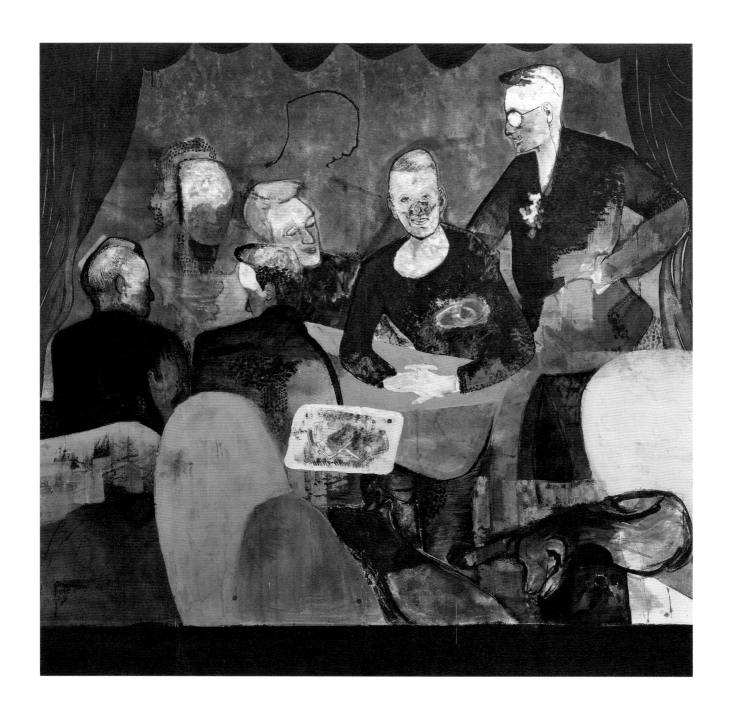

上海师范大学美术学院

李忠印 《朋友圈》 油画 180cm×192cm 2017 指导老师：张培成

上海师范大学美术学院

饶正杉　《THE 5TH POSTER DESIGN COMPETITION OF FINE ARTS COLLEGE_02》　海报　100cm×70cm　2016　指导老师：程俊杰

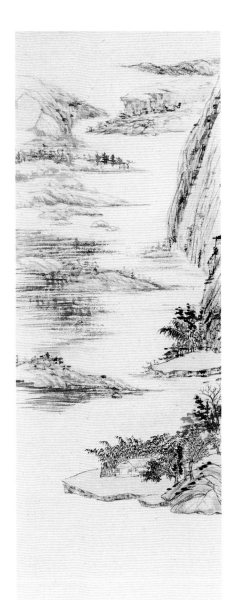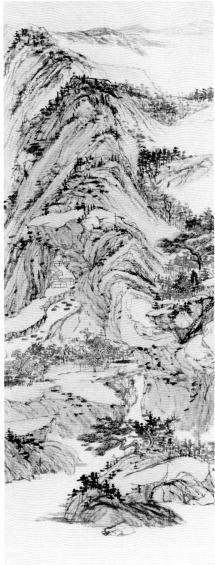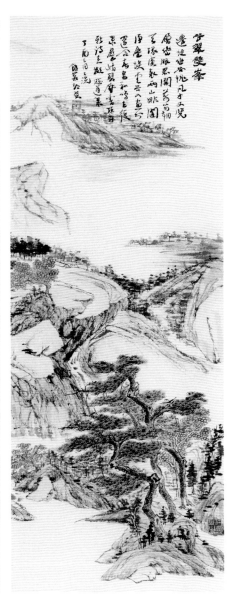

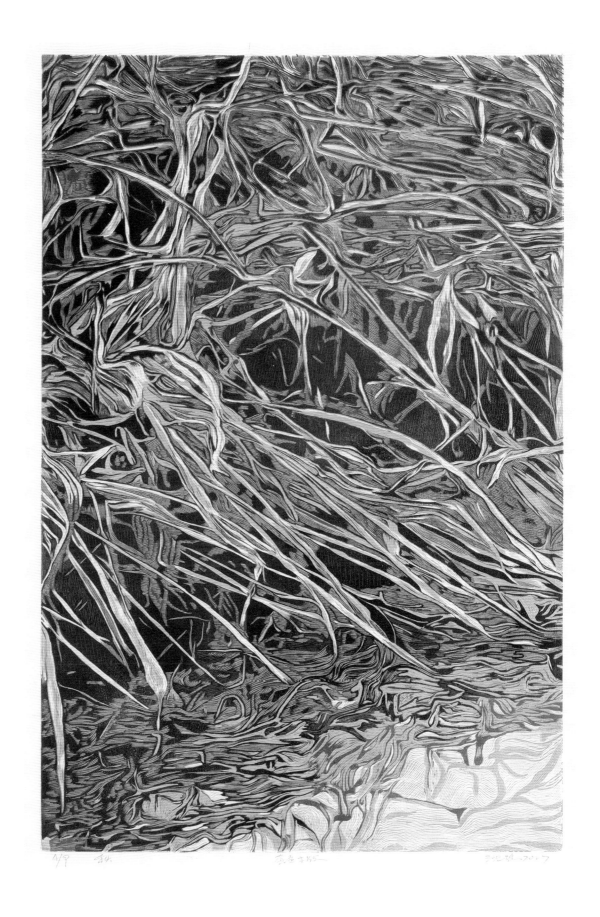

上海师范大学美术学院

沈瑶 《秋》 版画 90cm×60cm 2016 指导老师：苏岩声

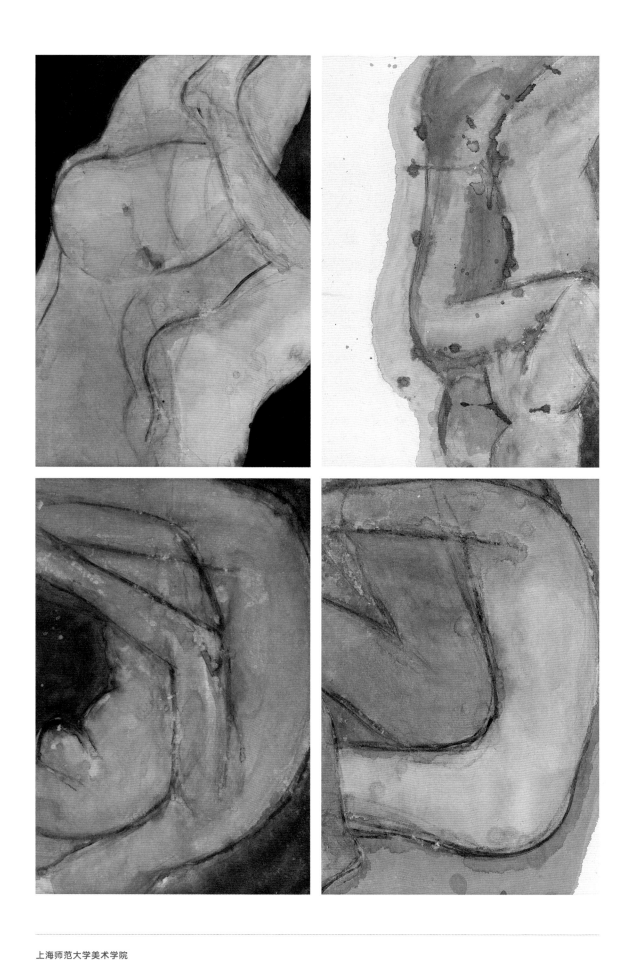

上海师范大学美术学院

黄隽卿　《身体情绪1-4》　水墨综合　65cm×45cm×4　2016　指导老师：佘松

上海师范大学美术学院

宋巍 《有飞鸟的风景》 油画 90cm×60cm 2014 指导老师：姚尔畅

上海师范大学美术学院

章祯玮 《美术学院310》 油画 180cm×240cm 2015 指导老师：赵牧

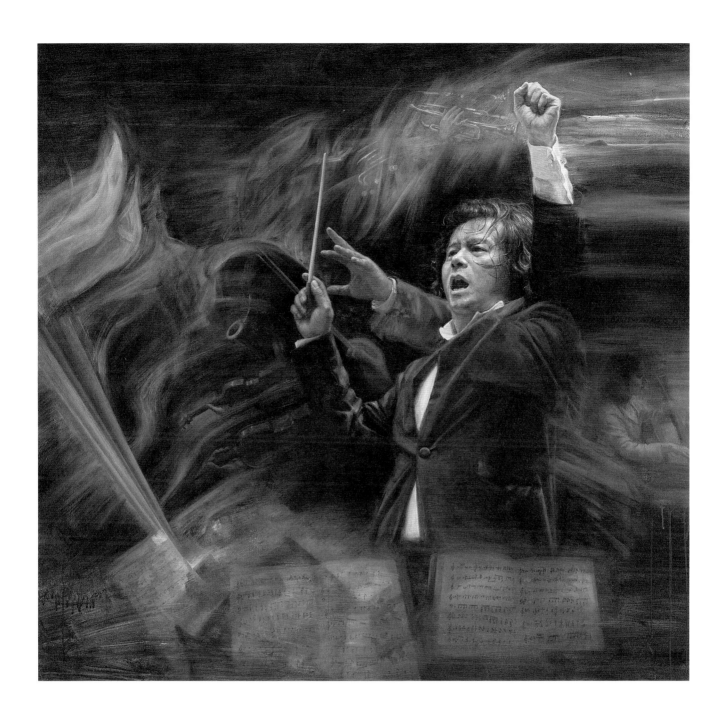

上海师范大学美术学院

张忆周 《命运交响曲》 油画 140cm×148cm 2016 指导老师：徐芒耀

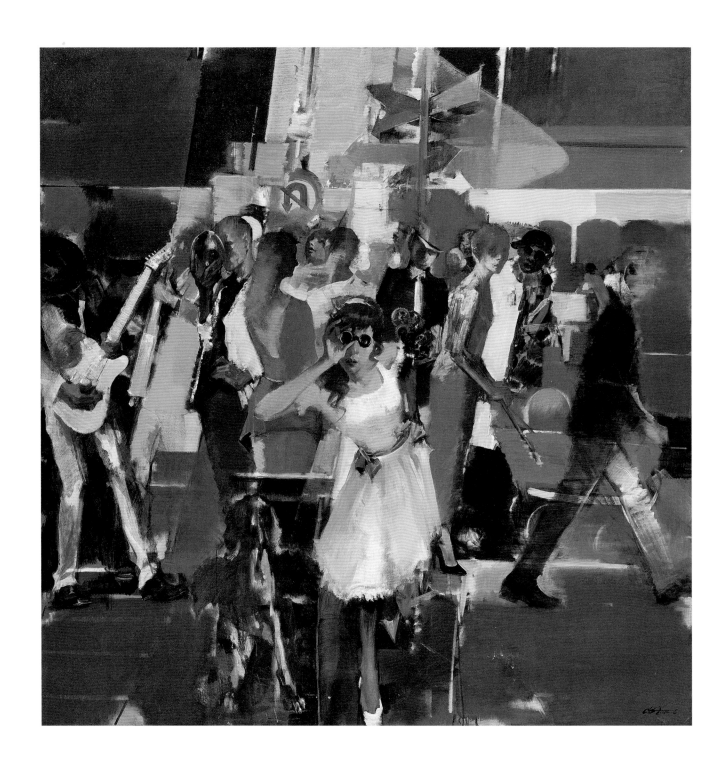

上海师范大学美术学院

曹刚 《迷失之城》 油画 200cm×200cm 2014

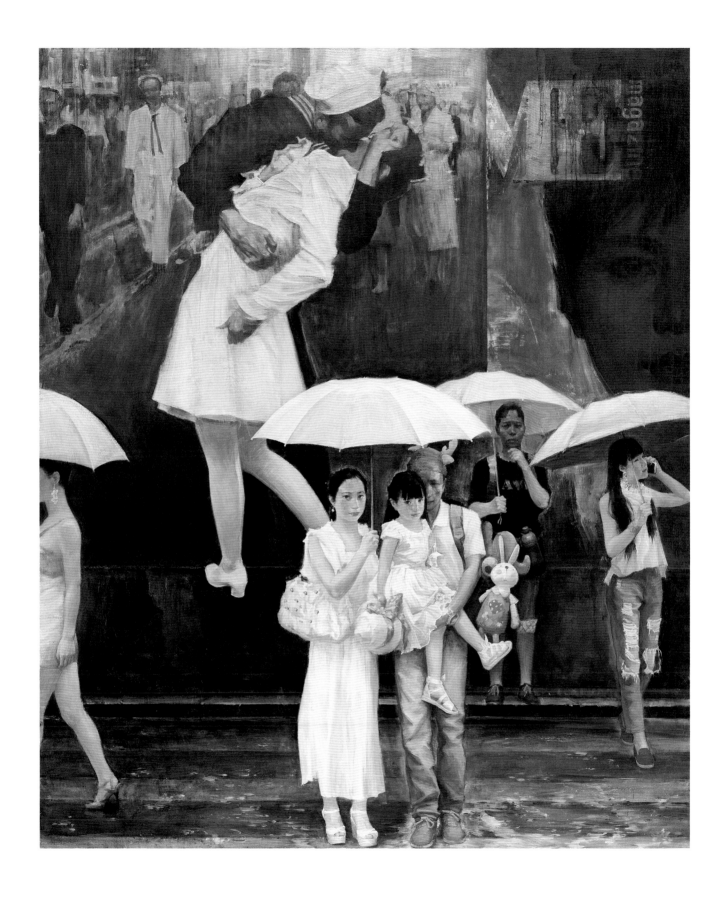

上海师范大学美术学院

孙玉宏 《斑马线》 油画 240cm×200cm 2014

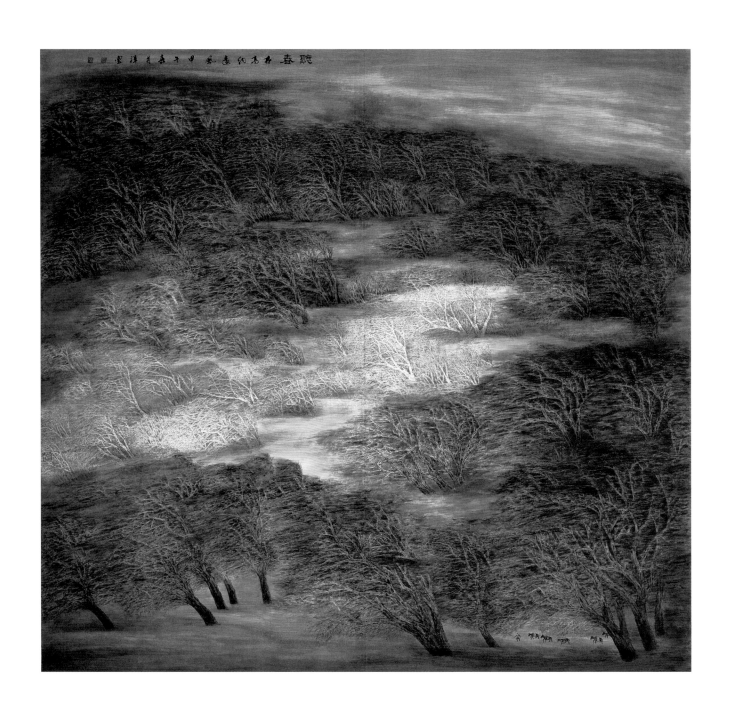

上海师范大学美术学院

冯祥云 《听春》 国画 180cm×193cm 2014 指导老师：萧海春

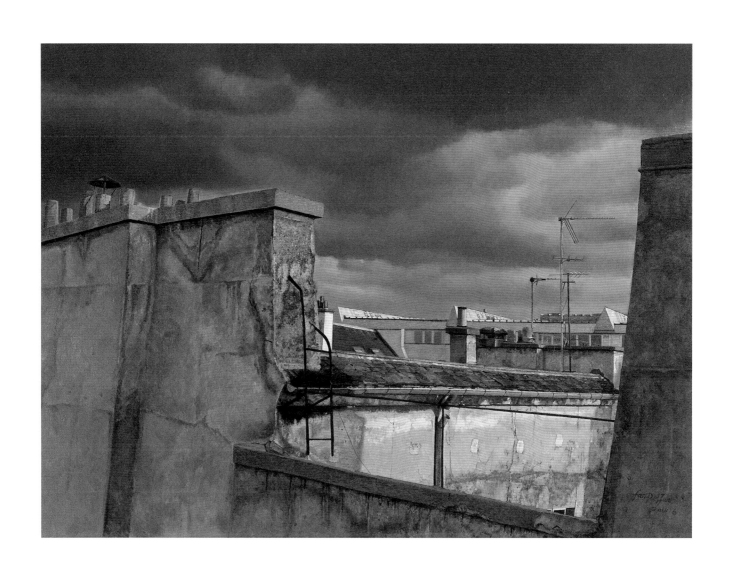

上海师范大学美术学院

范佩俊 《窗外的风景之九》 油画 133cm×178cm 2014

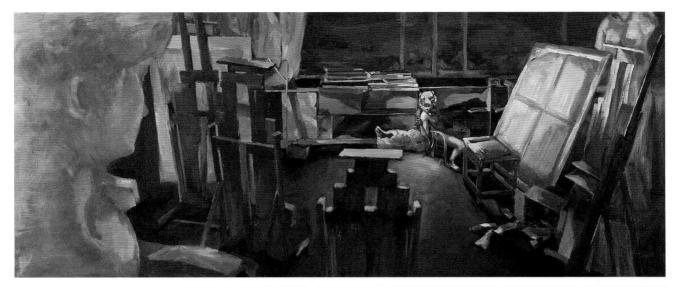

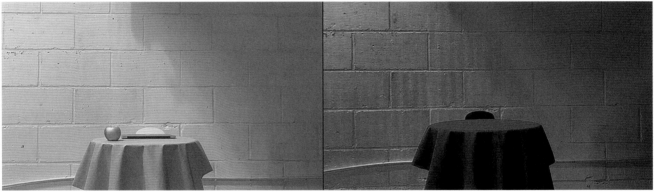

①
②

上海视觉艺术学院

姚熙琳 《群体孤独》 布面油画 115cm×290cm 2017 指导老师：徐坤 | ①

汪巍 《对话食物》 影像装置 90cm×60cm×75cm×2 2017 指导老师：薛吕 | ②

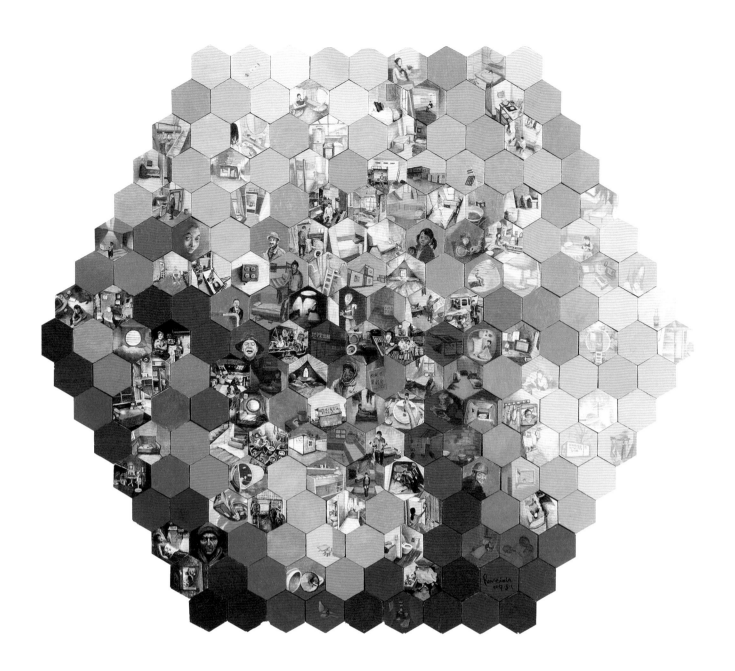

上海视觉艺术学院

吕蔚霞 《日子》 综合材料 100cm×100cm 2015 指导老师: 姚尔畅

上海视觉艺术学院

缪大恩 《蔽1-4》 数码照片 50cm×50cm×4 2017 指导老师：薛吕

上海视觉艺术学院

邹奕宸、潘伟挺、于涵 《候风》 影像 3'47" 2017 指导老师：殷俊斐

六度分離理論

中國

掃描上面的QR Code，加我WeChat。

上海视觉艺术学院

陈佳新　《朋友的朋友是朋友》　雕塑　120cm×9cm×90cm　2017　指导老师：薛吕

上海视觉艺术学院

杨腾 《蚀年·二》 装置 150cm×150cm×300cm 2017 指导老师：赵葆康

上海视觉艺术学院

陈雨銮 《消逝》 玻璃 尺寸不一 2017 指导老师：秦岭

上海视觉艺术学院

张鑫瑞 《未央》 陶瓷 ◊:35cm,h:70cm 2017 指导老师：李游宇

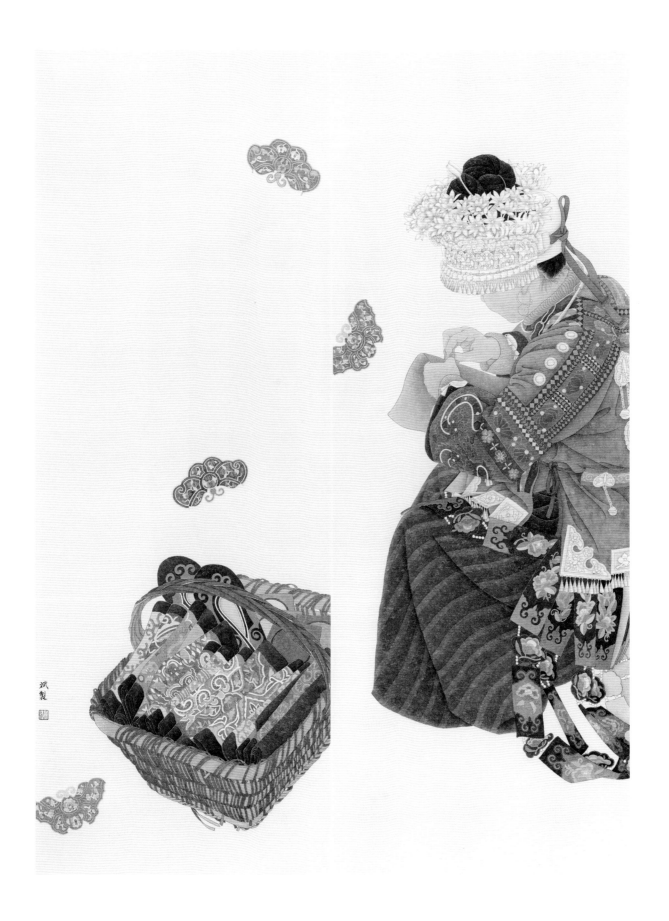

中央民族大学美术学院

田斌 《红裳绣蝶寄朝暮》 纸本设色 160cm×120cm 2016

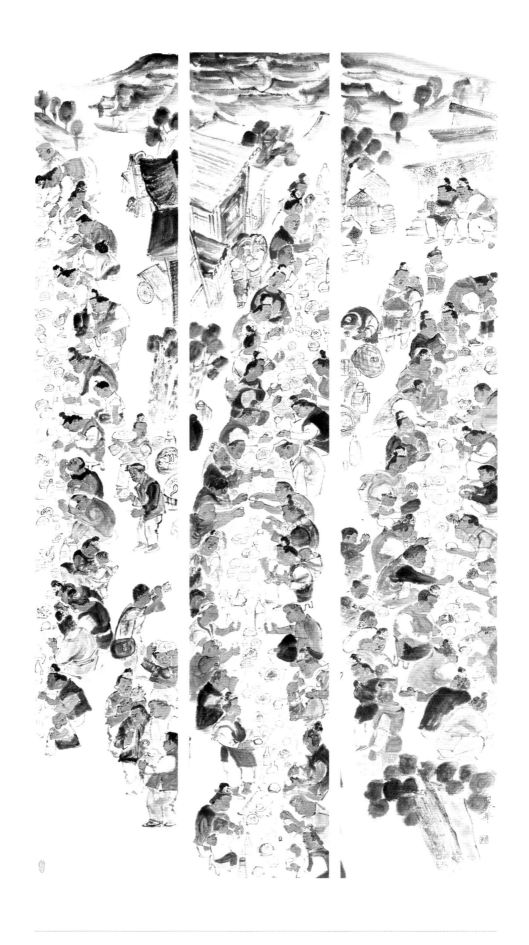

中央民族大学美术学院

杨丽华 《长街欢宴》 中国画 2016

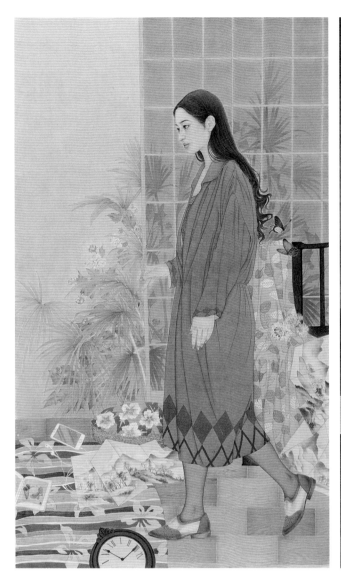

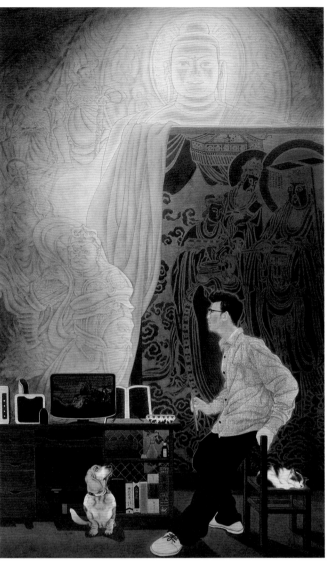

中央民族大学美术学院

崔梦雅 《行憩》 中国画 2016 ｜①

中央民族大学美术学院

刘达 《千古尘音》 中国画 197cm×81cm 2016 ｜②

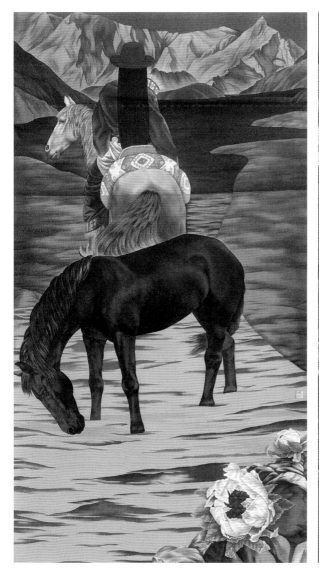

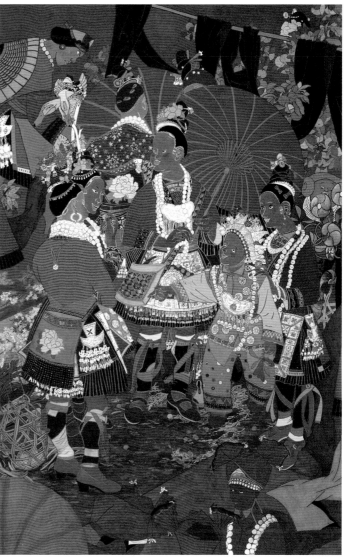

中央民族大学美术学院

马磊 《秘境》 绢本设色 180cm×97cm 2014 ①

中央民族大学美术学院

赵盈利 《节日里的侗族姑娘们》 中国画 175cm×95cm 2016 ②

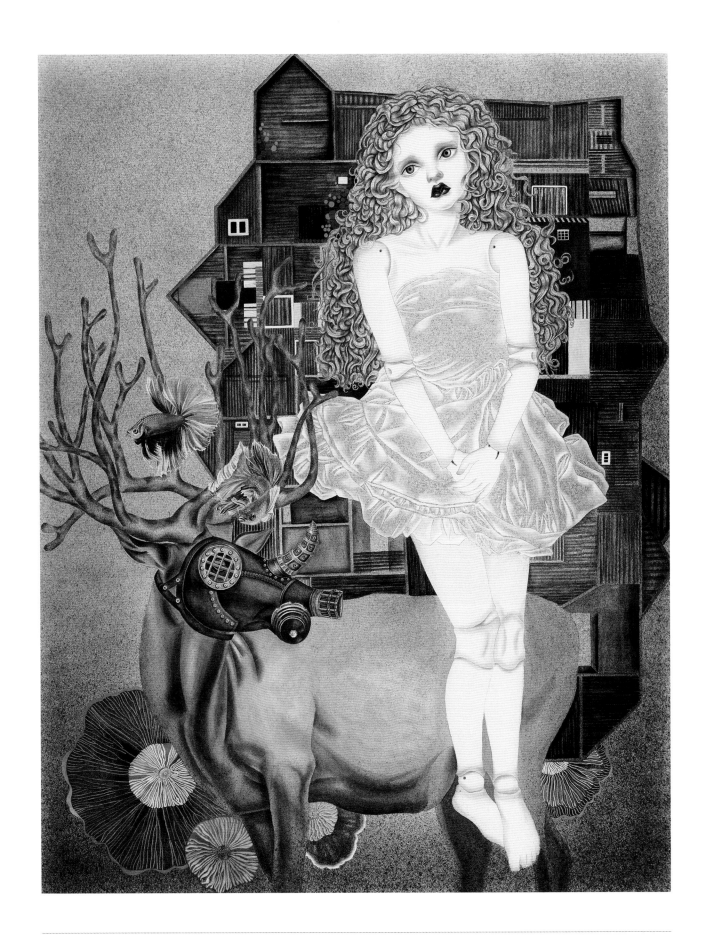

中央民族大学美术学院

冯广雅　《阿芙罗狄德的梦与境》　中国画　180cm×140cm　2016

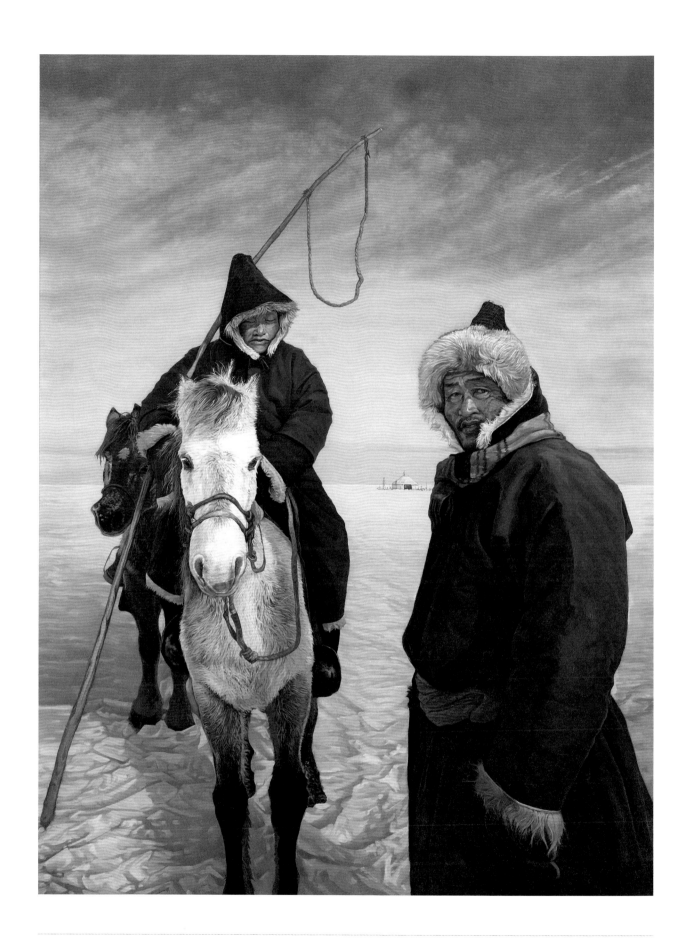

中央民族大学美术学院

徐闯 《这片草原—冬季》 油画 120cm×90cm 2008

中央民族大学美术学院

常九文 《瞬间》 中国画 200cm×200cm 2016

① ②

中央民族大学美术学院

赵东涛 《向前进》 油画 120cm×180cm 2012 | ①

李栋 《静观神迹》 油画 150cm×250cm 2009 | ②

147

中央美术学院

张猛 《无语落花》 绢本设色 210cm×200cm 2009

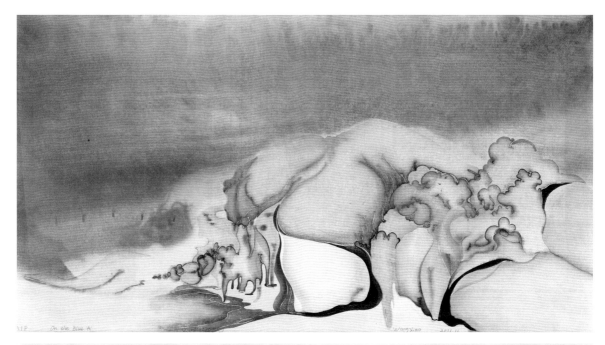

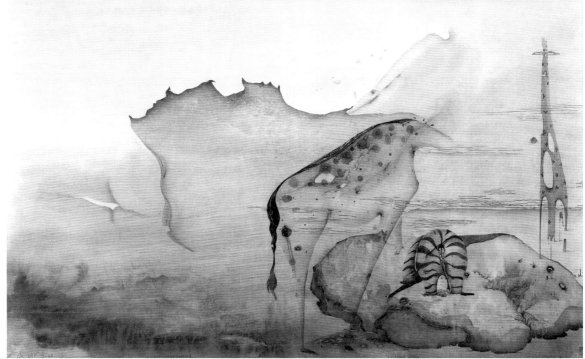

①
②

中央美术学院

王霄 《On the Blue A》 宣纸、绢、水性材料 65cm×129cm 2012 ①

王霄 《On the Blue B》 宣纸、绢、水性材料 68cm×112cm 2012 ②

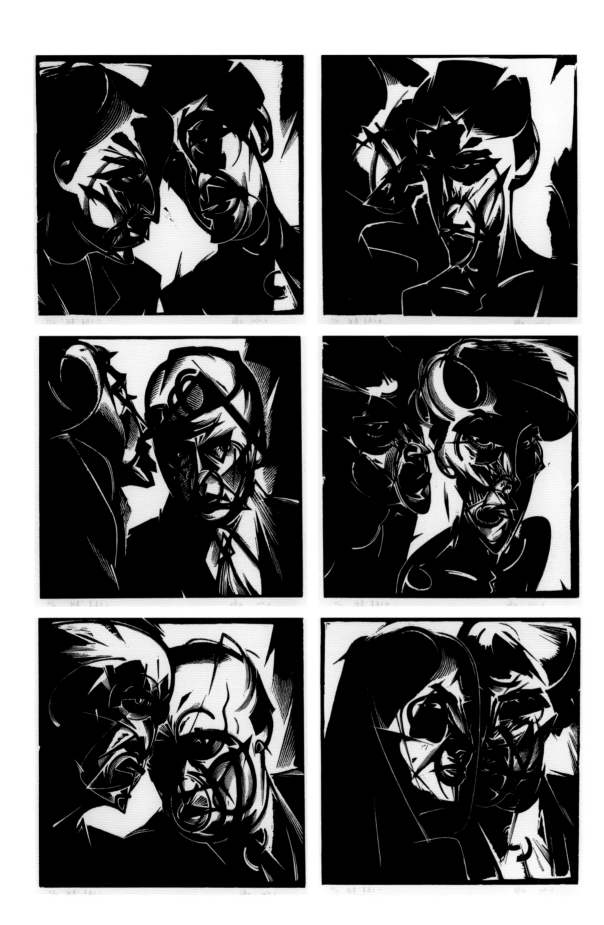

中央美术学院

王荣达 《"阴谋、耳语"系列》 木版版画 46cm×46cm×6 2010

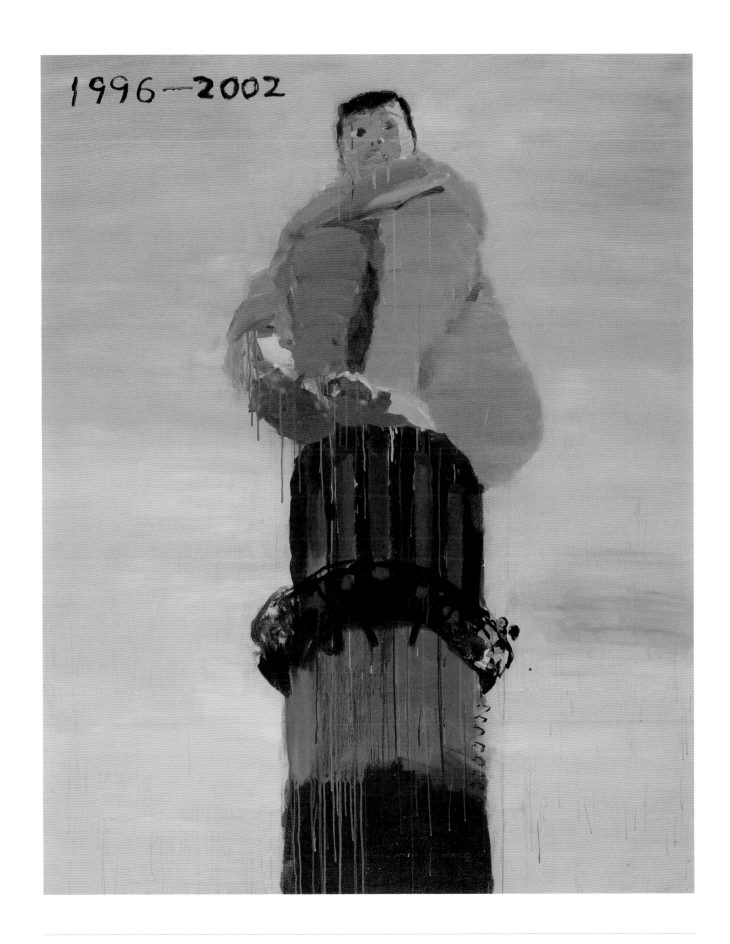

1996—2002

中央美术学院

仇晓飞 《结婚》 布面油彩 200cm×162cm 2002

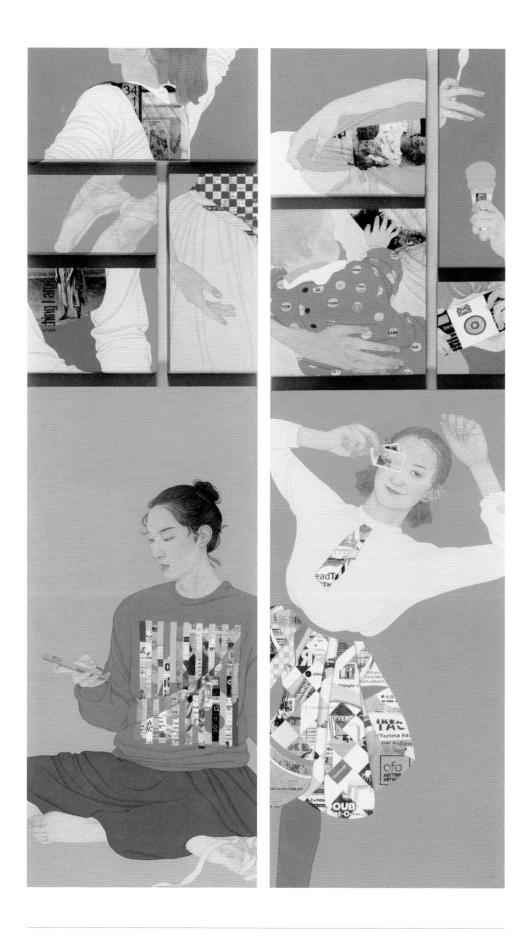

中央美术学院

张锦源 《住在衣服里的人 1-2》 纸本重彩, 综合材料 195cm×52cm×2 2017

中央美术学院

王红刚 《母亲 2》 木板油画 55cm×31cm 2009

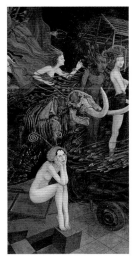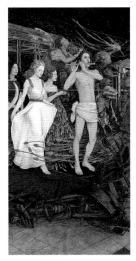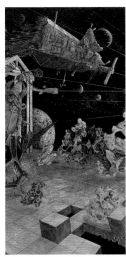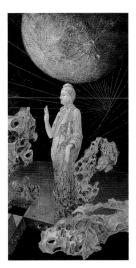

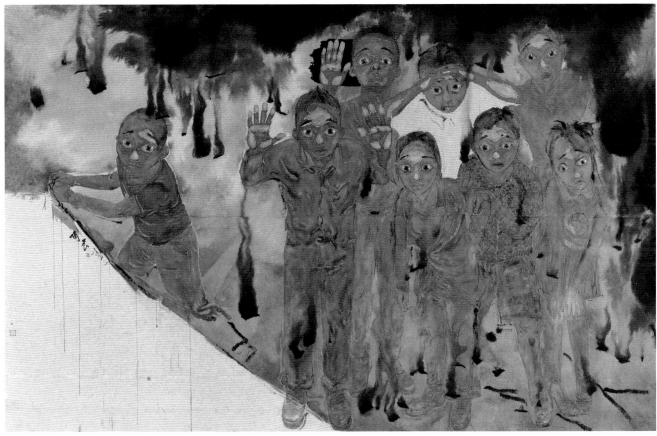

①
②

中央美术学院

董卓　《般若》（其一——五）　综合材料　240cm×600cm　2014 | ①

庞啸晨　《谁看谁》　纸本水墨　200cm×300cm　2014 | ②

① ②
③ ④

中央美术学院

李慕华　《眩惑》系列之二　石版版画　65cm×65cm　2013｜①

李慕华　《眩惑》系列之三　石版版画　65cm×65cm　2013｜②

李慕华　《眩惑》系列之七　石版版画　65cm×65cm　2013｜③

李慕华　《眩惑》系列之八　石版版画　65cm×65cm　2013｜④

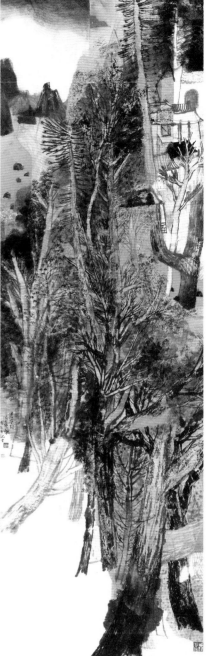

①
② ③

中央美术学院

李亚平　《生命难以承受的痛 -2》　铜版版画　45cm×30cm ｜①

李亚平　《照相 - 证件像》　铜版版画　45cm×30cm　2014 ｜②

沈波　《丛林回响》　纸本水墨设色、综合材料　260cm×80cm　2014 ｜③

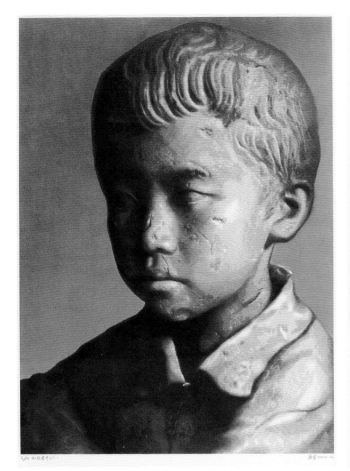
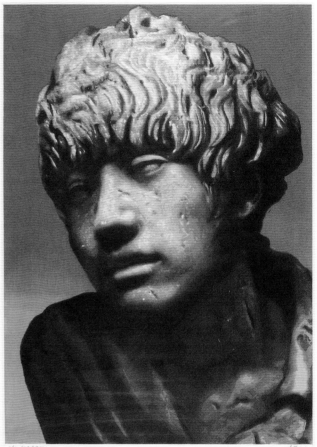
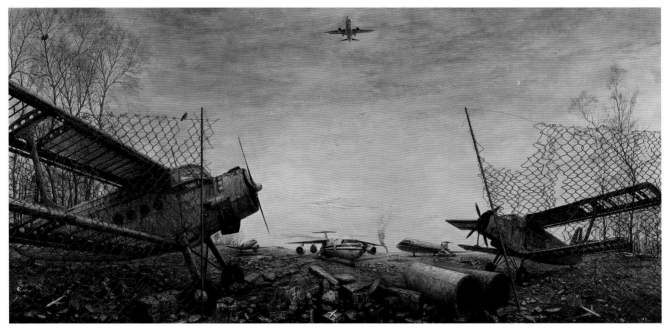

① ②
③

中央美术学院

李军　《向右看齐》系列之三　综合材料　85cm×60cm　2013｜①

李军　《向右看齐》系列之一　综合材料　85cm×60cm　2013｜②

王铮　《你是我不及的梦》系列1　布面油画　178cm×380cm　2014｜③

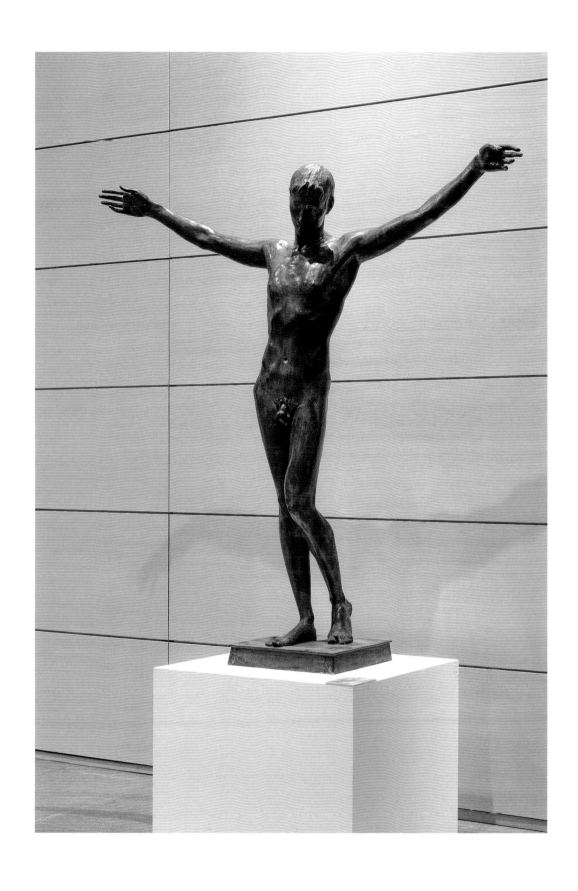

中央美术学院

刘绍栋 《做自己的神》 雕塑 200cm×200cm×60cm 2012

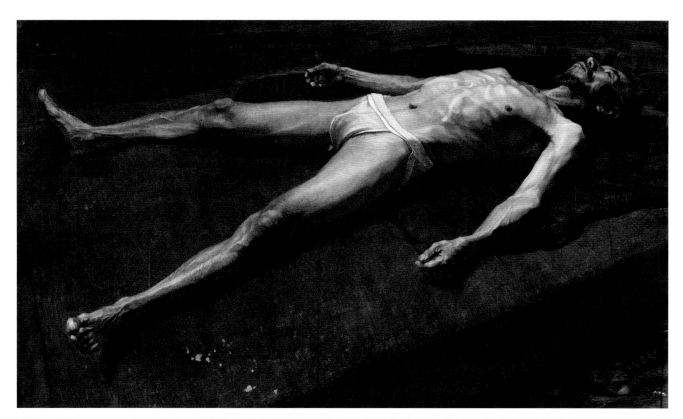

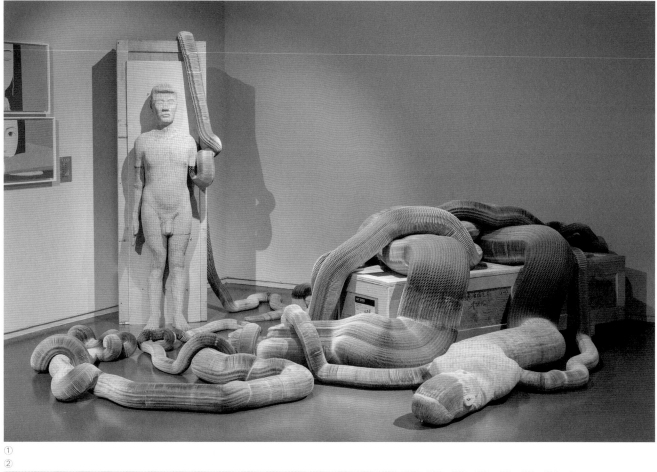

中央美术学院

周栋　《男人体》　纸本素描　120cm×200cm　2007 | ①

李洪波　《伸缩性》　纸　尺寸可变　2010 | ②

中央美术学院

王光乐 《午后（一）》 布面油画 170cm×60cm 2000

释文：酸酸楚楚

尺寸：2.5cm×2.5cm

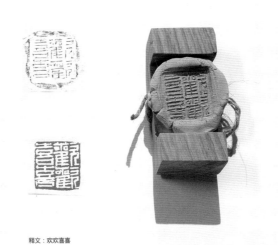

释文：欢欢喜喜

尺寸：3.5cm×3.5cm

①
②

中央美术学院

刘美汝　《仿秦汉封泥》　泥、纸本拓片、石、纸本印花、木、麻绳　2009 | ①

潘琳　《他们都比我好》　布面油画　150cm×150cm×78cm　2010 | ②

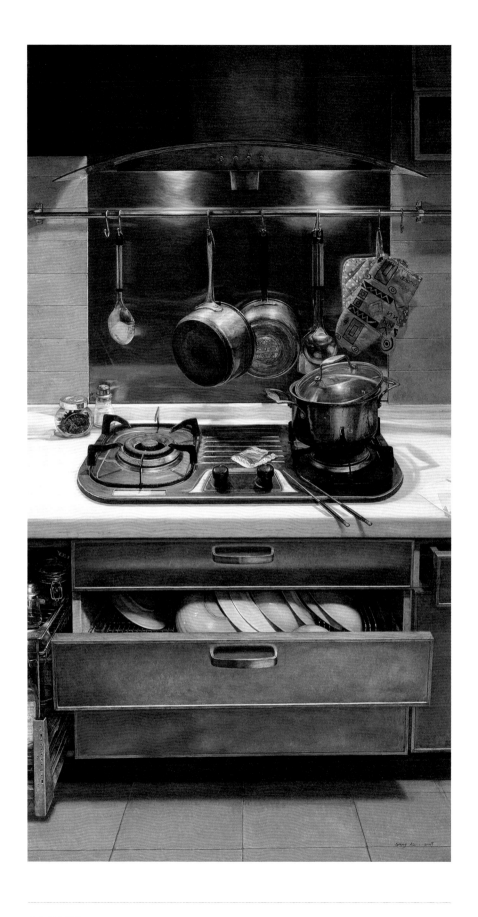

中央美术学院

王珂　《中国制造之一》　油画　150cm×80cm　2009

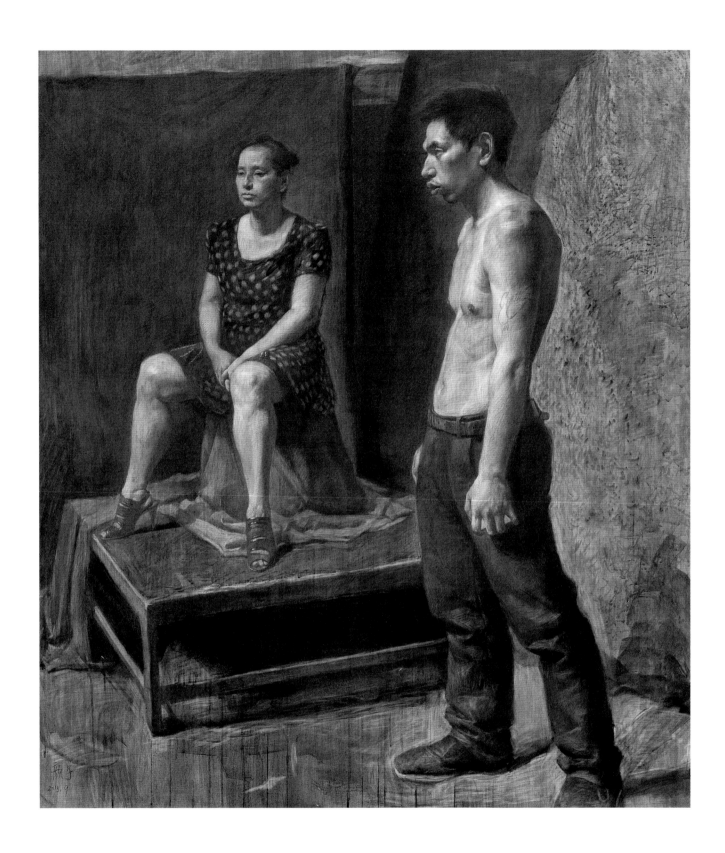

中央美术学院

颜宇 《双人肖像》 纸本素描 160cm×140cm 2013

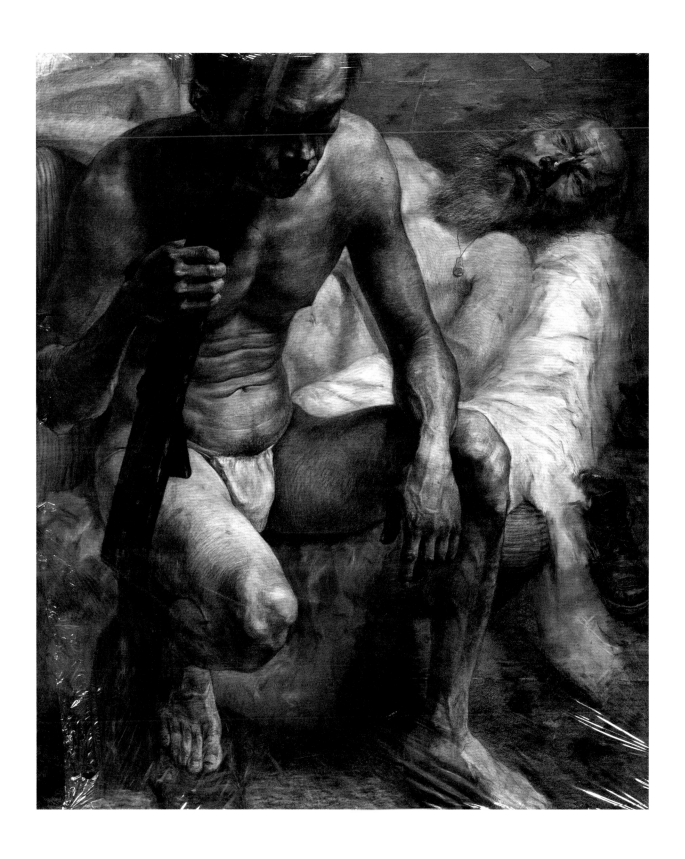

中央美术学院

程亮 《男双人体》 纸本素描 195cm×155cm 2008

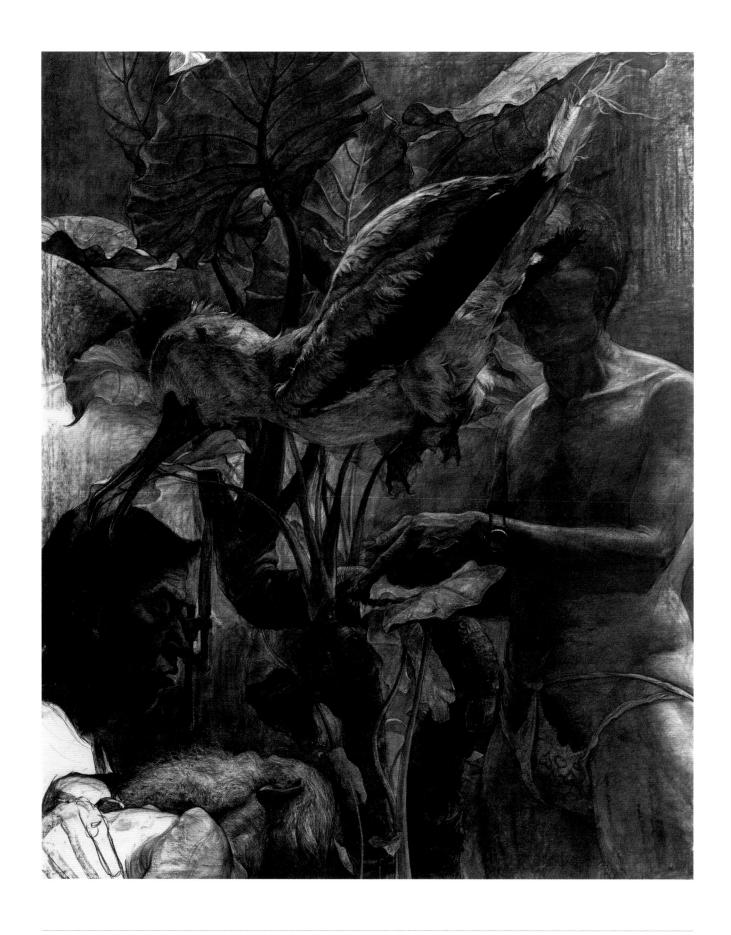

刘恩钊 《男人体与鸟》 纸本素描 200cm×160cm 2010

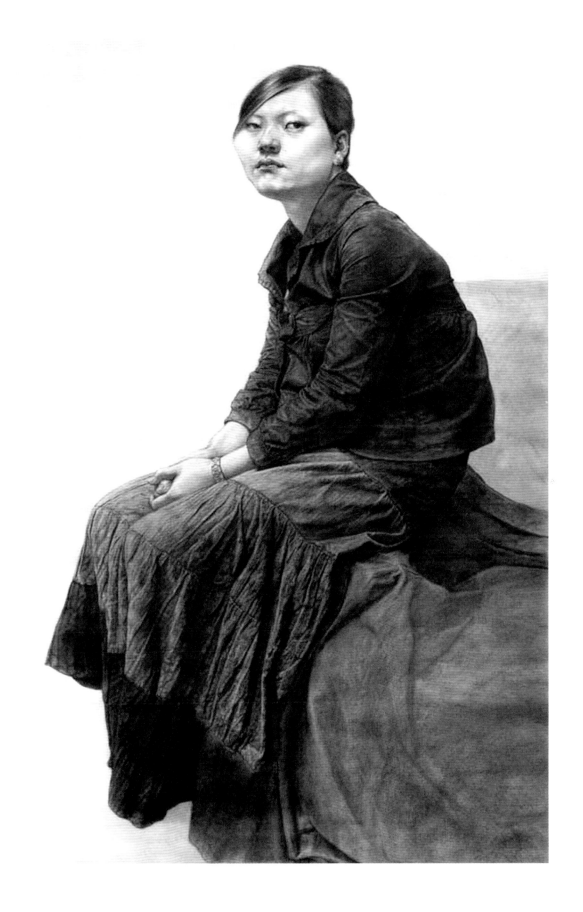

中央美术学院

张超 《女肖像》 纸本素描 108cm×78cm 2007

中央美术学院

耿雪 《海公子》 瓷雕塑装置、电影短片 180cm×170cm×160cm（装置）13'08"（短片） 2014

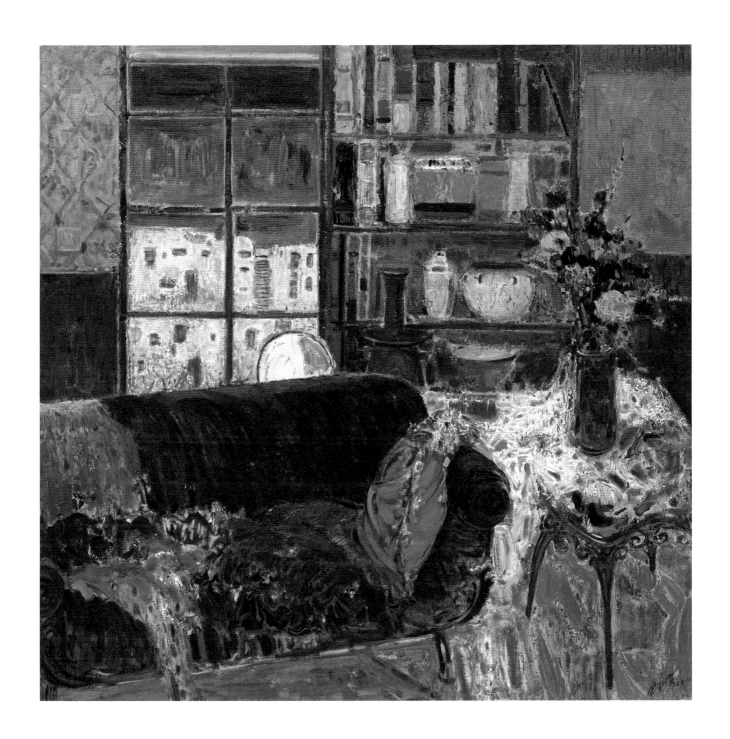

中国艺术研究院

金新贺 《秋阳》 油画 150cm×150cm 2017 指导老师: 韩洪伟

中国艺术研究院

杜武杰 《墨竹图》 中国画 173cm×127cm 2017 指导老师：何家英 | ①

陈散吟 《石梁秋气染云寒》 中国画 220cm×96cm 2014 指导老师：卢禹舜 | ②

中国艺术研究院

李振 《傲慢者》 中国画 157cm×80cm 2015 指导老师:田黎明 | ①

裴书鸿 《寒烟暮栖图》 中国画 223cm×142cm 2017 指导老师:刘万鸣 | ①

孙长铭篆刻

释文　群英会

中国艺术研究院

赵少俨　《写生珍禽图》　中国画　105cm×250cm　2016　指导老师：霍春阳　①

孙长铭　《篆刻印屏》　篆刻　180cm×58cm　2017　指导老师：骆芃芃　②

国腾飞　《唐寅诗八首行草书四条屏》　书法　248cm×50cm　2017　指导老师：陈海良　③

李朋　《楷书吴伟业诗抄》　书法　180cm×40cm　2017　指导老师：陈忠康　④

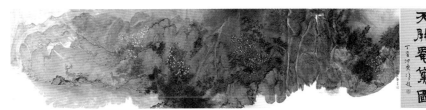

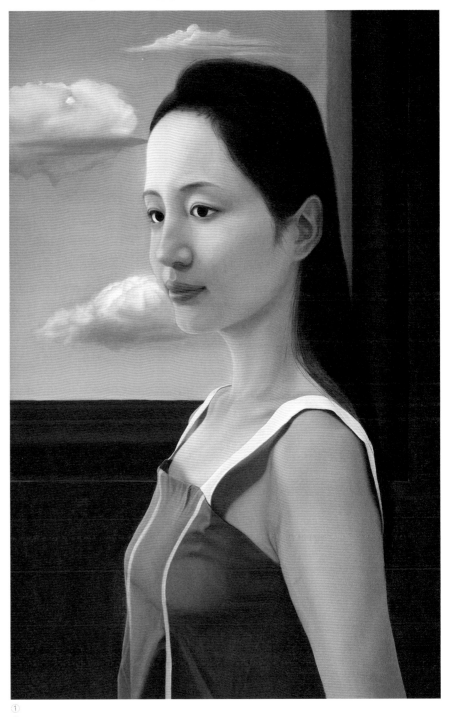

①
②

中国艺术研究院

任塞 《天开墨黛》 中国画 62cm×285cm 2017 指导老师：任平 | ①

刘航 《少女与云 1》 油画 90cm×60cm 2017 指导老师：龙力游 | ①

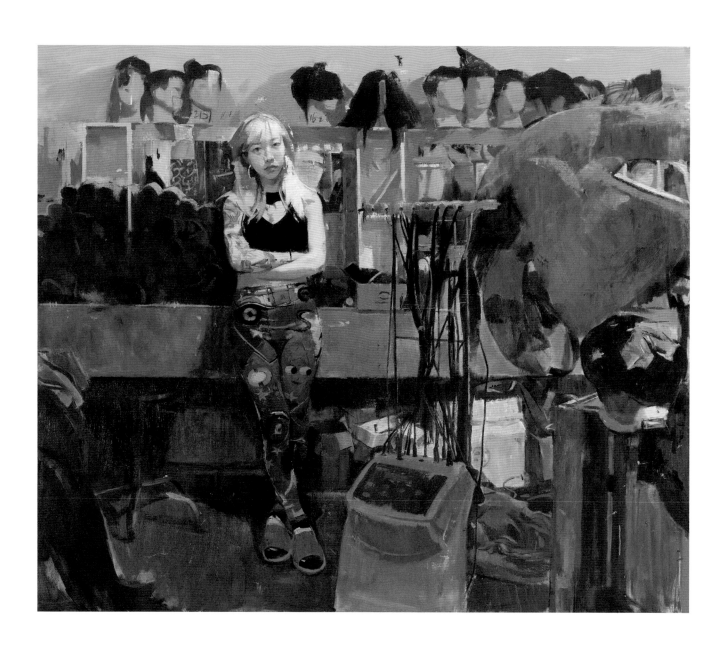

中国美术学院

吉鑫源 《银发女郎》 油画 175cm×200cm 2016 指导老师：蒋梁、孙景刚、王羽天、何红舟

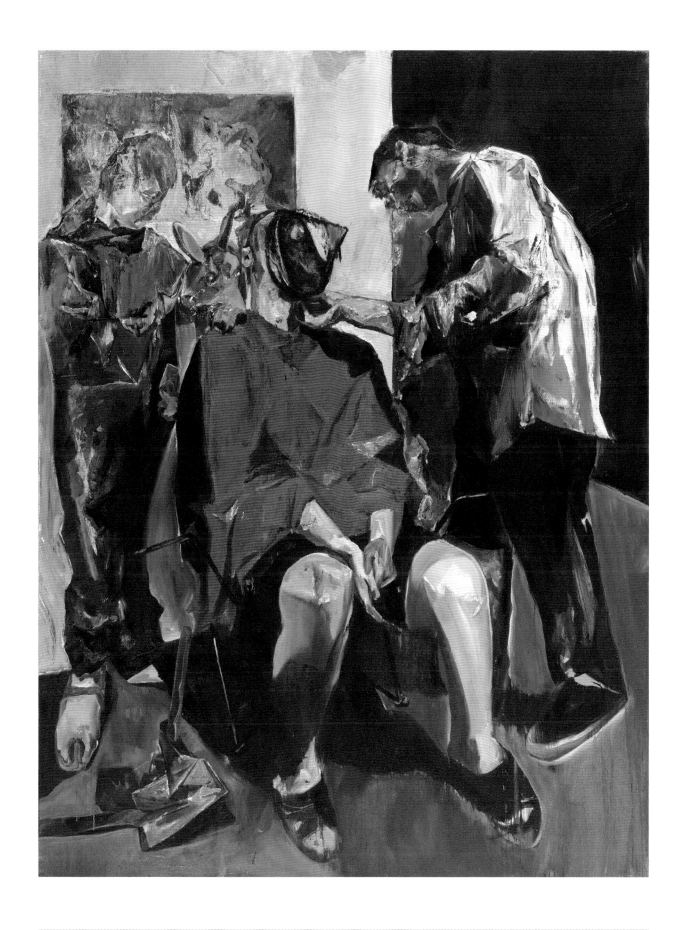

中国美术学院

朱湘闽 《雕塑家》 油画 200cm×150cm 2015 指导老师：井士剑、余旭鸿、金阳平、李青

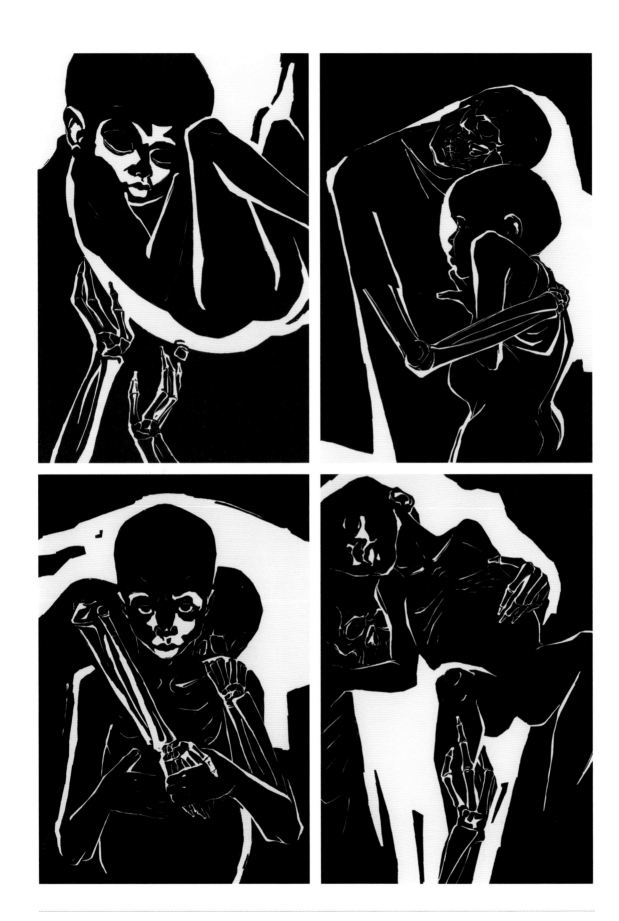

中国美术学院

韩荣 《黑之歌》 版画 90cm×60cm×4 2016 指导老师：陈海燕、方利民、佟飚

①

②

中国美术学院

周甜馨 《花时人事》 国画 170cm×240cm 2016 指导老师：张浩、花俊 ｜①

王洁 《泛》 版画，铜板 50cm×60cm 2016 指导老师：冯绪民、辜居一 ｜②

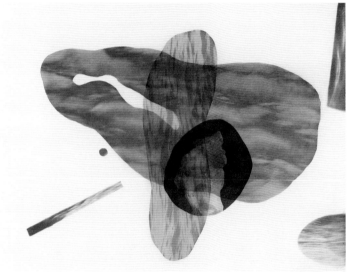

中国美术学院

胡沁迪 《寿·限·梦 1-3》 版画 56.5cm×75.5cm×3 2015 指导老师：张远帆、辜居一

中国美术学院

陈硕 《草书自作文六条屏 1-6》 书法 180×50cm×6 2016 指导老师：祝遂之、孔令伟、沈浩

中国美术学院

郑力胜　楷书《子虚赋》　书法　237cm×150cm　2016　指导老师：张爱国

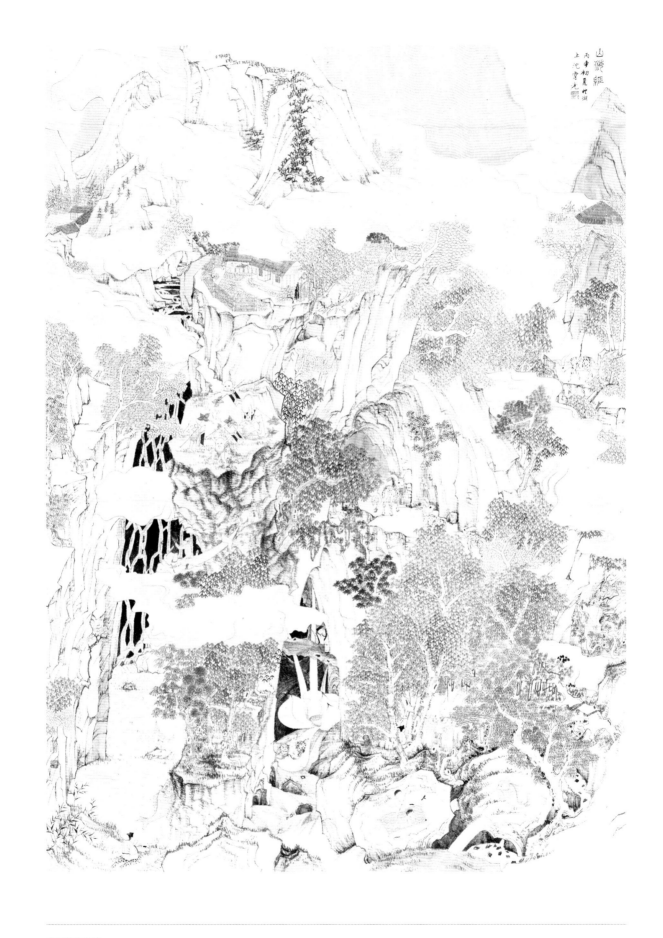

中国美术学院

沈霆尧 《读山海经》 国画 240cm×180cm 2016 指导老师：张谷旻、郑力

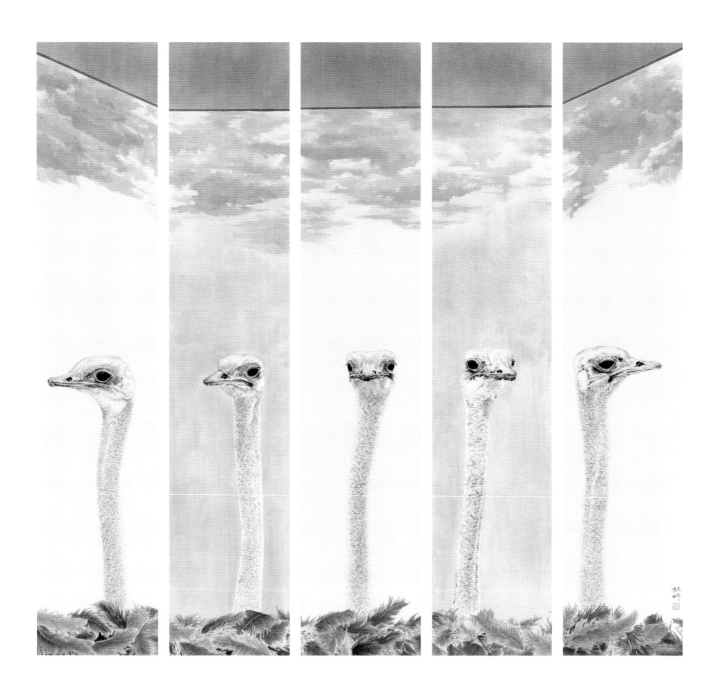

中国美术学院

杜昕 《时间之间 1-5》 国画 138cm×28cm×5 2016 指导老师: 刘海勇、韩璐

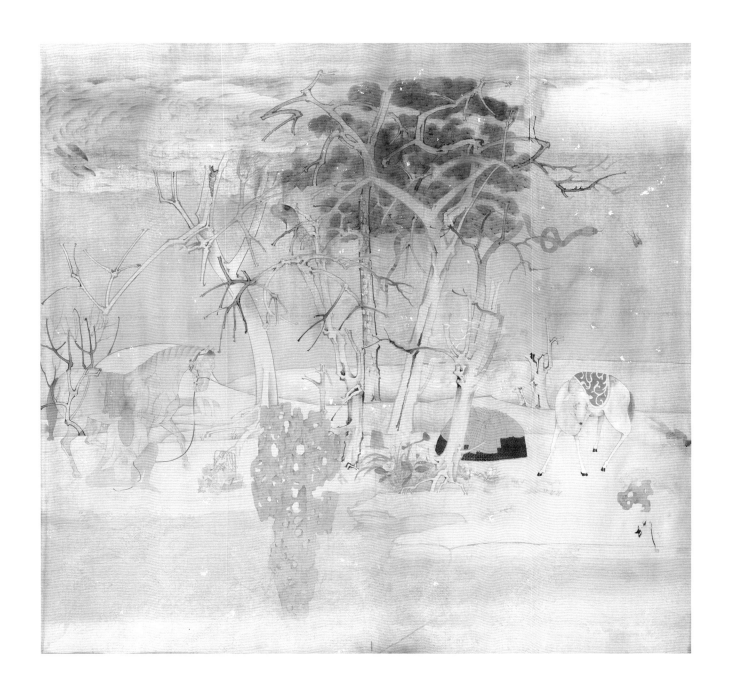

中国美术学院

宋国超 《度一切苦厄》 国画 200cm×200cm 2016 指导老师：张谷旻

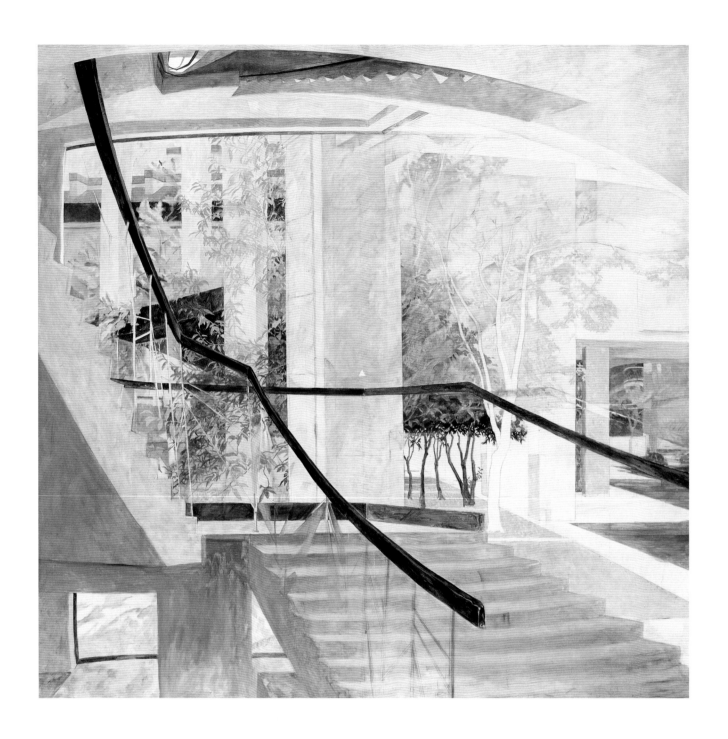

中国美术学院

刘贝宁 《油画系一楼》 油画 200cm×200cm 2014 指导老师：焦小健、章晓明、杨参军、赵军

中国美术学院

李小彬　《灰色情绪》　版画　200cm×180cm　2016　指导老师：王超、毕斐

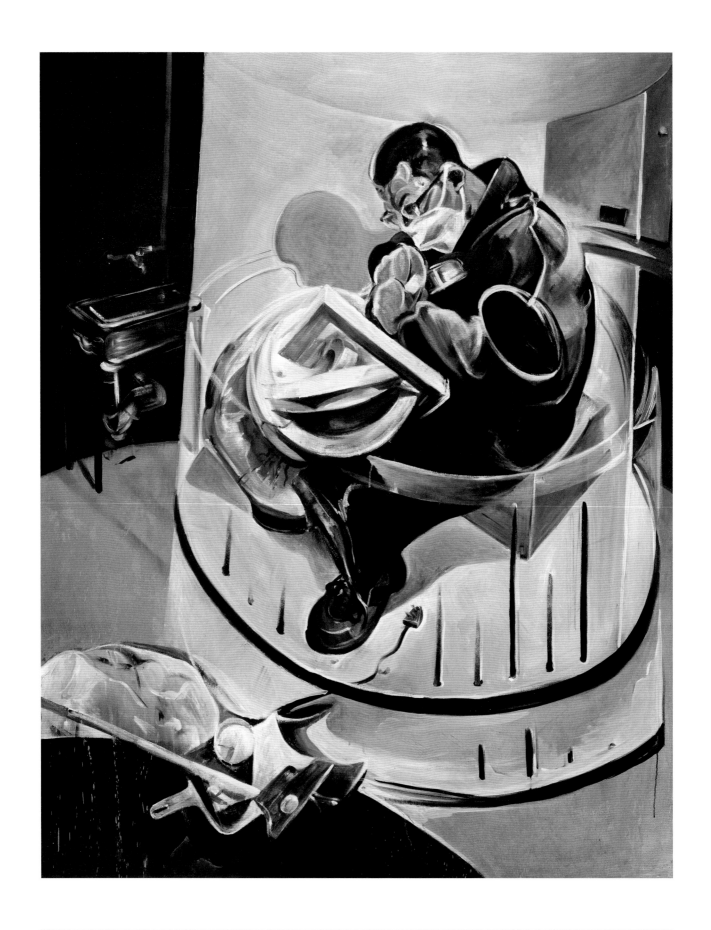

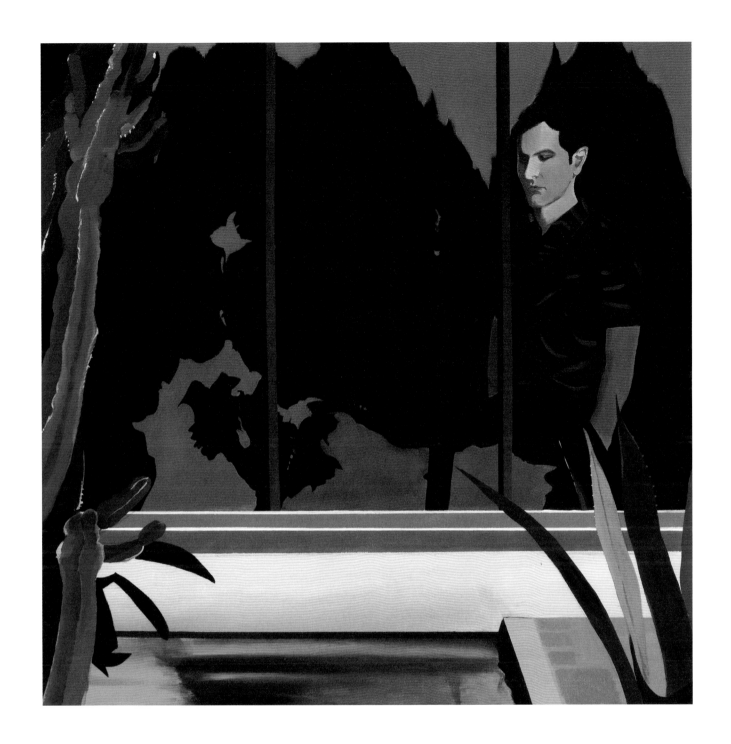

中国美术学院

王艺卓 《等待》 油画 100cm×100cm 2016 指导老师：邬大勇、崔小冬、常青、封治国

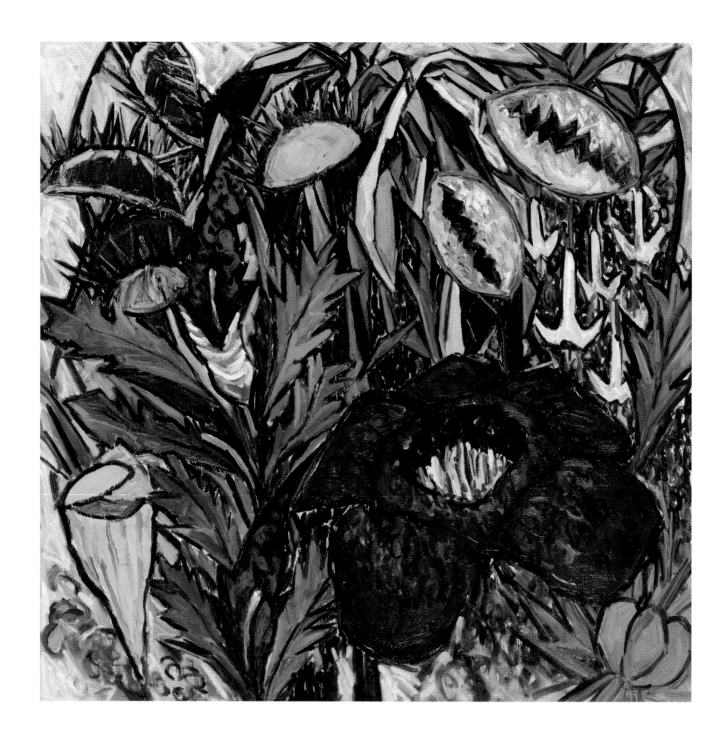

中国美术学院

王慧玮 《大植物系列·二》 油画 130cm×130cm 2016 指导老师：赵军、章晓明、焦小健、杨参军

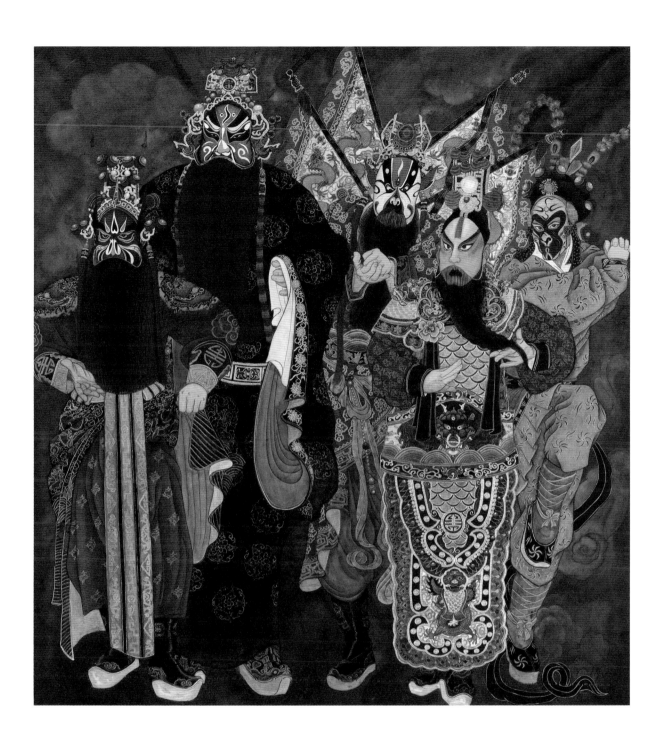

中国美术学院

刘丹 《京韵》 壁画 210cm×190cm 2016 指导老师：朱维践、王雄飞

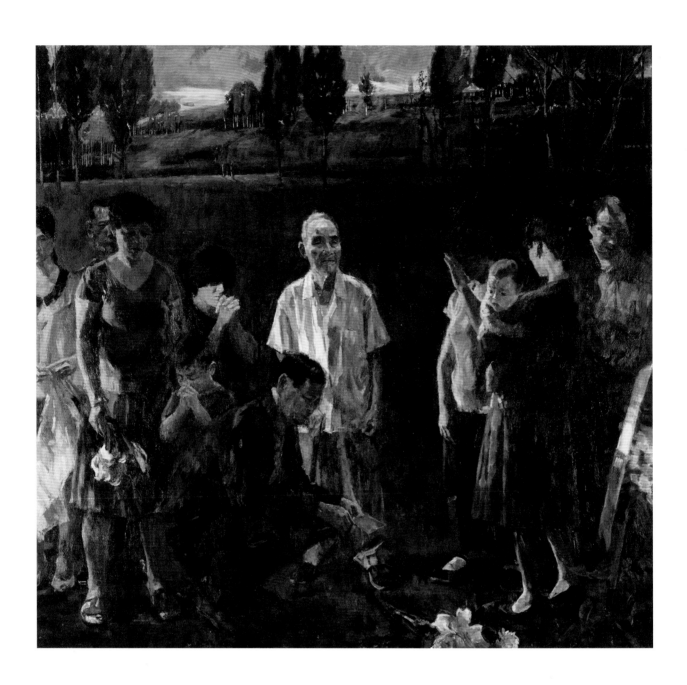

中国美术学院

陈志一 《祭——纪念祖母》 油画 180cm×188cm 2014 指导老师：何红舟、孙景刚、王羽天、蒋梁

中国美术学院

邢旭凯 《停车场1》 油画 170cm×190cm 2015 指导老师：井士剑、金阳平、余旭鸿、李青

① ②

云南艺术学院

木俊君 《细乐·岁月》 雕塑 128cm×98cm×190cm 2017 指导老师：张仲夏 | ①

林辉华 《栖息》 中国画 220cm×530cm 2017 指导老师：何阿平 | ②

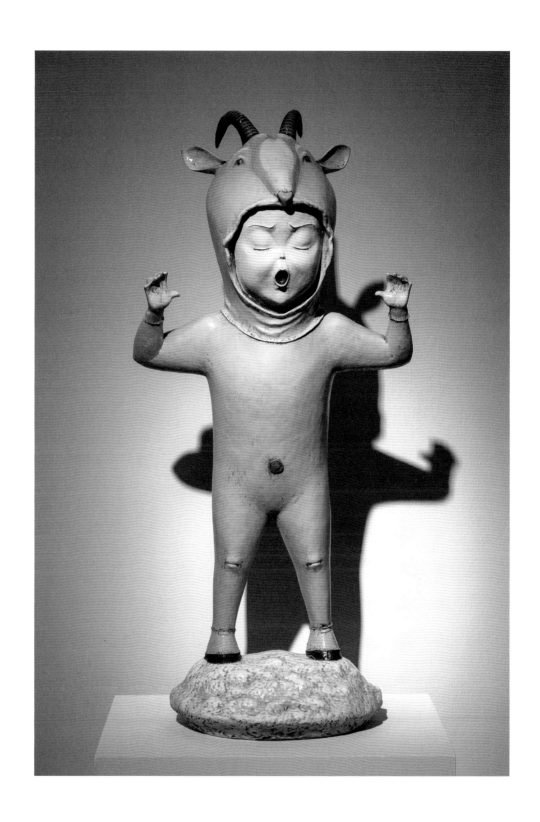

云南艺术学院

范睿晨 《没讲完的故事——蓝马羚》 雕塑 41cm×36cm×85cm 2014 指导老师：张吉洪

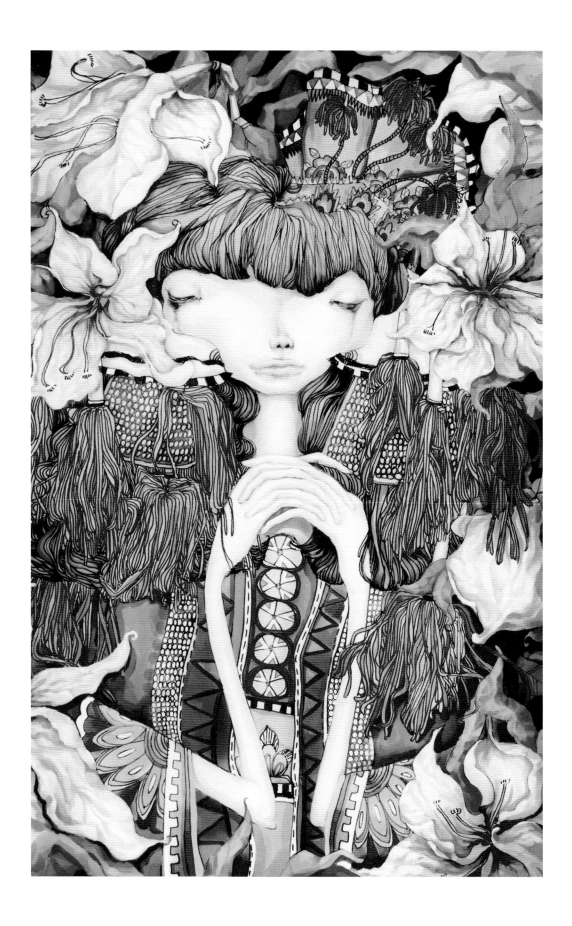

云南艺术学院

苏亚妮 《花丛的秘密》 插画 86cm×62cm 2014 指导老师：陈劲松

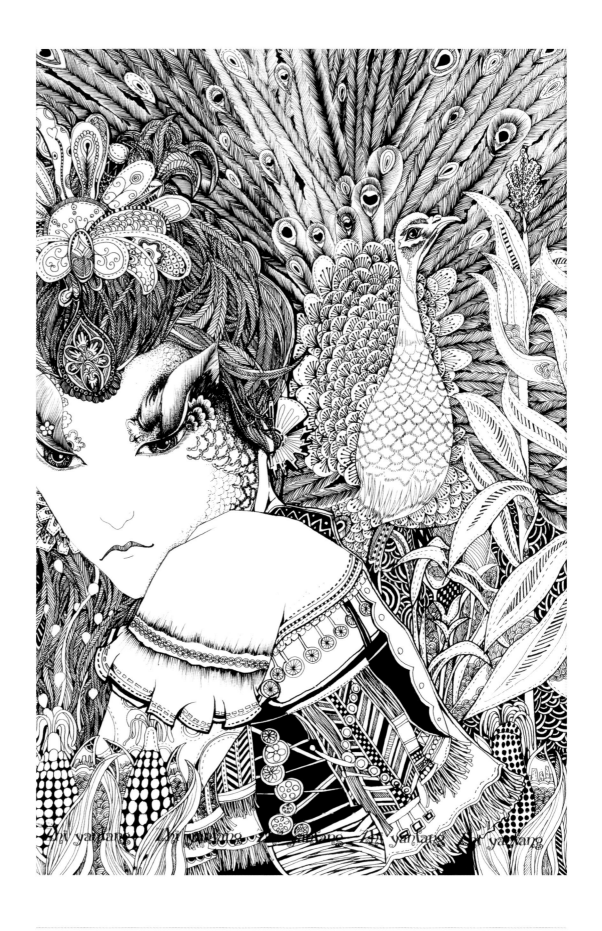

云南艺术学院

支艳方 《雀》 插画 86 cm×62cm 2015 指导老师：杨雪果

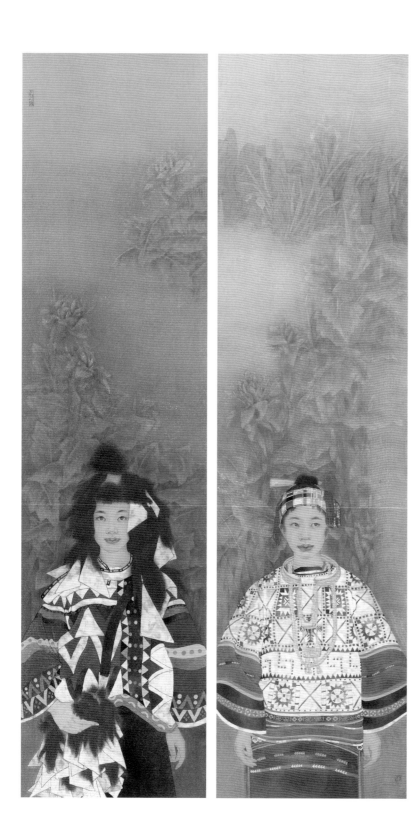

云南艺术学院

禾子佳 《对话》1-2 中国画 250cm×80cm×2 2017 指导老师：赵芳、张志平

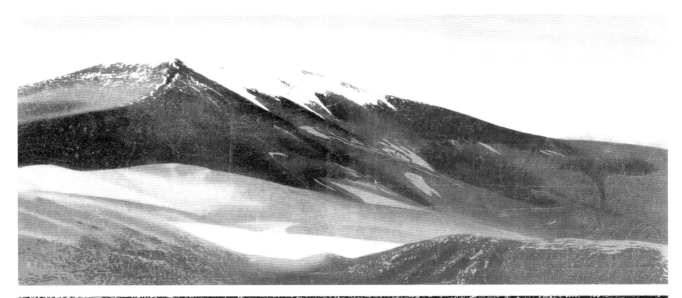

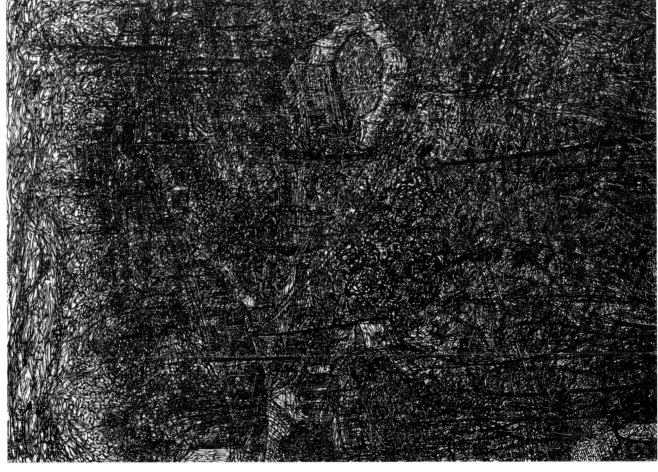

①
②

云南艺术学院

张芹业 《空山 III》 水印木刻 45cm×108cm 2017 指导老师：陈光勇、戴雪生 | ①

黄成春 《景东丙寨》 黑白木刻 105cm×135cm 2016 指导老师：郭浩 | ②

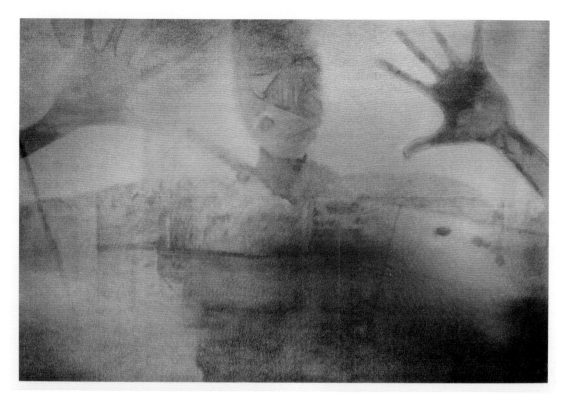

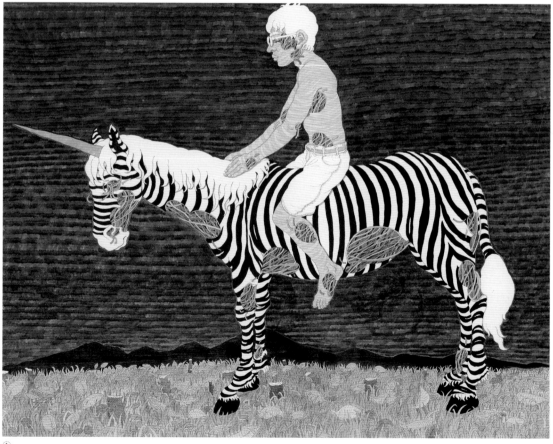

①
②

云南艺术学院

李光辉 《挣脱 -II》 丝网版画 80cm×110cm 2016 指导老师：张鸣 | ①

潘斌 《我与独角兽》 水彩 95cm×120cm 2016 指导老师：陈流 | ②

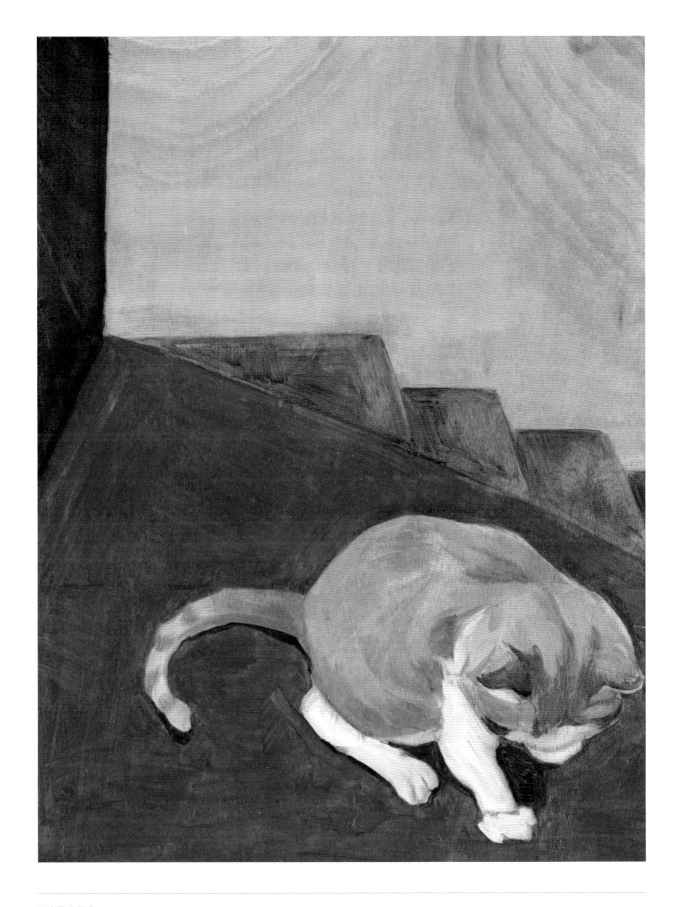

云南艺术学院

李映月 《沉思》 油画 100cm×80cm 2016 指导老师：高翔

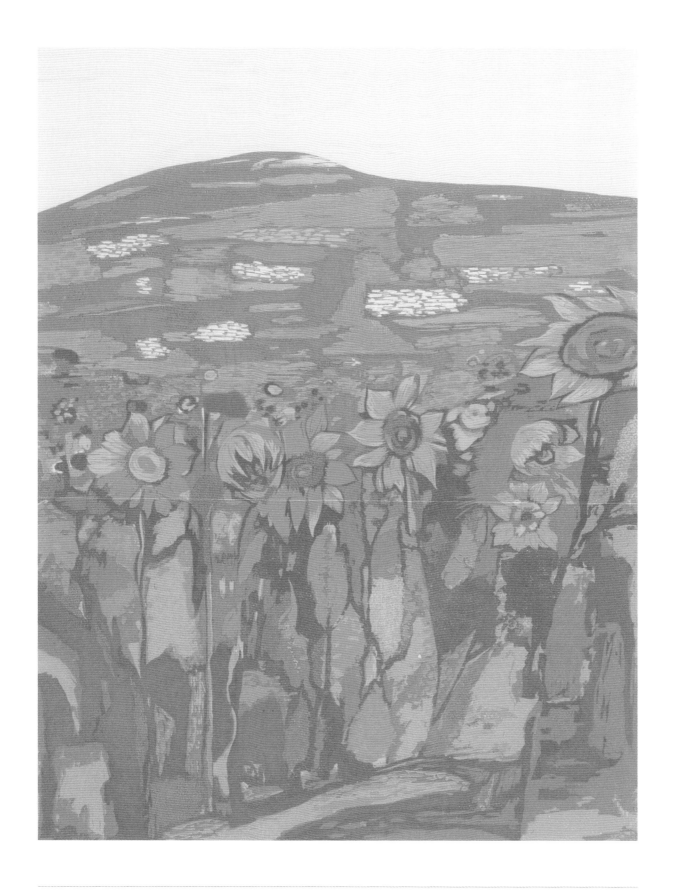

云南艺术学院

赵春俞 《向阳花》 绝版套色木刻 95cm×80cm 2016 指导老师：张鸣

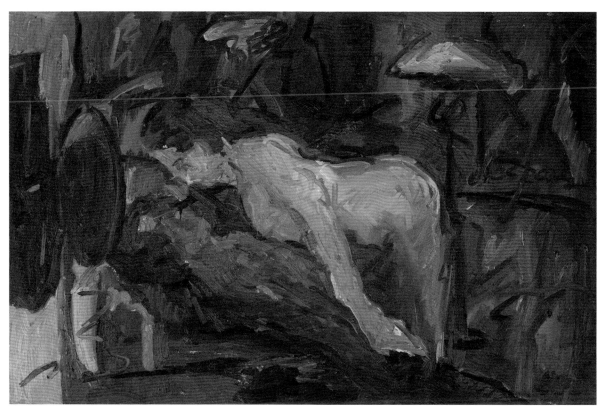

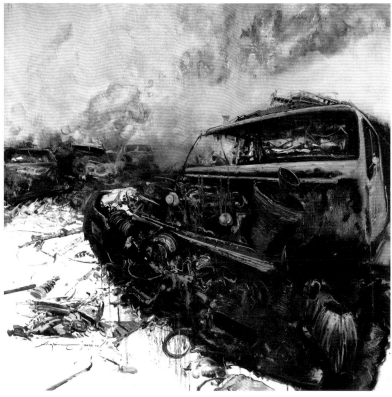

①
② ③

云南艺术学院

丁艾纯 《告别之吻》 油画 100cm×140cm 2017 指导老师：陈晓鸣 ｜①

陈龙 《雾》 中国画 200cm×110cm 2015 指导老师：吴剑超 ｜②

熊斌 《轮回1》 油画 100cm×100cm 2016 指导老师：张炜 ｜③

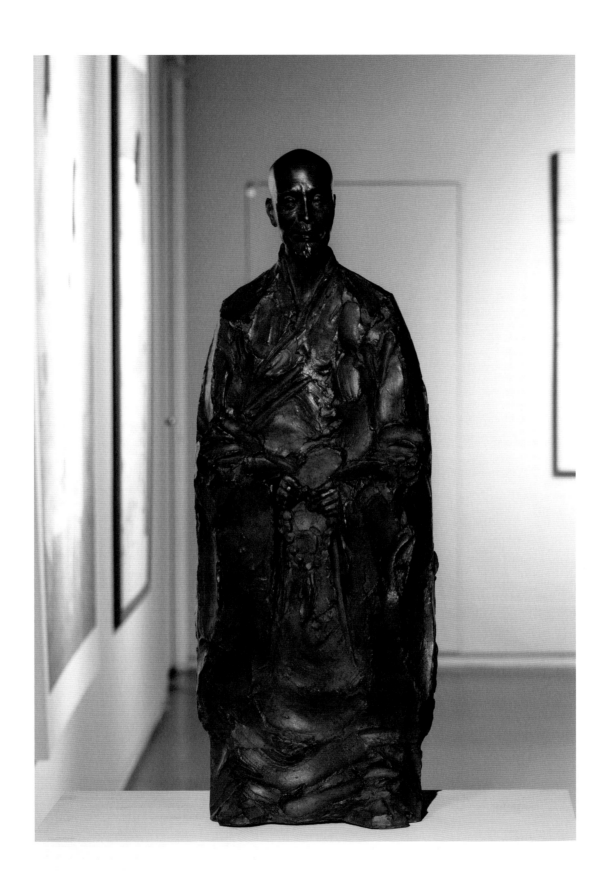

天津美术学院

刘军 《弘一法师 - 李叔同》 雕塑 80cm×30cm×20cm 2009 指导老师：张向玉

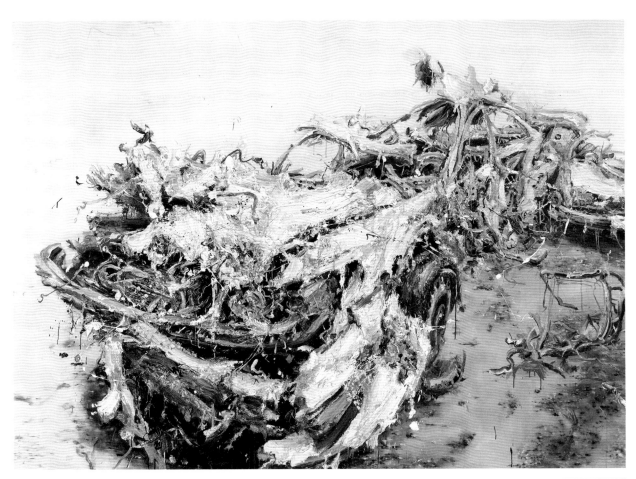

①
②

天津美术学院

康勇峰　《观景 No.25》　油画　160cm×220cm　2008　指导老师：祁海平 | ①

孙超　《未见·蒙太奇》　中国画　130cm×200cm　2013　指导老师：贾广健、周午生 | ②

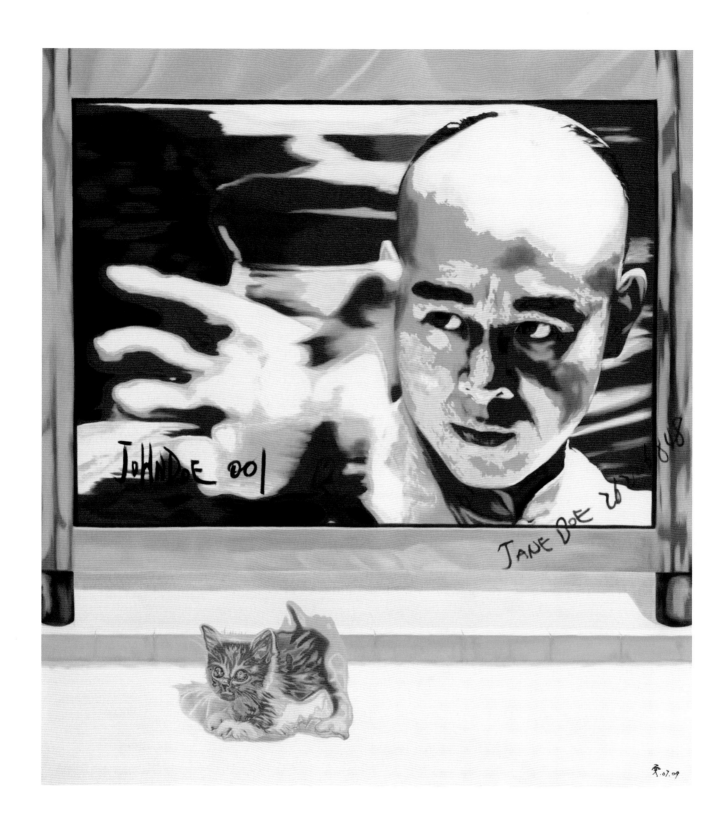

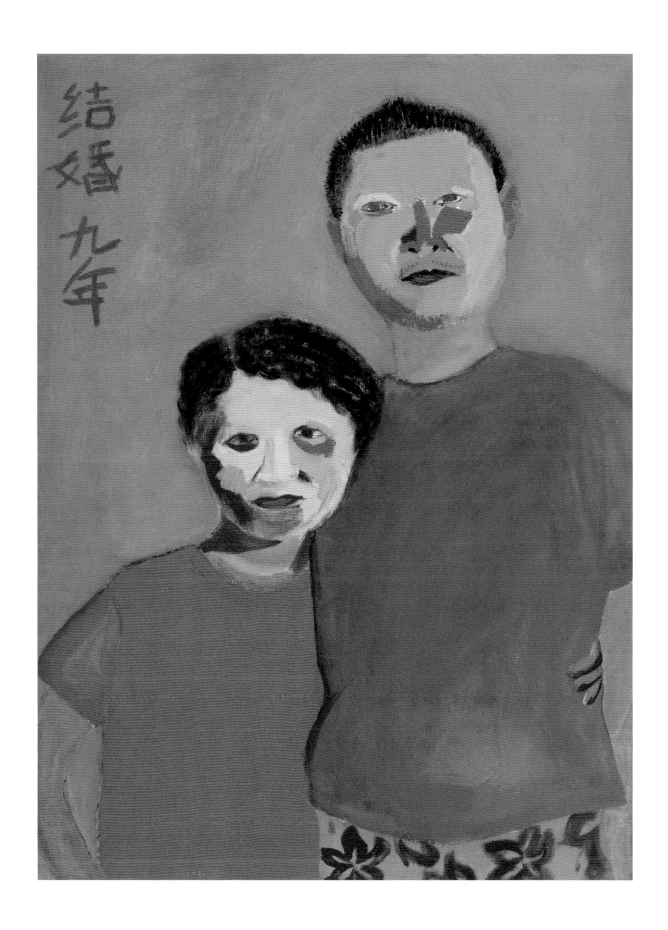

结婚
九年

天津美术学院

李馨同 《结婚九年》 油画 150cm×100cm 2007 指导老师：张德健

天津美术学院

刘悦 《秋》 油画 160cm×120cm 2003 指导老师：王元珍

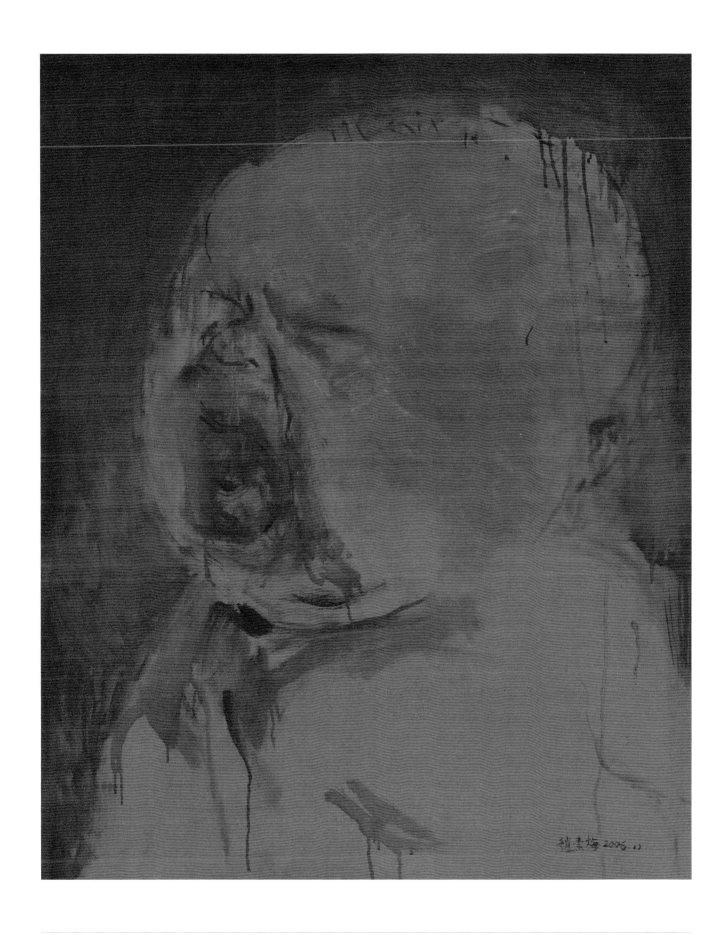

天津美术学院

赵素梅 《无法呵护之一》 油画 100cm×80cm 2006 指导老师：邓国源

天津美术学院

李云涛 《繁华烂漫艳春光》 纸本水墨 68cm×45cm 2004 指导老师：霍春阳

美人香草

霞霞春霍宵於
天津

天津美术学院

霍岩 《美人香草》 纸本 68cm×47cm 2006 指导老师：霍春阳

天津美术学院

席猛 《棉纱背后——另一个世界的自己》 油画 150cm×150cm 2008 指导老师：孙建平、周世麟

天津美术学院

郑盼盼　《孝子》　版画　约28cm×28cm　2009　指导老师：孙世亮

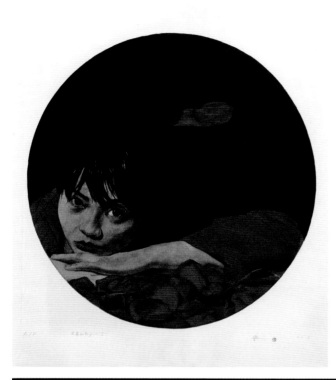
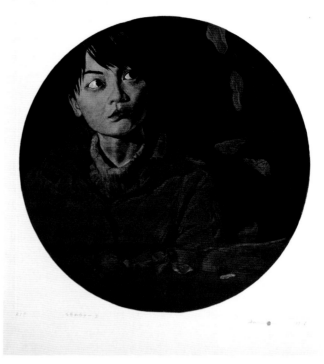
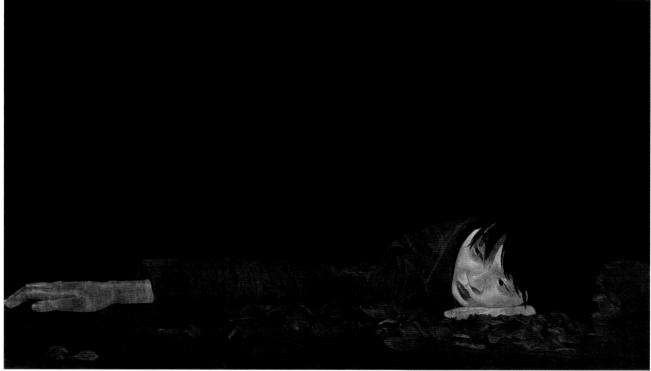

① ②
③

天津美术学院

刘攀武 　《花落知多少》之一　铜版画　50cm×50cm　2007　指导老师：范敏｜①

刘攀武 　《花落知多少》之三　铜版画　50cm×50cm　2007　指导老师：范敏｜②

刘攀武 　《红楼葬花》　铜版画　50cm×90cm　2007　指导老师：范敏｜③

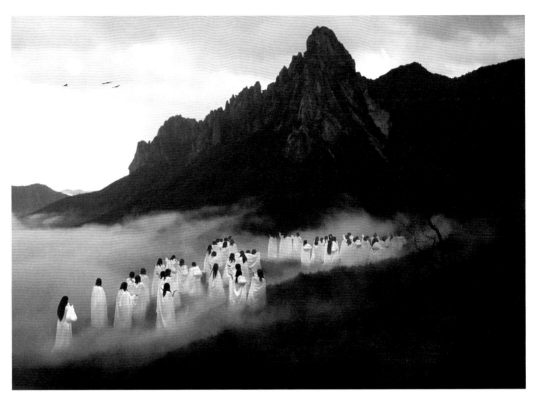

天津美术学院

周旭帆 《云上》系列 摄影 90cm×140cm×2 2008 指导老师：鲍昆

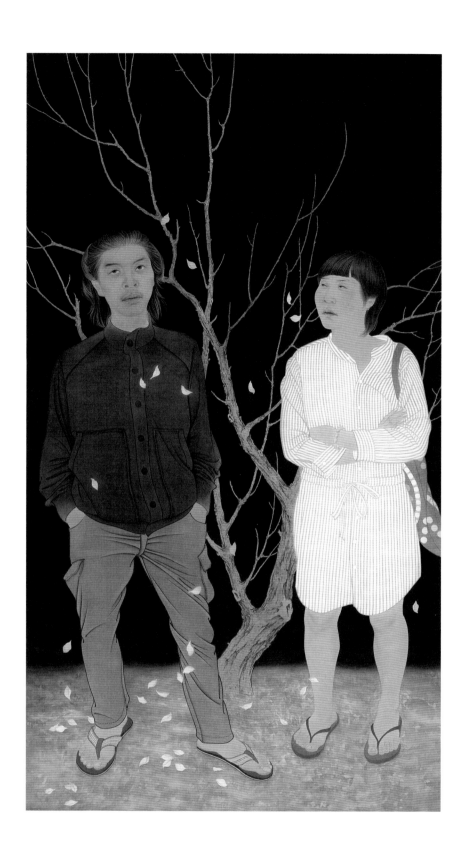

天津美术学院

冯士坤 《消失的记忆》 工笔 210cm×120cm 2010 指导老师: 张筱伟

天津美术学院

贾政　《对白》　影像装置　50cm×80cm　2016　指导老师：刘姝铭、刘佳玉

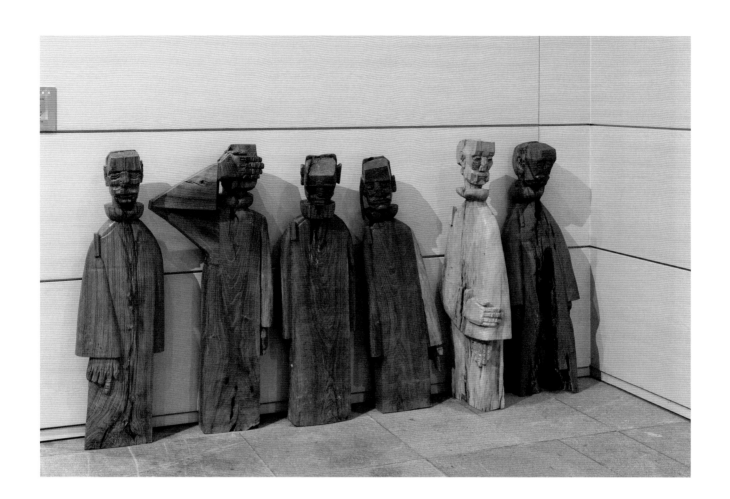

天津美术学院

许楠 《六君子》 雕塑 180cm×45cm×156cm 2013 指导老师：于世宏

天津美术学院

刘巍然 《她 - 多子多福》 雕塑 42cm×42cm×35cm 2010 指导老师：张向玉 ｜①

刘巍然 《她 - 陌上桑》 雕塑 42cm×42cm×35cm 2010 指导老师：张向玉 ｜②

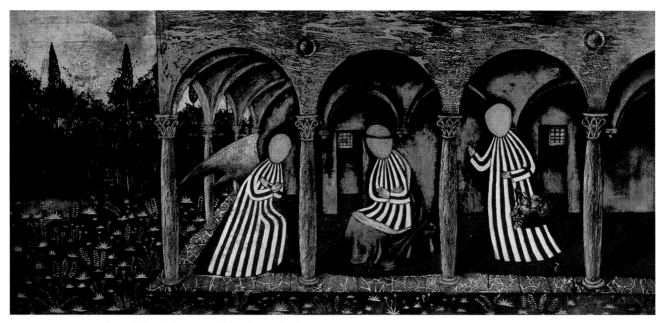

天津美术学院

王雅君 《红条人王国 - 幸福的降临》 铜版画 40cm×90cm 2002 指导老师：范敏｜①

顾秀华 《复归自然之二》 版画 45cm×120cm 指导老师：孙世亮｜②

天津美术学院

王明玉　《安妮日记》系列之一——三　版画　30cm×50cm×3　2016　指导老师：陈九如

①

②

天津美术学院

李蔷薇　《花园中鹅卵石的白色》　影像装置　视频分辨率：1920*1080　视频时长：3分25秒　2016　指导老师：李馨同 | ①

石磊　《风花雪月一》　版画　180cm×360cm　2014　指导老师：范敏 | ②

太原理工大学艺术学院

江润姿 《遁逸无闷 1-3》 中国画 200cm×79cm×3 2017 指导老师：李瑞

太原理工大学艺术学院

宁啸磊 《林雪》 漆画 60cm×60cm 2016 指导老师：江文

太原理工大学艺术学院

宋婉莹 《童年》 漆画 60cm×60cm 2016 指导老师：郭栋

太原理工大学艺术学院

许德成 《忆》 油画 114cm×84cm 2016 指导老师：张宏 | ①

韩世杰 《晋商大院》 漆画 60cm×60cm 2015 指导老师：王玉文 | ②

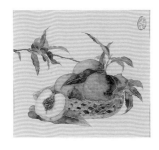
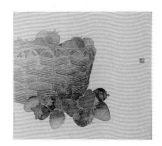
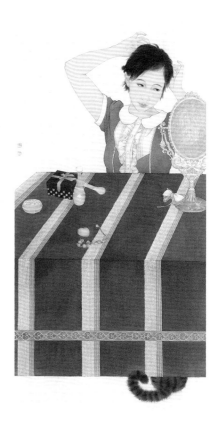

太原理工大学艺术学院

冯周旋 《家有清蔬》 中国画 单件尺寸 33cm×33cm 组合尺寸 100cm×100cm 2017 指导老师：吴玉文 ｜①

李静茹 《凝妆》 中国画 180cm×90cm 2017 指导老师：李彩英 ｜②

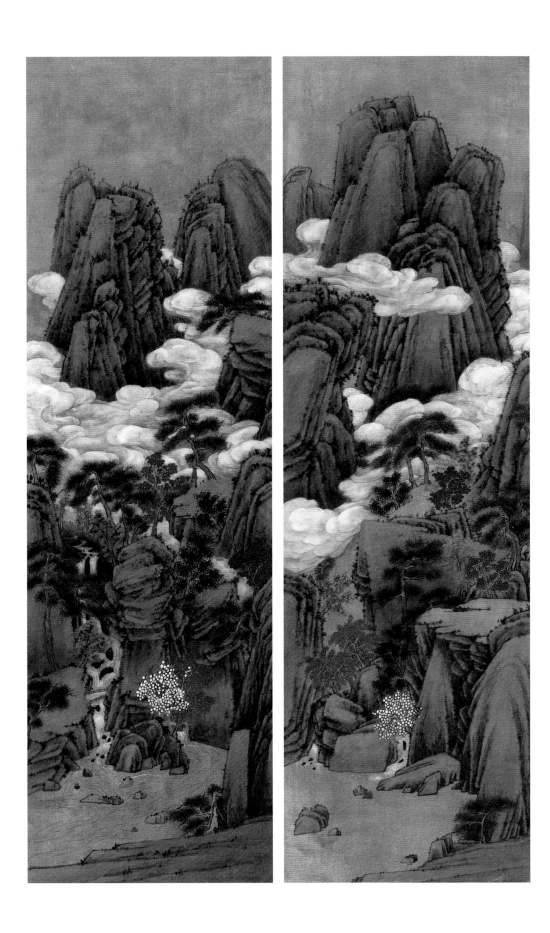

太原理工大学艺术学院

周强 《青山晓翠 1-4》 中国画 单件尺寸 150cm×50cm 组合尺寸 150cm×200cm 2017 指导老师：高博

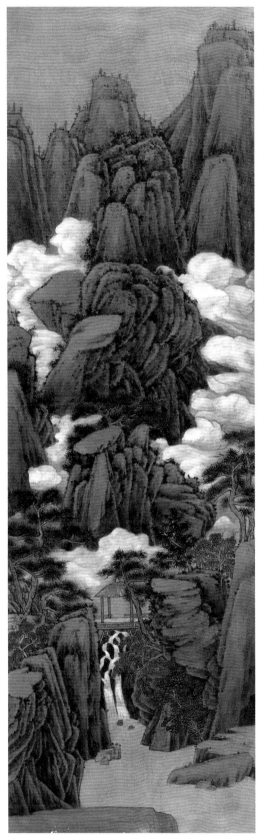
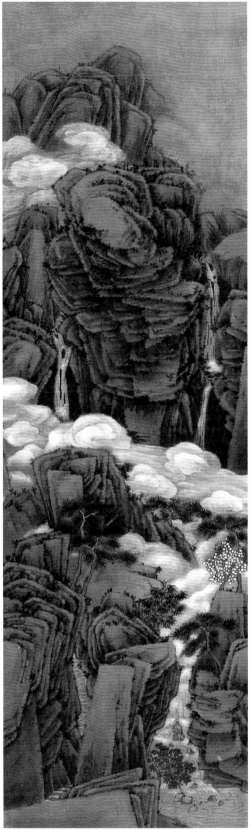

孟德怡 《高跟鞋》 水彩 150cm×150cm 2016 指导老师: 云宇峰

①

②

内蒙古艺术学院

张倩 《一叶一菩提》 版画 80cm×140cm 2017 指导老师：王茹 | ①

宿鹏程 《无题》 油画 165cm×165cm 2016 指导老师：董从民 | ②

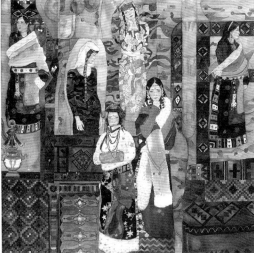

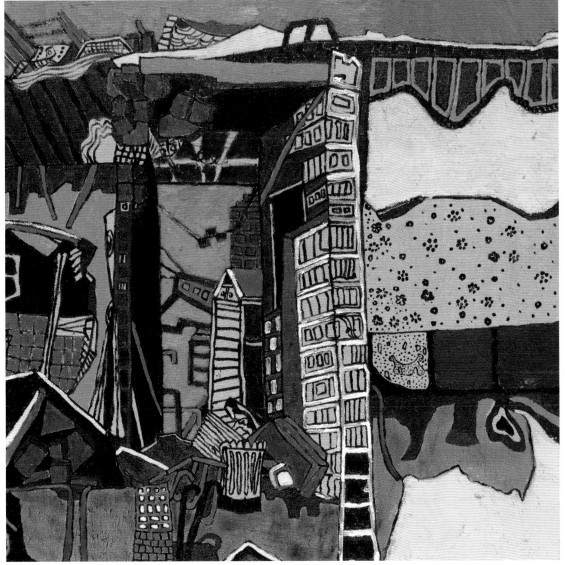

①
②

内蒙古艺术学院

王丽宇 《欢送》 水彩 100cm×210cm 2015 指导老师：颉元芳｜①

闫政融 《有序之筑》 油画 140cm×140cm 2015 指导老师：孙与平｜②

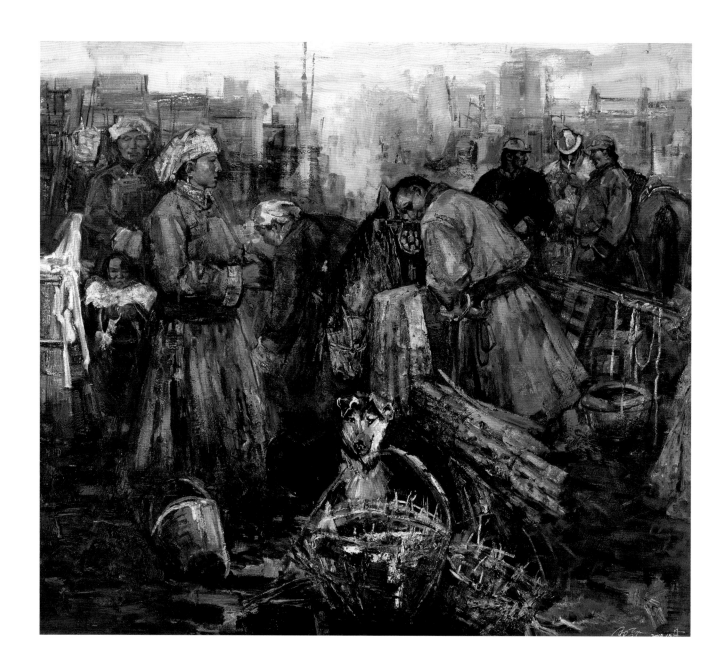

内蒙古艺术学院

呼布琴 《浩特系列》 油画 200cm×250cm 2014 指导老师：文胜

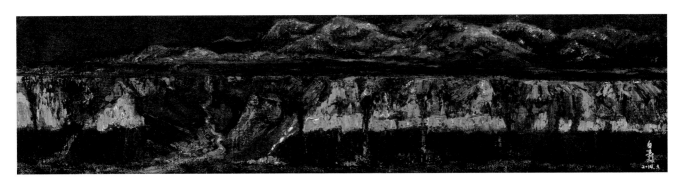

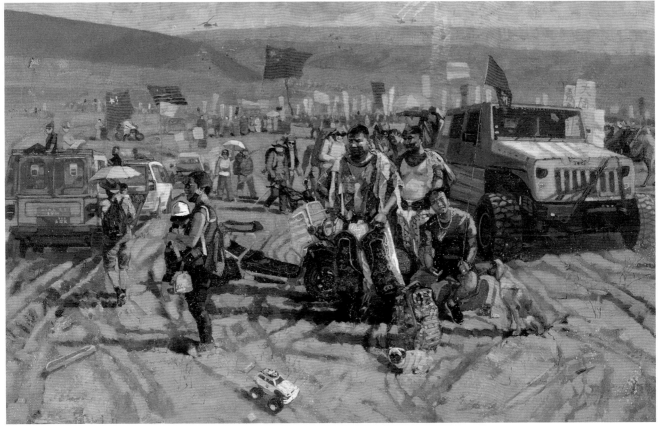

内蒙古艺术学院

白森林 《落日》 油画 50cm×160cm 2014 指导老师：文胜 | ①

李梦桐 《戈壁盛会》 油画 185cm×200cm 2017 指导老师：文胜 | ②

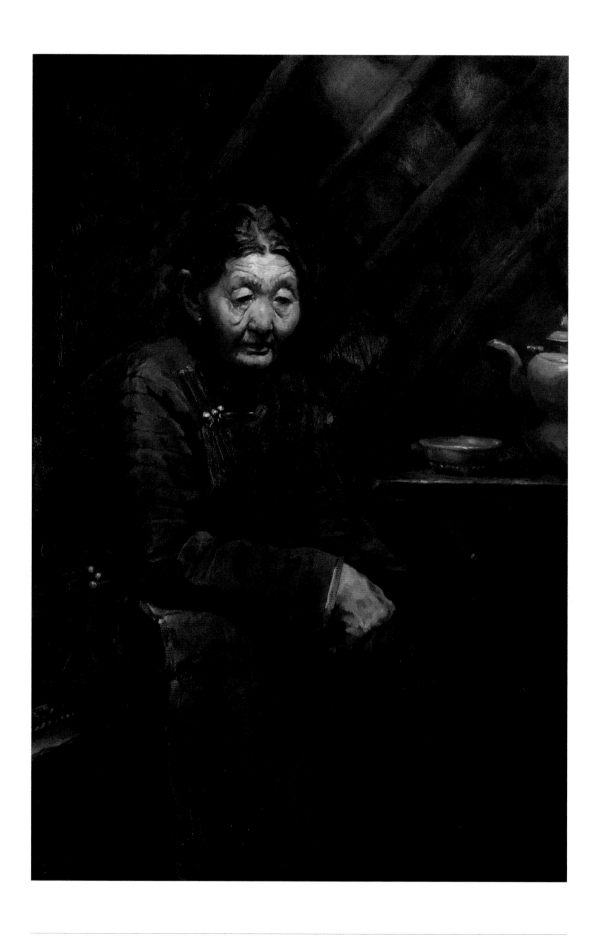

内蒙古艺术学院

格日乐图雅 《巴尔虎人物》 油画 142cm×100cm 2016 指导老师：文胜

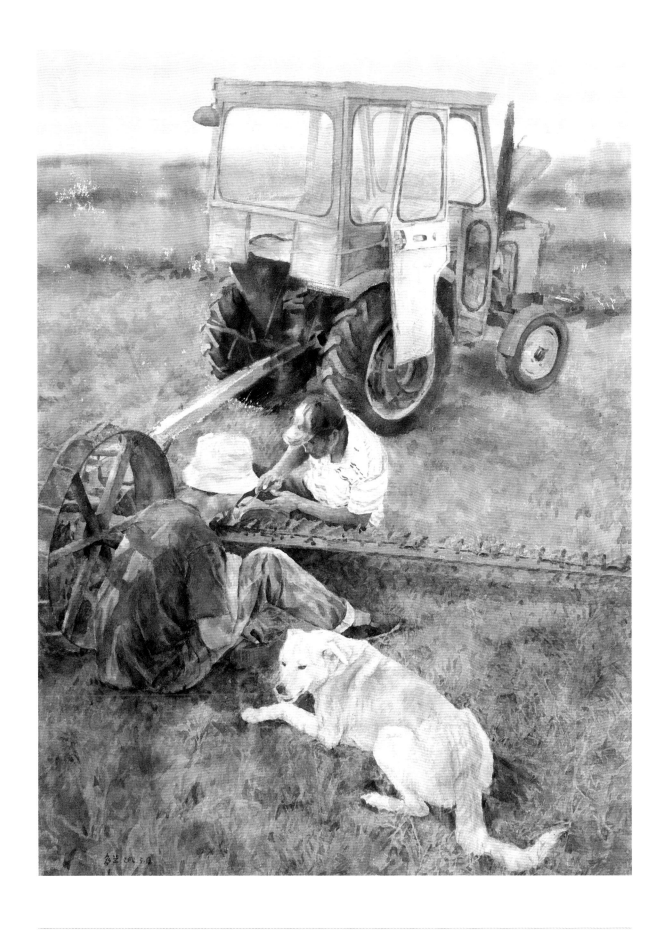

内蒙古艺术学院

多兰 《收获季节》 水彩 120cm×80cm 2014 指导老师：苏亚拉其其格

①
②③

内蒙古艺术学院

都仁毕力 格 《曼陀脚下》 油画 75cm×125cm 2010 指导老师：高鹏 | ①

娜荷娅 《草原牧人》 水彩 130cm×100cm 2015 指导老师：苏亚拉其其格 | ②

刘慧 《绽放》 国画 230cm×160cm 2017 指导老师：苏茹雅 | ③

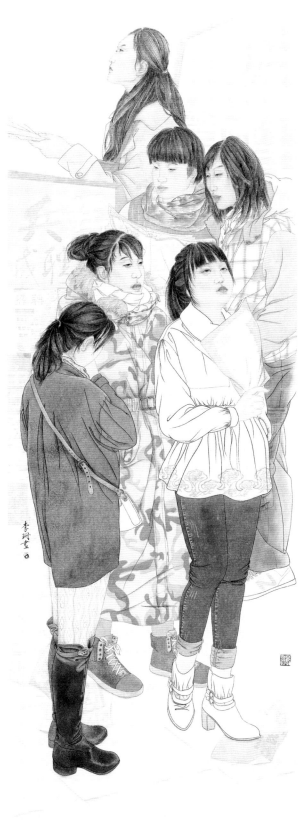

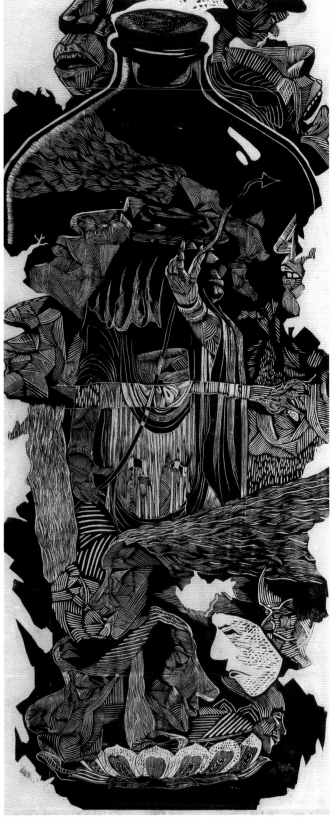

① ②

内蒙古艺术学院

李珊珊 《毕业生》 国画 290cm×100cm 2015 指导老师：荆建设 ｜①

邬忠华 《压抑》 版画 120cm×60cm 2014 指导老师：刘英 ｜②

四川美术学院

陆云霞 《去了》 雕塑 尺寸可变 2015 指导老师：焦兴涛

四川美术学院

吴一凡 《蓦然回首》 书法 174cm×128cm 2016 指导老师：黄越

四川美术学院

杨艺雯　《无题》　综合材料　100cm×60cm　2016　指导老师：张一幡

四川美术学院

臧亮 《真实与荒诞共处Ⅰ Ⅱ Ⅳ》 木刻 83.2cm×46.2cm 2012 指导老师：康宁

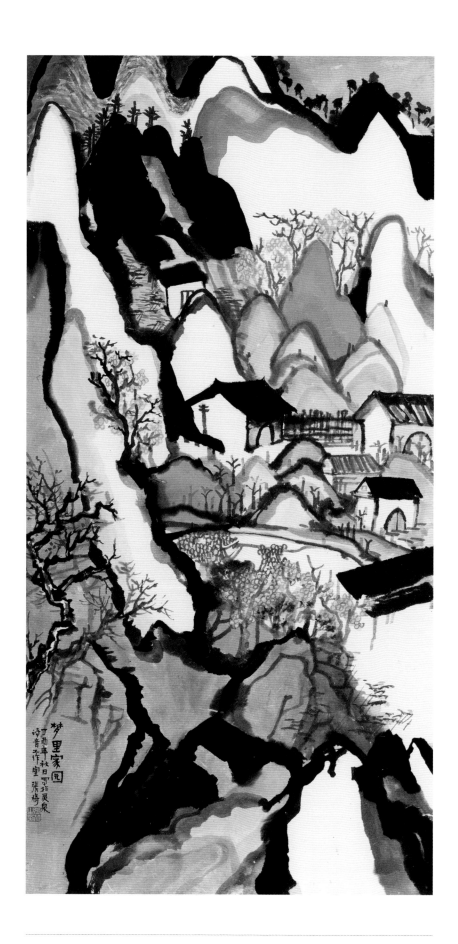

四川美术学院

张旖 《梦里家园 1》 中国画 152cm×77cm 2017 指导老师：黄越

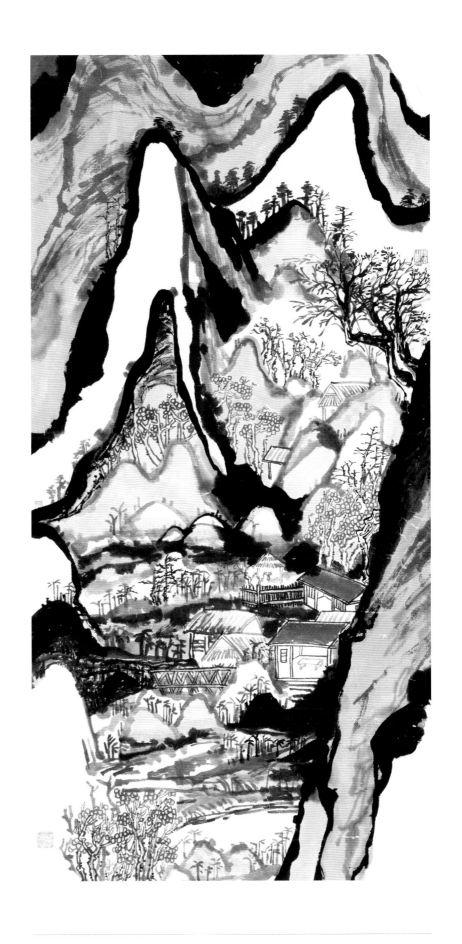

四川美术学院

张旖 《梦里家园 2》 中国画 152cm×77cm 2017 指导老师：黄越

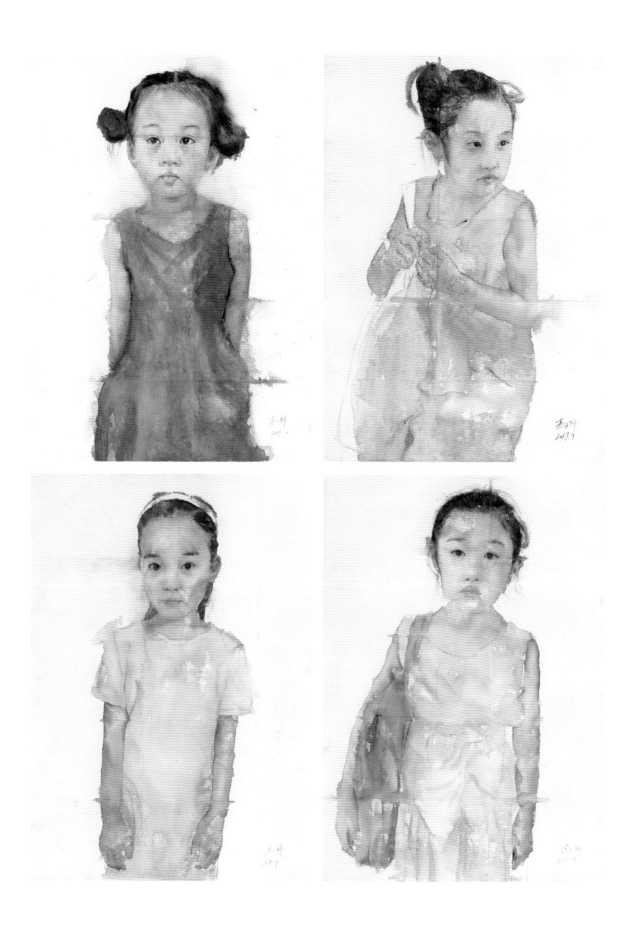

四川美术学院

马帅 《过去1-4》 水彩 110cm×78cm×4 2017 指导老师：雷勇斌

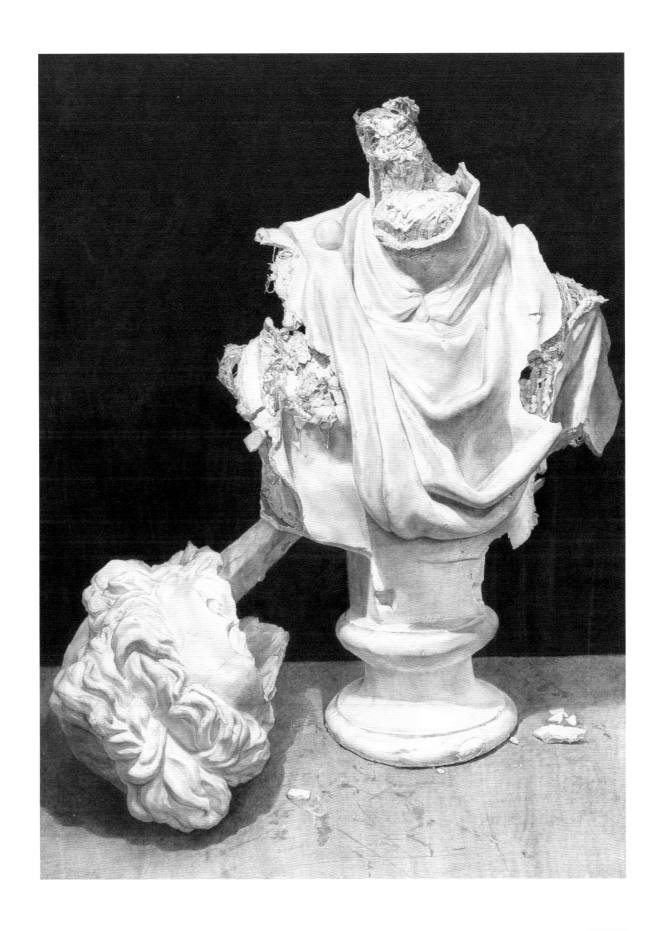

四川美术学院

张傲 《破损的石膏像》 纸本综合的材料 100cm×70cm 2017 指导老师：陈树中

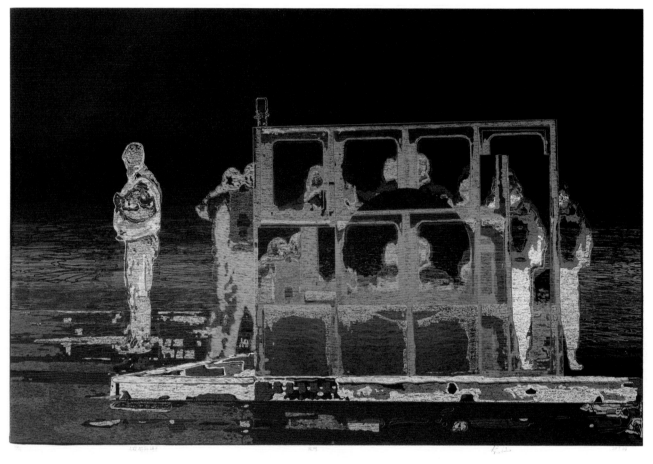

①
②

四川美术学院

马建萍 《息》 中国画 100cm×380cm 2017 指导老师：黄山 ｜①

龙江 《重复治疗的启示》 丝网 47cm×70cm 2017 指导老师：金川 ｜②

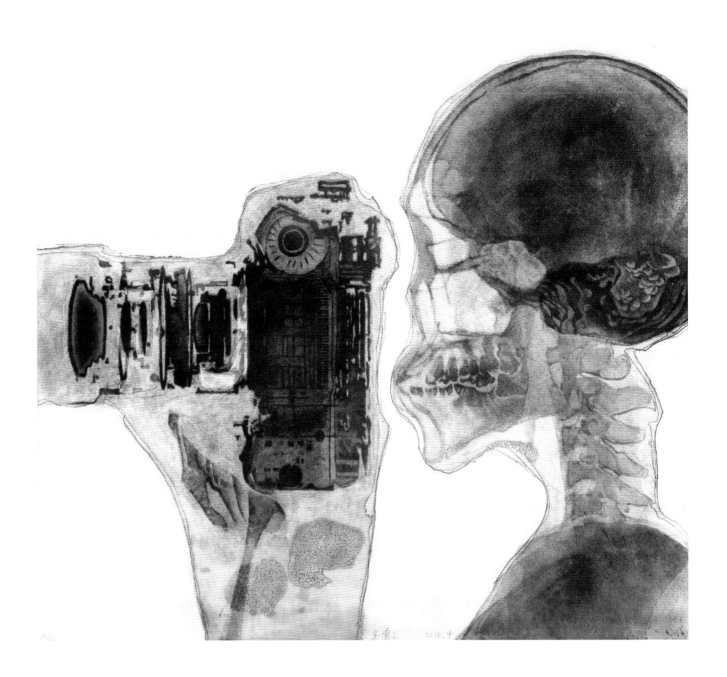

四川美术学院

韦博文 《无题》 石版 50cm×50cm 2012 指导老师：李仲

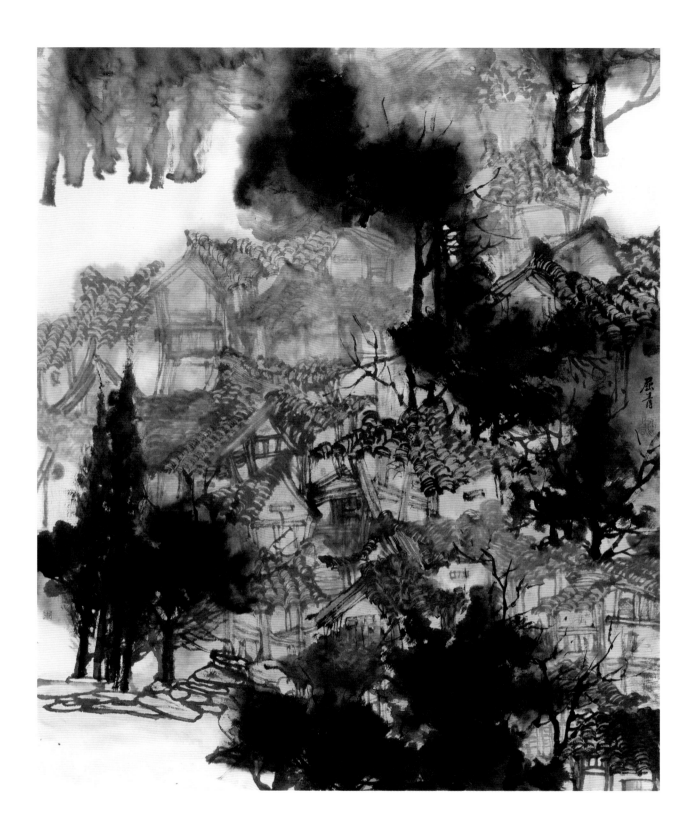

四川美术学院

屈青 《烟雨濛濛一城花系列三》 中国画 82cm×69cm 2016 指导老师：黄越

四川美术学院

梁舒涵 《私语》 水彩 160cm×150cm 2016 指导老师：雷勇斌

①
②

四川美术学院

高科 《绽放 20-5-7023-3》 布面综合材料 120cm×180cm 2017 指导老师：王朝刚 | ①

刘岩 《无题》 布面油画 150cm×200cm 2007 指导老师：陈树中 | ②

四川美术学院

赵宇 《缠绕 No.3》 木板丙烯 180cm×180cm 2017 指导老师：曹敬平

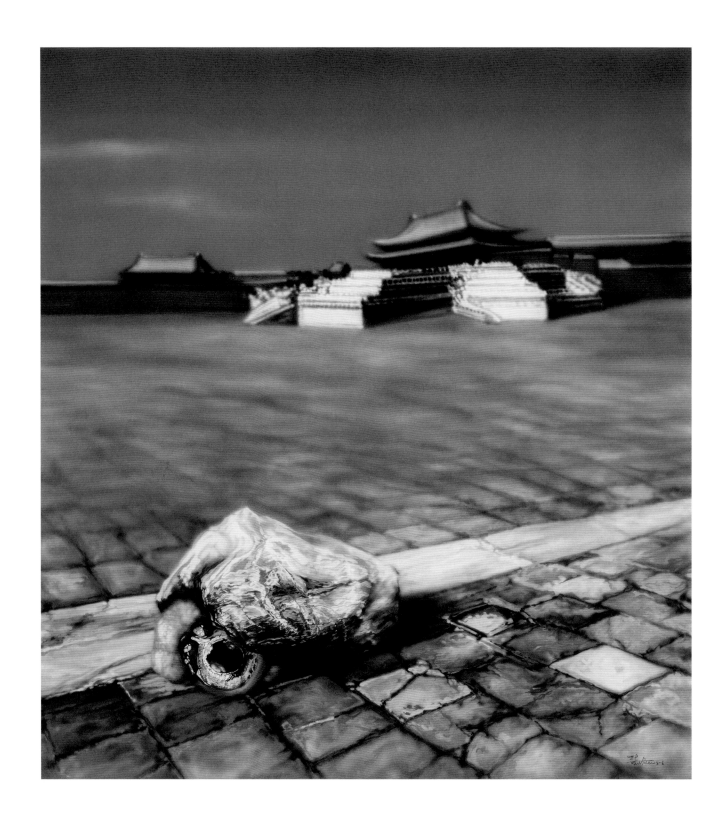

四川美术学院

朱海 《帝国的梦》 布面丙烯 200cm×180cm 2006 指导老师：钟飚

四川美术学院

王培永 《弥失·空》 布面综合绘画 160cm×240cm 2015 指导老师：翁凯旋 ｜①

马文婷 《即景之七》 布面油画 147cm×210cm 2008 指导老师：李强 ｜②

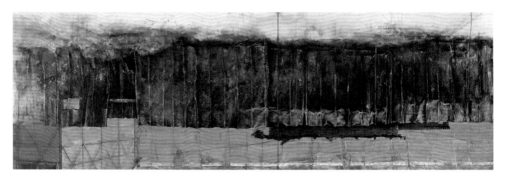

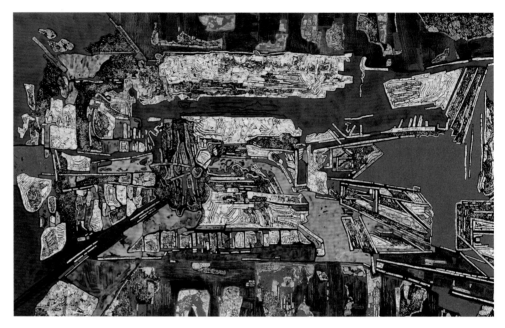

②
① ③

四川美术学院

郭昊 《泼》 布面油画 200cm×60cm 2016 指导老师：朱海｜①

李柳燕 《zhu chao》 布面油画 60cm×170cm 2017 指导老师：赵卿｜②

马诗琴 《在喜洲》 漆画 120cm×190cm｜③

258

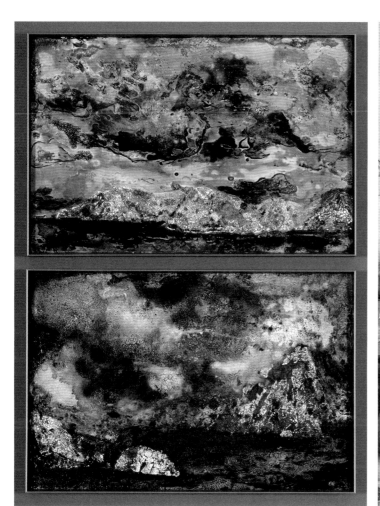

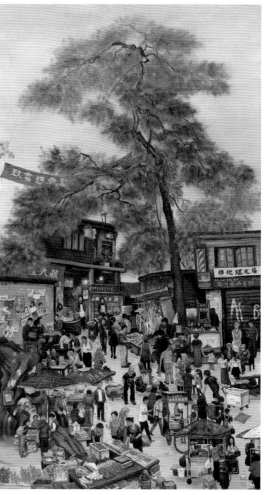

四川美术学院

杨倩云 《云之·岛影》 漆画 90cm×60cm 2017 指导老师：陈恩深 | ①

王摇兰 《市井》 布面油画 190cm×110cm 2016 指导老师：赵卿 | ②

四川美术学院

邹良平　《梦系列　1-7》　水彩　53cm×43cm×7　2015　指导老师：俞可

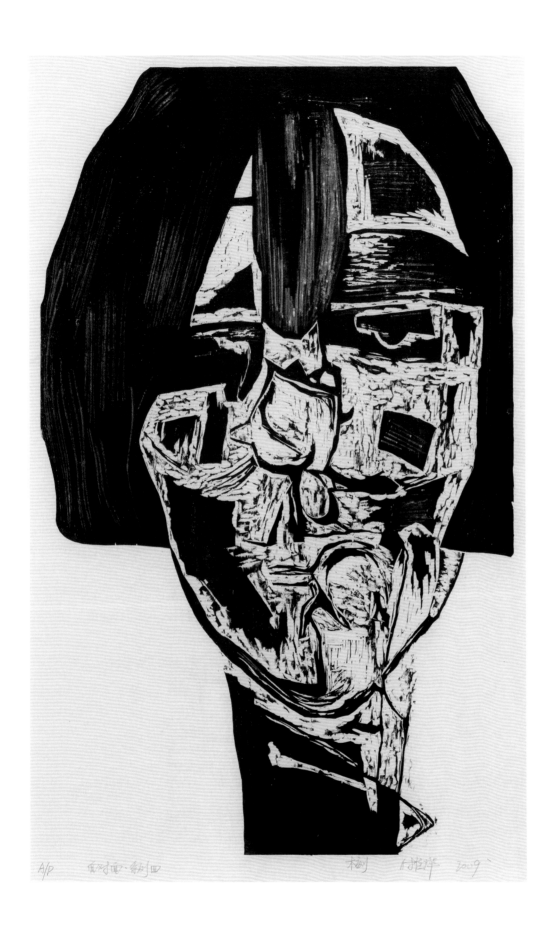

四川美术学院

付佳烨 《面对面 1-2》 木刻 2009 指导老师：康宁

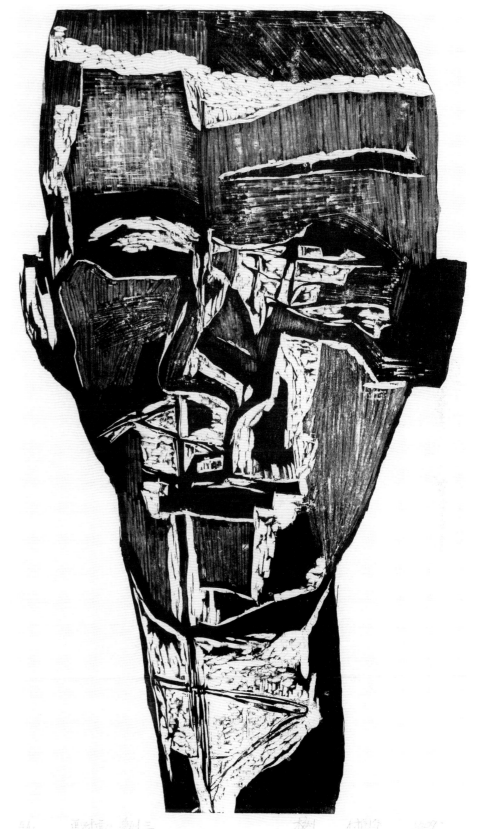

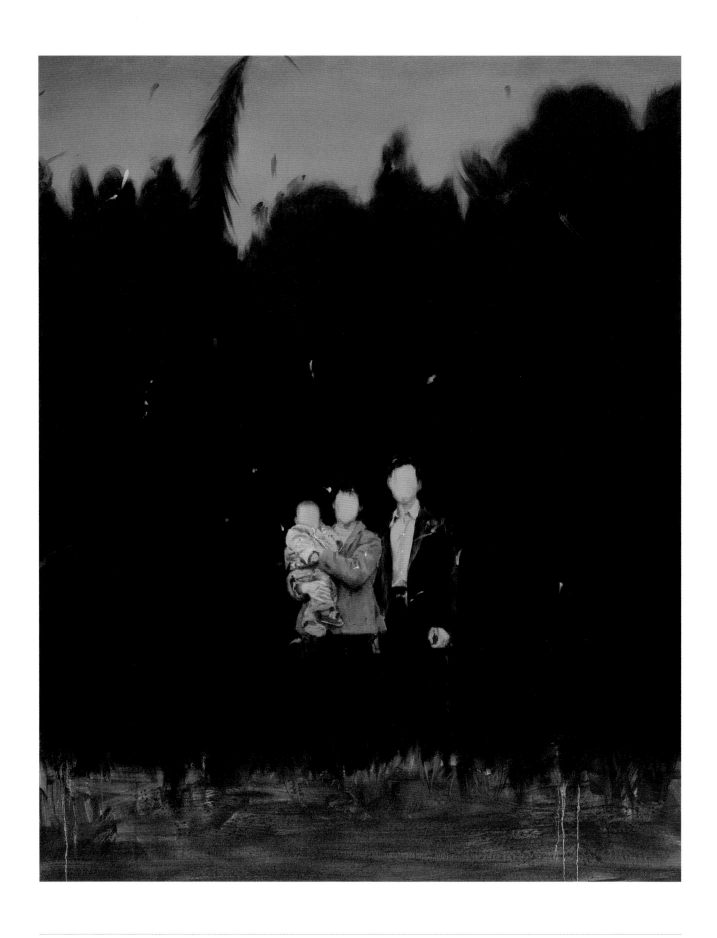

四川美术学院

孟晓阳 《1988》 布面油画 150cm×120cm 2013 指导老师：王朝刚

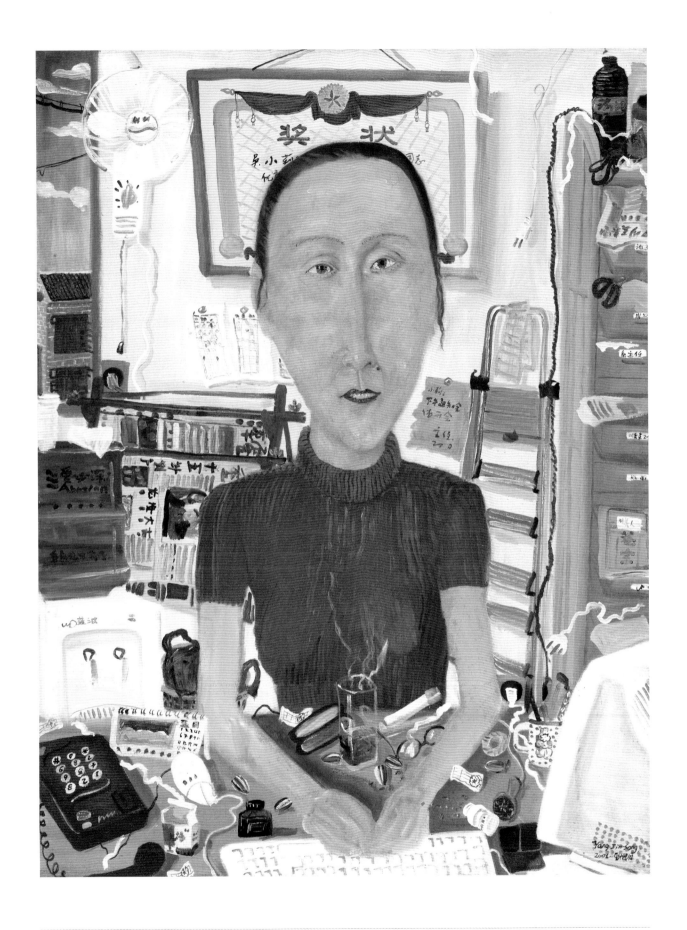

四川美术学院

杨劲松 《我们的秘书》 布面油画 120cm×90cm 2002 指导老师：李正康

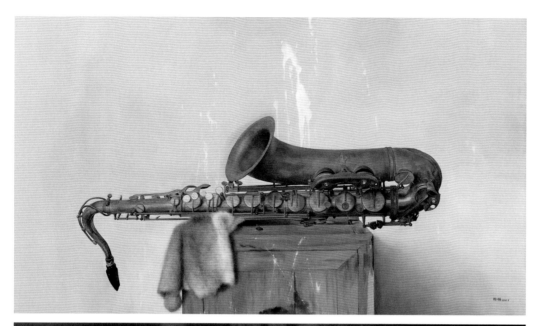

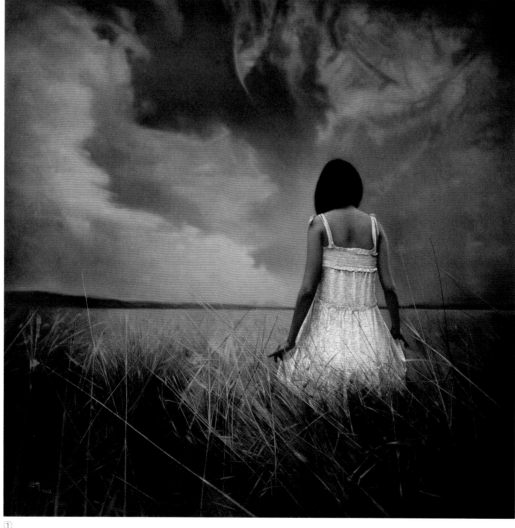

①
②

四川美术学院

赖楠 《萨克斯》 布面油画 90cm×140cm 2016 指导老师：赵卿 | ①

王海明 《梦野间》 布面油画 180cm×180cm 2012 指导老师：庞茂琨 | ②

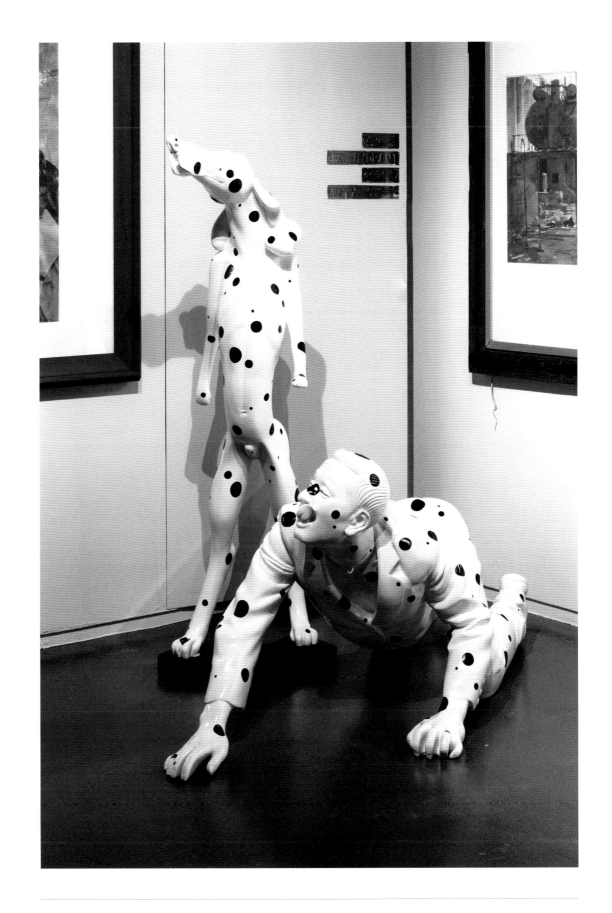

四川美术学院

刘佳 《遛狗》 雕塑 60cm×170cm×240cm 2005 指导老师：焦兴涛

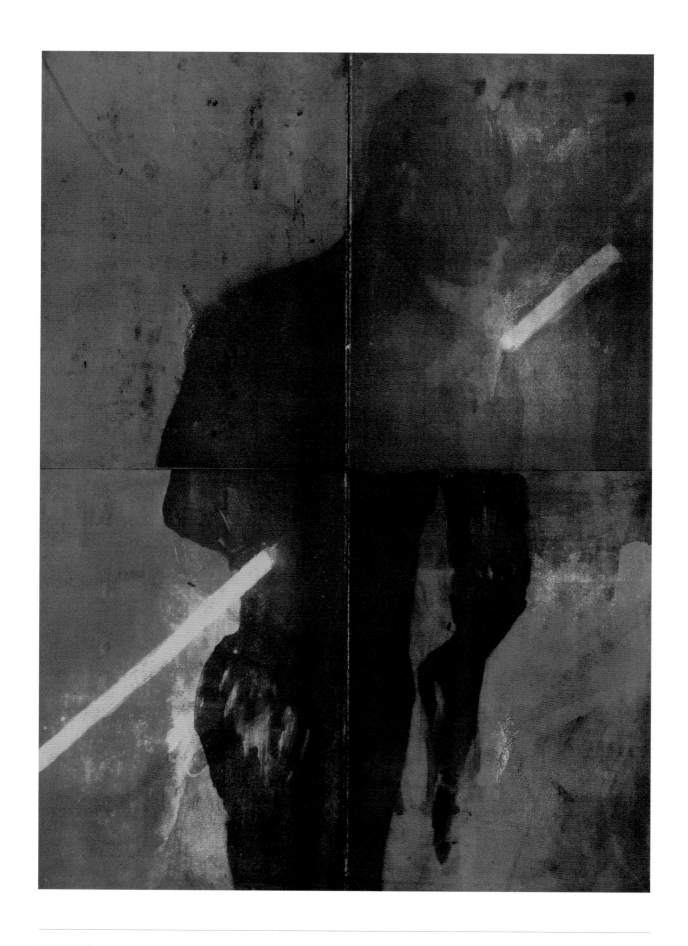

无形之形

2011年，《测量视平线》让观众站直了量量眼睛的高度，再用风筝线给拉出来布满在展馆里，同学们每天上课不得不弯着腰从下面钻来钻去。留言本不知谁狠狠的写下一段扎透两页纸的字："好好的创作不搞，这是什么**玩意儿？你弯腰天天走一个试,尼玛！"

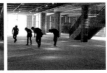

2012年，《干》你从山上偷木头就不说了，你还就直接拖到美术馆展了？最无耻的是他怎么就还拿奖了？一根破木头一万块？哦。。卖糕的！好歹凿两刀嘛。

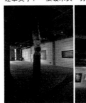

2013年，《瞬间的永恒》观众指着一堆破砖头拍照惊讶，这也可以拿奖？又被那傻*忽悠一万？艺术真尼玛搞不懂！旁边的保安不屑来句："刚才有座碑，你来晚了，化了！"

《梦想成真》我们家也有破凳子，直接拿来就是作品喽，这艺术我也能玩。保洁阿姨，眼角瞟了一眼：刚才有个沙发，现在变成凳子了。观众呵呵：当我傻*啊？再变一个试试。

佛像吗？怎么长的像上回扯线的那个傻*，还夹着烟，还桃红色，真骚包。怎么有佛香味？还冒烟？保安：正烧着呢，快照照，一会又没了。咦，我为什么说"又"？

《梦想成真》谁的破席，上面还压块砖，是怕人偷走吗？保安撇一句，刚才是席梦思，你又来晚了。

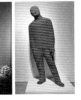

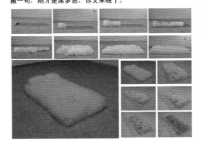

2014《天堂》这屋里怎么这么黑?咦，地上动的那个小人怎么是我？旁边那个不是谁谁谁吗？

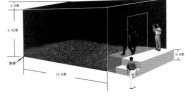

《无形之形》你的作品呢？支个Ipad在这儿，就完了啊？你太蒙人了吧？我靠！从这里看面，那里怎么有个球？走过去看，没有呀，回来看确实有呀，凌乱。。。我**！

四川美术学院

张增增　《无形之形》　雕塑　130cm×130cm×15cm　2014

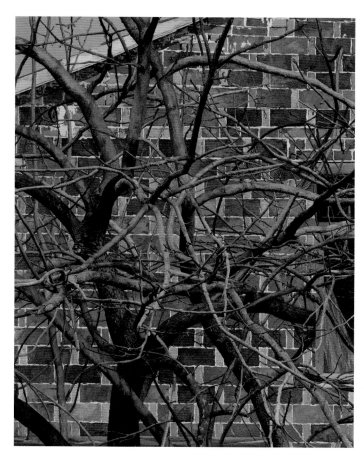
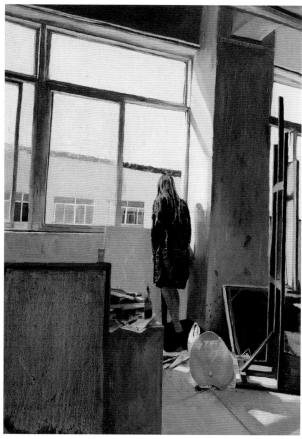

① ②

四川音乐学院美术学院

陈平 《无题》 架上绘画 150cm×120cm 2013 指导老师：马杰 | ①

覃琴 《不知道看哪 No.1》 架上绘画 70cm×50cm 2016 指导老师：魏建翔 | ②

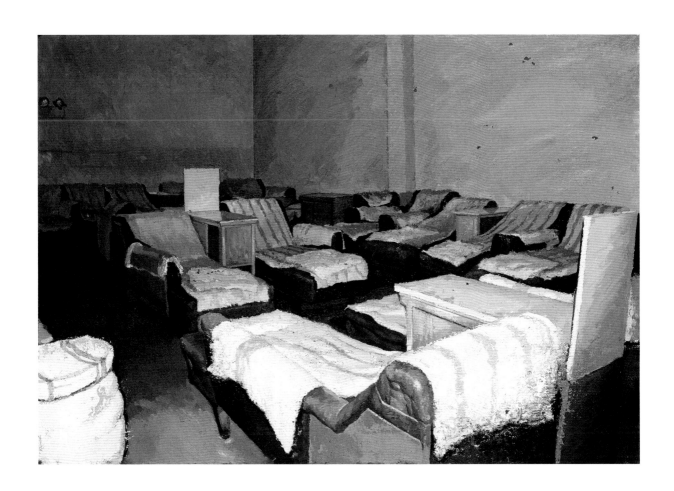

四川音乐学院美术学院

任俊超 《Sofabed》 架上绘画 150cm×200cm 2015 指导老师：刘勇

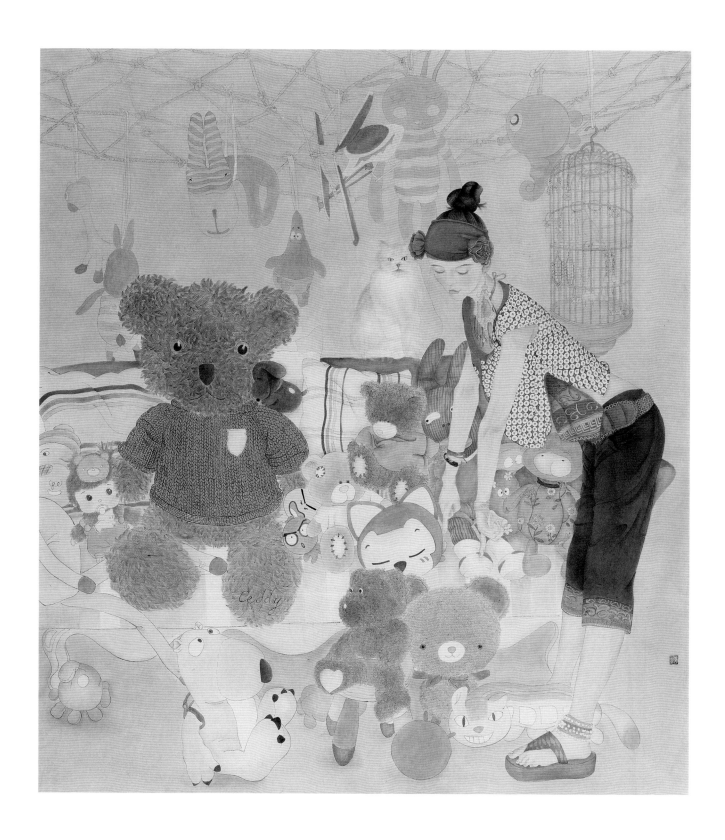

四川音乐学院美术学院

王璐　《这些伙伴 那些陪伴》　国画　180cm×180cm　2010　指导老师：刘天宇．胡宁

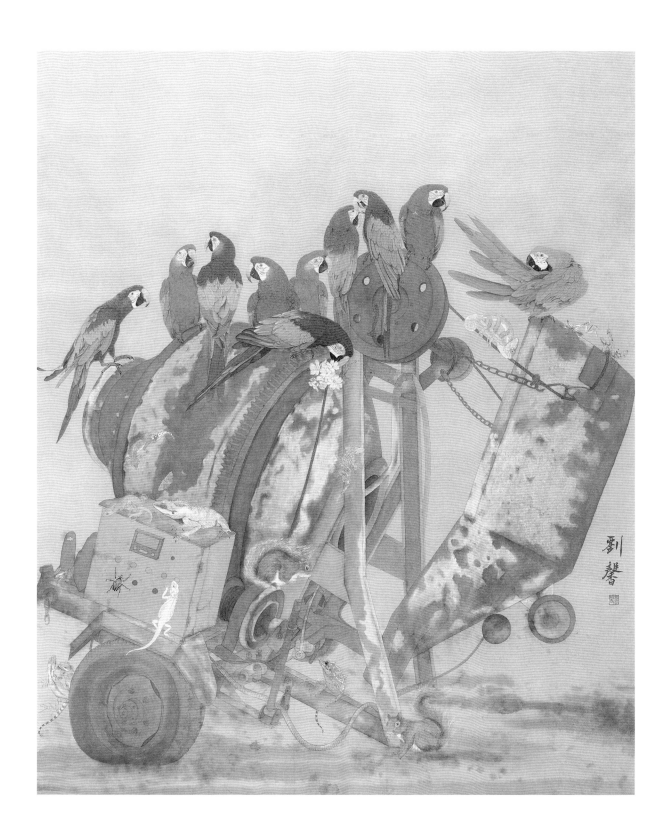

四川音乐学院美术学院

刘馨 《空城》 国画 145cm×120cm 2016 指导老师：张争

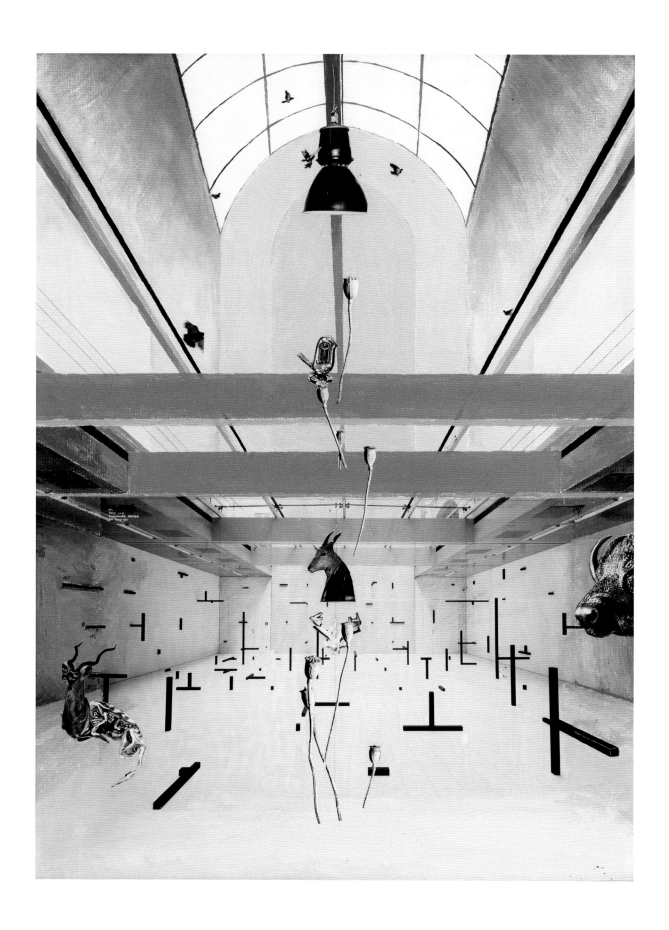

四川音乐学院美术学院

柴富 《动物博物馆》 架上绘画 80cm×60cm 2017 指导老师：魏建翔

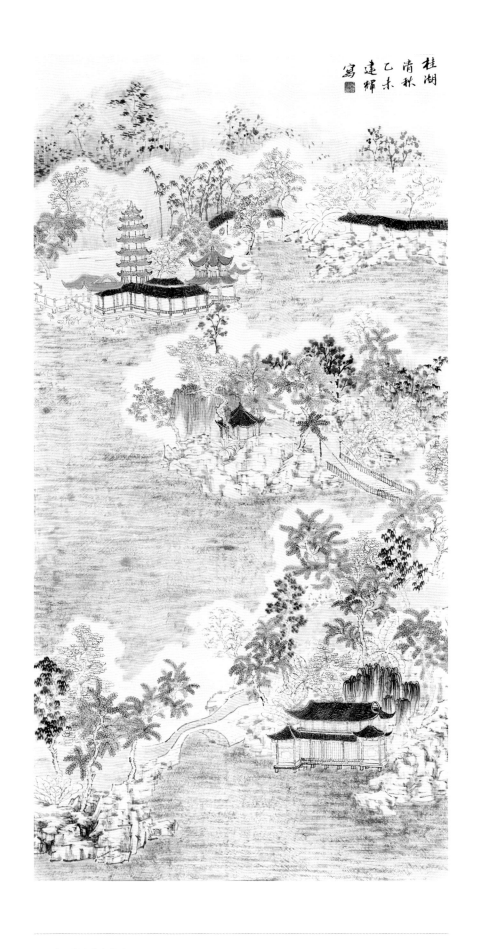

桂湖清秋乙未建辉写

四川音乐学院美术学院

吴建辉 《桂湖清秋》 国画 182cm×102cm 2015 指导老师：唐殿全

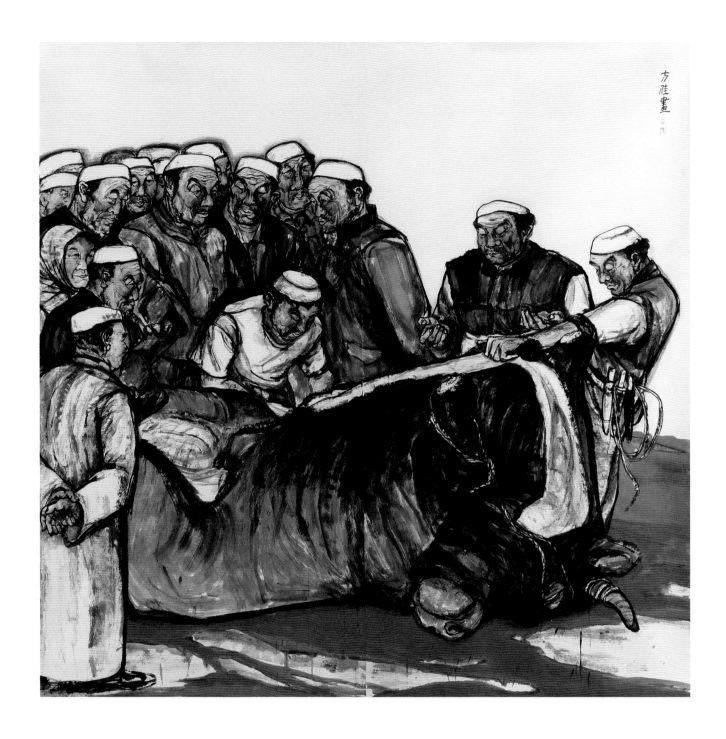

四川音乐学院美术学院

方佳 《生·牲》 国画 246cm×252cm 2014 指导老师：刘天宇

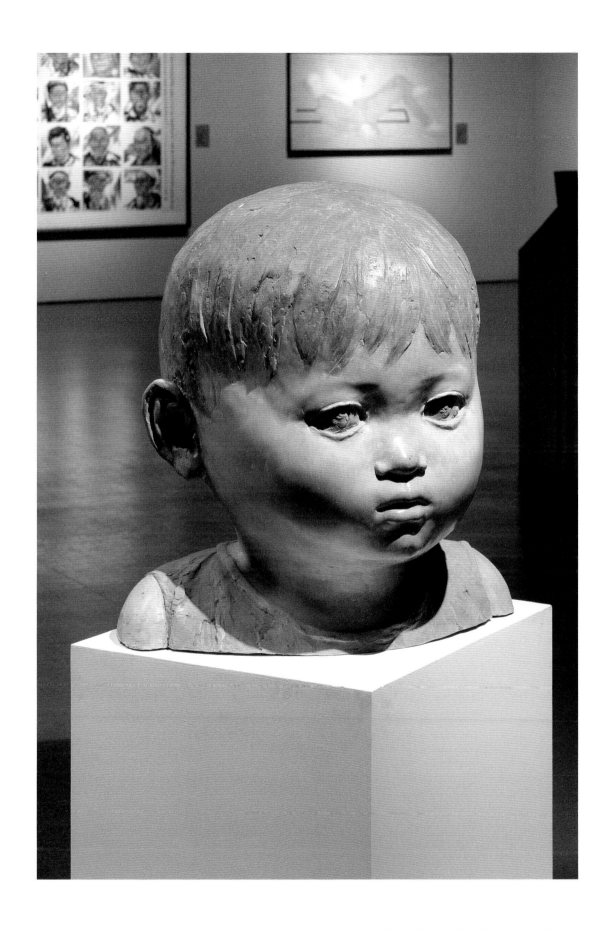

四川音乐学院美术学院

温聪 《妹妹》 雕塑 50cm×30cm×100cm 2014 指导老师：许庾岭、刘洋

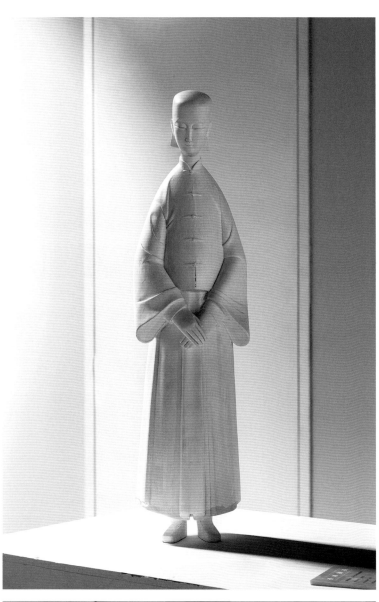

四川音乐学院美术学院

肖凌辰 《末朝》 雕塑 （1）76×15×23cm （2）60cm×15cm×13cm（一组两件） 2017 指导老师：李庄驰、刘洋

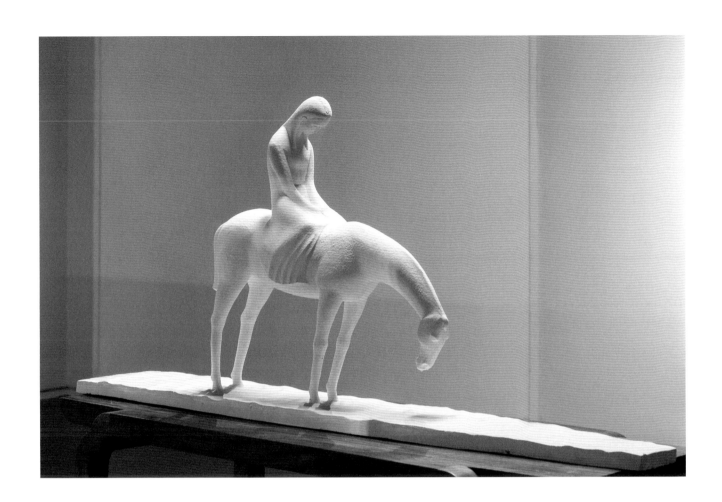

四川音乐学院美术学院

万大喜 《你是我最美的回忆》 雕塑 作品：120cm×50cm×10cm 展览桌：120cm×40cm×100cm 2015 指导老师：许庚岭、刘洋

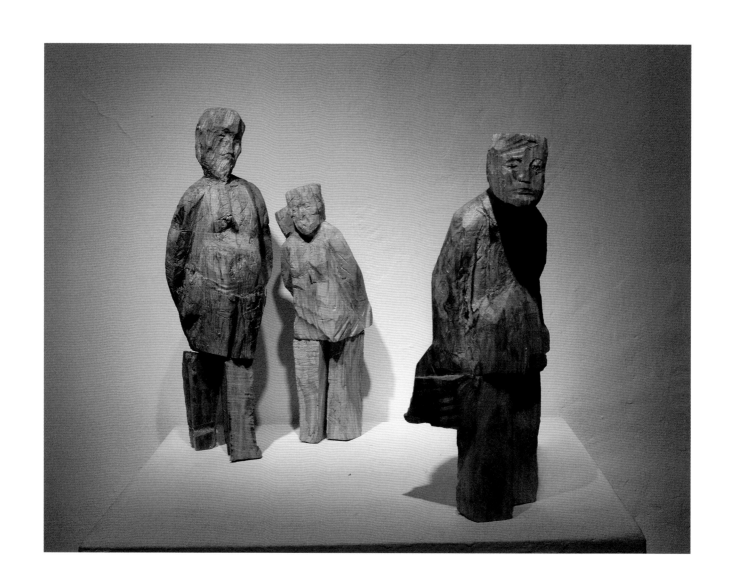

四川音乐学院美术学院

张志雄　《世相系列 - 行走乡间》　雕塑　35cm×25cm×110cm（一组三件）　2017　指导老师：李庄驰、刘洋

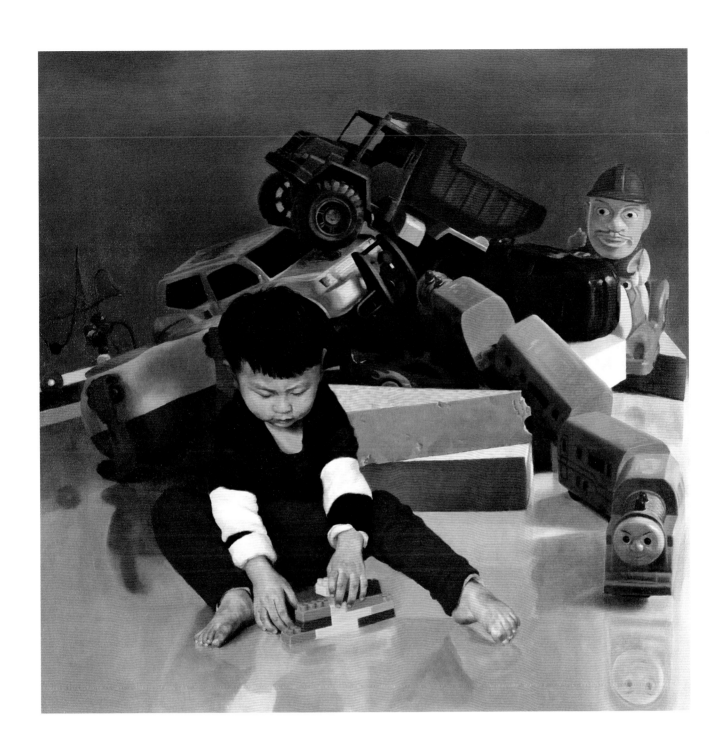

宁夏大学美术学院

李媛媛 《朋友》 油画 130cm×130cm 2016 指导老师：马桦

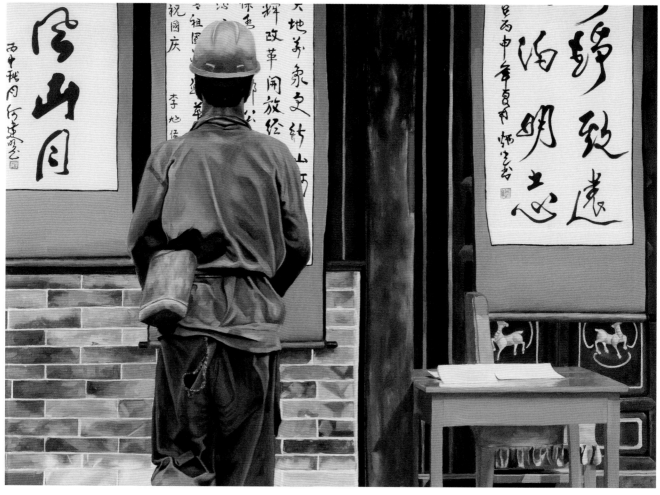

①
②

宁夏大学美术学院

边静 《岁月》 油画 150cm×310cm 2016 指导老师：付世文｜①

曹佳 《渴望》 油画 119cm×159cm 2017 指导老师：付世文｜②

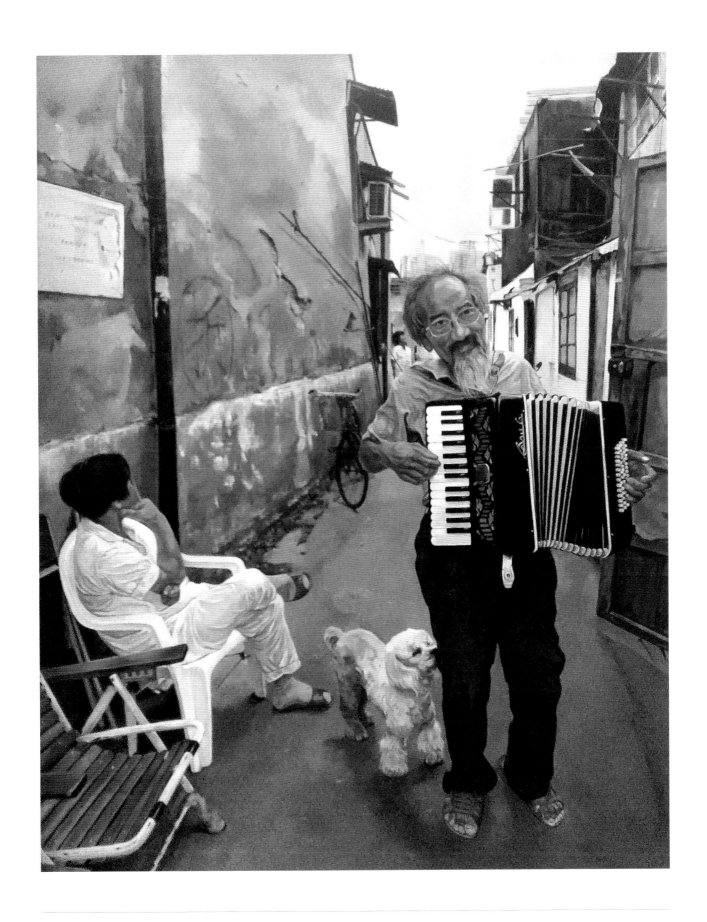

宁夏大学美术学院

逯蓉蓉 《消逝的老城巷》 油画 156cm×124cm 2017 指导老师：刘宁

①
②

宁夏大学美术学院

孙格荣 《山脊》 油画 40cm×120cm 2017 指导老师：付世文 | ①

王冬琴 《初雪》 油画 100cm×120cm 2016 指导老师：刘宁 | ②

宁夏大学美术学院

黑志军 《巷口》 油画 156cm×112cm 2016 指导老师：付世文

宁夏大学美术学院

邢曦月 《枯竹》 油画 80cm×100cm 2017 指导老师：付世文

宁夏大学美术学院

李世德 《憩》 油画 140cm×170cm 2017 指导老师: 刘宁

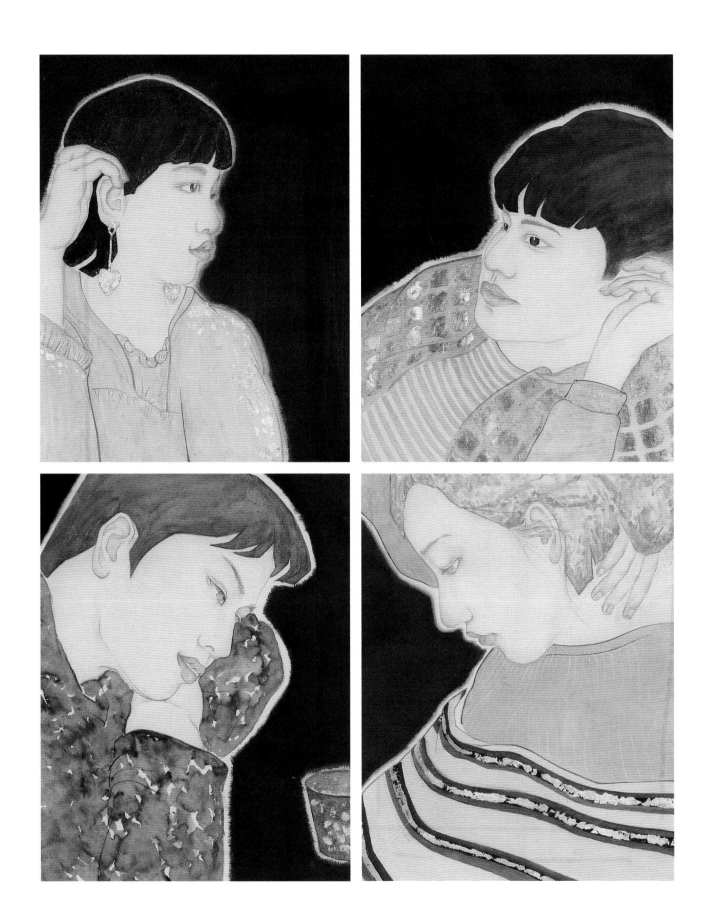

宁夏大学美术学院

刘天雨　《漫》　油画　50cm×40cm×4　2017　指导老师：卯芳

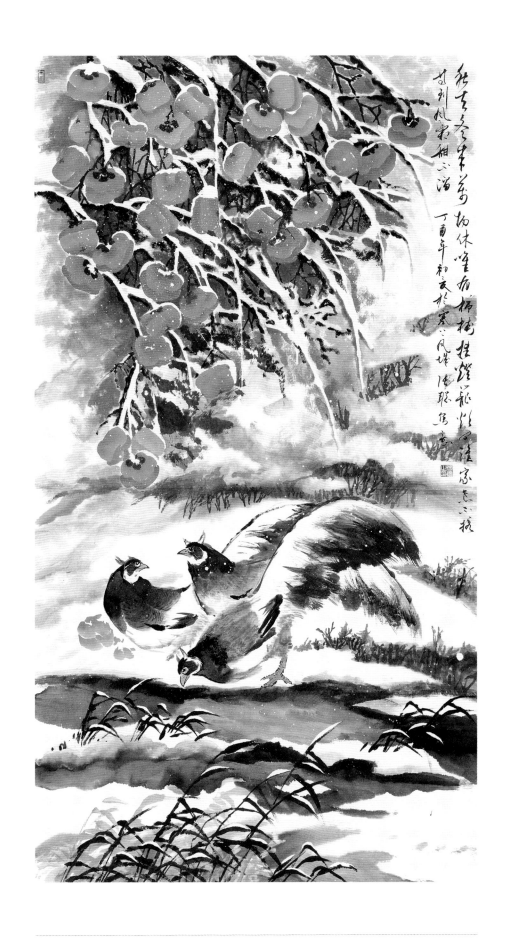

宁夏大学美术学院

张聪 《事事大吉》 中国画 247cm×117cm 2017 指导老师：李耕

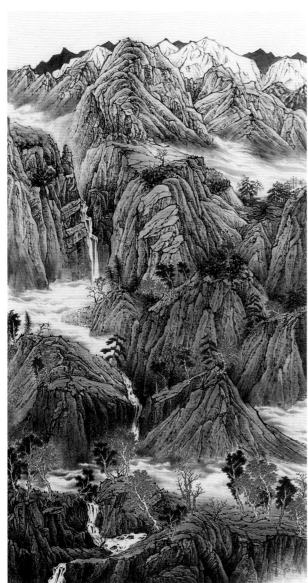 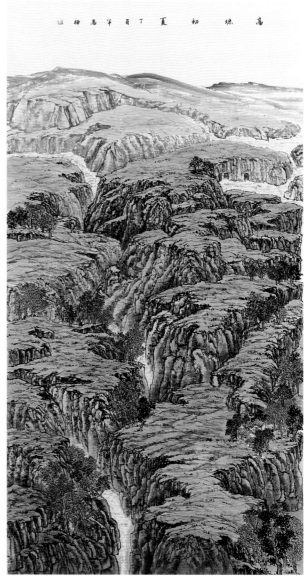

① ②

宁夏大学美术学院

张勇 《秋山流水图》 国画 220cm×110cm 2017 指导老师：刘塄 ｜①

马楠 《高原初夏》 国画 220cm×110cm 2017 指导老师：刘塄 ｜②

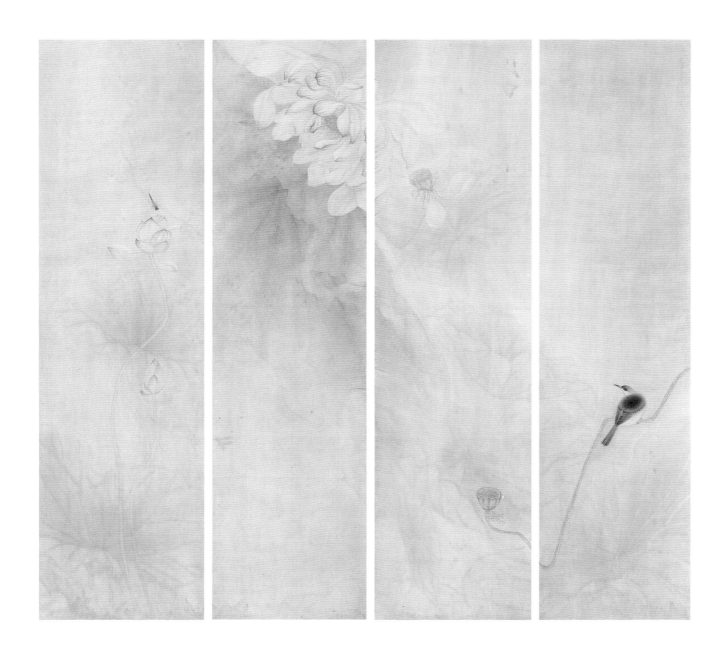

宁夏大学美术学院

王悦　《忆1-4》　国画　180cm×240cm　2017　指导老师：卯芳

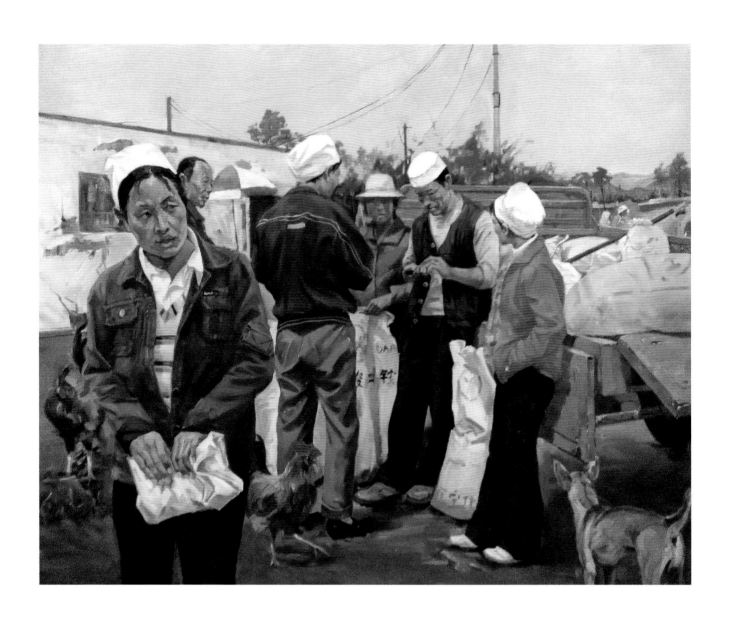

宁夏大学美术学院

苗龙 《多收了三五斗》 油画 174cm×204cm 2017 指导老师：刘宁

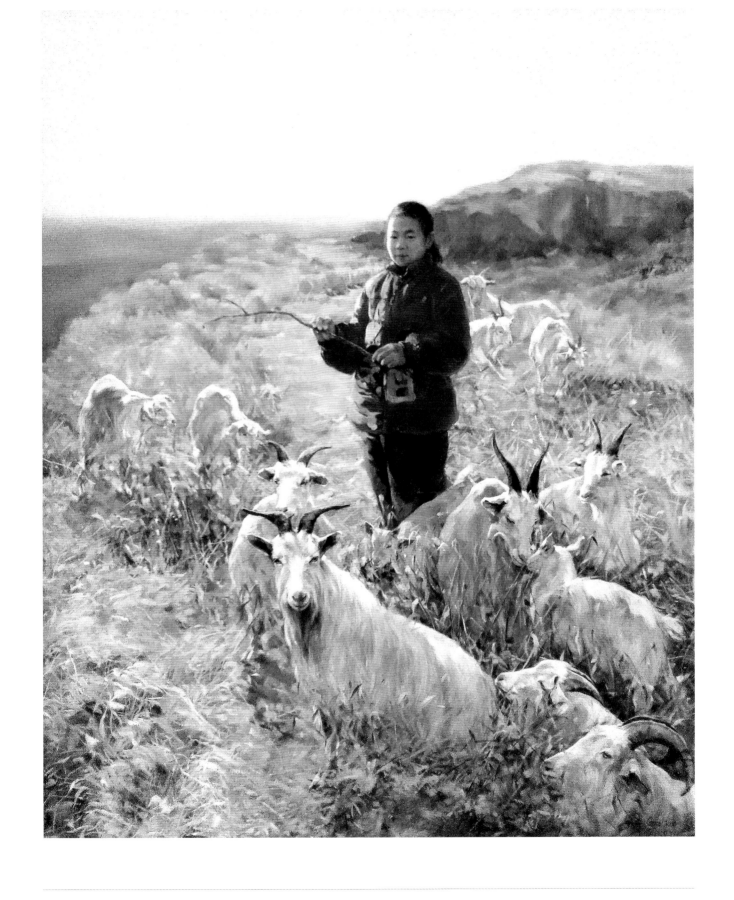

宁夏大学美术学院

郭李博 《暖阳》 油画 200cm×185cm 2017 指导老师：刘宁

 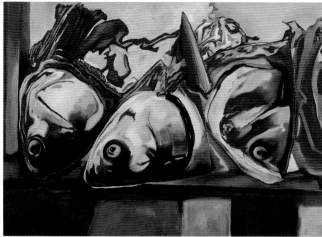

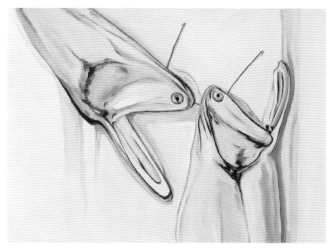 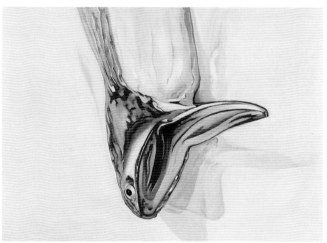

宁夏大学美术学院

拜旭东 《神经质系列 1-4》 油画 50cm×60cm 2017 指导老师：王骞

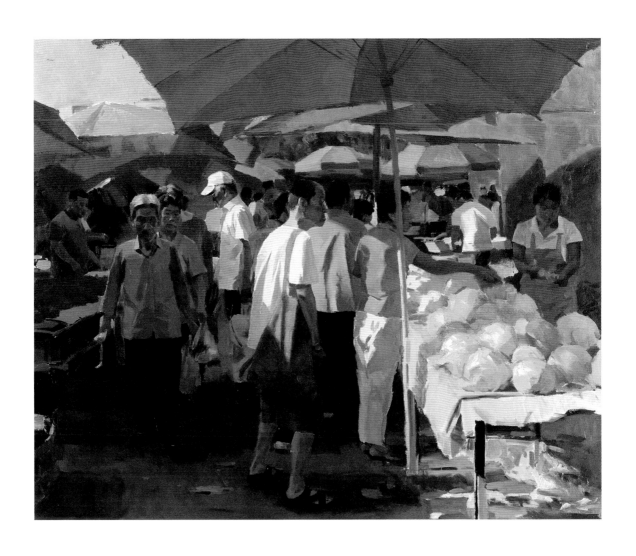

西北民族大学美术学院

张亮 《早市》 油画 180cm×212cm 2013 指导老师：马克

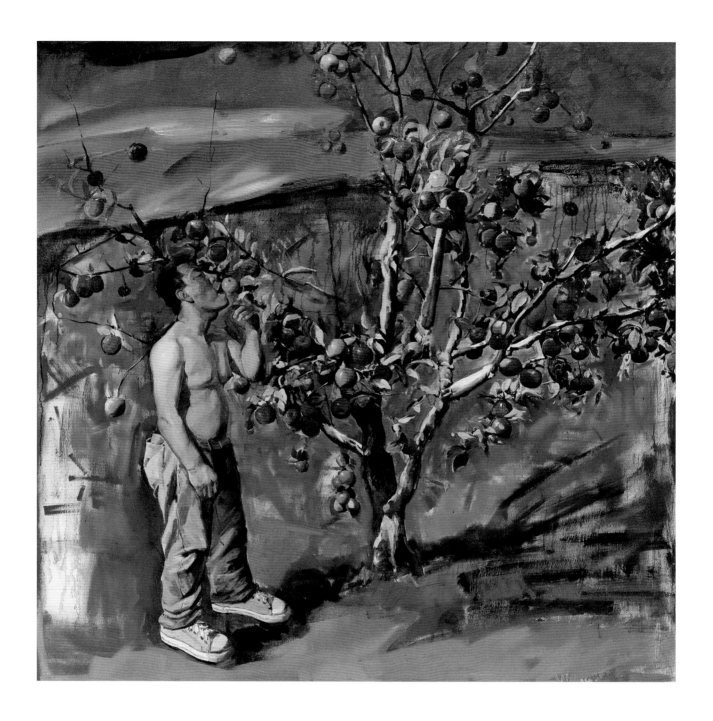

西北民族大学美术学院

史胜杰 《大虎与红苹果树》 油画 184cm×190cm 2012 指导老师：马克、徐恒

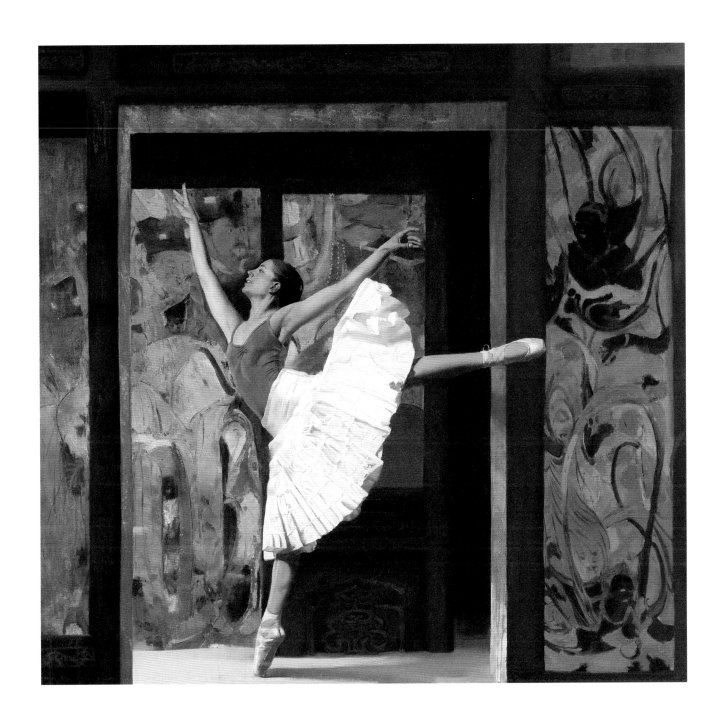

西北民族大学美术学院

王前贵 《韵舞》 油画 184cm×190cm 2015 指导老师：林斌

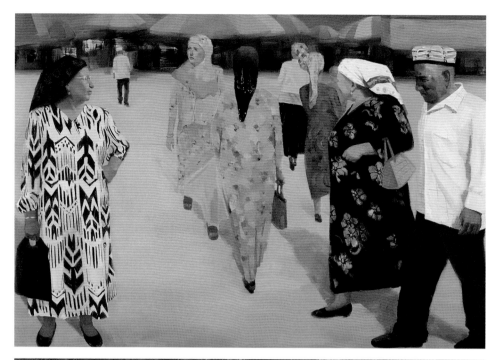

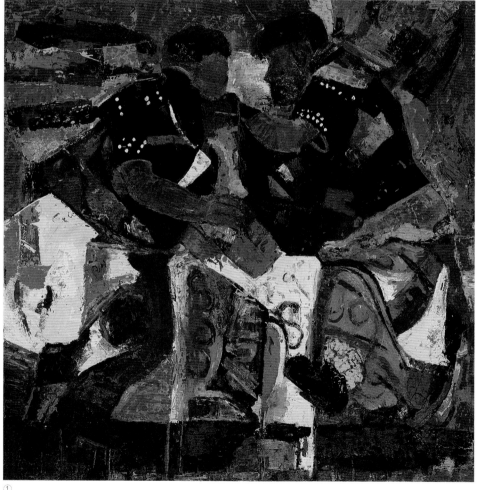

①
②

西北民族大学美术学院

李娟 《八月》 油画 161cm×222cm 2014 指导老师：侯旭东 | ①

曲芯慧 《搏克》 漆画 112cm×112cm 2017 指导老师：刘志刚 | ②

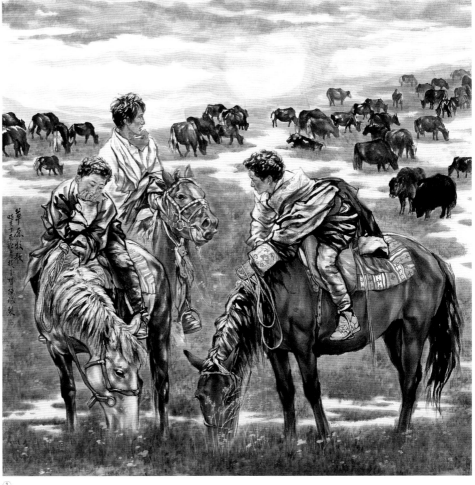

①
②

西北民族大学美术学院

李洪峰、许星 《飞天梦》 漆画 121cm×168cm 2017 指导老师：杨宇辉、刘志刚 | ①

陈彬 《草原牧歌》 国画 210cm×230cm 2017 指导老师：王万成 | ②

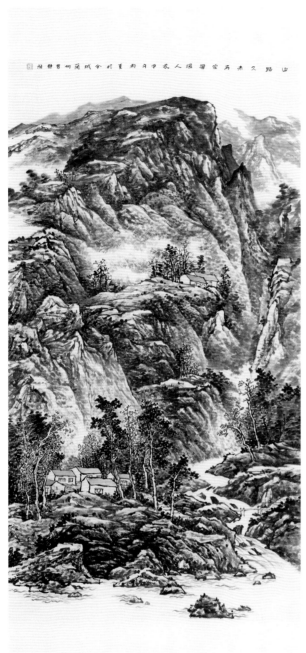

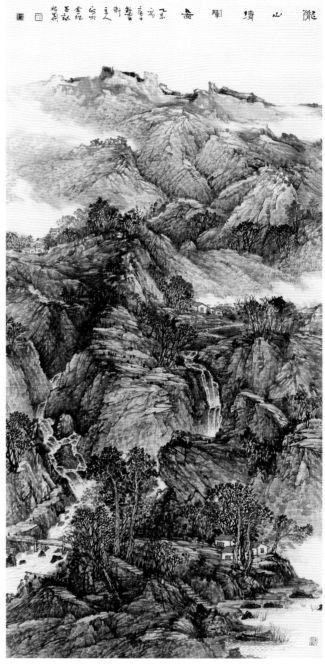

① ②

西北民族大学美术学院

曹静雅 《山路久未雨》 国画 232cm×121cm 2015

指导老师：张志雁 ①

西北民族大学美术学院

柴昭华 《陇山清辉图》 国画 227cm×117cm 2015 指导老师：张志雁 ②

陕北行

陕北行 卯师秋 随导师写陕北，歌陕北，实谈存熊著的陕北生人朴心浴阳人际的特著玩作的定土意情画一艺术现是肥吧卓记随沃用的定用叨立

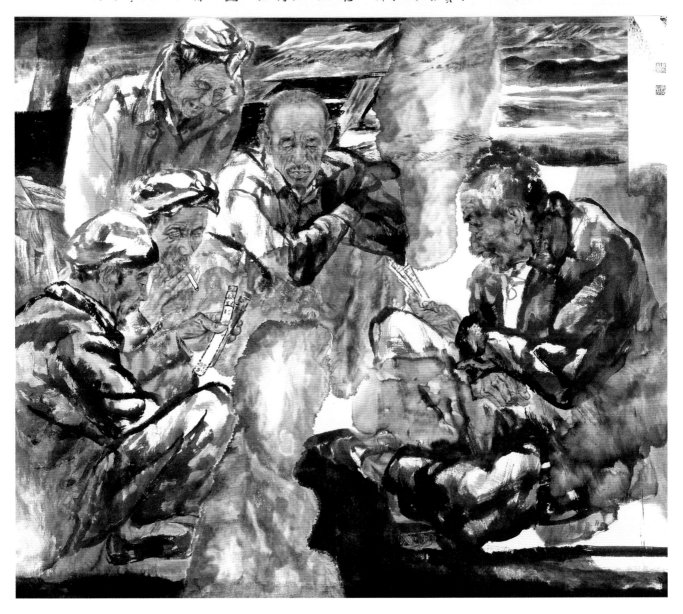

西北民族大学美术学院

金杉　《陕北行》　国画　227cm×235cm　2012　指导老师：王万成

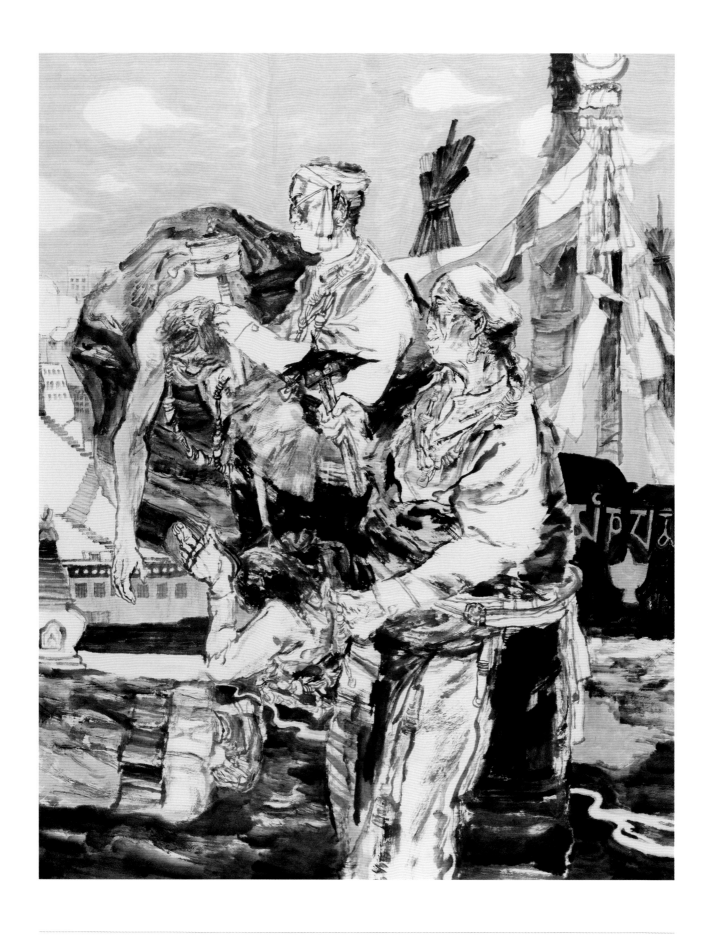

西北民族大学美术学院

赵洪社 《圣途》 国画 238cm×178cm 2016 指导老师：王万成

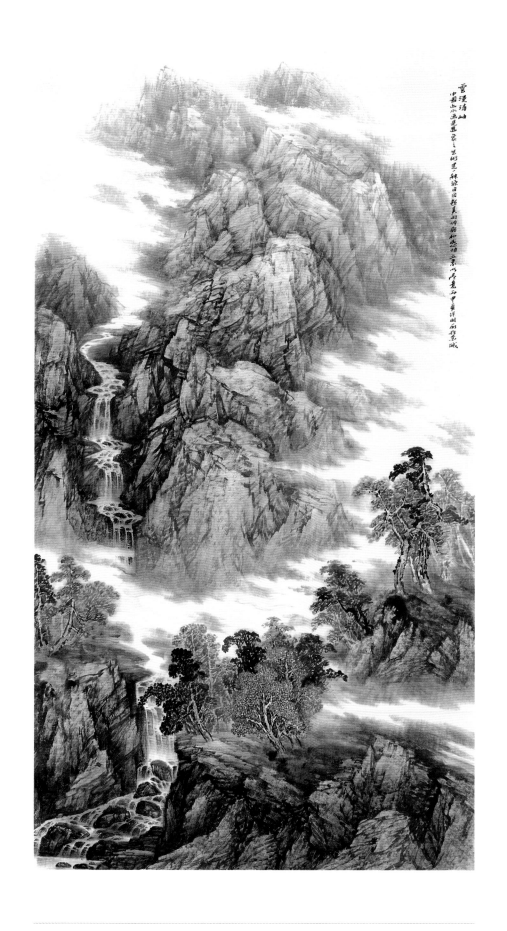

西北民族大学美术学院

徐明丽　《云漫清岫》　国画　252cm×130cm　2016　指导老师：张志雁

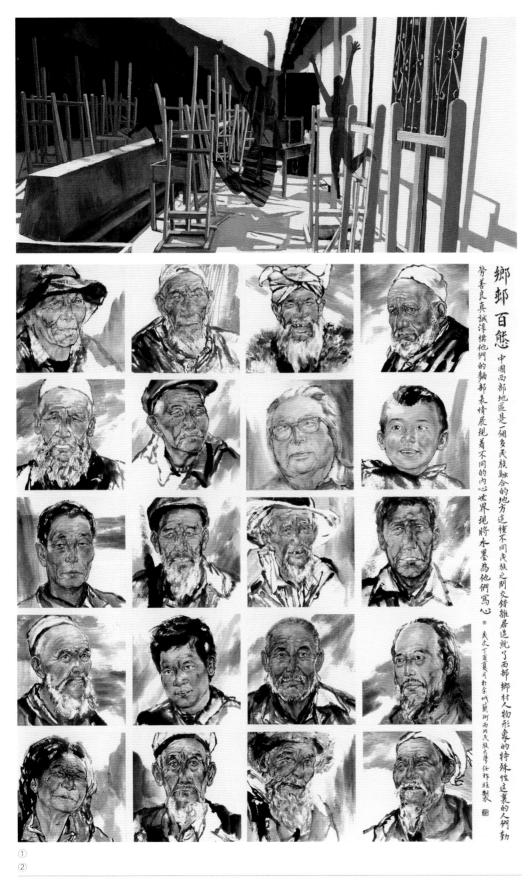

乡邨百態

中國西部地區是一個多民族融合的地方這種不同民族之間交錯雜居造就了西部鄉村人物形象的特殊性這裏的人們勤勞著良善真誠淳樸他們的麵部表情展現著不同的內心世界現將水墨爲他們寫心。歲次丁酉夏月於余城蘭州西北民族大學任祚旺製

①
②

西北民族大学美术学院

安嘉才仁 《专属记忆》 丙烯 90cm×266cm 2014 指导老师：马晓磊 │①

任祚旺 《乡村百态》 国画 210cm×178cm 2017 指导老师：王万成 │②

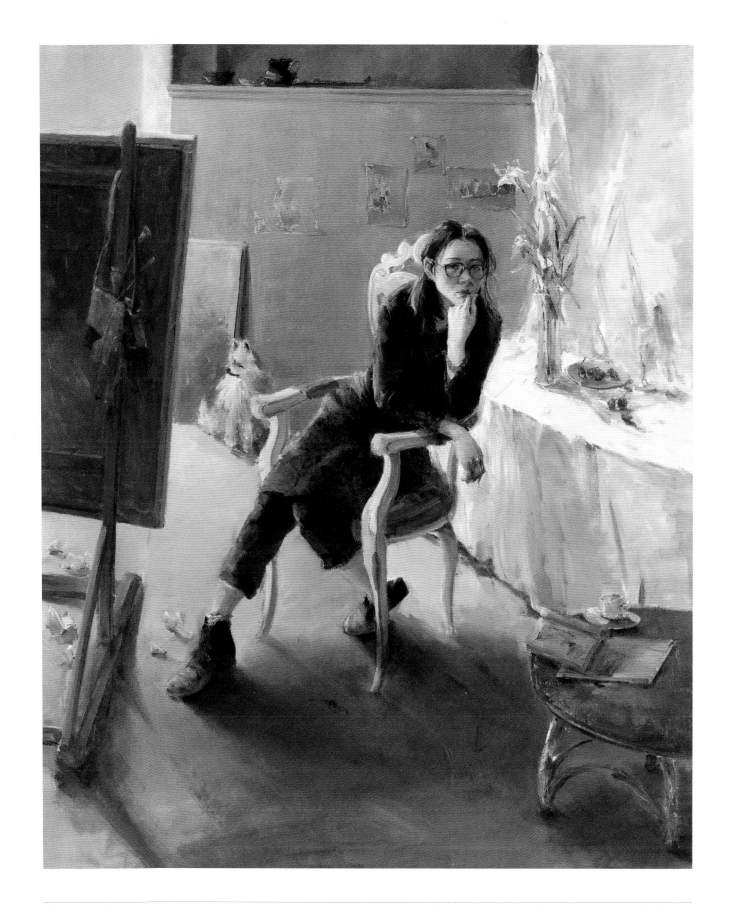

西北民族大学美术学院

胡宏涛 《女画家》 油画 172cm×142cm 2016 指导老师：林斌

西北师范大学美术学院

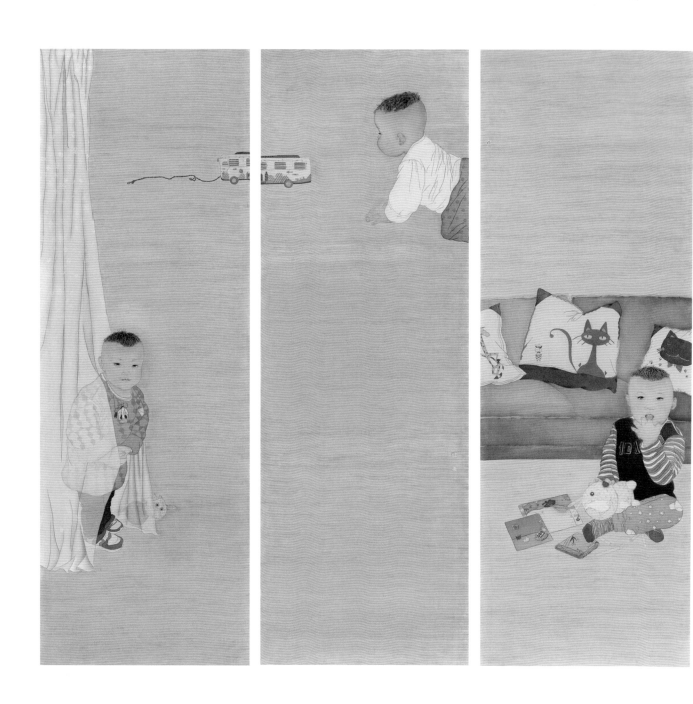

李冉 《童梦》 中国画 180cm×180cm 2017 指导老师: 张伯智

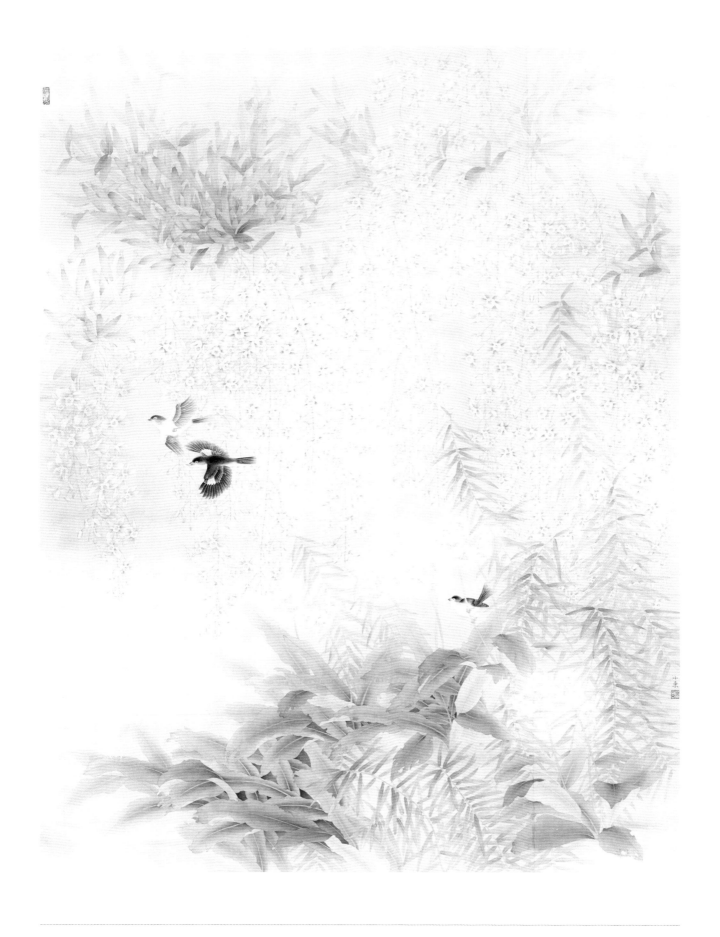

西北师范大学美术学院

汝小东　《晨曲》　纸本设色　220cm×180cm　2015　指导老师：刘健

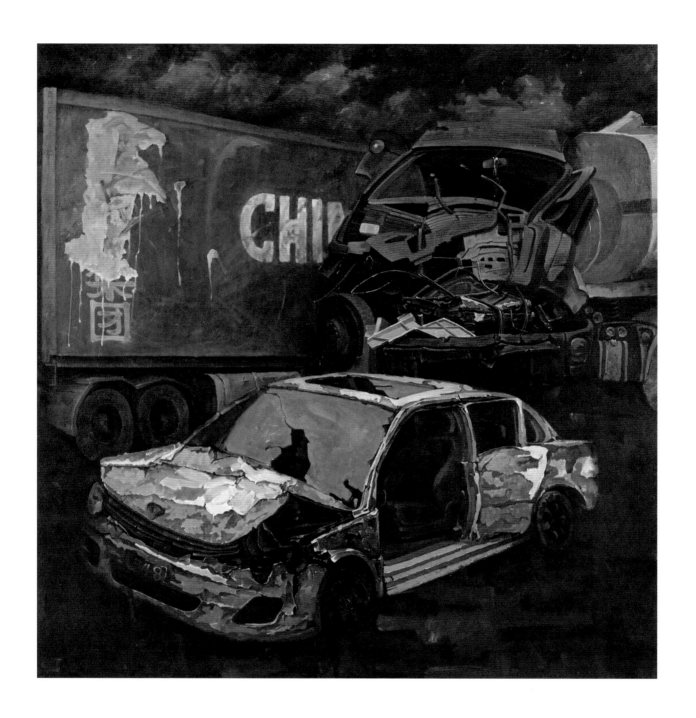

西北师范大学美术学院

段忠和 《城市静物》 油画 190cm×190cm 2017 指导老师：阎延龙

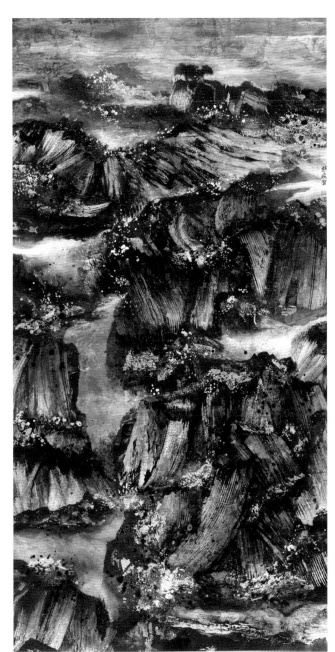
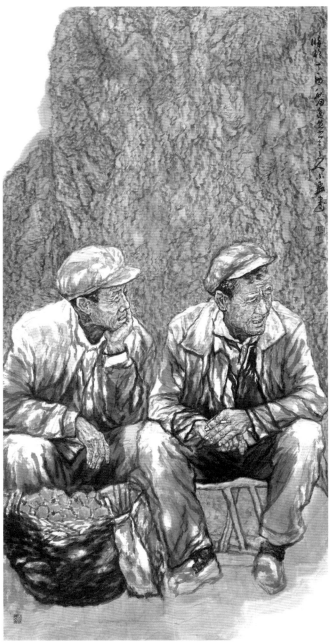

西北师范大学美术学院

梁赵飞 《陇山苍茫》 综合材料 220cm×120cm 2017 指导老师：曹晓林 ①

祁小孟 《老哥俩》 国画 200cm×110cm 2017 指导老师：曹晓林 ②

西北师范大学美术学院

魏亭辉 《乡村高速》 油画 90cm×140cm 2016 指导老师：白建涛

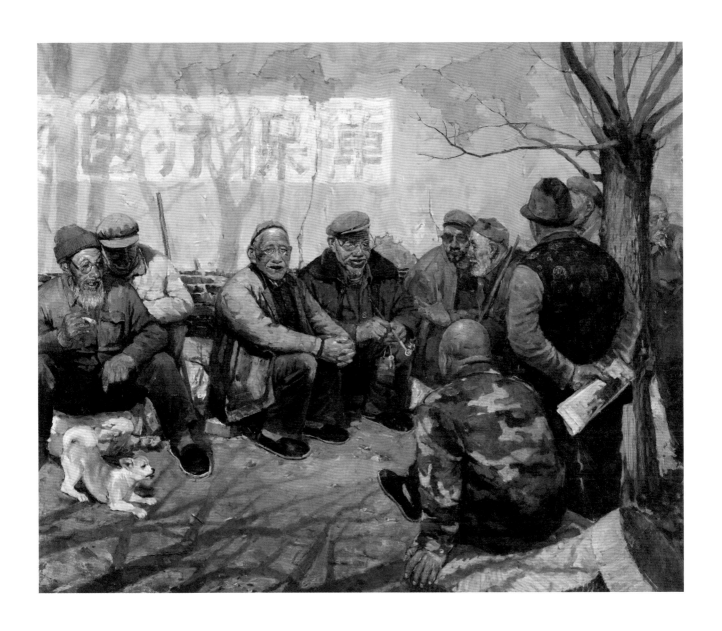

西北师范大学美术学院

付凡杰 《暖春》 油画 150cm×180cm 2012 指导老师：张玉泉

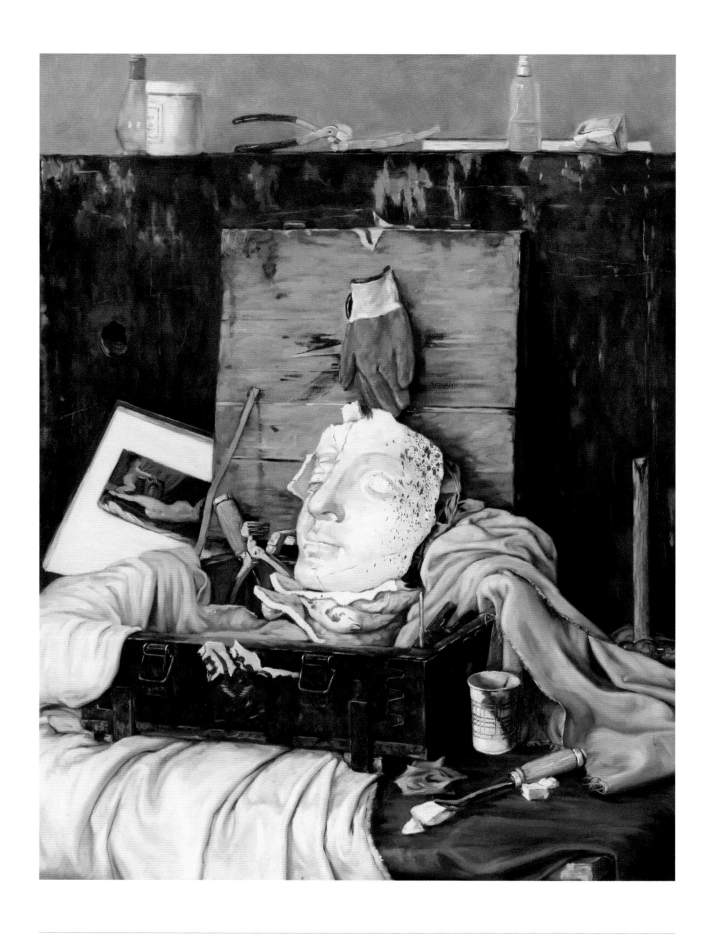

西北师范大学美术学院

王兰鹏 《残》 油画 110cm×90cm 2015 指导老师：隋建明

华东师范大学美术学院

朱一丹 《山居偶遇》 中国画 138cm×69cm 2017 指导老师：郑文

华东师范大学美术学院

马佳慧 《荒忽》 150cm×180cm 2017 指导老师：谭根雄

华东师范大学美术学院

白冰 《砖》 油画 30cm×40cm 2017 指导老师：王远

赵儒楠 《梦立方》（左、中、右） 中国画 140cm×195cm 2017 指导老师：蔡广斌

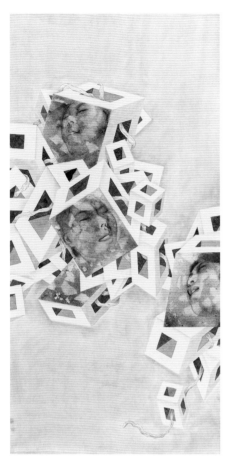
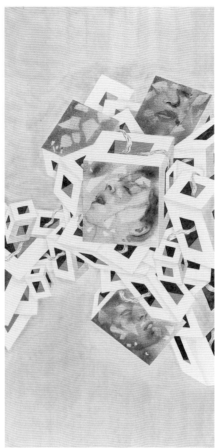
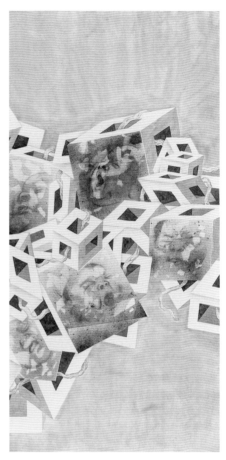

华东师范大学美术学院

赵儒楠 《梦立方》（左、中、右） 中国画 140cm×195cm 2017 指导老师：蔡广斌

华东师范大学美术学院

马腾飞　《密码》　漆画　60cm×80cm　2016　指导老师：马俊营

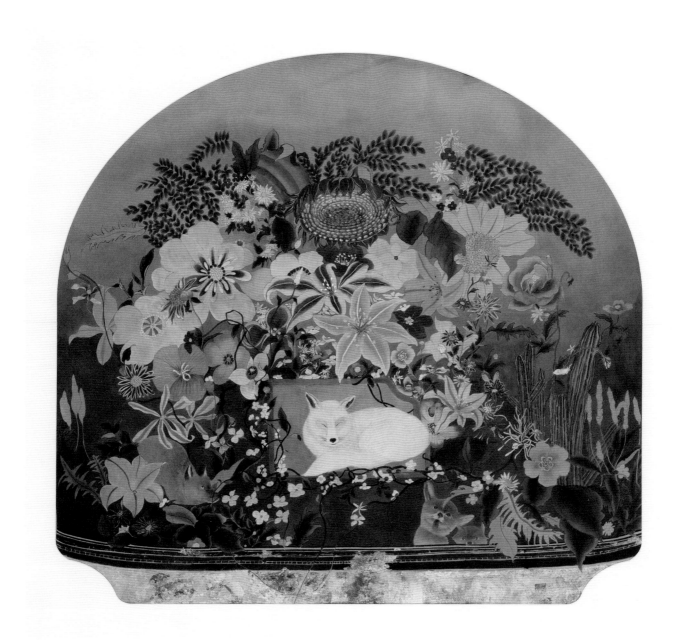

华东师范大学美术学院

陆昊佳 《守》 中国画 180cm×185cm 2017 指导老师：周午生

华东师范大学美术学院

李藩檩　《山共水》　中国画　160cm×200cm　2017　指导老师：蔡广斌 | ①

李曼雅　《山系列》　油画　60cm×150cm　2017　指导老师：王凯　| ②

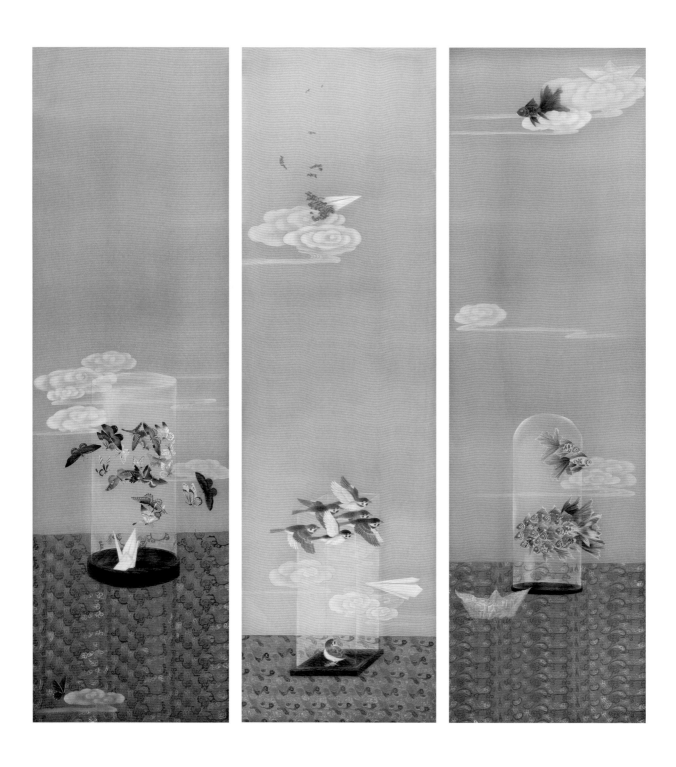

江西师范大学美术学院

刘立军 《声声慢·寻》之一——三 中国画 190cm×160cm 2016 指导老师：王燕

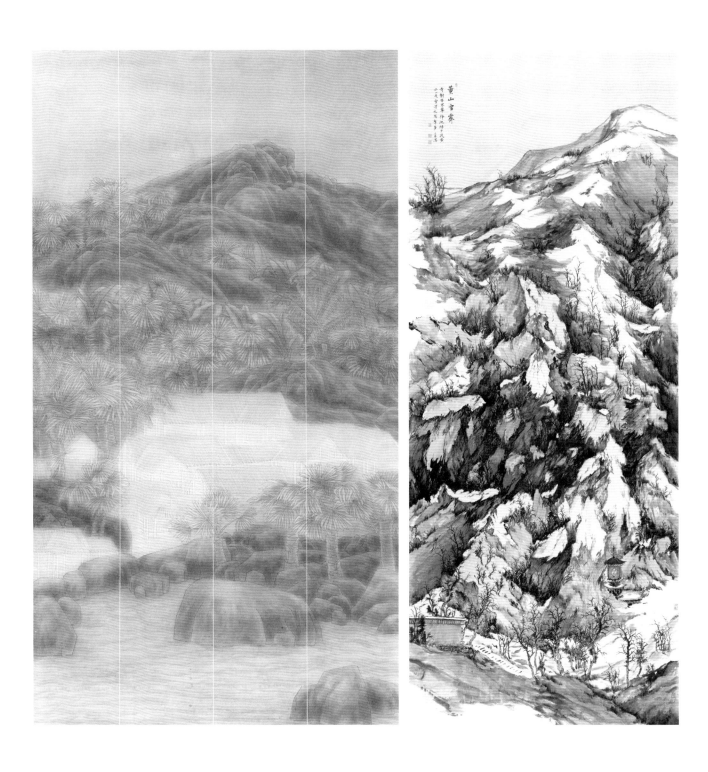

① ②

江西师范大学美术学院

吴琛妮 《白·房》 卷轴 230cm×120cm 2014 指导老师:尚莹辉 | ①

李文昌 《黄山雪霁》 中国画 280cm×120cm 2016 指导老师:苏敉 | ②

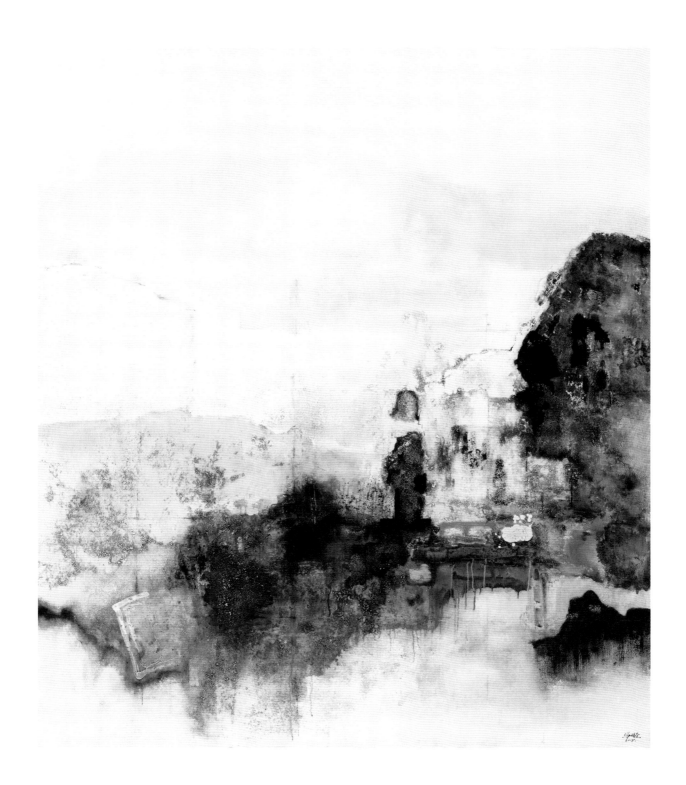

江西师范大学美术学院

冯靖壹　《孤影残晖》　之一　油画　200cm×180cm　2015　指导老师：马志明

赵家胜 《城市迹象》 油画 180cm×160cm 2015 指导老师：马志明

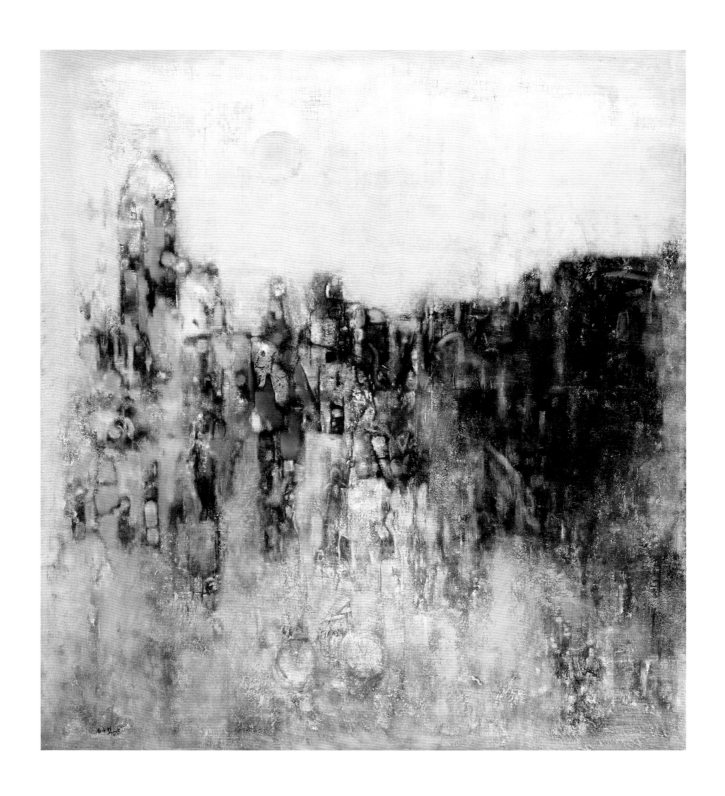

江西师范大学美术学院

赵家胜 《城市迹象》 油画 180cm×160cm 2015 指导老师：马志明

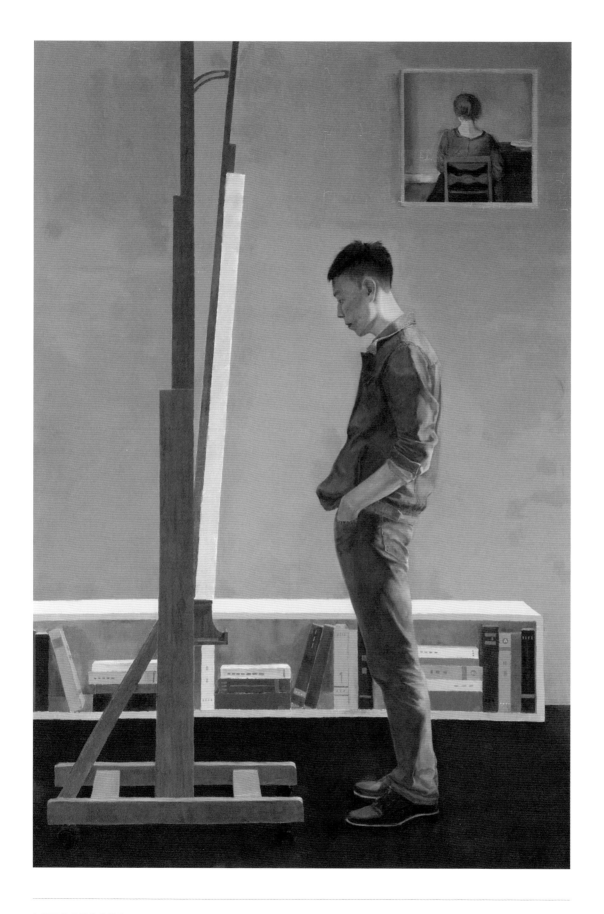

江西师范大学美术学院

韩森 《立》 油画 180cm×120cm 2017 指导老师：苏翰宇

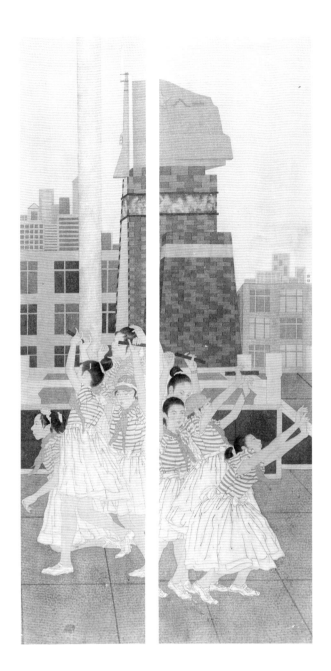

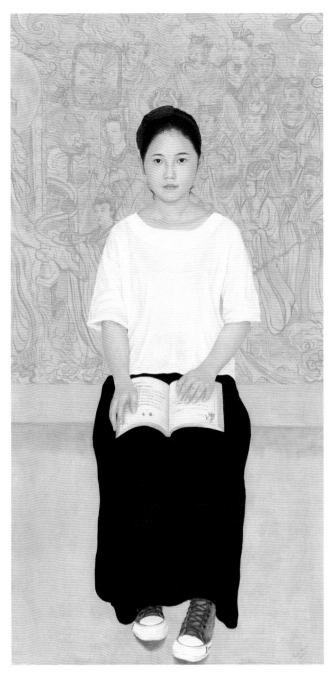

① ②

江西师范大学美术学院

田远锋 《礼赞》 中国画 240cm×120cm 2017 指导老师：刘双喜 ｜①

解帅 《小雅》 油画 175cm×80cm 2015 指导老师：马志明 ｜②

江西师范大学美术学院

张琳芳 《姿态》 版画 73cm×91cm 2017 指导老师：程国亮

江西师范大学美术学院

欧阳强　《斑驳的记忆》　油画　120cm×160cm

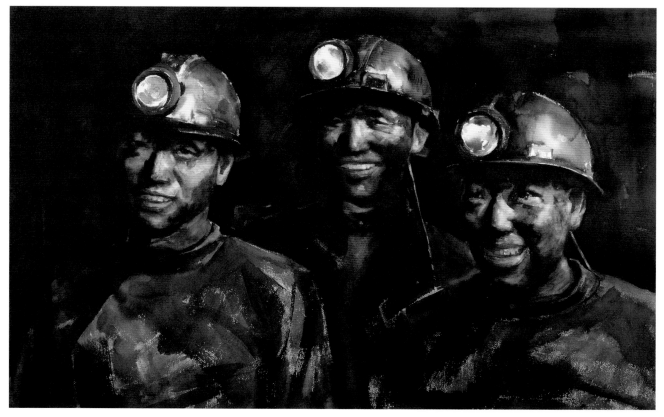

西安美术学院

付磊 《行走系列》 国画 180cm×290cm 2016 指导老师：刘西洁 | ①

钟宗瑶 《矿工》 水彩 71cm×110cm 2014 指导老师：史涛 | ②

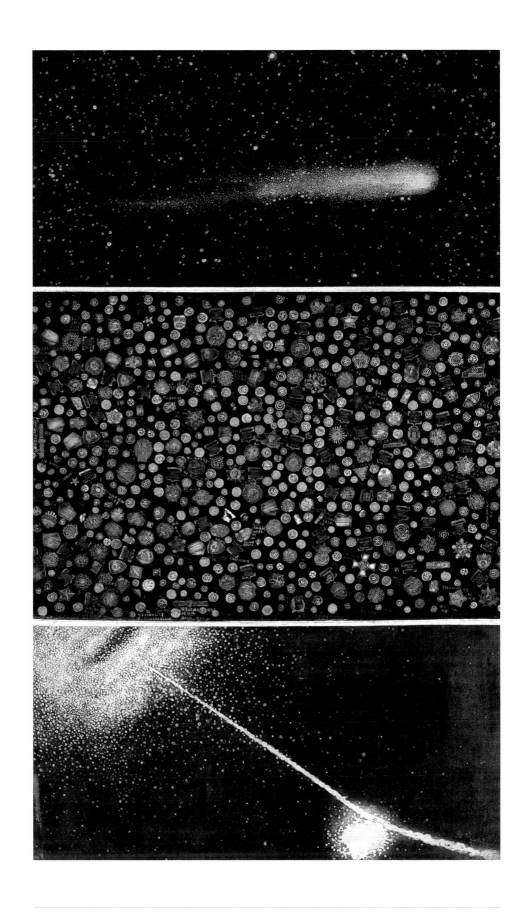

西安美术学院

潘旭 《星辰》 版画 190cm×109cm 2013 指导老师：杨锋

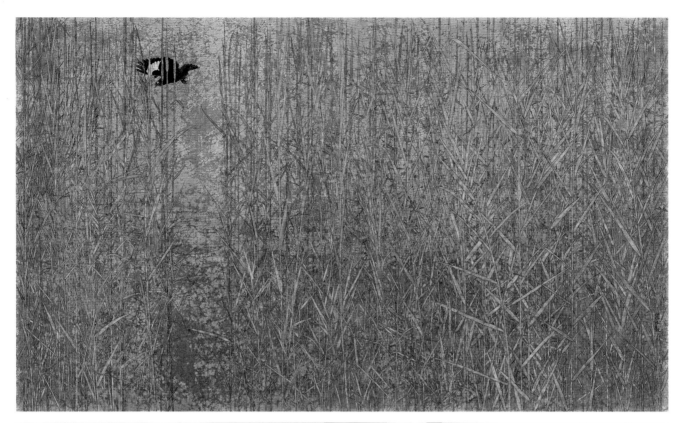

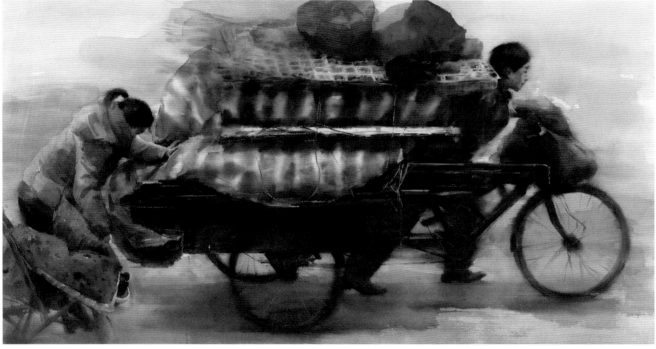

①
②

西安美术学院

高开心 　《烟鸟栖初定》 　国画 　116cm×195cm 　2016 　指导老师: 麻元彬｜①

李瑗 　《晨》 　水彩 　80cm×140cm 　2015 　指导老师: 邢建国｜②

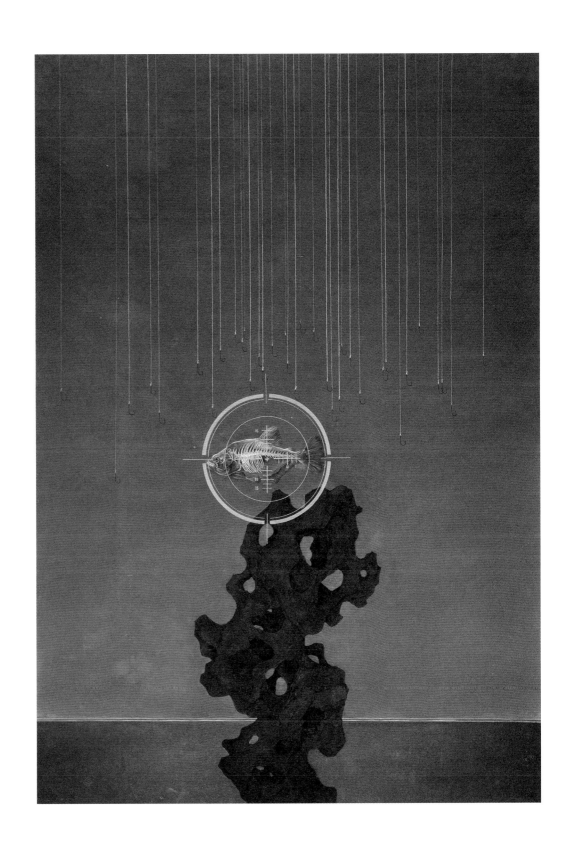

西安美术学院

焦永峰 《活着——人之乐》 国画 180cm×120cm 2014 指导老师：姜怡翔

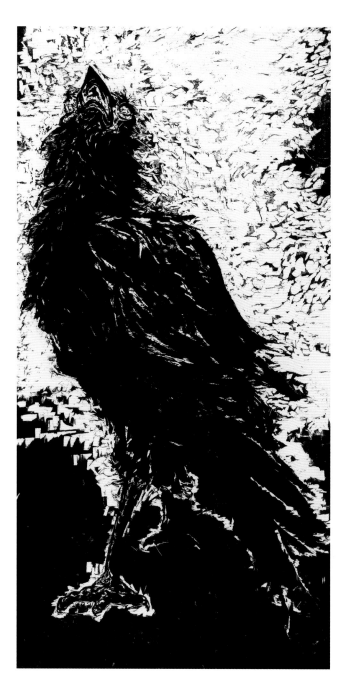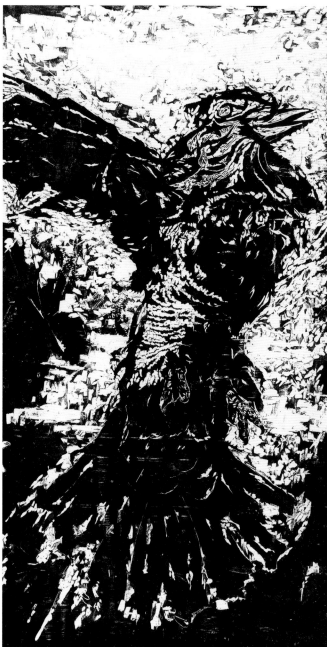

西安美术学院

钟声 《高歌》 版画 244cm×120cm×2 2016 指导老师：张春霞、商昌荣、许欲晓

西安美术学院

何雨欣 《她 他 它》 版画 60cm×175cm、115cm×175cm 2016 指导老师：陶加祥

西安美术学院

韩园园 《田园景象》 国画 180cm×97cm 2017 指导老师：刘丹

西安美术学院

薛育 《芒》 油画 250cm×150cm 2016 指导老师:梁宏理、何军、王徽

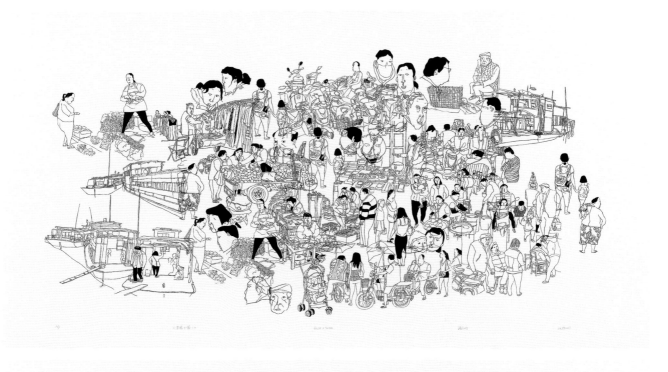

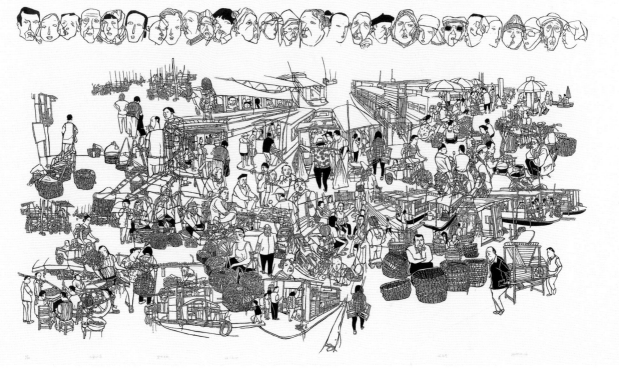

①
②

西安美术学院

陈孔月　《波塘小镇》　版画　80cm×160cm　2017　指导老师：杨锋｜①

米珂橪　《破塘小镇》　版画　80cm×160cm　2014　指导老师：陶加祥、潘旭、柏发｜②

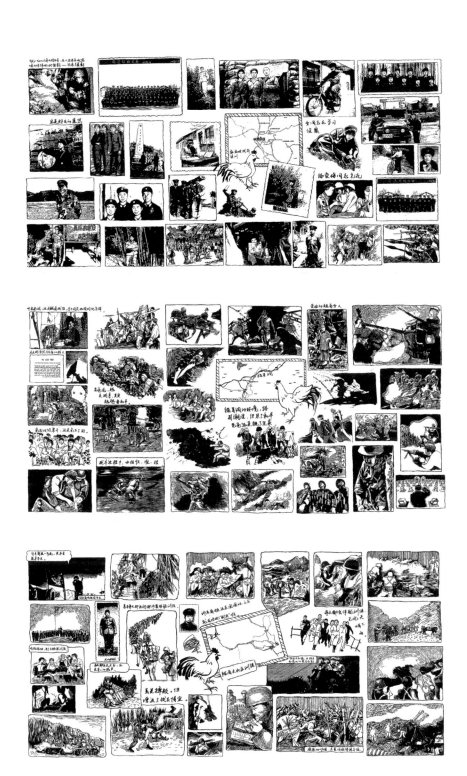

西安美术学院

陈琳　《父亲的和平》1-3　版画　84cm×174cm×3　2017　指导老师：杨锋

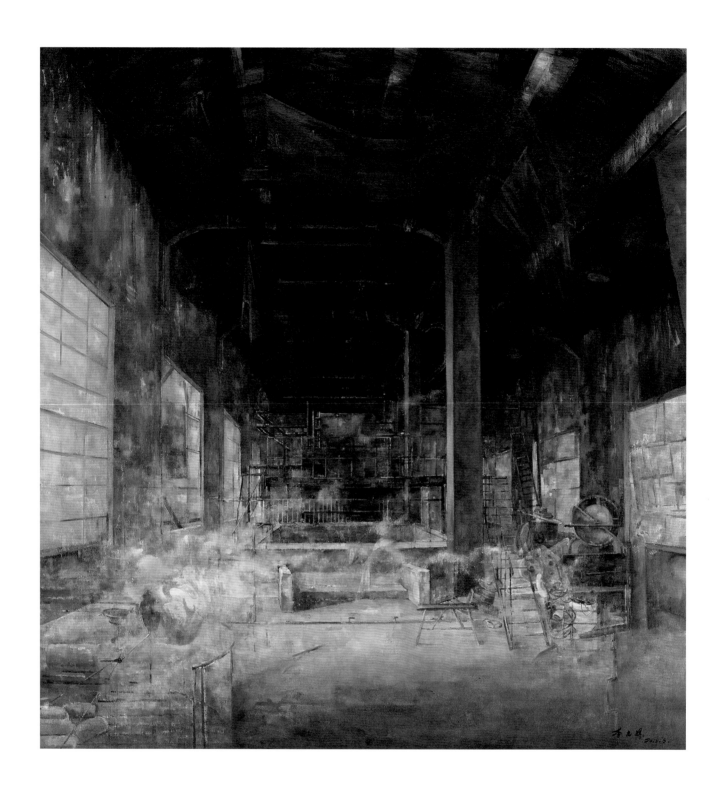

西安美术学院

李光辉 《遗落之地 空间》 油画 180cm×170cm 2016 指导老师：杨小阳、张娱、李继

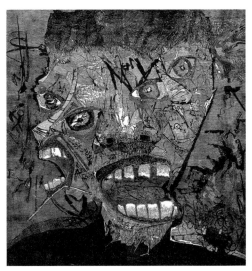

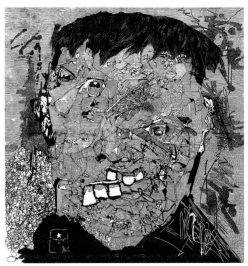

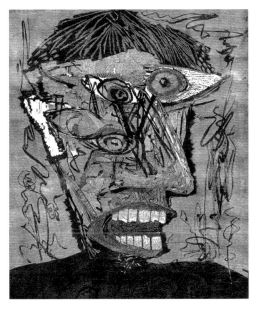

西安美术学院

赵宏 《心中所像》 版画 115cm×112cm×3 2015

指导老师：张春霞、许欲晓、余曼、商昌荣

西安美术学院

曹源 《水镜》1-2 油画 80cm×120cm×2 2015 指导老师：景柯文、郭涛、吕顺

西安美术学院

曹源　《水镜》3-4　油画　80cm×120cm×2　2015　指导老师：景柯文、郭涛、吕顺

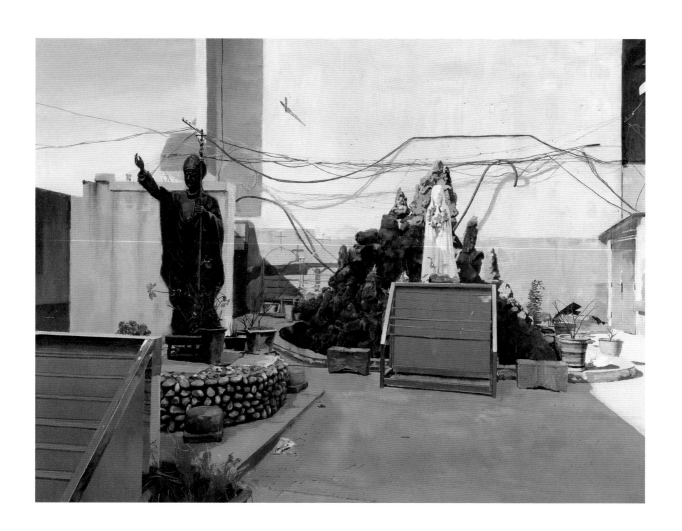

西安美术学院

吴念秋 《合唱 序》 油画 146cm×193cm 2015 指导老师：贺丹

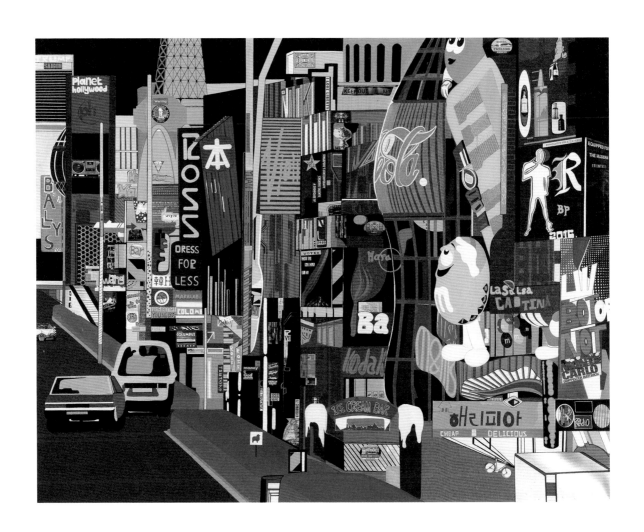

西安美术学院

王瑷 《看不清》 油画 200cm×250cm 2016 指导老师：郭涛 潘剑 吕顺

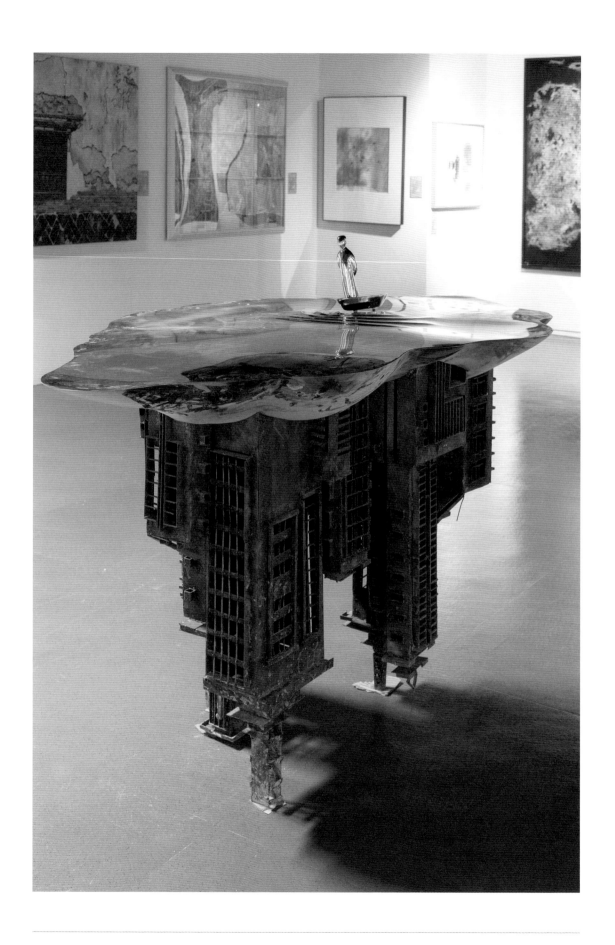

西安美术学院

张笑庆 《衡》 雕塑 110cm×190cm×130cm 2016 指导老师：王志刚

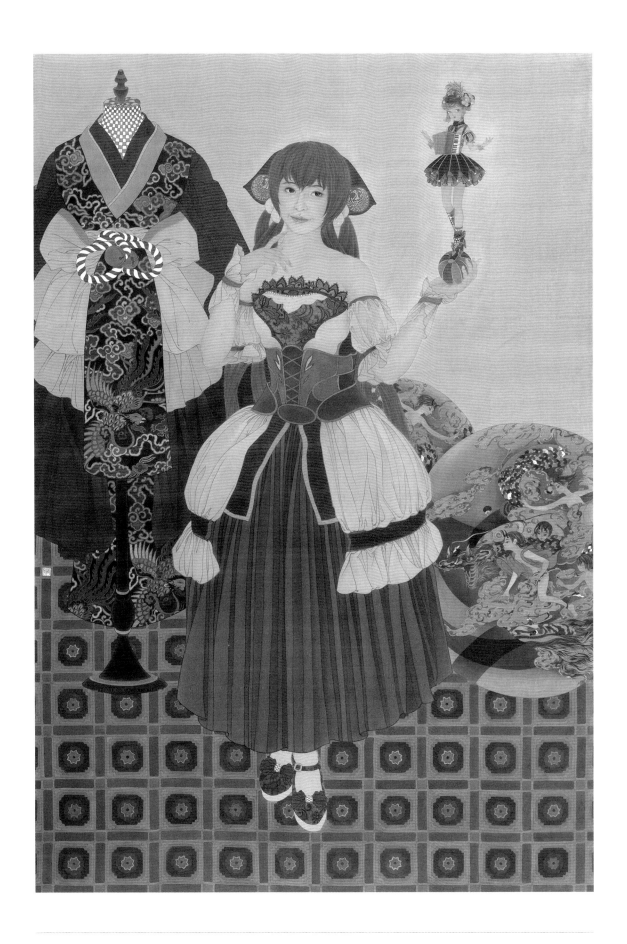

西安美术学院

任西宁　《Cosplay—极乐净土》　国画　185cm×125cm　2017　指导老师：叶华

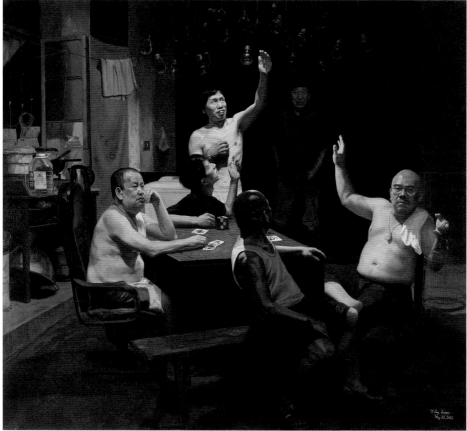

①
②

西安美术学院

蔡龙飞 《未命名—25》 油画 150cm×200cm 2015 指导老师：贺丹 | ①

张瀚文 《天光之光》 油画 200cm×220cm 2016 指导老师：麻爱周、薛堃 | ②

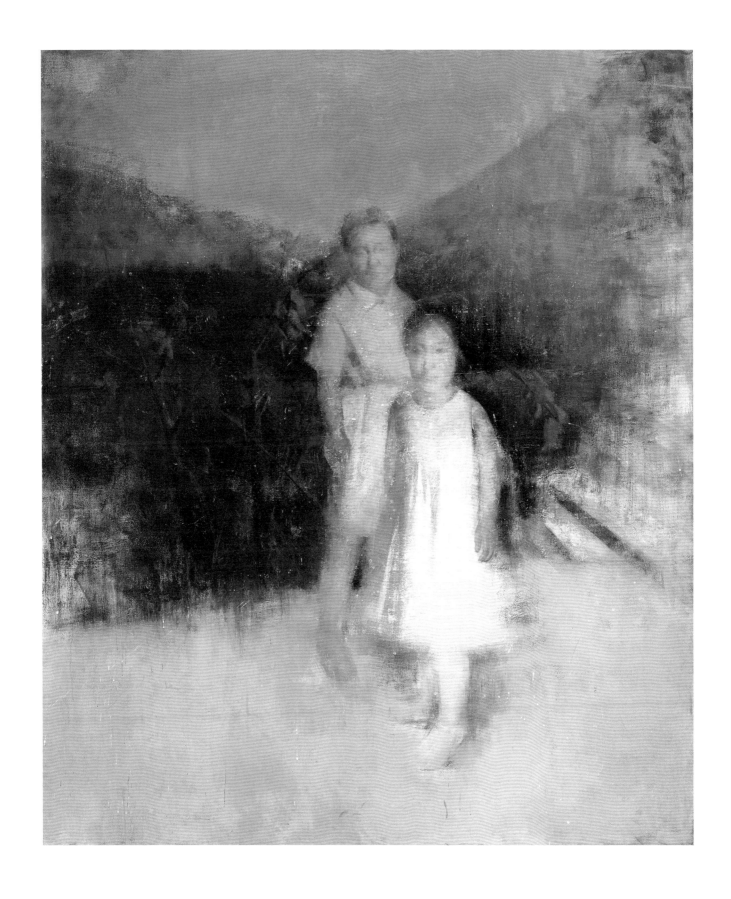

西安美术学院

李慧 《去一个陌生地之前》 油画 180cm×130cm 2014 指导老师：彭建忠

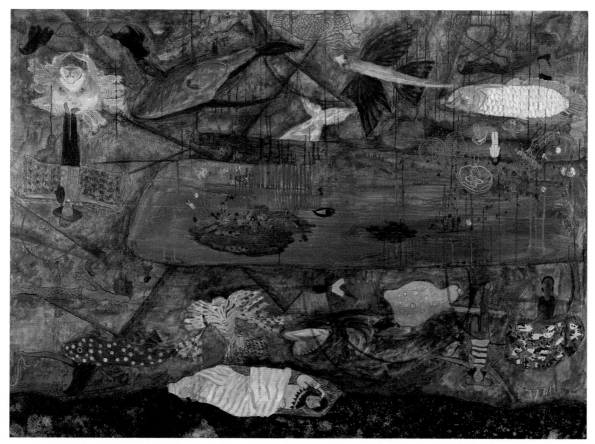

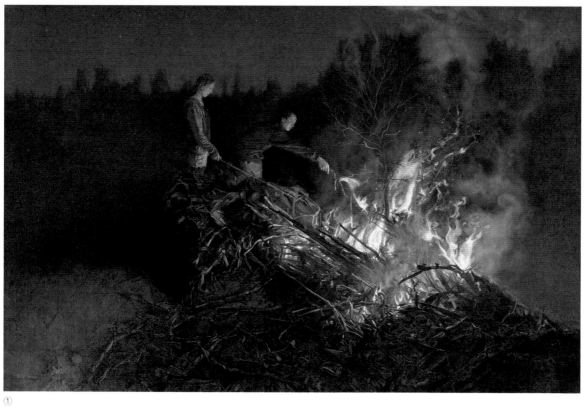

①

②

西安美术学院

赵闪 《梦见我的身下有一群大鱼游过》 油画 130cm×180cm 2015 指导老师：何军｜①

张超 《星夜》 油画 140cm×220cm 2014 指导老师：何军｜②

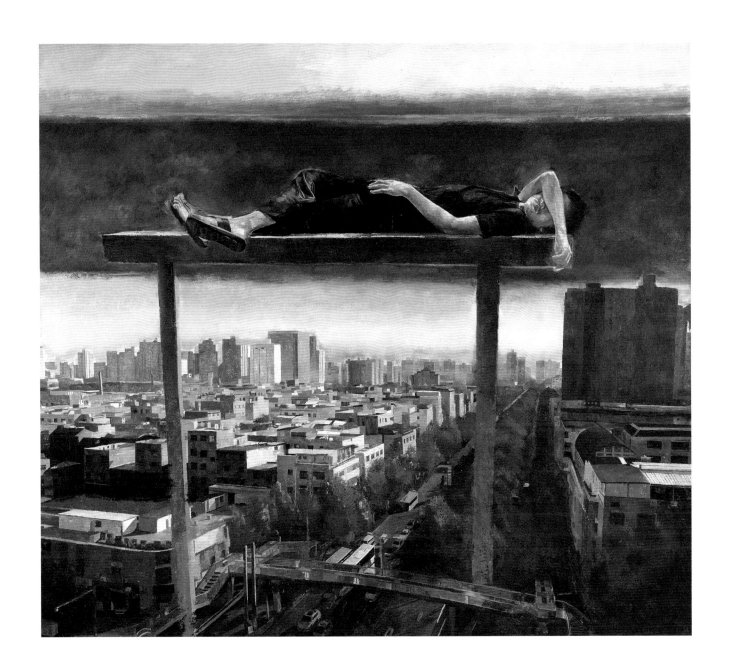

西安美术学院

门芳艳 《黄粱梦》 油画 180cm×200cm 2016 指导老师: 陈君魏

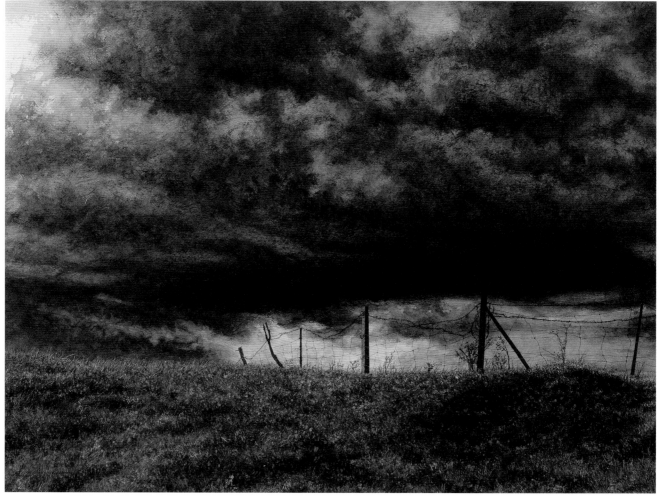

①
②

西安美术学院

李宝童 《时空留痕 - 静语》1-2 水彩 89.5cm×112.5cm 2016 指导老师：邢建国 | ①

王以 《被遗忘的风景——雨后》 水彩 56cm×75cm 2016 指导老师：吕智凯 | ②

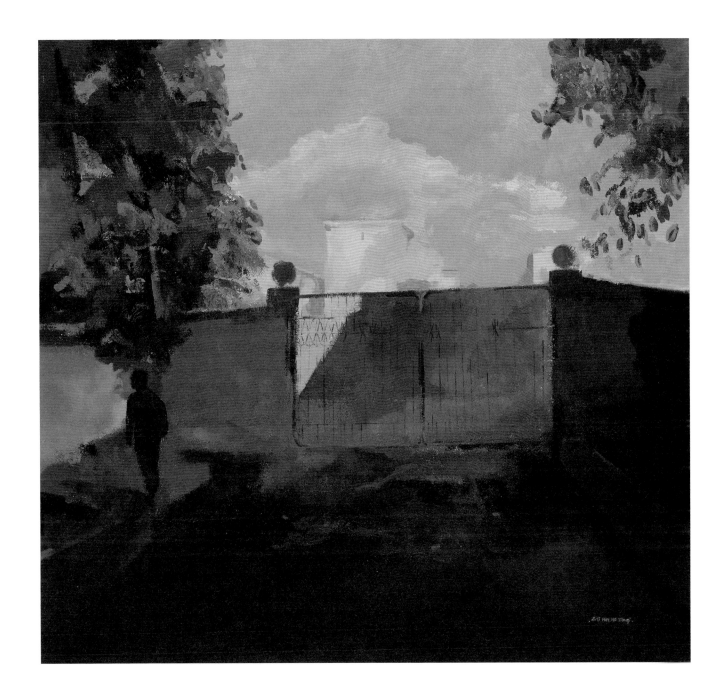

西安美术学院

贺天琪 《芒苒橙》 油画 180cm×170cm 2013 指导老师：强世军

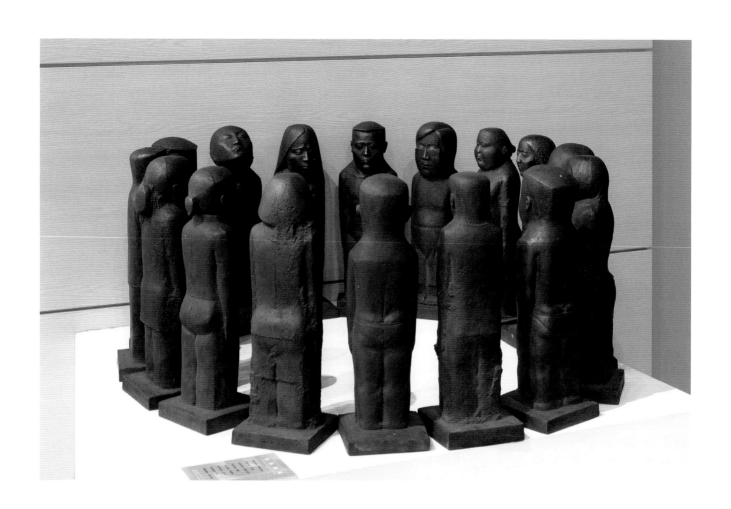

西安美术学院

王庆斌 《纪青春》 雕塑 50cm×15cm×15cm 2017 指导老师：石村

西安美术学院

王超 《人海 2015》 国画 140cm×140cm 2013 指导老师：刘西洁

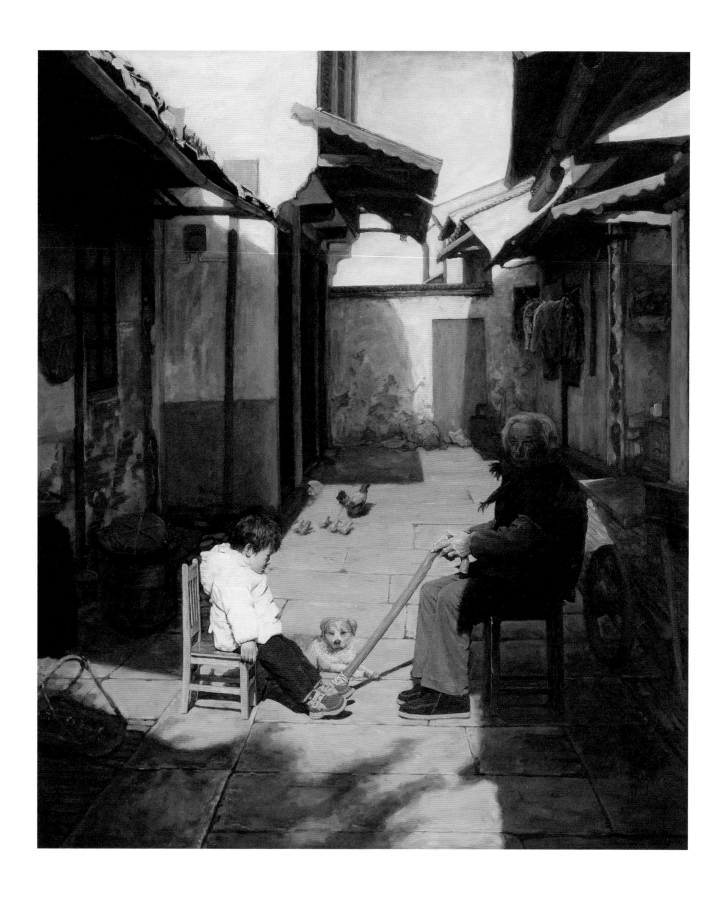

华侨大学美术学院

欧阳涛 《守望》 油彩 196cm×158cm 2013 指导老师：金程斌

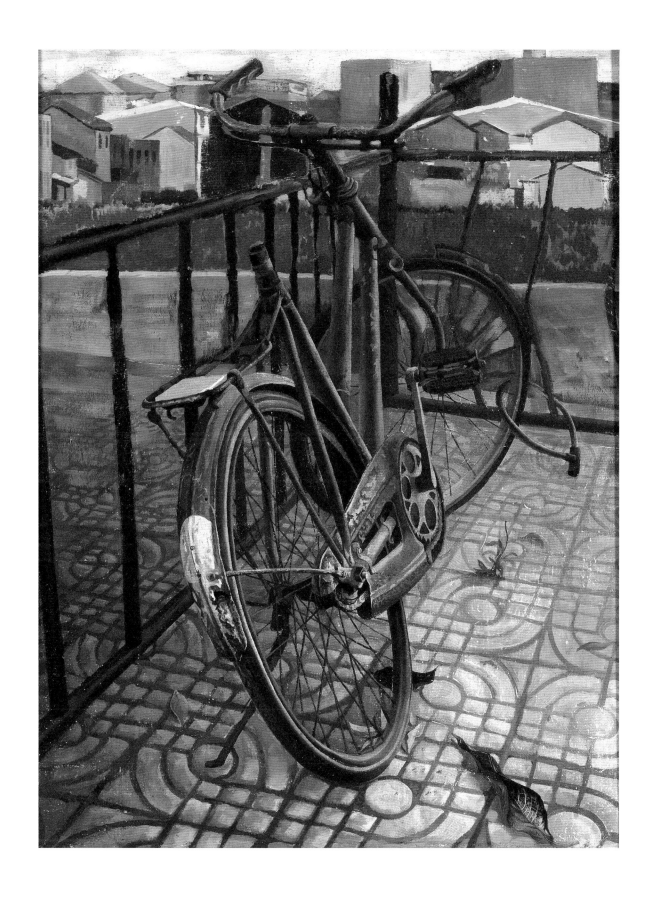

华侨大学美术学院

高全将 《逝去的回忆》 油彩 100cm×80cm 2007 指导教师：金程斌

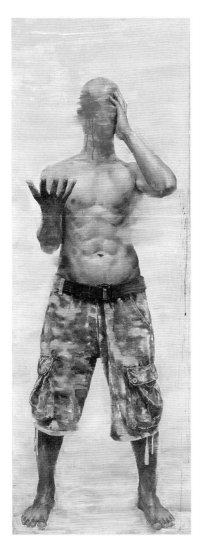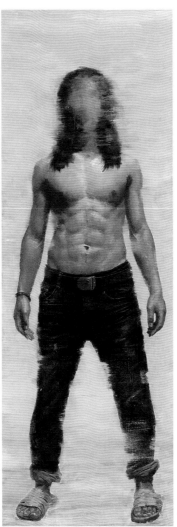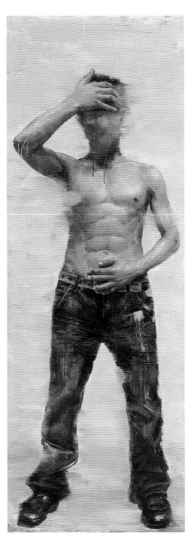

华侨大学美术学院

王铭　《无悔青春》　油画　180cm×60cm×3　2011　指导老师：金程斌

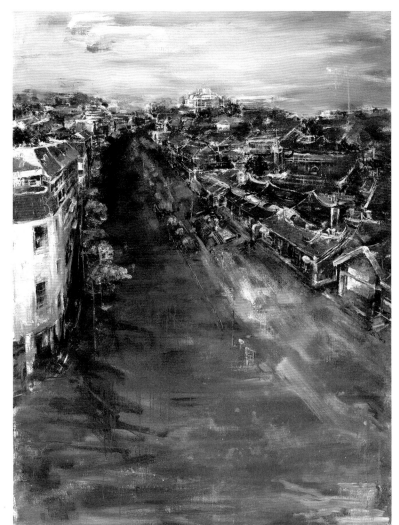
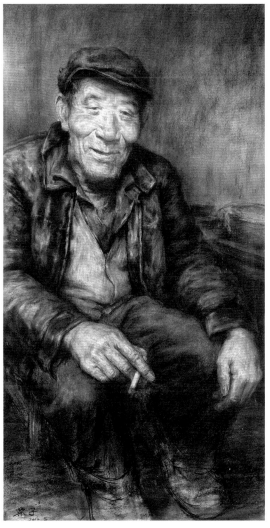

华侨大学美术学院

刘鑫　《泉州印象》　油画　200cm×140cm　2013　指导老师：金程斌 ┃ ①

柴子　《岁月无痕》　粉画　105cm×57cm　2012　指导老师：金程斌 ┃ ②

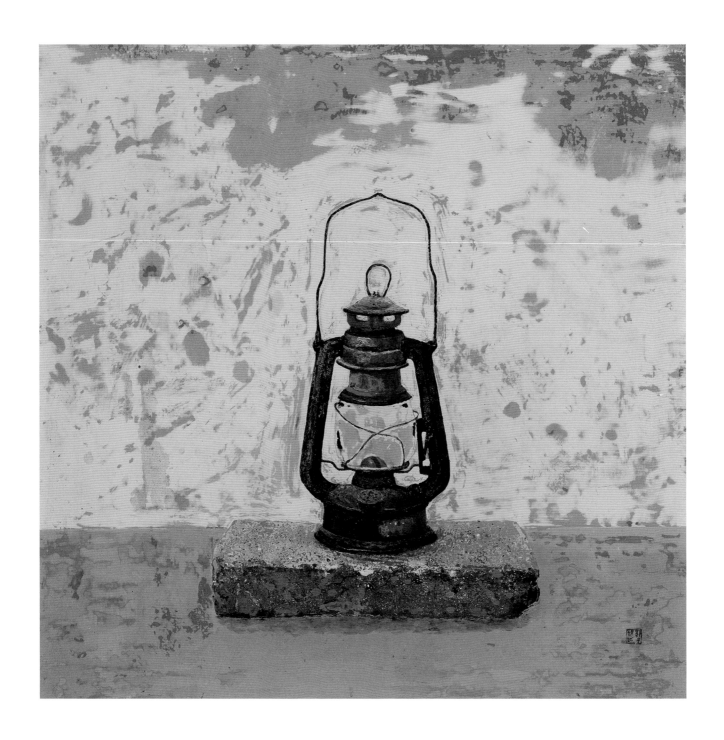

华侨大学美术学院

郭子健 《光辉岁月》 漆画 80cm×80cm 2011 指导老师：金程斌

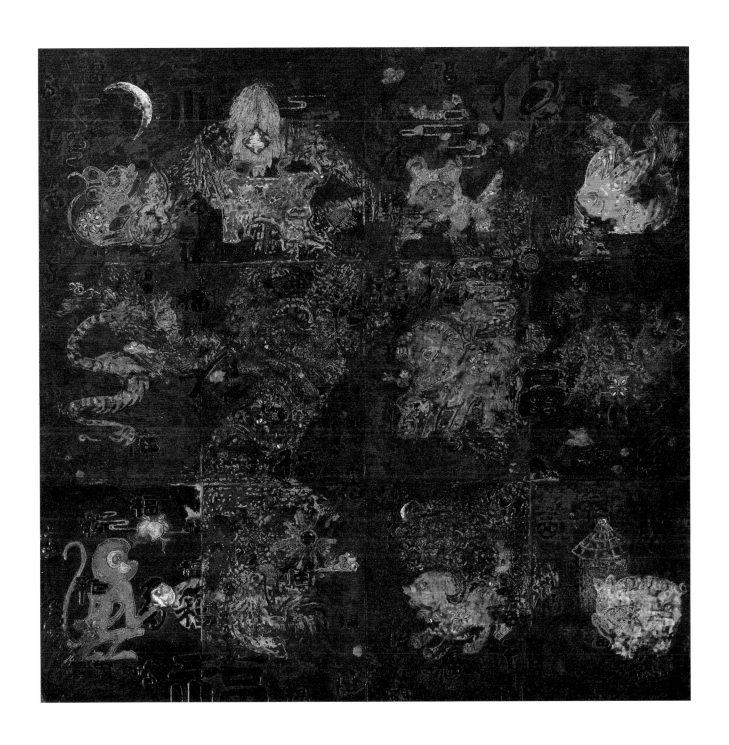

华侨大学美术学院

高晨阳 《福生》 漆画 140cm×140cm 2017

华侨大学美术学院

张海龙 《白色风凌石》 油画 80cm×50cm 2013 年 指导老师：金程斌

华侨大学美术学院

江文佳 《洪荒之轮回》 漆画 180cm×120cm 2013 年 指导老师：金程斌

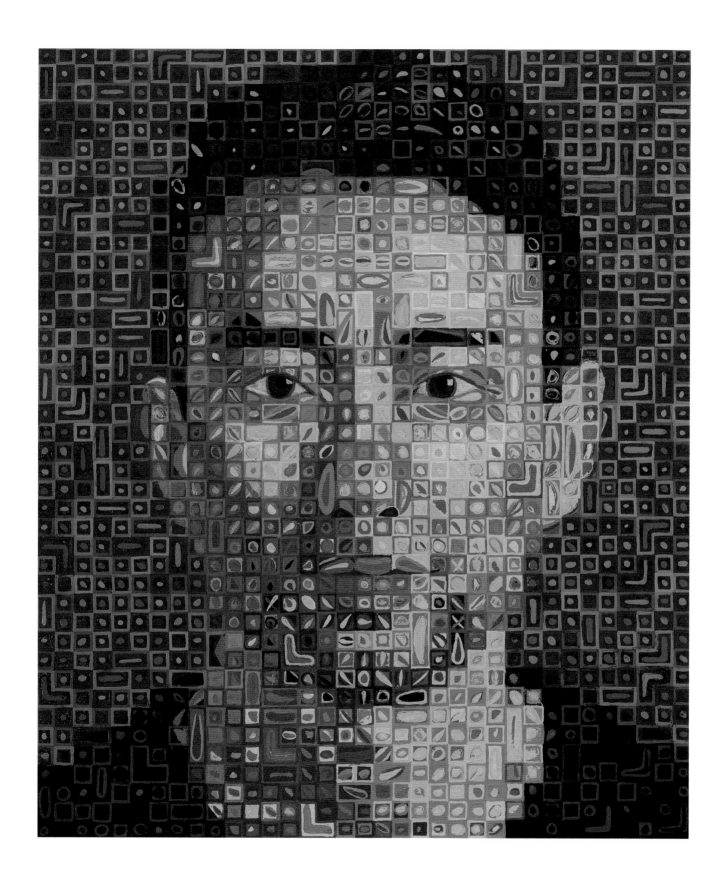

华侨大学美术学院

李旭　《解析·自我》　漆画　186cm×156cm　2016　指导老师：金程斌

① ②

吉林艺术学院

夏远鹤　《冬捕 1》　油画　200cm×400cm　2015　指导老师：刘大明｜①

赵岸达　《过往 3》　油画　70cm×100cm　2017｜②

363

吉林艺术学院

李季 《落花有意》 油画 140cm×120cm 2015 指导老师：刘兆武、王建国

吉林艺术学院

武鹏　《波纹 #5》　综合材料　70cm×57cm　2017

吉林艺术学院

崔荣芳 《佳音》 国画 185cm×96cm 2015

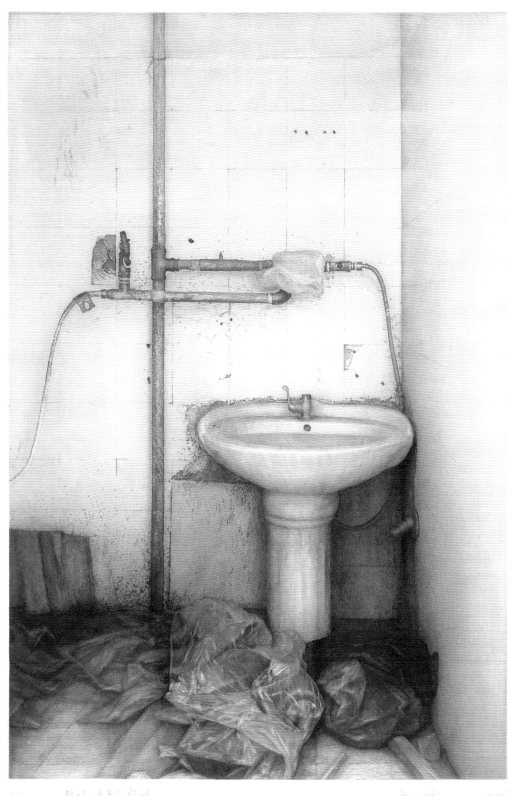

吉林艺术学院

杨天峰 《静观 丢失的空间》 版画 42cm×30cm 2016 指导老师: 何军

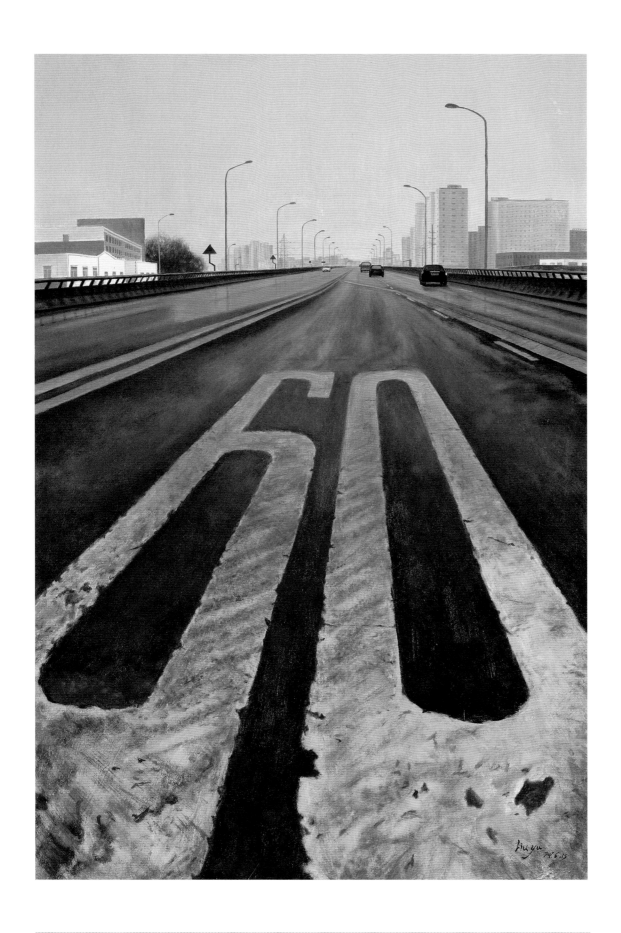

吉林艺术学院

刘宇 《城市的路》 油画 120cm×80cm 2017 指导老师：孙昌武

吉林艺术学院

王玺奥 《流逝的记忆》 版画 118cm×75cm 2017 指导老师：何军

吉林艺术学院

赵莹莹 《戴珍珠项链的伽百莉》 国画 63cm×42cm 2015 指导老师：史国娟

①
②

吉林艺术学院

张馨元　《窗前花》　油画　70cm×90cm　2017　指导老师：刘兆武 | ①

宫宇　《风华正茂》　雕塑　59cm×20cm×60cm　2014　指导老师：韩文华 | ②

吉林艺术学院

王亚飞 《我们的夏天》 油画 100cm×70cm 2016 指导老师：俞健翔

吉林艺术学院

盖莉莉 《秋秤客》 油画 60cm×200cm 2017 指导老师：孙昌武 | ①

李揆哲 《塔雷加的花园》 油画 100cm×180cm 2017 指导老师：刘兆武、方力钧 | ②

西藏大学艺术学院

格登卓玛 《圣神的供养》 唐卡 72cm×54cm 2016 指导老师：边巴旺堆

西藏大学艺术学院

次仁欧珠 《长寿三尊》 唐卡 58cm×45cm 2016 指导老师：巴桑群培

376

西藏大学艺术学院

赤列德庆 《相》 油画 135cm×100cm 2015 指导老师：西热坚参

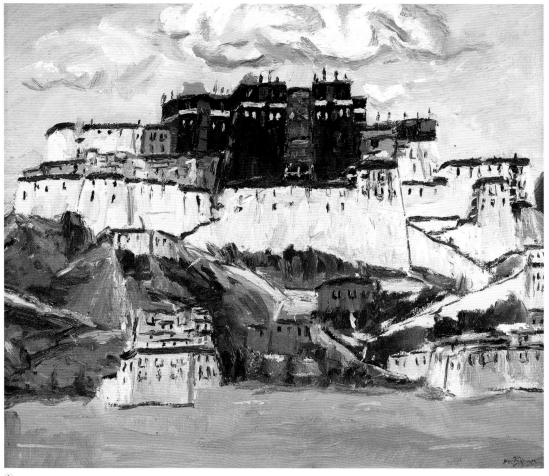

①
②

西藏大学艺术学院

晋米扎西 《朝圣》 油画 120cm×170cm 2015 指导老师：西热坚参｜①

桑布西绕 《布达拉宫》 油画 62cm×72cm 2015 指导老师：曹梦｜②

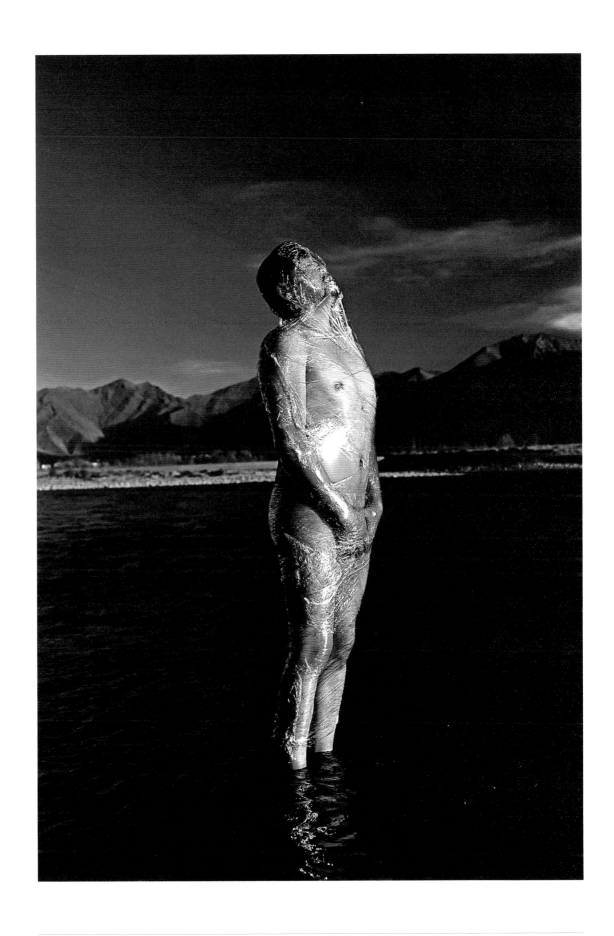

西藏大学艺术学院

丹增平措 《保鲜膜》 数码摄影 120cm×86cm 2008 指导老师：次旺扎西

西藏大学艺术学院

杨涵雅 《修复》 装置 90cm×60cm 2016 指导老师：边巴琼达

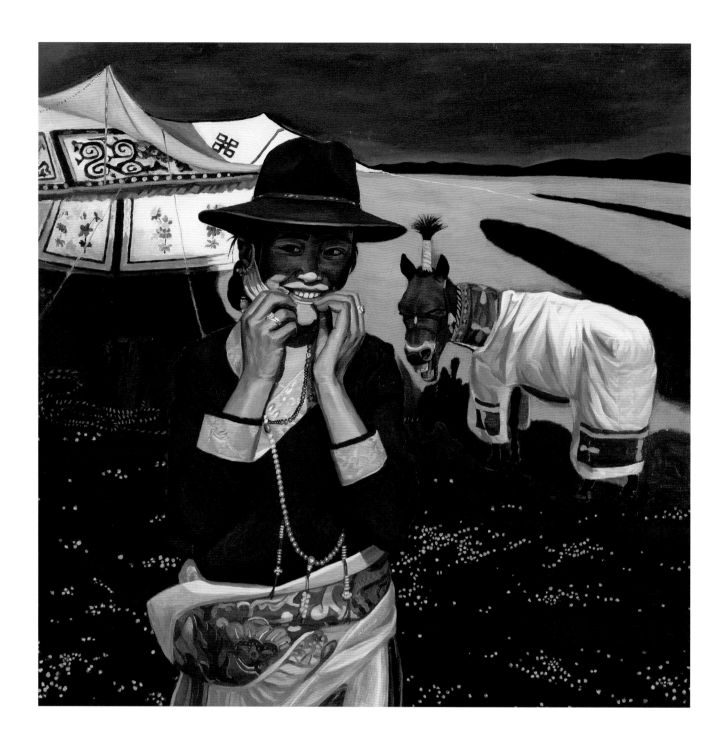

西藏大学艺术学院

张建忠 《草原之梦》 油画 130cm×130cm 2015 指导老师：次旺扎西

多杰拉旦　《咪啦子子》　数码动画　00：02：12　2016-2017　指导老师：次旺扎西

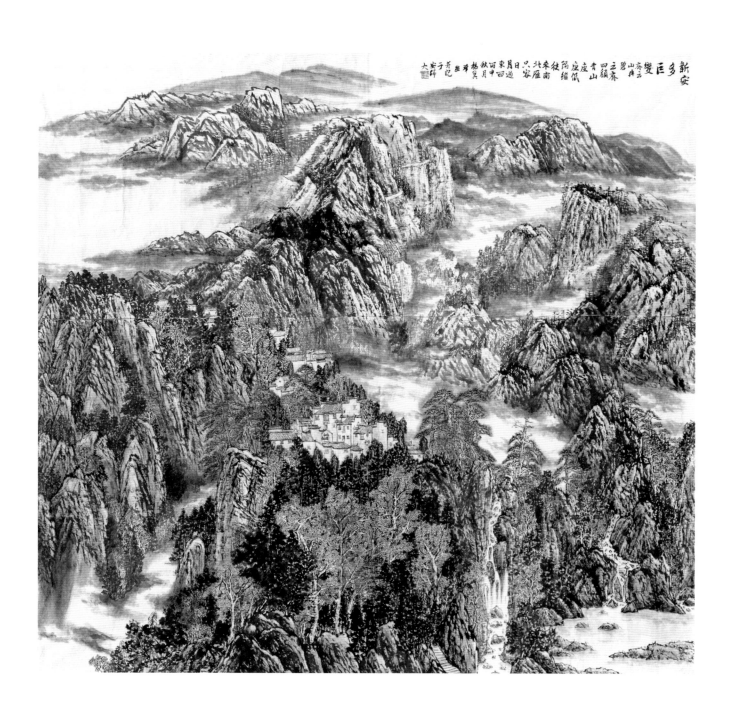

安徽师范大学美术学院

杨翼群 《新安多巨变》 国画 180cm×190cm 2017 指导老师：赵文坦

安徽师范大学美术学院

黄蕾 《迭生》 漆画 100cm×100cm 2017 指导老师：盛容

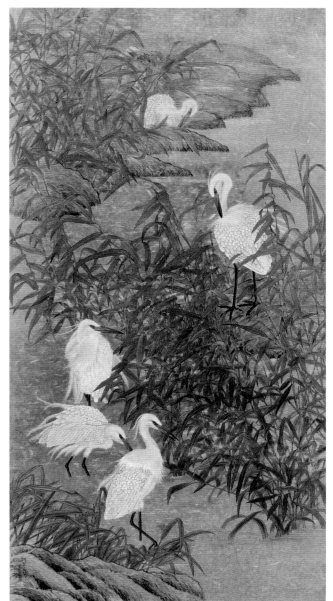 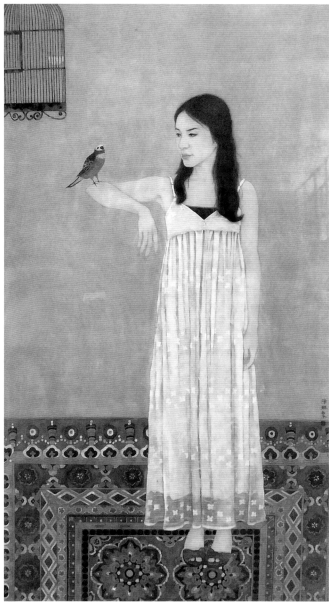

安徽师范大学美术学院

李欢 《汀芷白鹭》 国画 240cm×120cm 2017

指导老师：汪荣强｜①

安徽师范大学美术学院

陈琳 《工笔女青年》 国画 185cm×103cm 2016

指导老师：吴同彦｜②

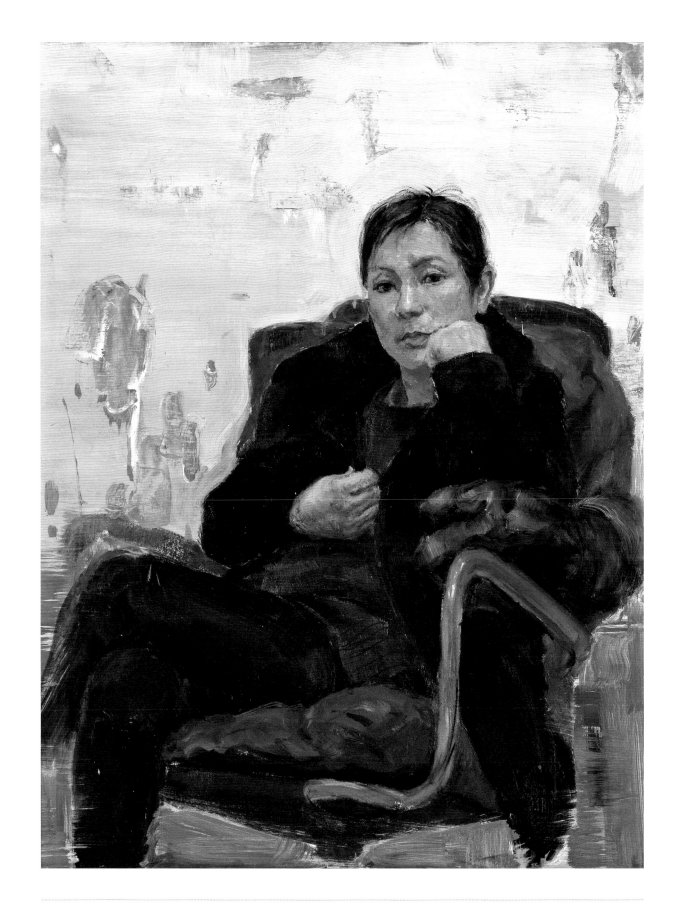

安徽师范大学美术学院

万小彬 《倾听》 油画 80cm×60cm 2016 指导老师：高飞

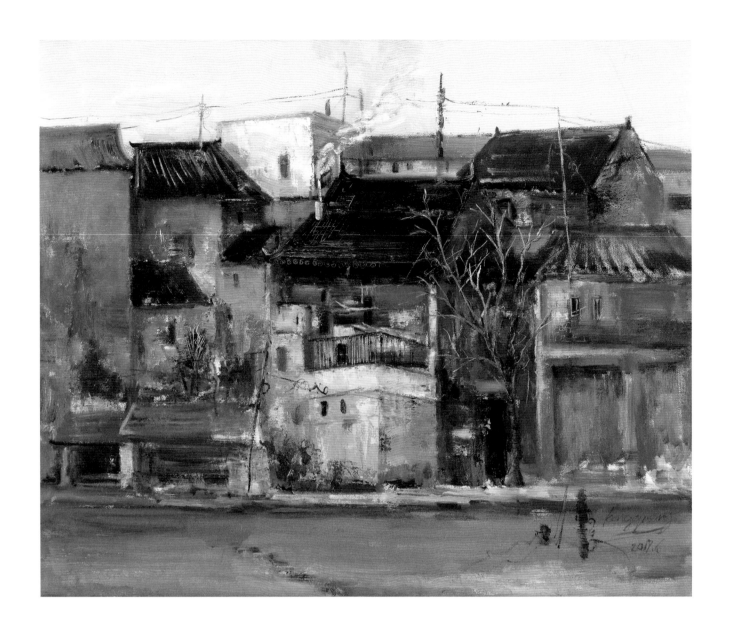

安徽师范大学美术学院

孔光 《徽州记忆》 油画 65cm×78cm 2016 指导老师：李方明

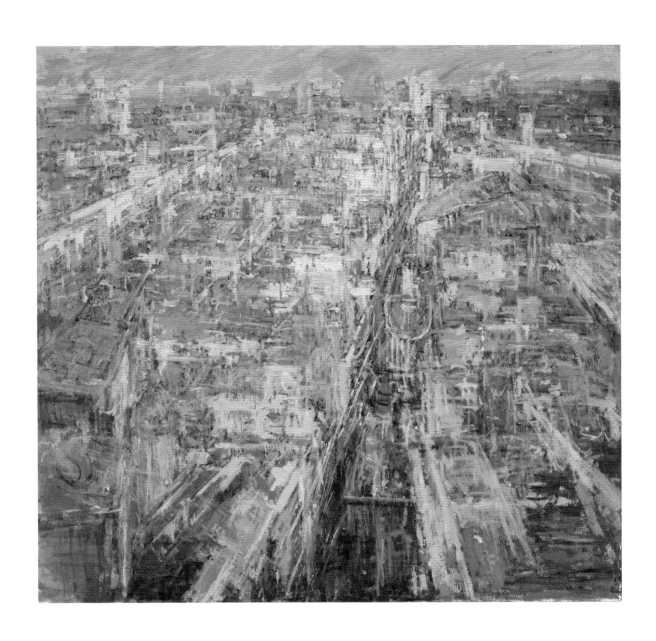

安徽师范大学美术学院

周如俊 《无题》 油画 188cm×200cm 2016 指导老师：巫俊

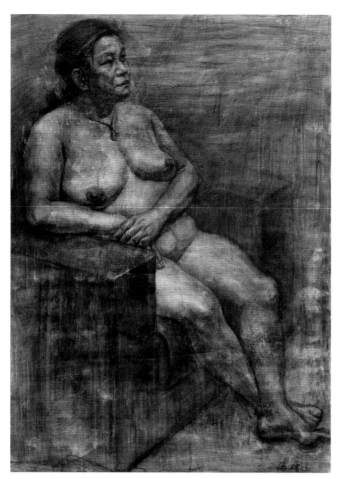
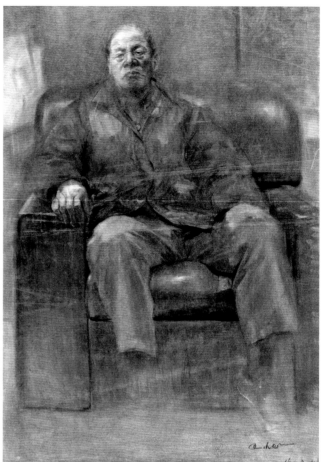

① ②
③

安徽师范大学美术学院

骆雪玉 《素描全身像》 素描 125cm×93cm 2016 指导老师:杨涛 | ①

钱辰 《素描全身像》 素描 125cm×93cm 2016 指导老师:叶勇 | ②

张碧川 《逸趣横生》 油画 30cm×120cm 2017 指导老师:陈克义 | ③

安徽师范大学美术学院

吴艺苑 《版画风景》 版画 58cm×53cm 2017 指导老师：余超

安徽师范大学美术学院

梓照 《梅花》 国画 80cm×100cm 2016 指导老师: 吴同彦

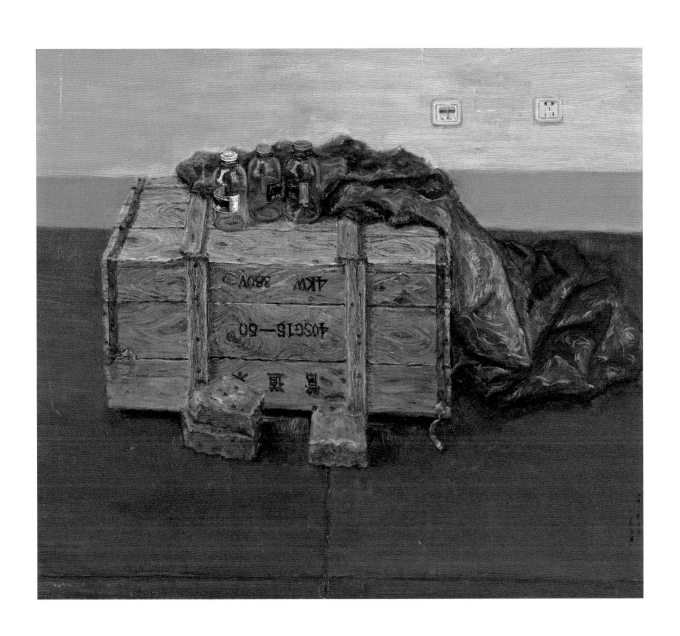

安徽师范大学美术学院

朱亚运　《油画静物》　油画　70cm×80cm　2016

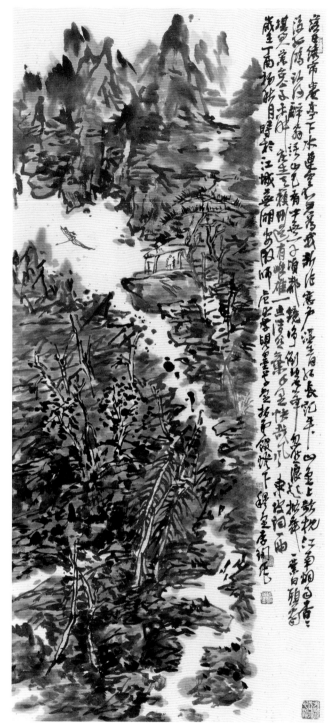

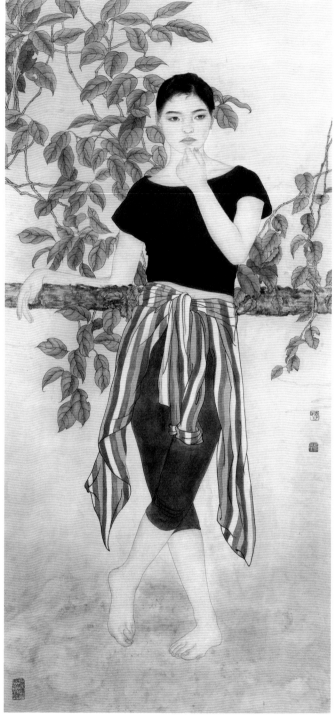

① ②

安徽师范大学美术学院

李珣 《风雨归舟图》 国画 115cm×51cm 2017
指导老师: 汪荣强 | ①

安徽师范大学美术学院

李珣 《露华浓》 国画 151cm×71cm 2017 指导老师: 刘莉 | ②

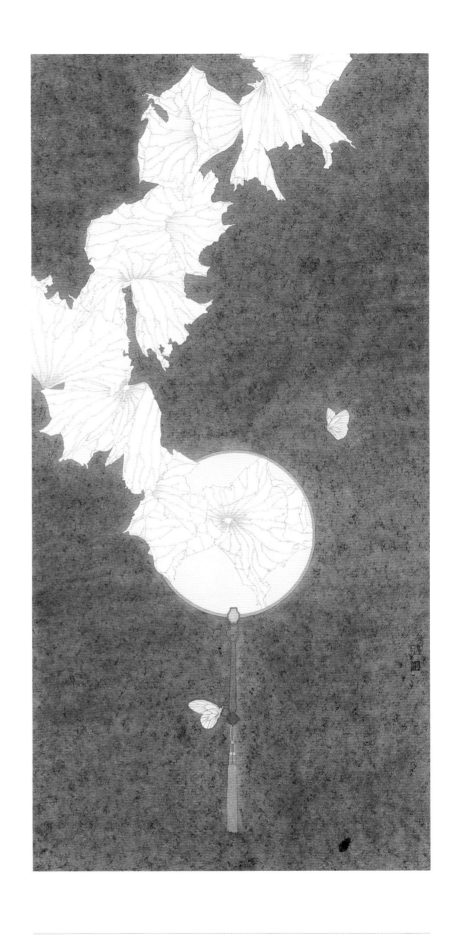

沈阳师范大学美术与设计学院

史振壮 《致》 国画 200cm×90cm 2017 指导老师:吕子扬

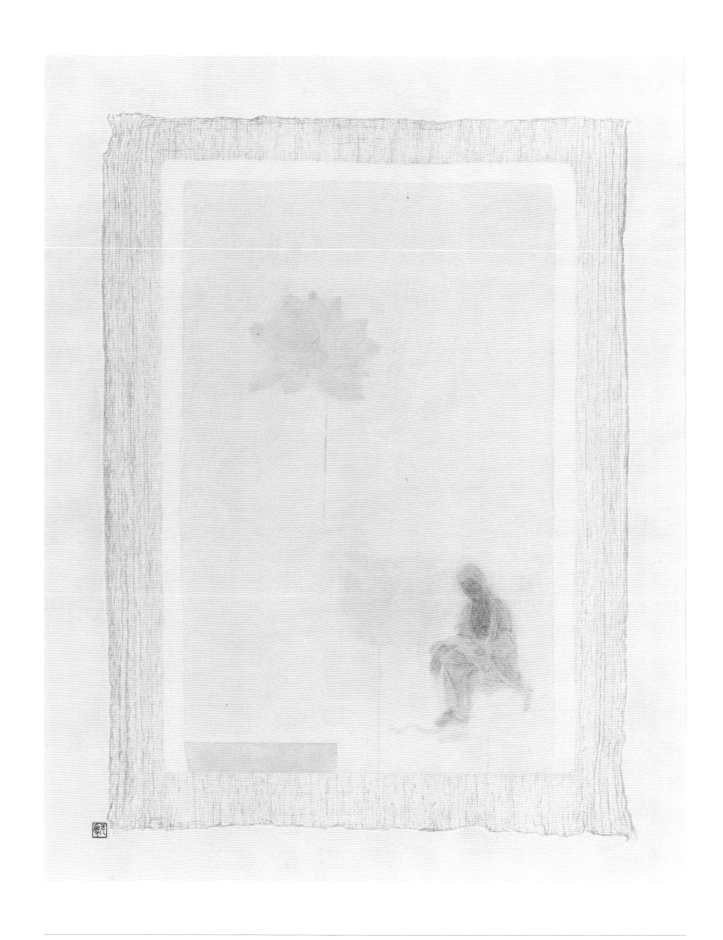

沈阳师范大学美术与设计学院

陈国辉 《心本无生因境有》 国画 85cm×66cm 2016 指导老师：吕子扬

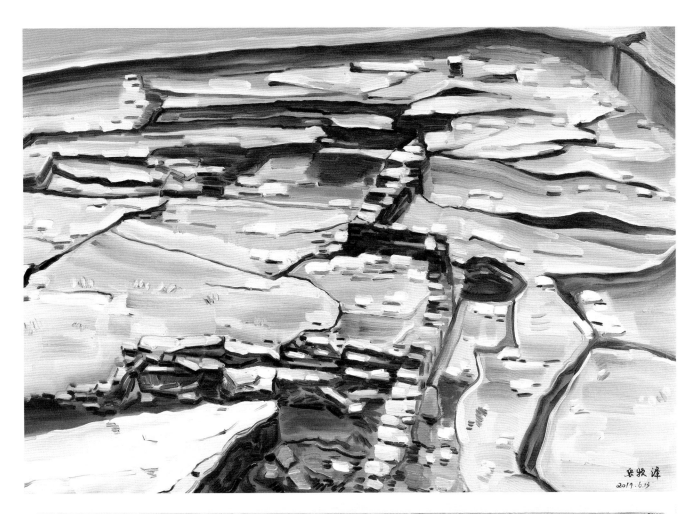

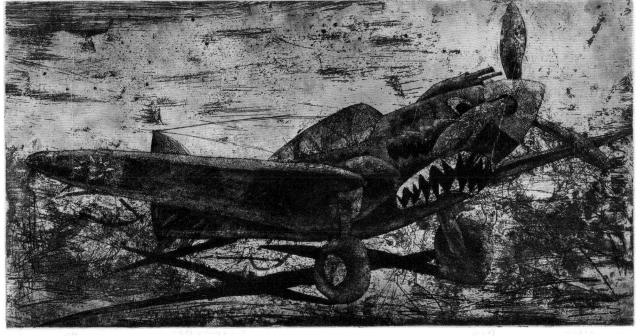

①
②

沈阳师范大学美术与设计学院

张牧泽　《辽瓷遗址纪实》　油画　80cm×120cm　2017　指导老师：刘海年 ｜①

孙文烨　《光辉的记忆之三》　版画　71cm×120cm　2012　指导老师：崔嵬 ｜②

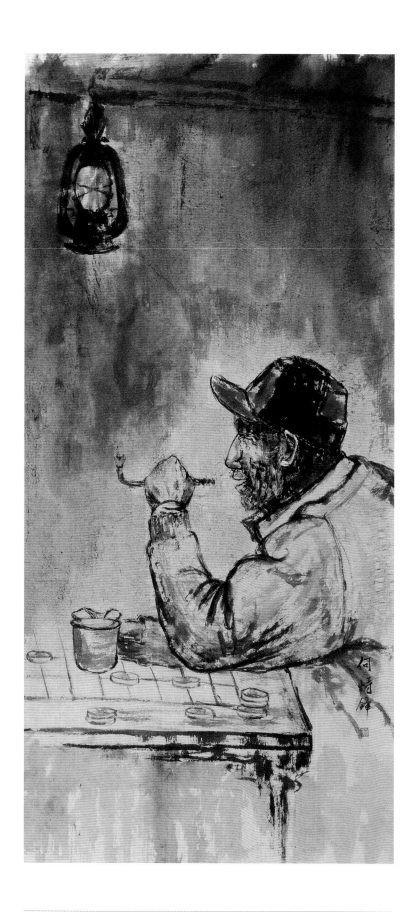

沈阳师范大学美术与设计学院

何峙锋 《老人》 国画 200cm×81cm 2015 指导老师：吕子扬

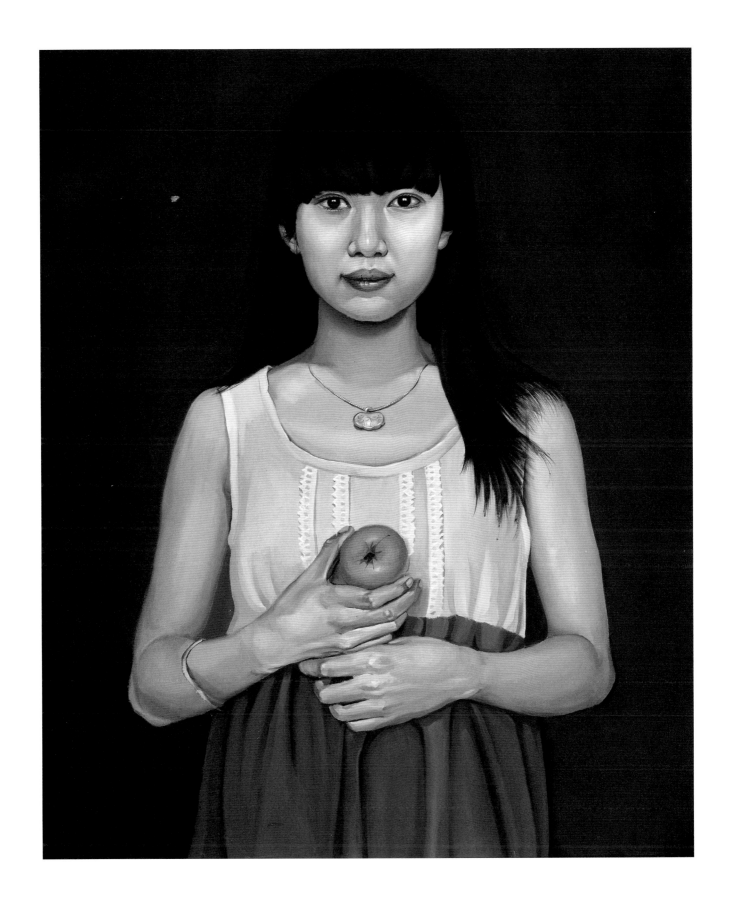

沈阳师范大学美术与设计学院

杜文萍 《持苹果的女生》 油画 141cm×120cm 2013 指导老师：李国森

沈阳师范大学美术与设计学院

李奇 《妄想》 油画 157cm×157cm 2017 指导老师：巫晓疆

6/24 《勤酬天报》 吴俊 2013·8

沈阳师范大学美术与设计学院

吴俊 《勤酬天报》 版画 94cm×105cm 2014 指导老师：崔巍

沈阳师范大学美术与设计学院

李文健 《偏脸的男子》 雕塑 62cm×50cm×24cm 2017 指导老师：吴桂萍、李彤彤、陶旭

河北美术学院

景霖 《羽·化》 雕塑 70cm×45cm×225cm 2017 指导老师：王贝

① ②

河北美术学院

王丽娜 《简书古文选抄》 书法 180cm×45cm 2016 指导老师：石国强 ① ①

冉正维 《云山涧溪图》 中国画 184cm×93cm 2017 指导老师：邵雅楠 ② ②

河北美术学院

黄子麟 《行书元曲选抄》 书法 180cm×45cm 2016 指导老师：侯东菊 | ①

薛梅杰 《草书自作诗一首》 书法 280cm×60cm 2016 指导老师：冯猛 | ②

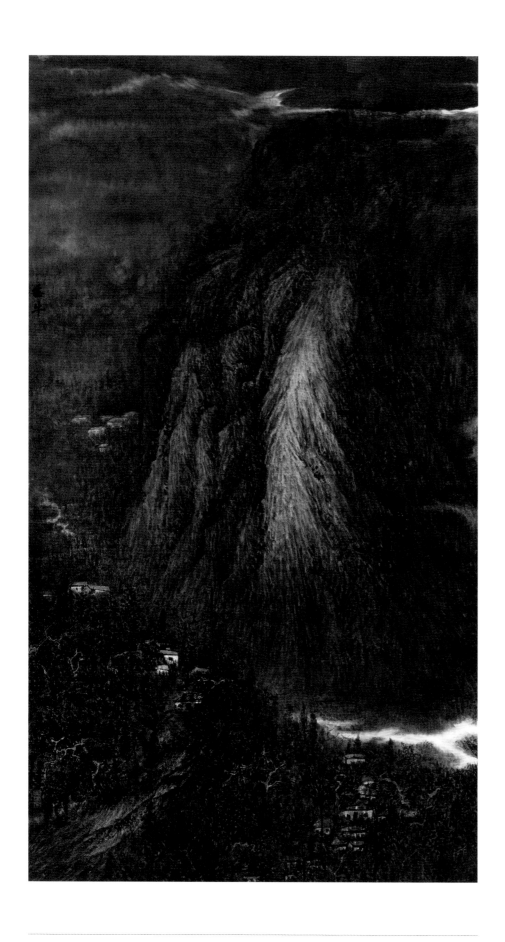

河北美术学院

陈金牛 《苍山月海》 中国画 180cm×90cm 2017 指导老师: 张忠

河北美术学院

杜海涛　《云引太清》　中国画　180cm×90cm　2017　指导老师: 张忠

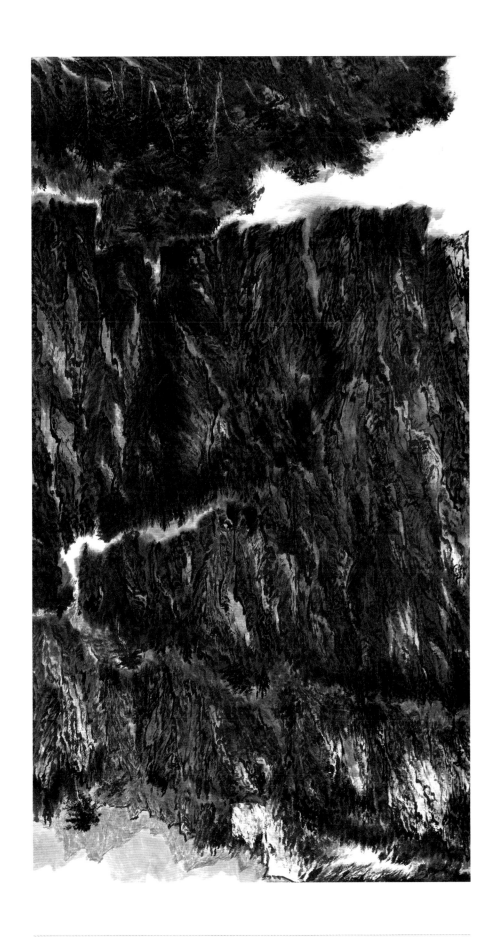

河北美术学院

宋沅洺 《铸剑·三头相搏》 雕塑 76cm×76cm×40cm 2017 指导老师：霍健

河北美术学院

杨埝 《轮回》 雕塑 120cm×15cm×120cm 2015 指导老师：甄亚雷

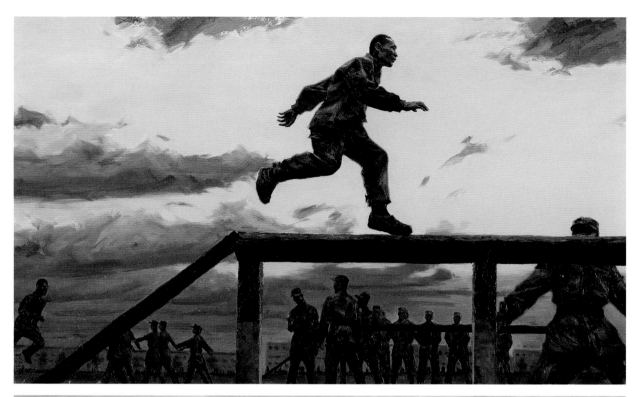

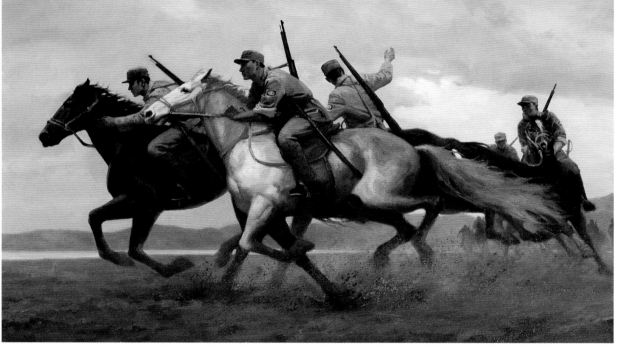

①

②

国防大学军事文化学院

尹明星 《练》 油画 宣纸、墨 110cm×190cm 2014 指导老师：孙向阳 | ①

刘群 《追击》 油画 100cm×180cm 2015 指导老师：孙向阳 | ②

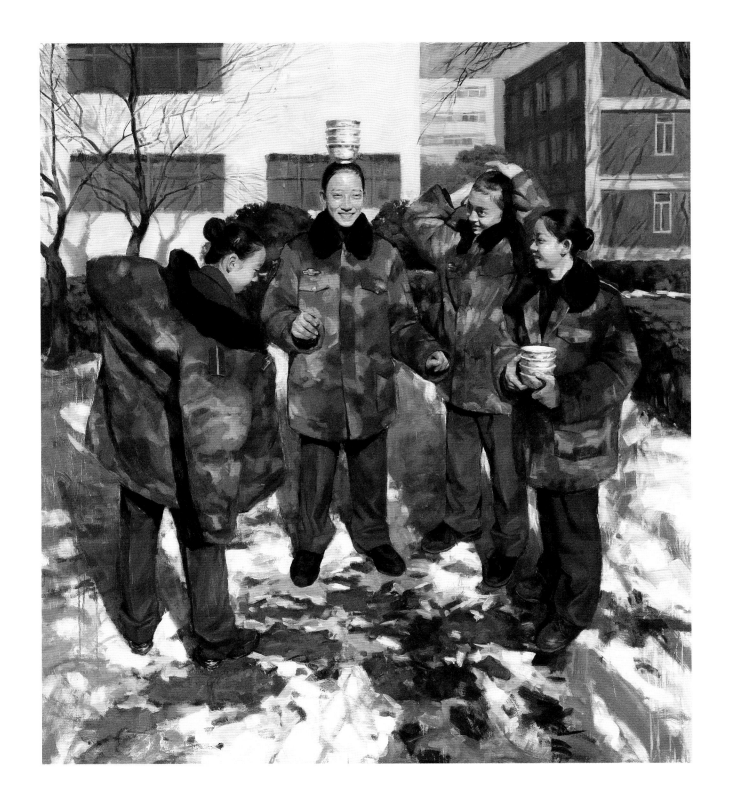

国防大学军事文化学院

常进 《军营舞者》 油画 190cm×170cm 2011 指导老师：孙向阳

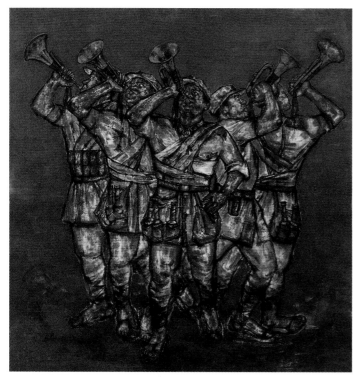

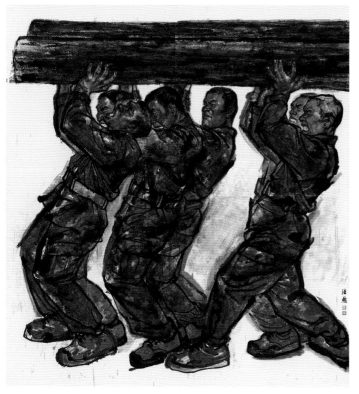

①
② ③

国防大学军事文化学院

陈思瑜　《号角》　国画　250cm×240cm　2016　指导老师：任惠中｜①

汪浩然　《鼎力》　国画　214cm×198cm　2014　指导老师：任惠中｜②

章红兵　《高原巡逻兵》　纸上色彩　280cm×120cm　2012　指导老师：李翔｜③

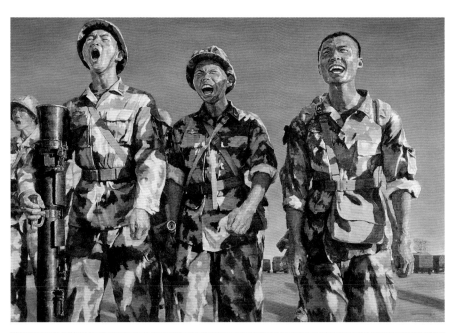

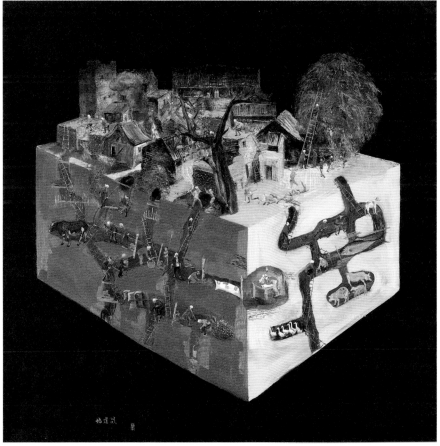

国防大学军事文化学院

张姝 《骄阳》 油画 125cm×180cm 2012 指导老师：孙向阳 ｜①

兰锦斌 《地道战》 油画 200cm×200cm 2015 指导老师：孙向阳 ｜②

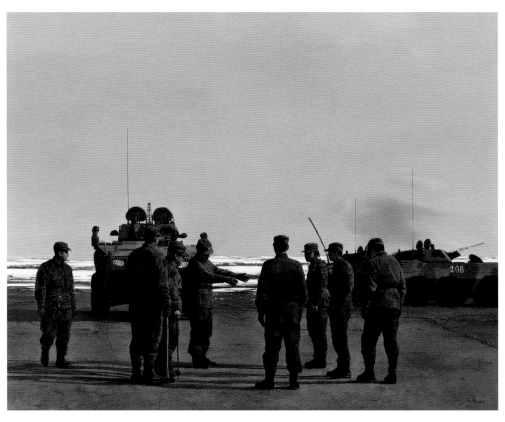

国防大学军事文化学院

阮梅 《于无声处》 油画 160cm×190cm 2014 指导老师：王宏剑 | ①

许杨 《午阳》 油画 160cm×200cm 2013 指导老师：张利 | ②

国防大学军事文化学院

谢淼 《节日前夕》 国画 240cm×200cm 2004 指导老师：袁武、任惠中

国防大学军事文化学院

李岩 《鹰魂》 国画 200cm×180cm 2014 指导老师：任惠中

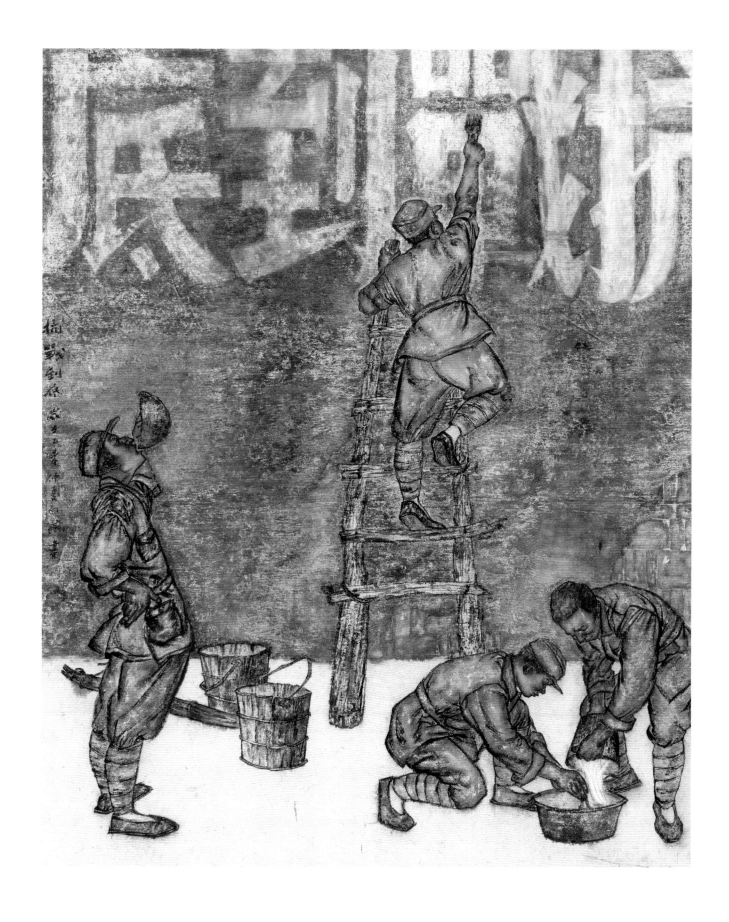

国防大学军事文化学院

白燕 《抗战到底》 国画 200cm×180cm 2015 指导老师：任惠中、刘泉义、刘大为

国防大学军事文化学院

张燕　《降魔神兵》　国画　200cm×190cm　2014　指导老师：刘泉义 ｜①

宋田田　《今晚有约》　国画　210cm×174cm　2016　指导老师：刘泉义 ｜②

陈雯佳　《步步惊心》　国画　243cm×150cm　2017　指导老师：李翔、任惠中、刘泉义、张小磊 ｜③

国防大学军事文化学院

郝永红 《训练日记》 国画 145cm×145cm 2016 指导老师：刘大为 、任惠中

国防大学军事文化学院

黄梦媛　《塔拉的守卫者》　国画　240cm×150cm　2016　指导老师：刘泉义

国防大学军事文化学院

侯媛媛　《当年我们还是娃娃兵》　国画　200cm×180cm　2014　指导老师：王天胜、袁武、任惠中、刘泉义、张小磊

房子剑 《尖刀班的刀锋》 油画 150cm×190cm 2017 指导老师：孙向阳

国防大学军事文化学院

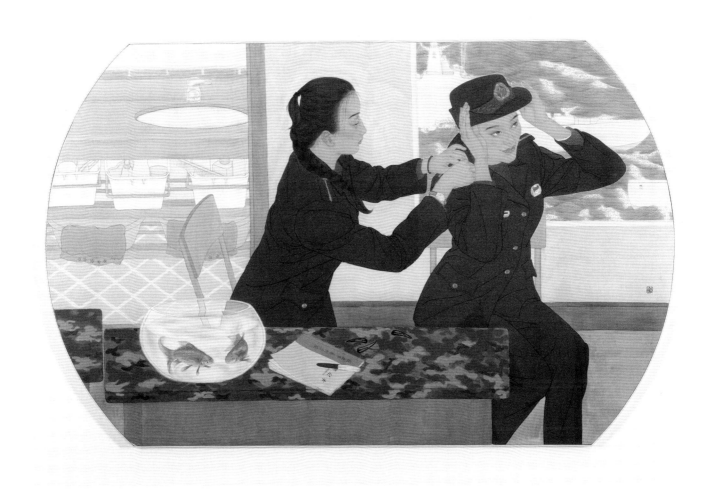

国防大学军事文化学院

苗菁菁 《心航》 国画 180cm×210cm 2017 指导老师：李翔、任惠中、刘泉义、张小磊

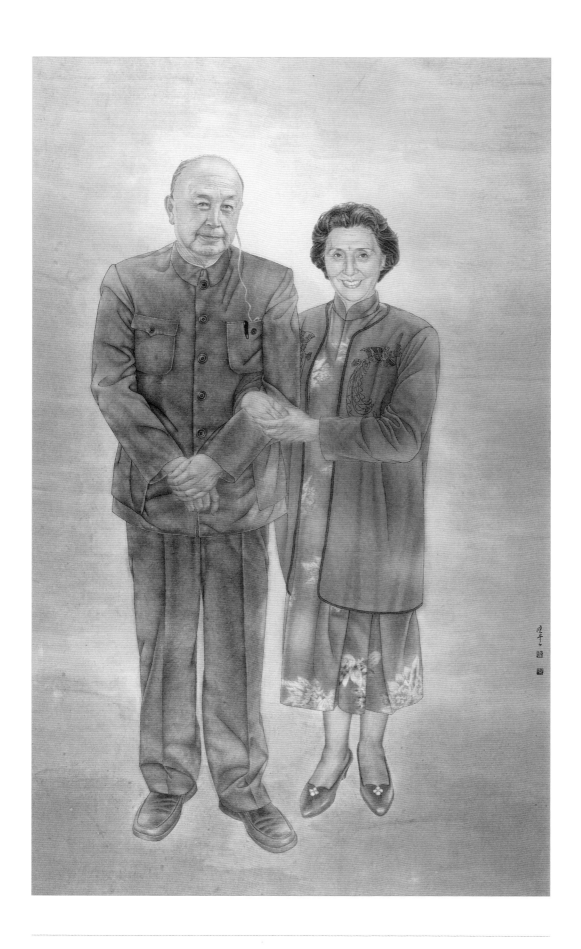

国防大学军事文化学院

何晓云 《伴侣》 国画 200cm×150cm 2012 指导老师：任惠中、刘泉义

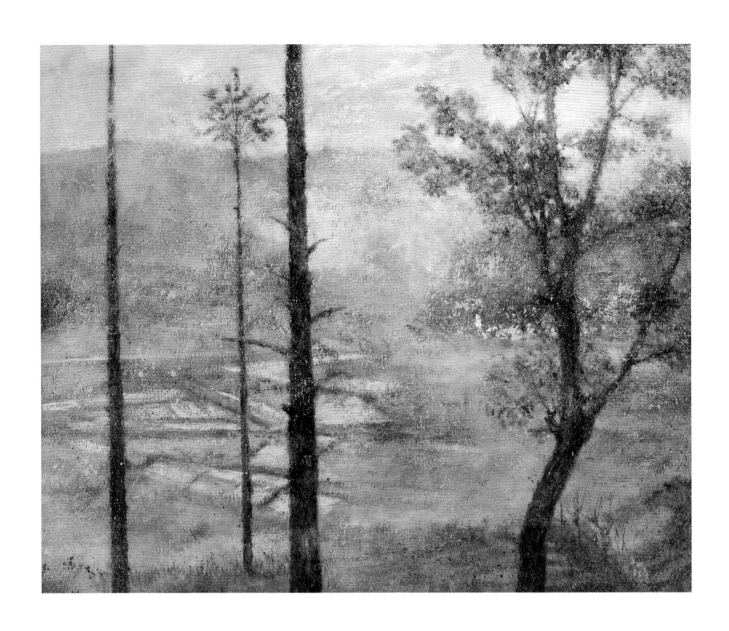

陕西师范大学美术学院

伍鹏举　《晨光》　油画　50cm×60cm　2017　指导老师：冯民生

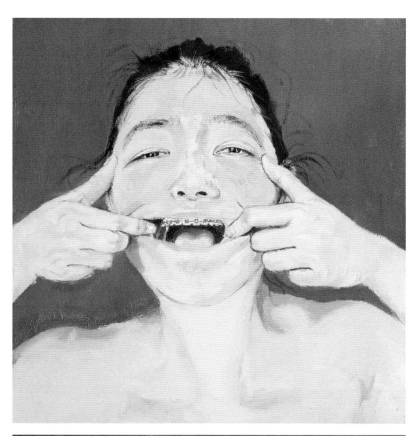

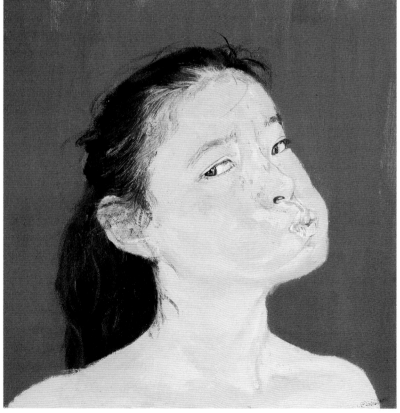

陕西师范大学美术学院

杜航　《自画像（四幅）》　油画　50cm×60cm×4　2017　指导老师：冯民生

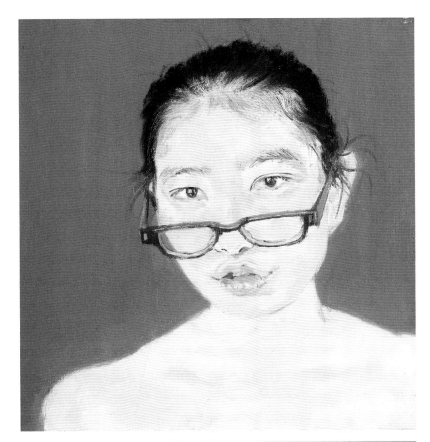

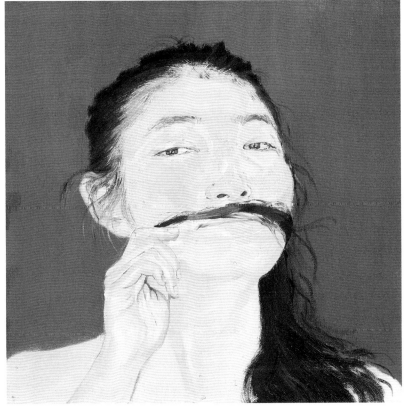

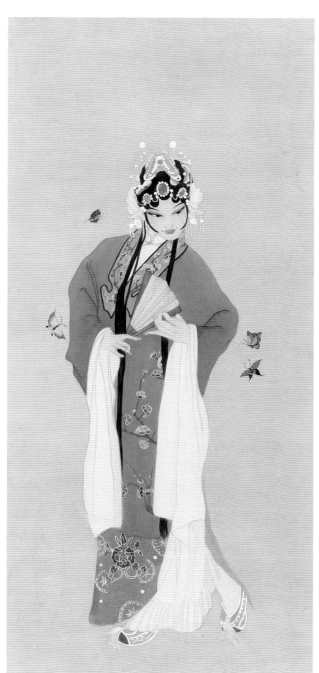
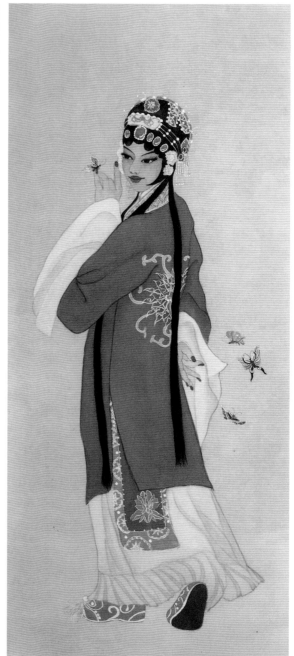

陕西师范大学美术学院

张超 《花旦 1-2》 中国画 133cm×66cm×2 2017 指导老师：刘星

刘文静 《假面舞会（三幅）》 中国画 290cm×110cm×3 2016

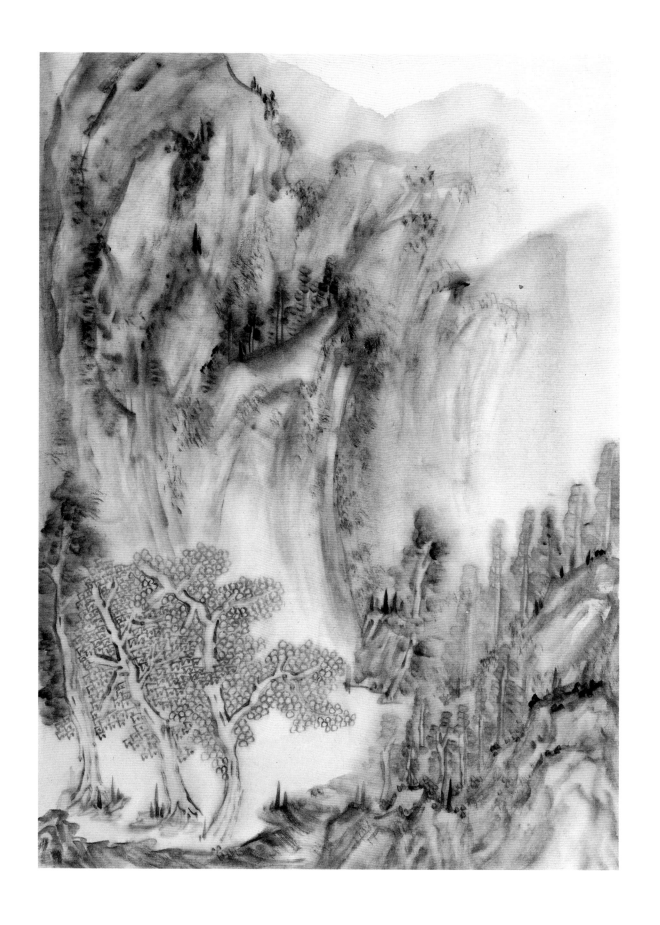

陕西师范大学美术学院

肖德彬 《天地入胸臆，吁嗟生风雷》 中国画 75cm×55cm 2017 指导老师：曹桂生

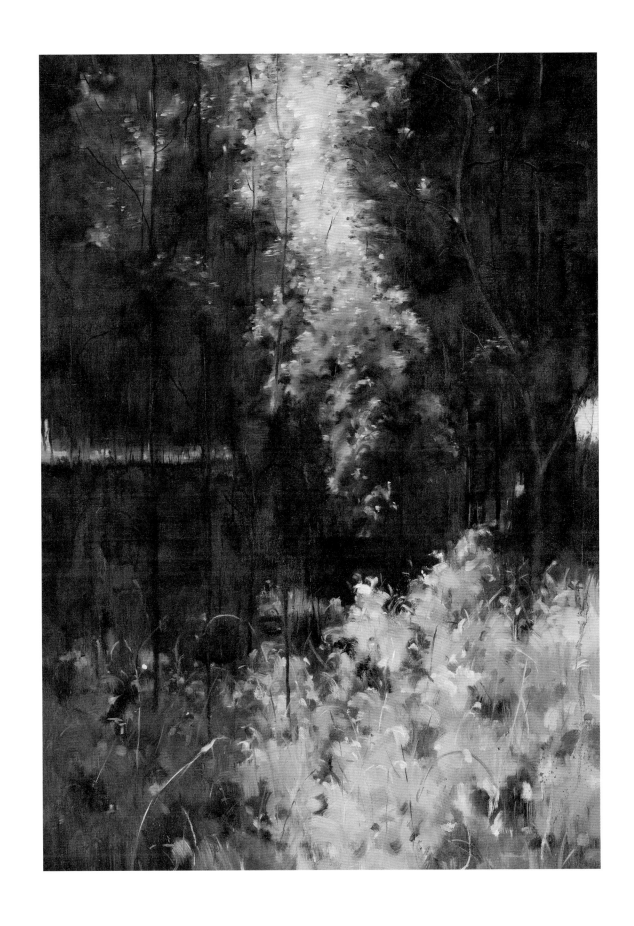

陕西师范大学美术学院

刘鑫 《秘境》 油画 100cm×75cm 2017 指导老师：刘明友

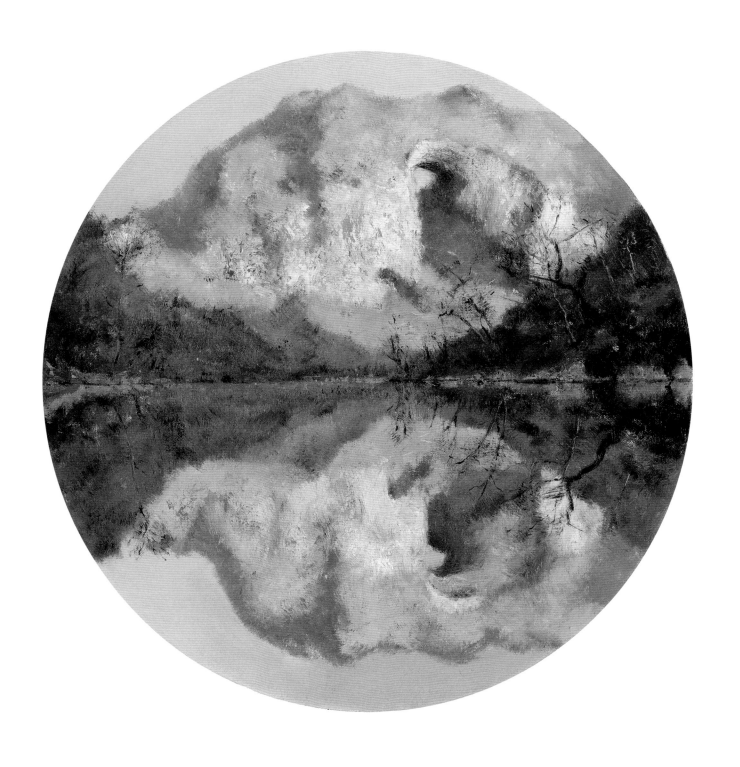

陕西师范大学美术学院

伍鹏举 《宁静的格凸河》 油画 60cm×60cm 2017 指导老师：冯民生

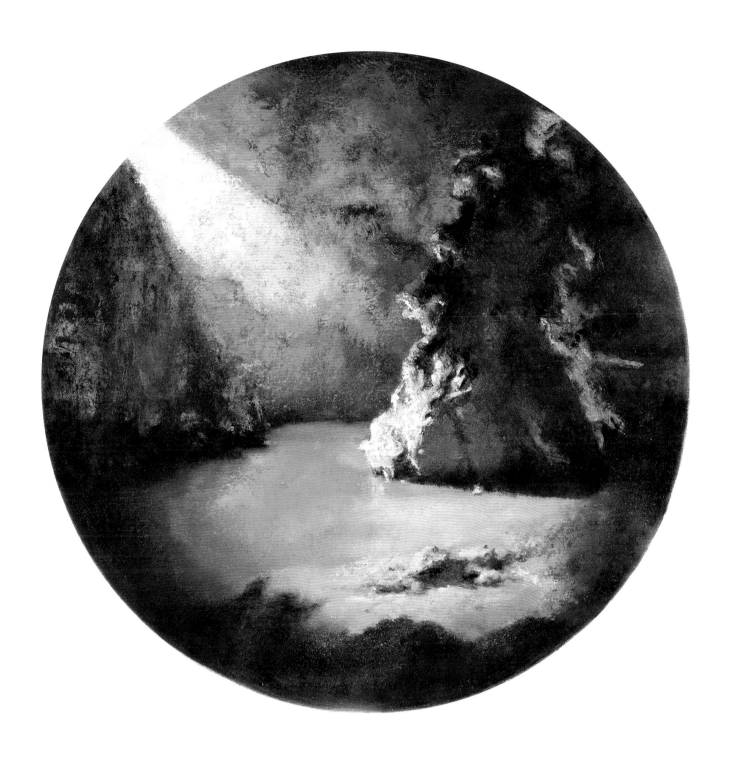

陕西师范大学美术学院

伍鹏举　《天光》　油画　60cm×60cm　2017　指导老师：冯民生

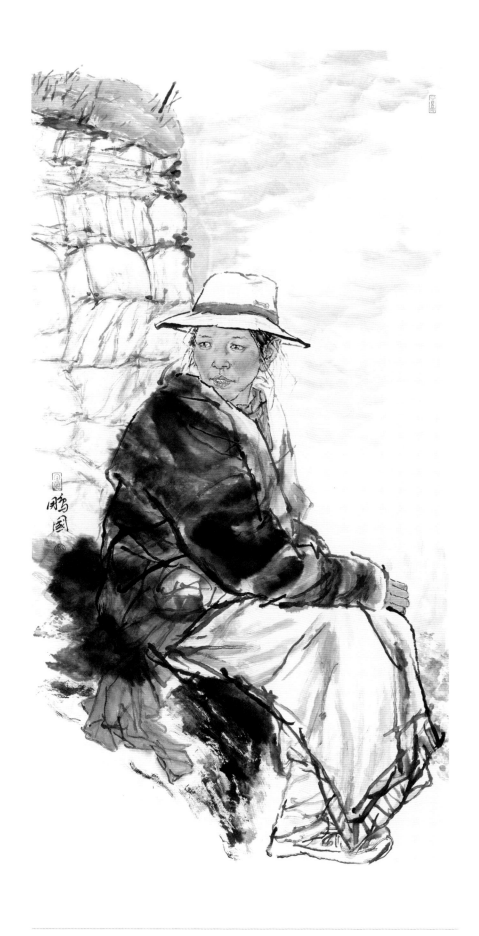

陕西师范大学美术学院

黎鹏国　《歌声渐远》　中国画　138cm×70cm　2017　指导老师：杨佳焕

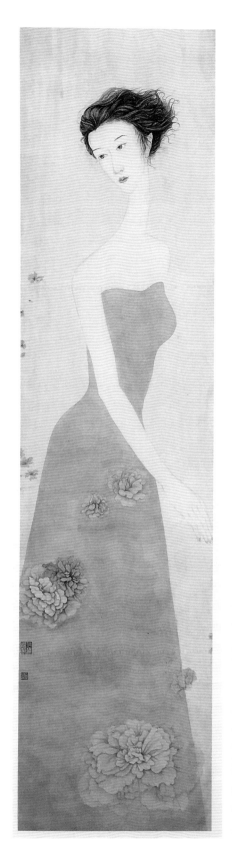
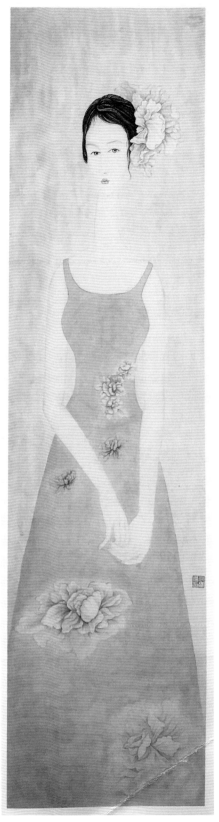

陕西师范大学美术学院

付婉悦 《花季三、花季五》 中国画 180cm×49cm×2 2017 指导老师：江锦世

435

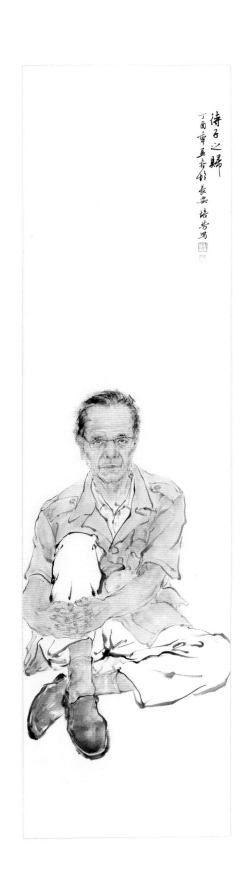

陕西师范大学美术学院

殷培芳　《待子之归》　中国画　180cm×49cm　2017　指导老师：江锦世

陕西师范大学美术学院

贾润 《竹石图》 中国画 145cm×74cm 2017 指导老师：曹桂生

陕西师范大学美术学院

史贝珂 《春雨初歇》 中国画 69cm×69cm 2017 指导老师：赵英武

陕西师范大学美术学院

杨岚 《孩提之年》 中国画 69cm×46cm 2017 指导老师：王晓庆

河南大学艺术学院

裴晓莲 《清晨》 国画 200cm×120cm 2017 指导老师：袁汝波

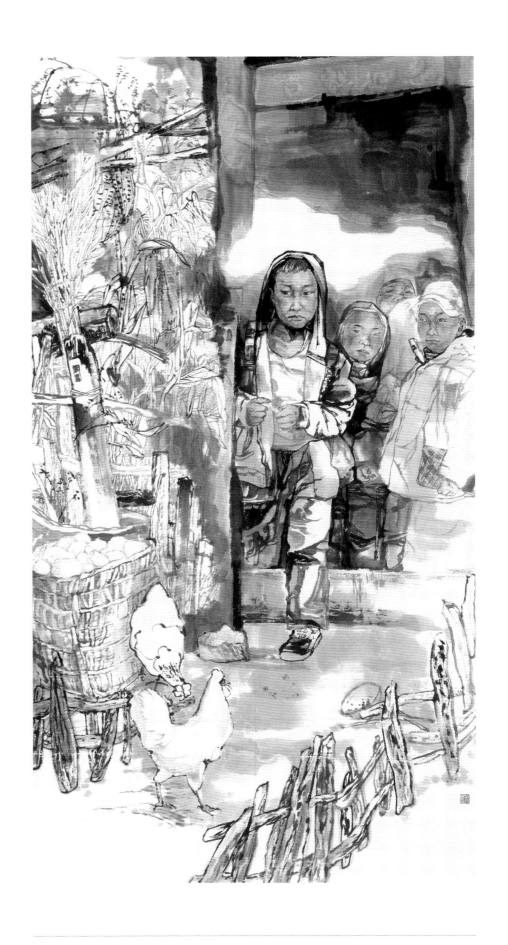

河南大学艺术学院

刘豫瑶 《归来》 国画 216cm×123cm 2017 指导老师: 袁汝波

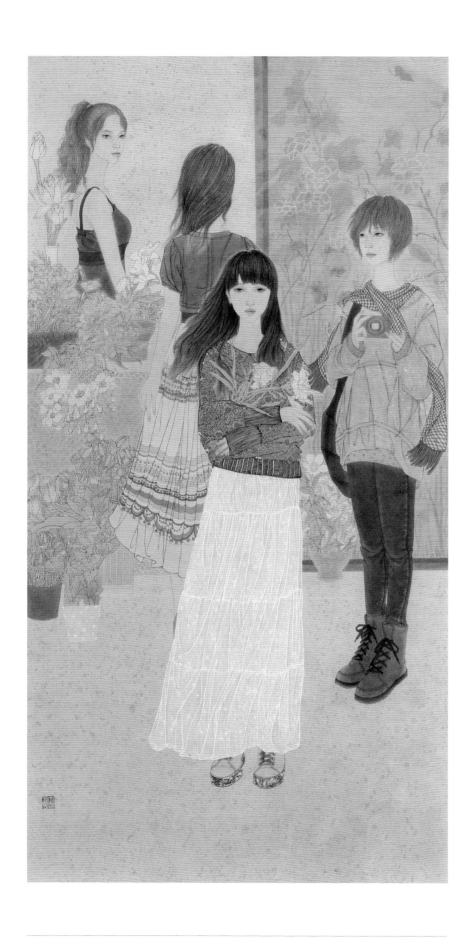

河南大学艺术学院

李智慧 《花季》 国画 179cm×97cm 2017 指导老师：陈政

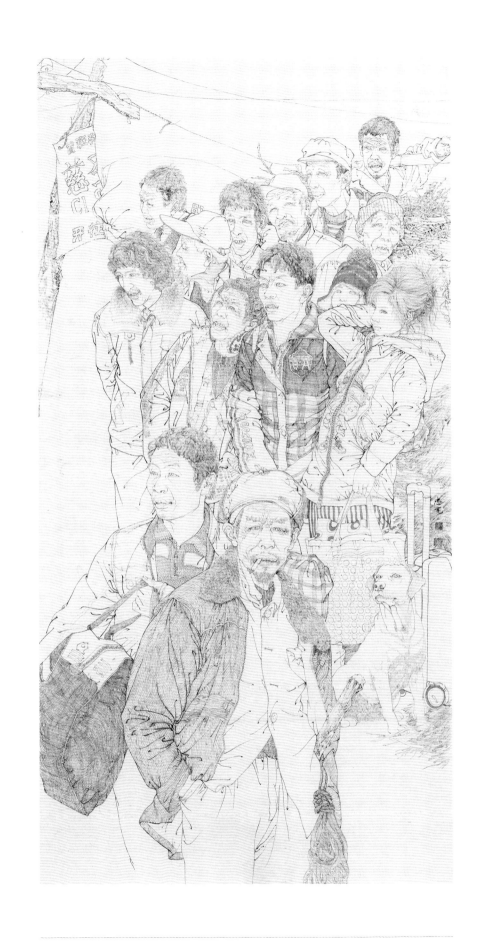

河南大学艺术学院

高忠亮 《等风来》 国画 200cm×100cm 2017 指导老师：袁汝波

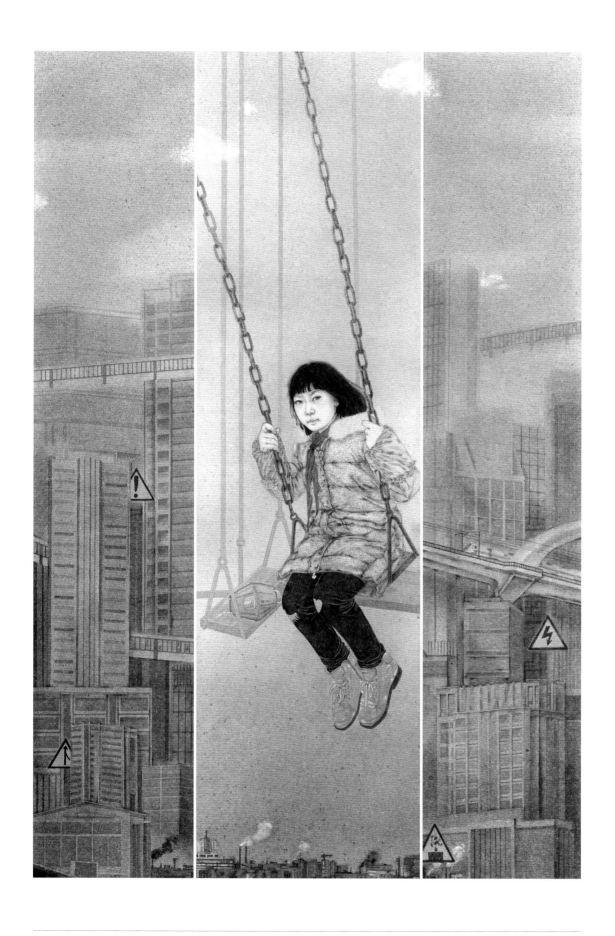

河南大学艺术学院

曾琰 《雾与霾》 国画 158cm×110cm 2016 指导老师: 肖海英

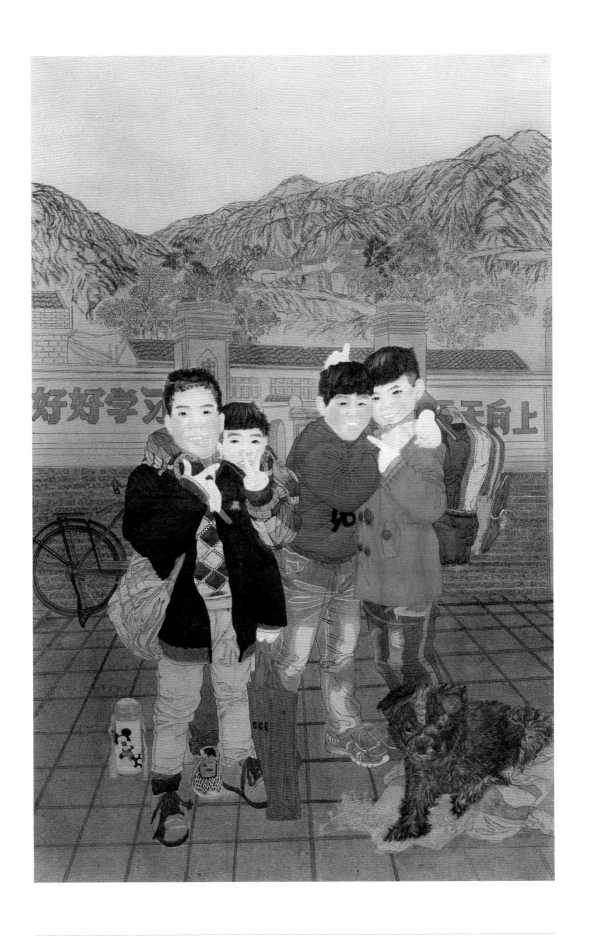

河南大学艺术学院

张鹏莉 《无寻处，唯有少年心》 国画 167cm×108cm 2017 指导老师：杨健生

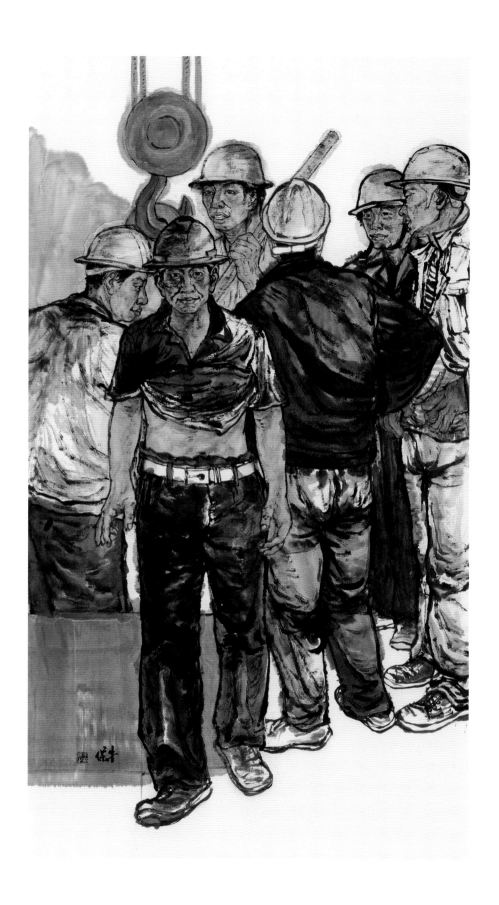

河南大学艺术学院

牛保 《工业之兵》 国画 200cm×120cm 2017 指导老师：袁汝波

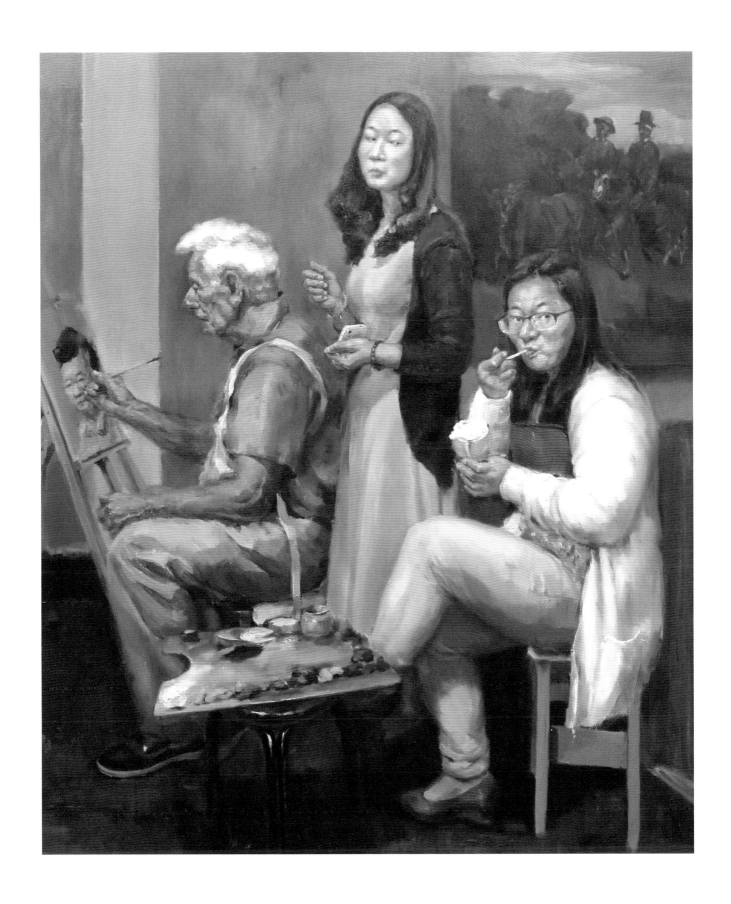

河南大学艺术学院

靳长明 《导师》 油画 180cm×150cm 2015 指导老师：李明伟

河南大学艺术学院

黄佩 《象品装饰》 平面设计 背景版 400cm×240cm 2016-2017 指导老师：魏武

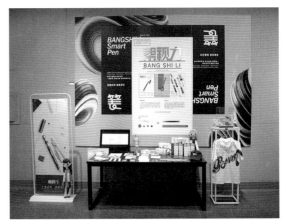

河南大学艺术学院

王婷玉 《帮视力智能笔品牌设计》 VI 设计 背景版 240cm×400cm 2016-2017 指导老师: 蔡玉硕

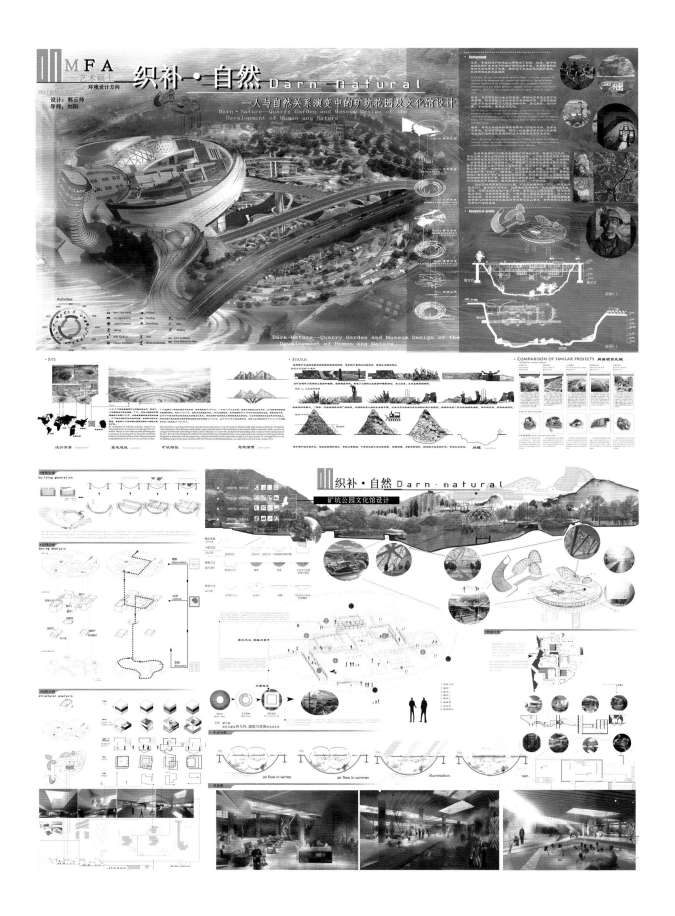

河南大学艺术学院

郭云帅 《织补·自然——人与自然关系演变中的矿坑花园及文化馆设计》 建筑景观设计 展板100cm×150cm 三块展板 2016-2017 指导老师：刘阳

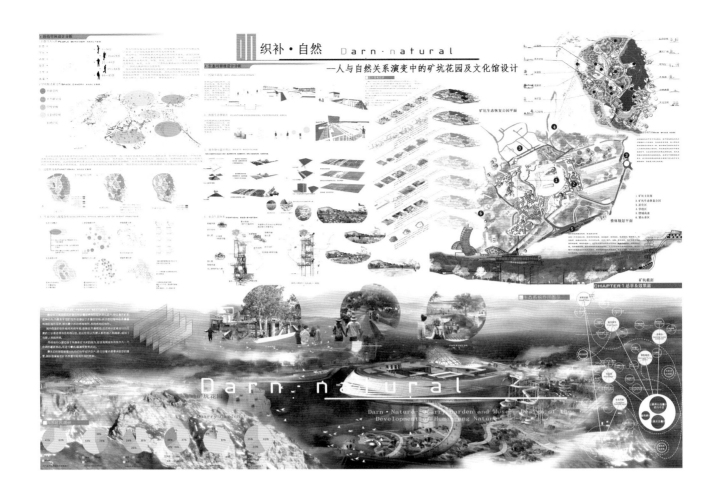

织补·自然 **Darn·natural**

——人与自然关系演变中的矿坑花园及文化馆设计

Darn·natural

Darn·Nature—Quarry Garden and Museum Design of the Development of Human and Nature

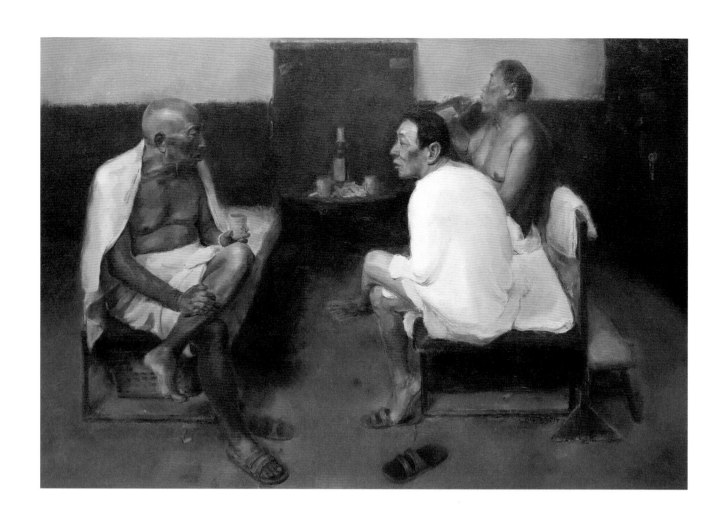

河南大学艺术学院

贾高明　《老哥们》　油画　100cm×150cm　2015　指导老师：王宏伟

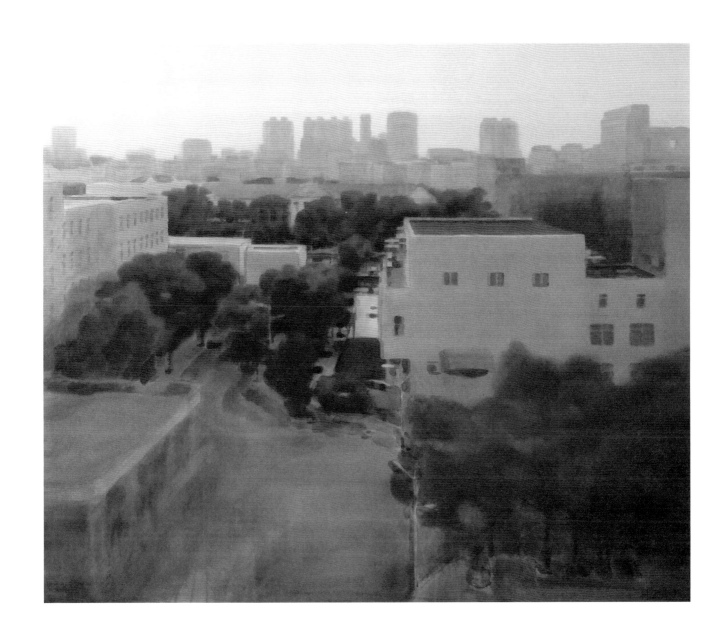

哈尔滨师范大学美术学院

韩静 《将要结束的一天 No.5》 水彩画 95cm×125cm 2005 指导老师：赵云龙

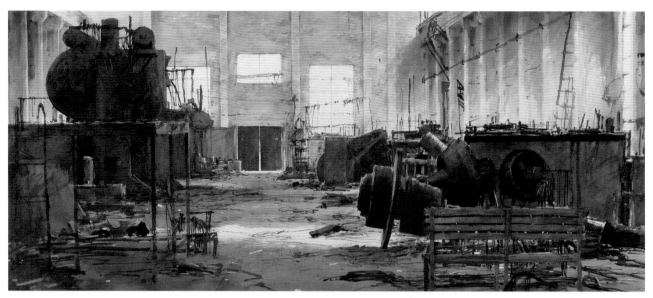

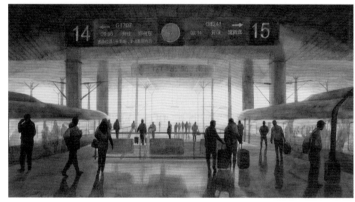

哈尔滨师范大学美术学院

方亮 《尘封的记忆》 水彩画 145cm×205cm 2014 指导老师：赵云龙 ｜①

徐海涛 《行迹》 水彩画 150cm×195cm 2015 指导老师：赵云龙 ｜②

赵龙 《傲骨》 水彩画 100cm×150cm 2015 指导老师：赵云龙 ｜③

哈尔滨师范大学美术学院

王强　《潮起潮落》　水彩画　100cm×140cm　2016　指导老师: 孟宪德

哈尔滨师范大学美术学院

李岗 《龙江大气·夫余泛美》 中国画 220cm×130cm 2011 指导老师：卢禹舜

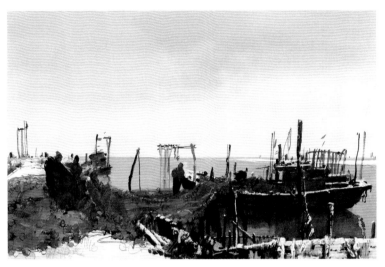

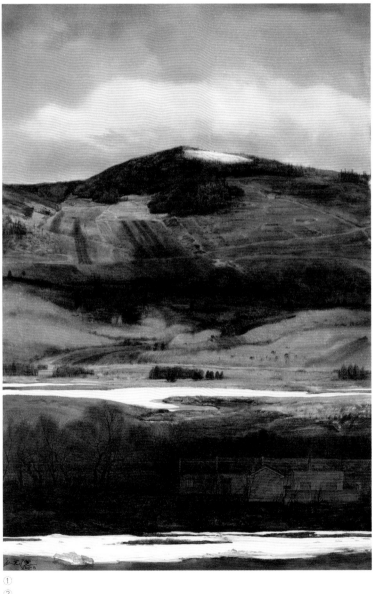

①

②

哈尔滨师范大学美术学院

张玉新　《霜降时节》　绘画　93cm×128cm　2014　指导老师：赵云龙｜①

孟宪德　《苍宇万象 - 银河》　水彩画　180cm×130cm　2005　指导老师：赵云龙｜②

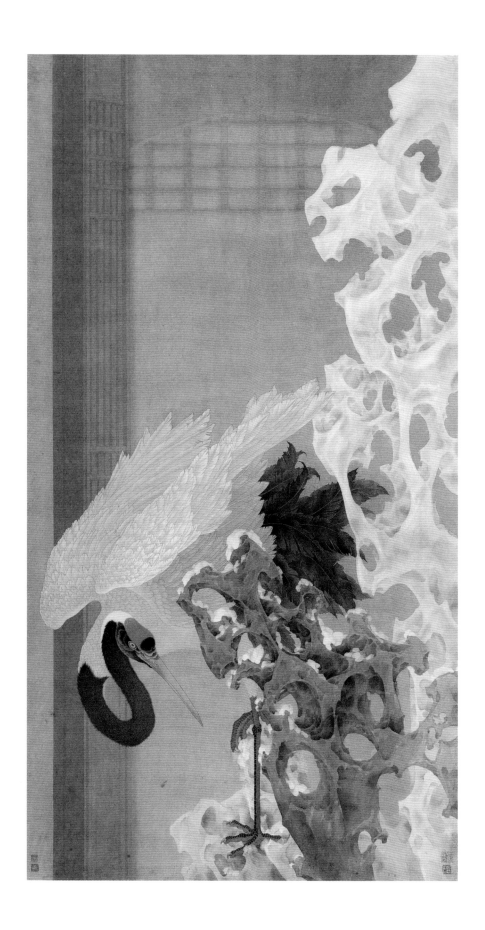

哈尔滨师范大学美术学院

姜巍 《梦回南园之一》 中国画 205cm×115cm 2007 指导老师：卢禹舜

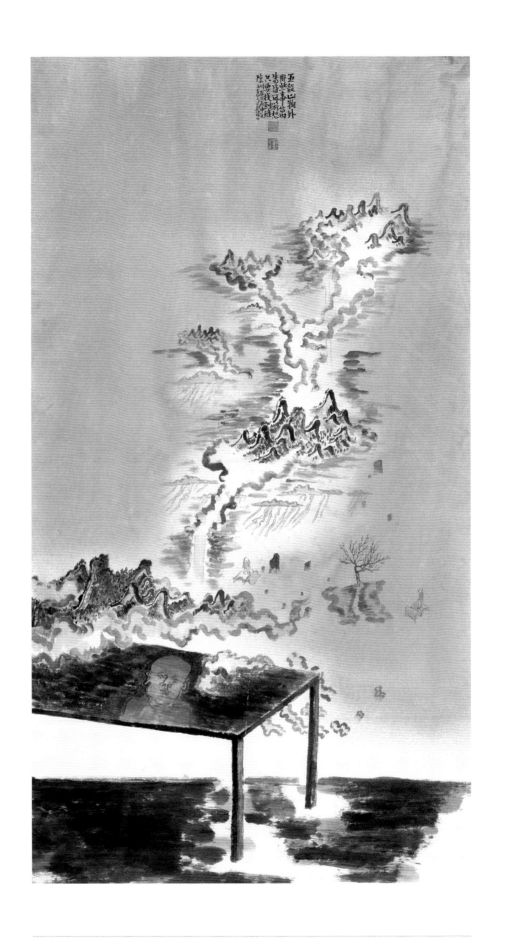

哈尔滨师范大学美术学院

刘钻 《五谷山那些事》 中国画 185cm×103cm 2005 指导老师：卢禹舜

贵州大学美术学院

李姗姗 《老物件系列1》 版画 40cm×27cm 2017 指导老师：曹琼德

贵州大学美术学院

李姗姗 《老物件系列2》 版画 40cm×27cm 2017 指导老师：曹琼德

①
②

贵州大学美术学院

刘冬冰 《蓝色背景》 油画 170cm×240cm 2014 指导老师：耿翊 | ①

林飞 《画语·空间 No.2》 油画 117cm×97cm 2015 指导教师：耿翊 | ②

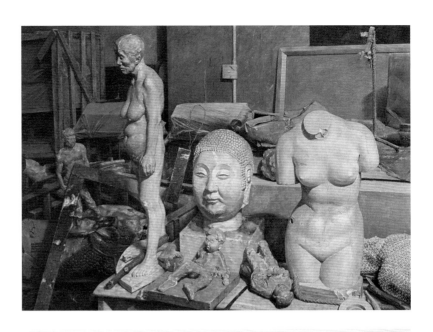

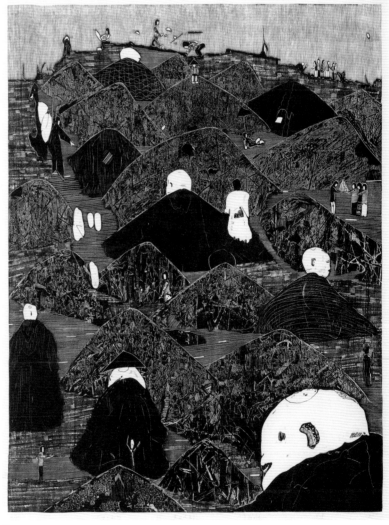

①
②

贵州大学美术学院

李勇 《艺术家工作室》 油画 130cm×180cm 2016 指导老师：杜江浩 ｜①

田伟 《圣·山》 版画 160cm×125cm 2017 指导老师：葛贵勇 ｜②

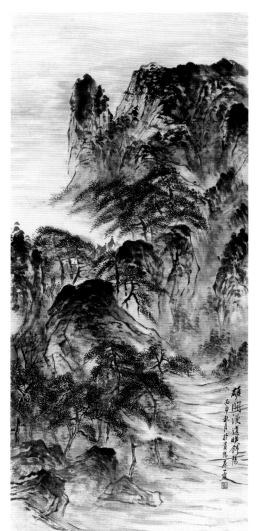
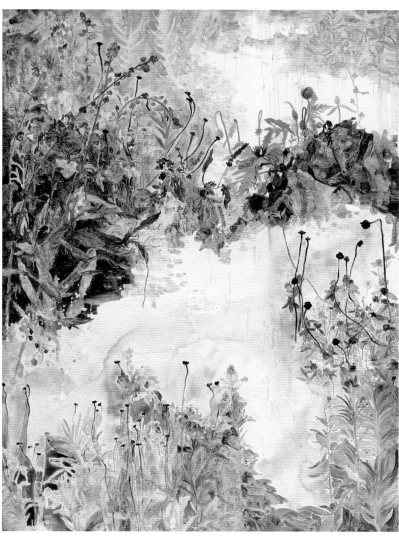

贵州大学美术学院

刘原一 《雄关漫道映斜阳》 国画 190cm×90cm 2016 指导老师：徐恒 │①

潘蕾 《草木》 油画 170cm×130cm 2014 指导老师：耿翊│②

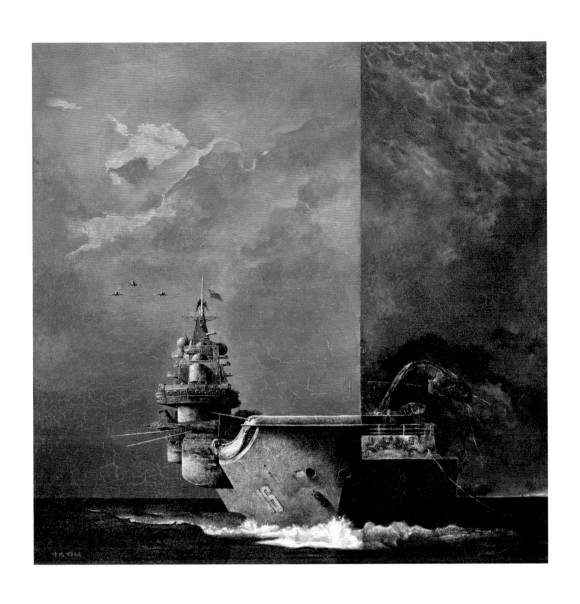

李捷 《沉浮》 油画 200cm×200cm 2014 指导老师：李昂

贵州大学美术学院

李捷 《沉浮》 油画 200cm×200cm 2014 指导老师：李昂

南京大学艺术学院

刘雨婷　《莫有芝诗文选录》　书法　200cm×67cm　指导教师：方小壮

① ②

南京大学艺术学院

潘海艳　《赵孟頫诗文选录》　书法　270cm×50cm　指导教师：方小壮｜①

刘贞辉　《世说新语十七则》　书法　250cm×65cm　指导教师：方小壮｜②

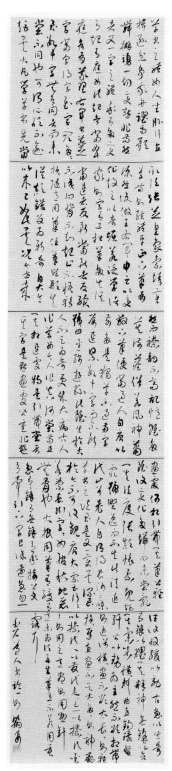

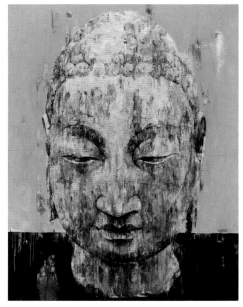

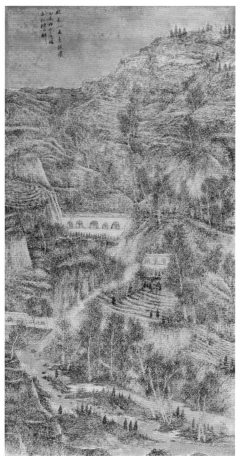

②
①③

南京大学艺术学院

陈翰婴 《白石道人论书》 书法 220cm×45cm 指导教师：方小壮 ｜①

许钧棒 《悯》 油画 200cm×160cm 指导教师：陆庆龙 ｜②

卞瑞 《秋景入画意趣浓》 国画 240cm×120cm 指导教师：聂危谷 ｜③

南京大学艺术学院

张长明 《十二生肖》 雕塑 30cm×30cm×30cm×12 指导教师：吴为山

天工開物

上古神農氏，若存若亡，然味其徽，二言至今存矣。生人不能久生，而五穀生之；五穀不能自生，而生人生之。土脈歷時代而異，種性隨水土而分。不然，神農去陶唐，粒食已千年矣，耒耜之利，以教天下，豈有隱焉。而紛紛嘉種，必待後稷詳明，其故何也。

右宋長庚《天工開物》　丁酉八月魏凡軻書於金陵

評者云：彼之四賢，古今特絕；而今不逮古，古質而今妍。夫質以代興，妍因俗易。雖書契之作，適以記言，而淳醨一遷，質文三變，馳騖沿革，物理常然。貴能古不乖時，今不同弊，所謂文質彬彬，然後君子。何必易雕宮於穴處，反玉輅於椎輪者乎。

丙申之夏節錄孫過庭書譜　於南京大學美院　靜茹

① ②

南京大学艺术学院

魏凡轲　《隶书天工开物选抄》　书法　250cm×110cm　指导教师：方小壮 | ①

汪静茹　《孙过庭书谱节录》　书法　274cm×92.5cm　指导教师：方小壮 | ②

南京大学艺术学院

贾晓鸽 《归》 国画 80cm×190cm 指导教师：聂危谷 | ①

倪小婷 《诗经选抄》 书法 25cm×42cm 指导教师：方小壮 | ②

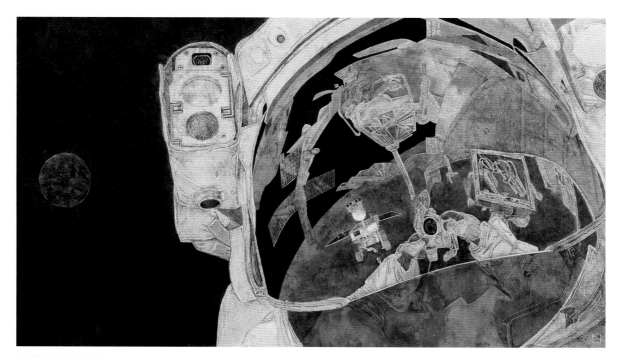

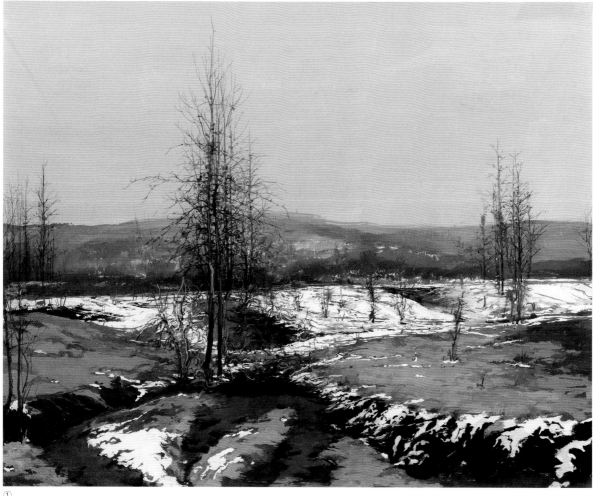

①

②

南京大学艺术学院

毛珠明 《永恒.月兔号》 国画 97cm×180cm 指导教师: 聂危谷 | ①

涂蓉蓉 《融之三》 油画 160cm×200cm 指导教师: 陆庆龙 | ②

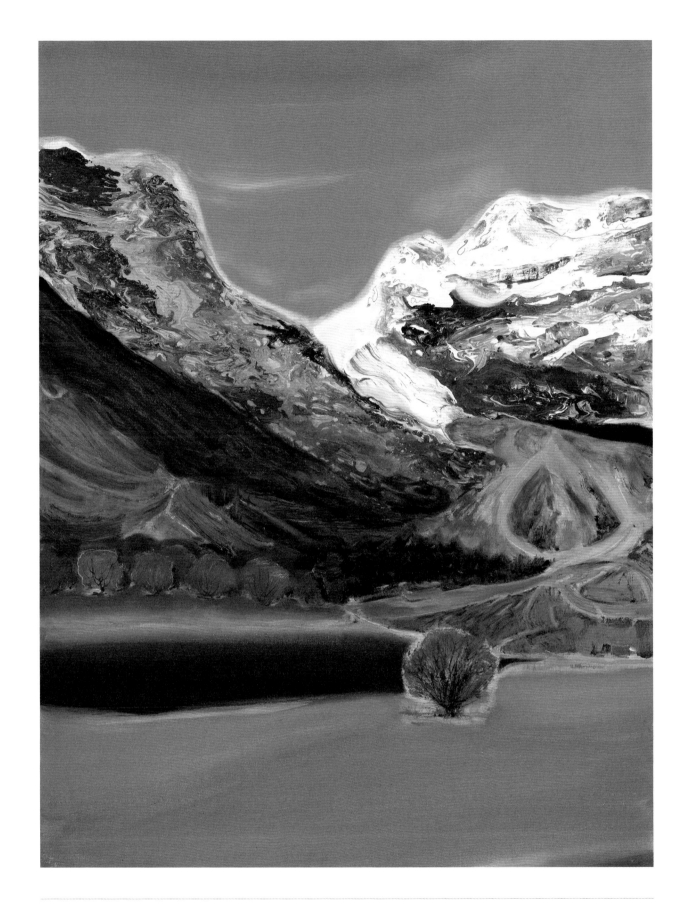

南京大学艺术学院

王康 《丝绸之路》 油画 120cm×100cm 指导教师：陆庆龙

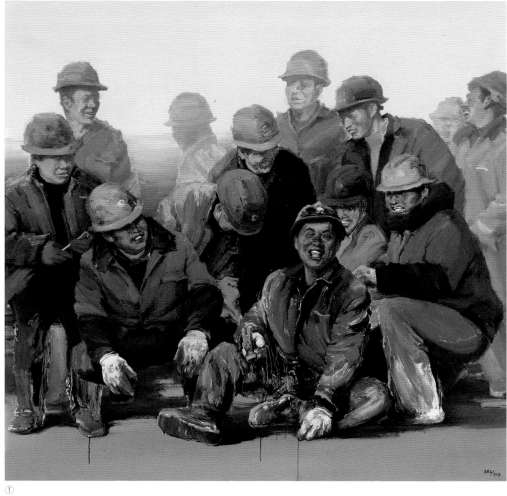

①

②

南京大学艺术学院

刘泽群　《基地》　国画　28cm×47cm　指导教师：聂危谷 | ①

朱兴留　《春之畅想》　油画　160cm×200cm　指导教师：陆庆龙 | ②

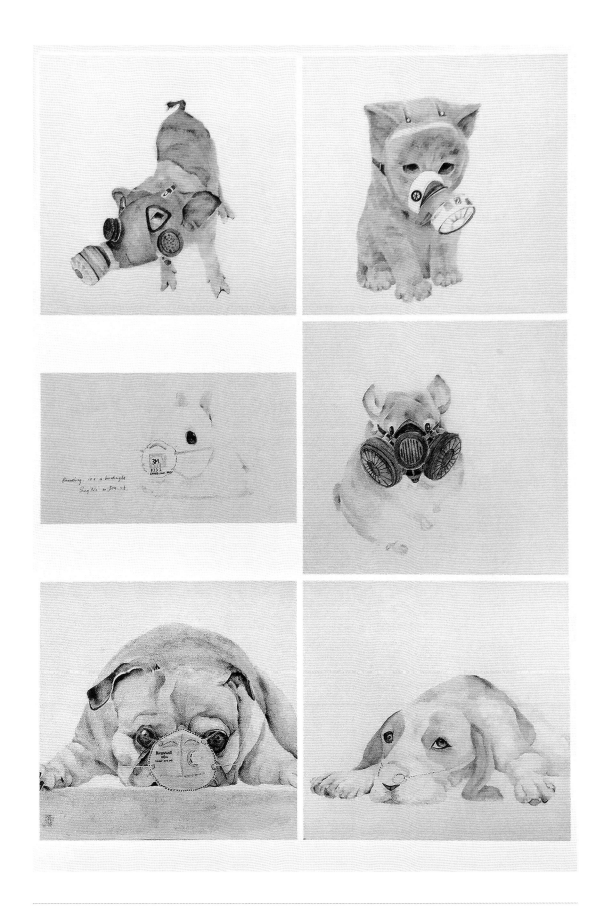

南京大学艺术学院

周静 《失语》 国画 120cm×90cm 指导教师：聂危谷

南京艺术学院

李莉 《身未动心已远之家园》 中国画 140cm×120cm 2011

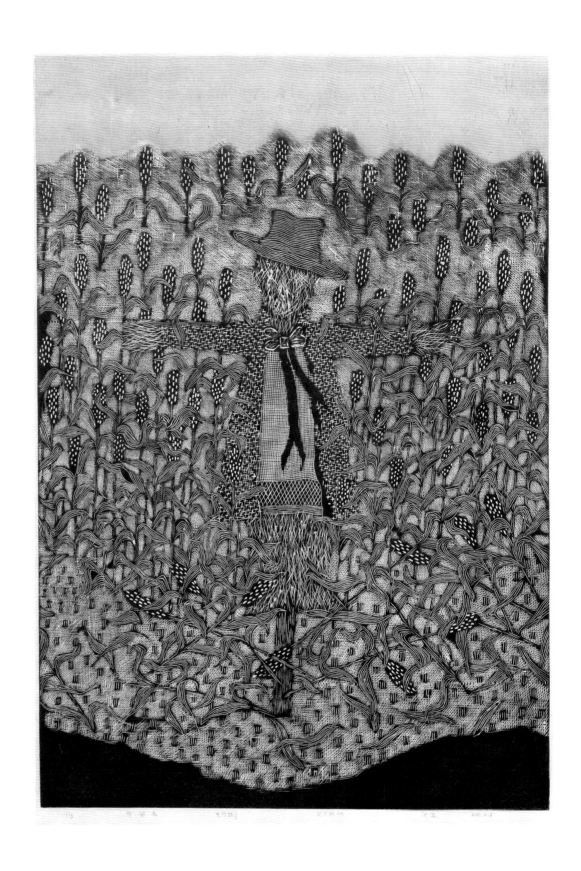

南京艺术学院

闫波 《守望者》 版画 94cm×62cm 2010 指导老师：张 放

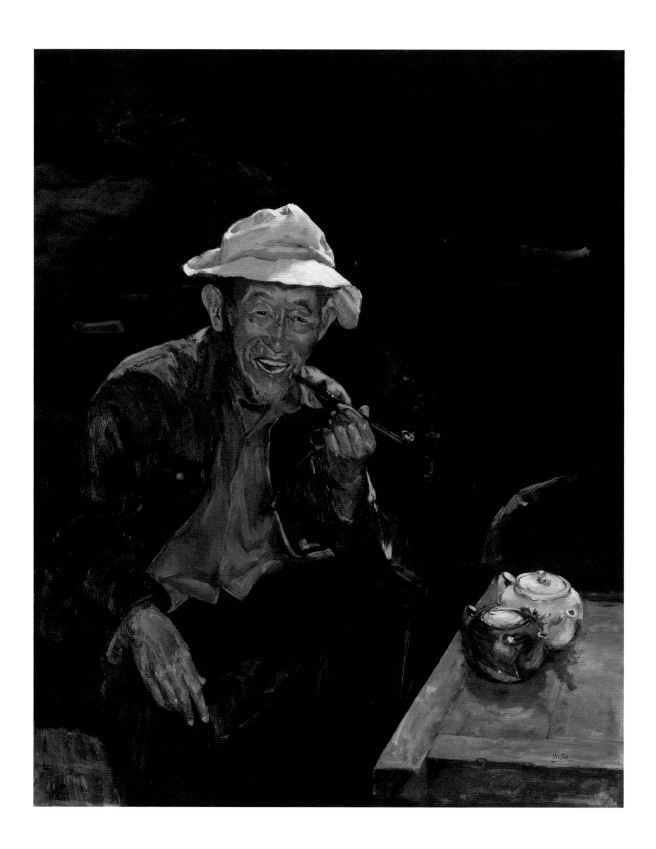

南京艺术学院

于婕 《老茶客》 油画 150cm×120cm 2013 指导老师：陈世和

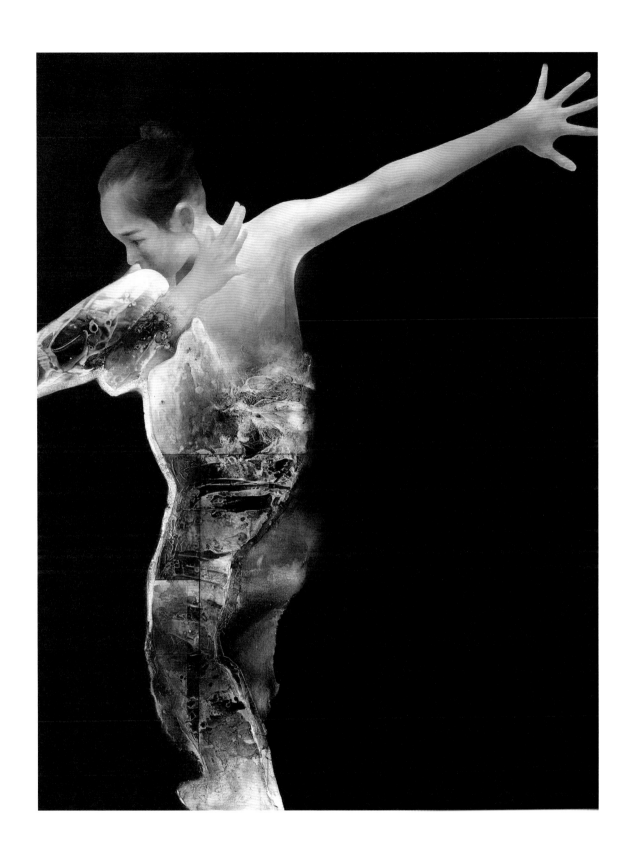

南京艺术学院

朱楠楠 《挣脱》 油画 160cm×120cm 2017 指导老师：张新权

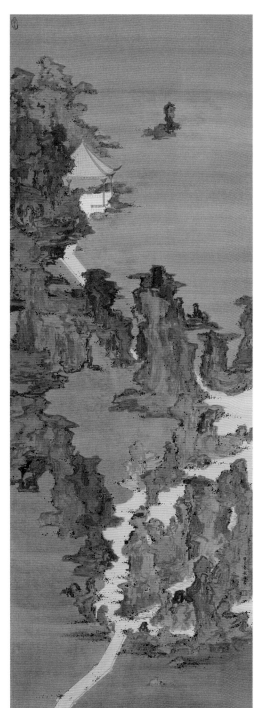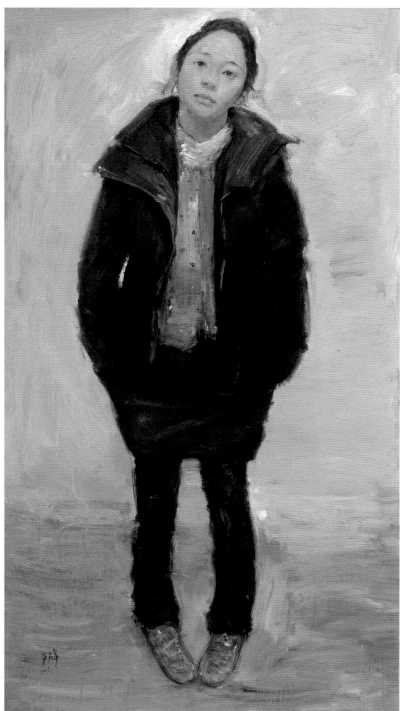

南京艺术学院

龙珏 《园林》 中国画 126cm×45cm 2013 ①

卢庆军 《同学》 油画 180cm×100cm 2009 指导老师：章文浩 ②

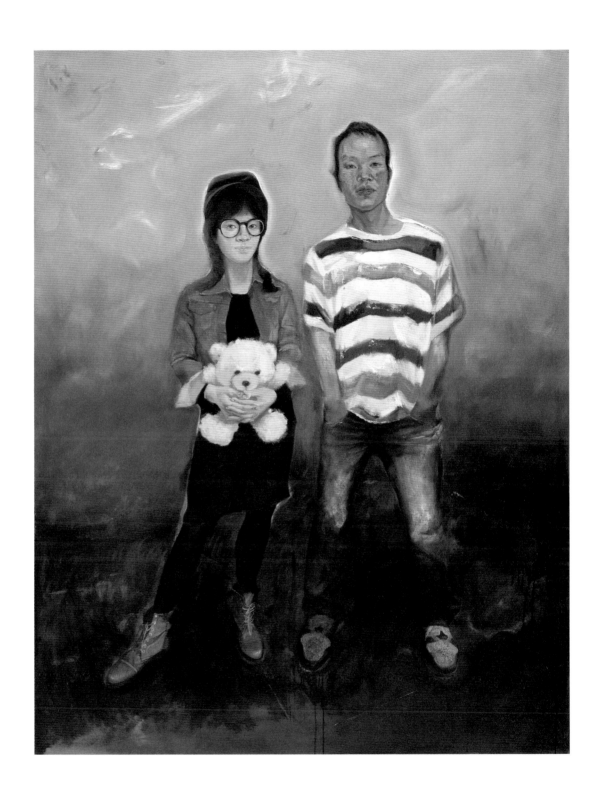

南京艺术学院

徐海璐 《那一年》 油画 180cm×140cm 2016 指导老师：曾少强

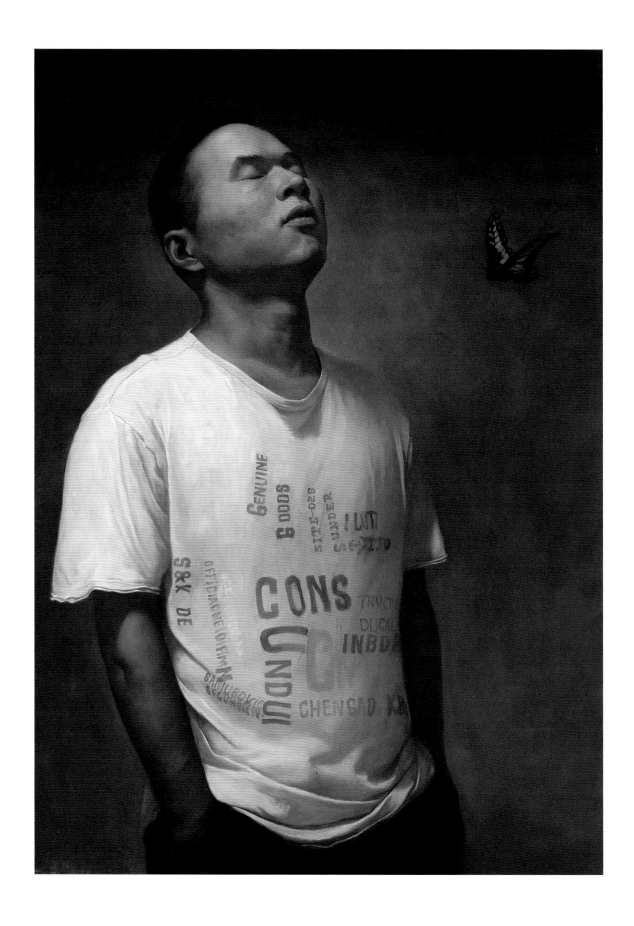

南京艺术学院

李华波 《肖像》 油画 100cm×70cm 2012 指导老师：毛焰

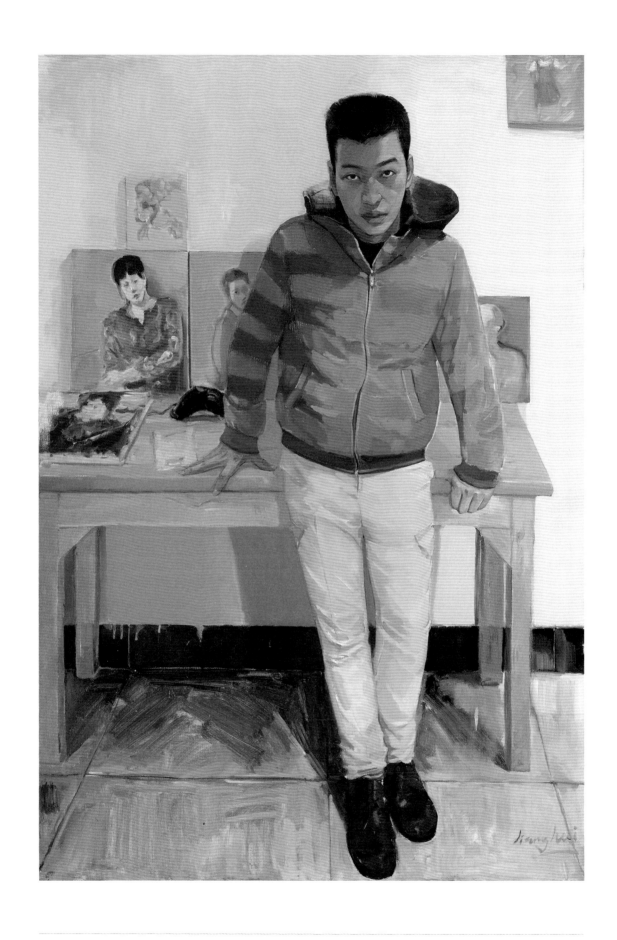

南京艺术学院

蒋辉 《施展》 油画 150cm×100cm 2013 指导老师：金捷

南京艺术学院

李雪松 《寒露系列之一》 油画 140cm×40cm | ①

陈晶晶 《韵》 油画 125cm×100cm 2009 指导老师:沈行工 | ②

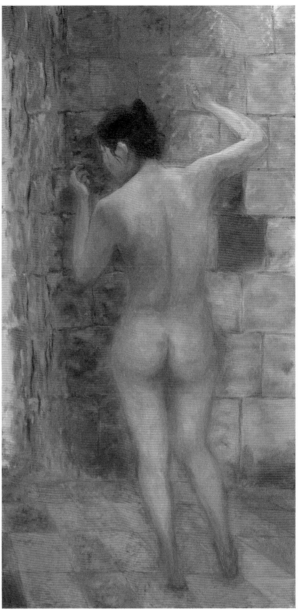

①

②③

南京艺术学院

仲芬慧　《忆系列三》　版画　70cm×78cm　2017　指导老师：刘波 ｜ ①

李燕春　《作品2》　版画　75cm×94cm　2016　指导老师：周一清 张放 ｜ ②

张文珺　《浴女》　油画　180cm×90cm　2012 ｜ ③

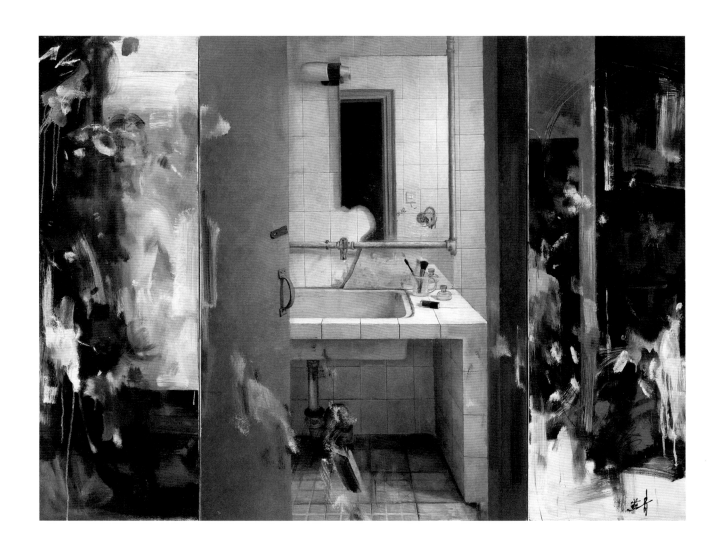

南京艺术学院

陈燕青　《7 栋 808》　油画　120cm×162.5cm　2017　指导老师：邢健健

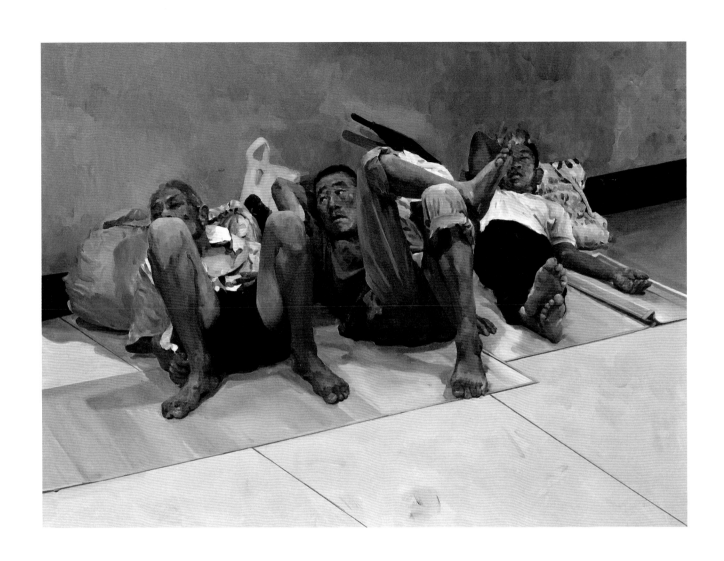

南京师范大学美术学院

平路青 《望》 油画 125cm×154cm 2017 指导老师：盛梅冰

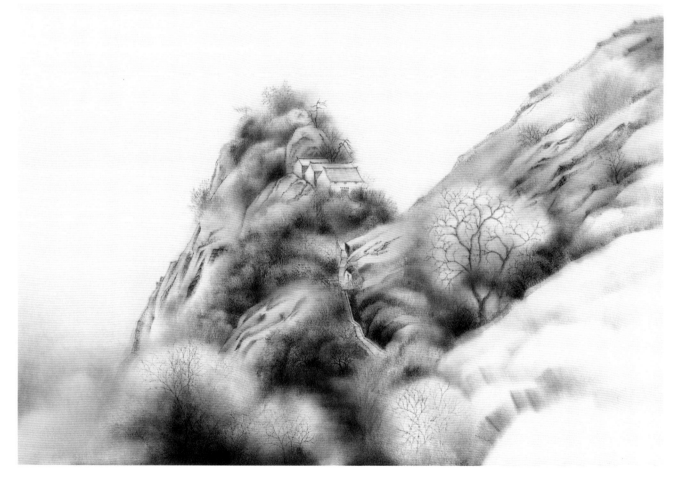

南京师范大学美术学院

王一韬　《首夏图》　中国画　105cm×180cm　2017　指导老师：刘赦│①

孙捷　《冬》　中国画　120cm×150cm　2017　指导老师：刘赦│②

南京师范大学美术学院

黄珊 《梦》 油画 100cm×80cm 2017 指导老师：盛梅冰

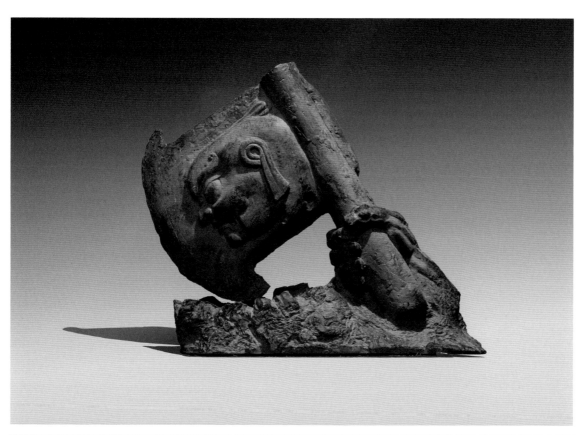

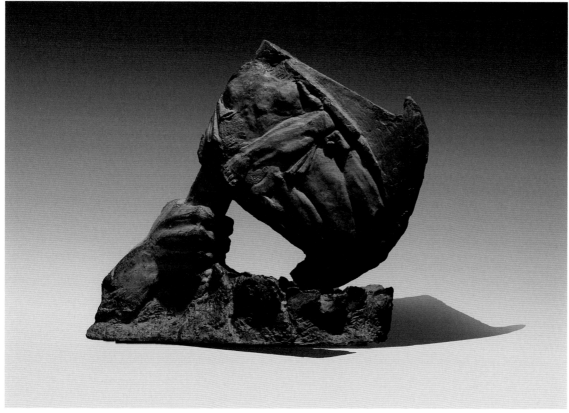

南京师范大学美术学院

宿兴华 《刑天魂》 雕塑 80cm×40cm×70cm 2015 指导老师：王超

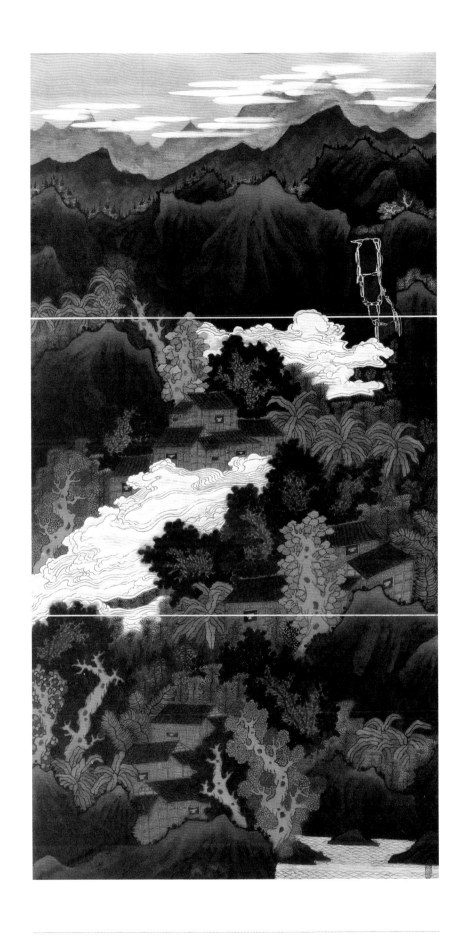

首都师范大学美术学院

孙晓玲 《云蒙叠翠》 中国画 220cm×130cm 2016 指导老师: 董重恂

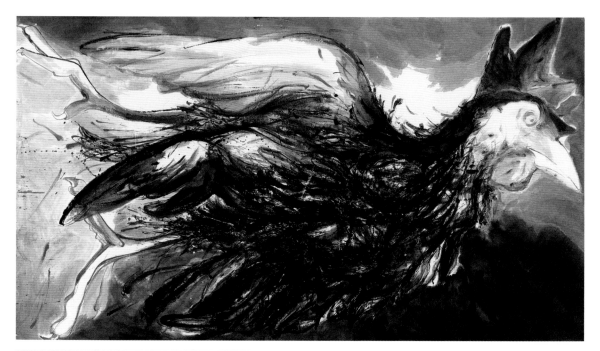

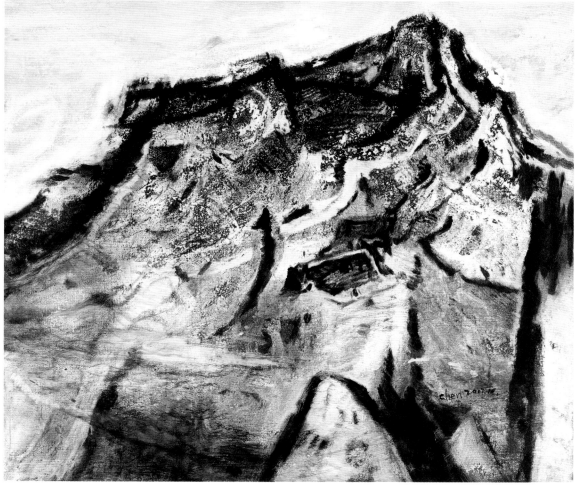

①
②

首都师范大学美术学院

赵飞 《它们 No.11》 中国画 125cm×225cm 2010 指导老师：刘进安 | ①

陈卫国 《向北而面一堡》 油画 150cm×180cm 2017 指导老师：段正渠 | ②

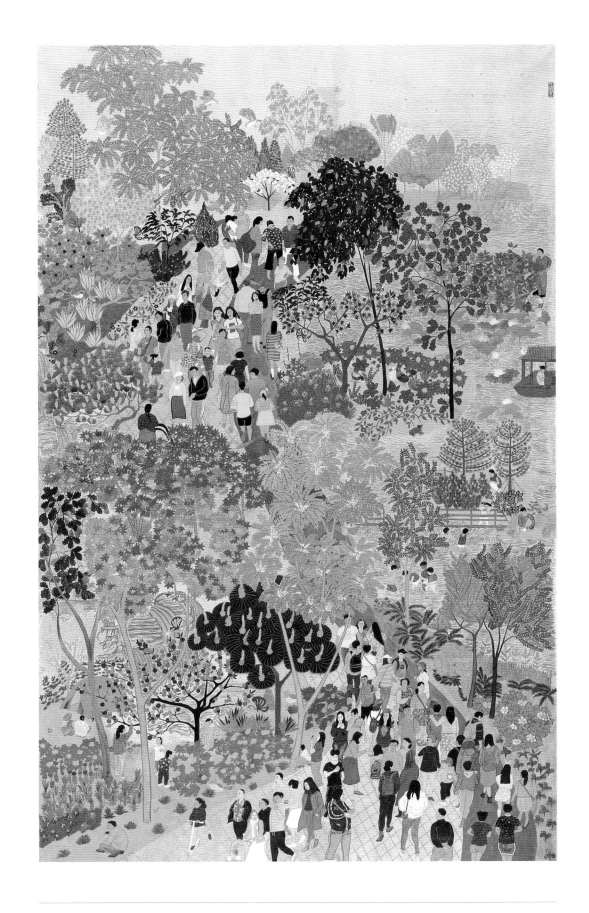

首都师范大学美术学院

周希婧 《奥森周末》 中国画 纸本 240cm×154cm 2017 指导老师: 韦红燕

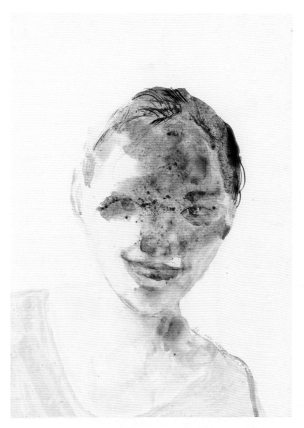
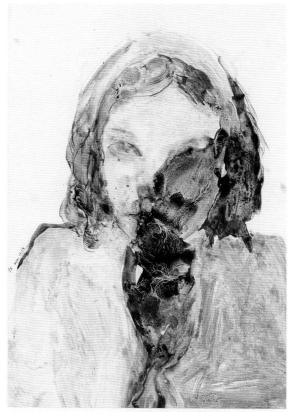
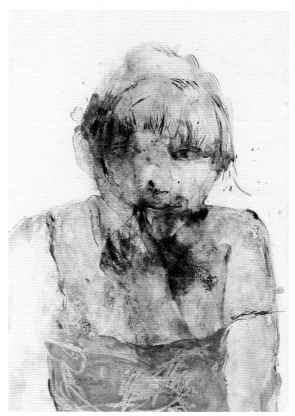
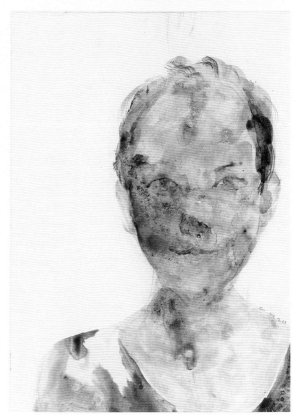

首都师范大学美术学院

孙迎雪 《看见》 纸本综合材料 120cm×90cm×4 2013 指导老师：藤英

首都师范大学美术学院

李楠 《闲庭信步》 国画 270cm×100cm 2017 指导老师：孙涤

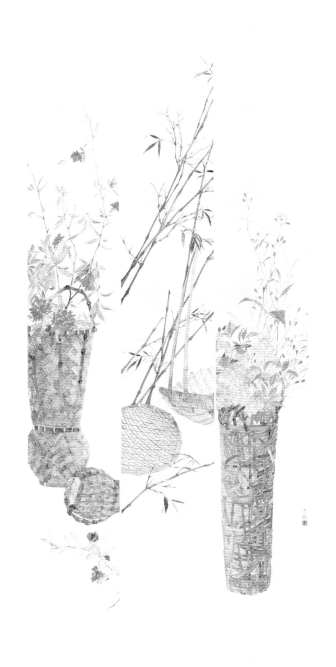

首都师范大学美术学院

李楠 《闲庭信步》 国画 270cm×100cm 2017 指导老师：孙涤

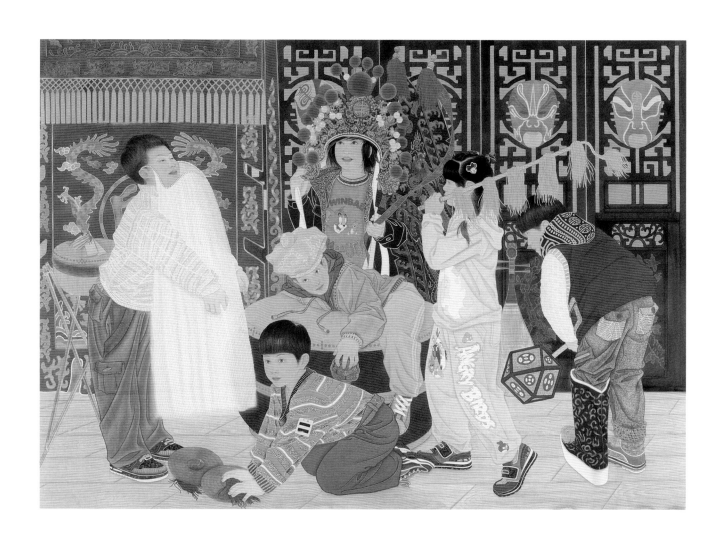

首都师范大学美术学院

任艺 《梨园梦》 中国画（工笔重彩） 165cm×213cm 2011 指导老师：韩振刚

首都师范大学美术学院

娄晓 《虚 mi 山系列 4》 装置 102cm×87cm×10cm 2016 指导老师: 宋红雨

首都师范大学美术学院

徐智川 《梦回凿春路》 中国画 245cm×155cm 2017 指导老师：韦宏燕

首都师范大学美术学院

黄鸣芳　《云锁高山水自流》　中国画　108cm×76cm　2017

海南师范大学美术学院

马唯 《时光》 综合 80cm×60cm 2011 指导老师：杨均 张天佐

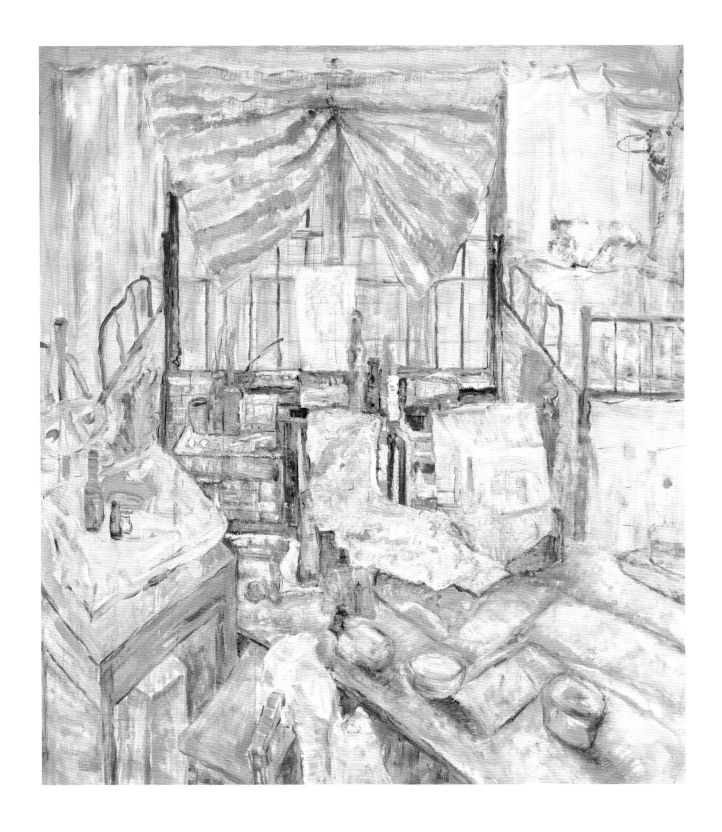

海南师范大学美术学院

马玉华 《宿舍记忆》 油画 150cm×150cm 2008 指导老师：周建宏

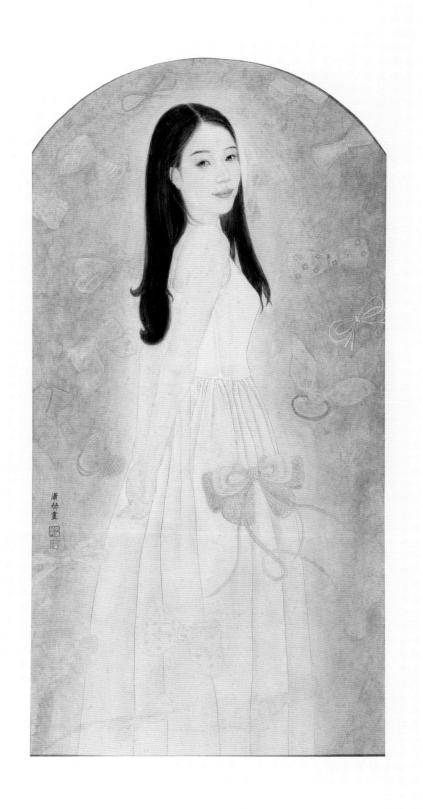

海南师范大学美术学院

张潇赫 《肖像》 国画 148cm×78cm 2015 指导老师：卢向玲

海南师范大学美术学院

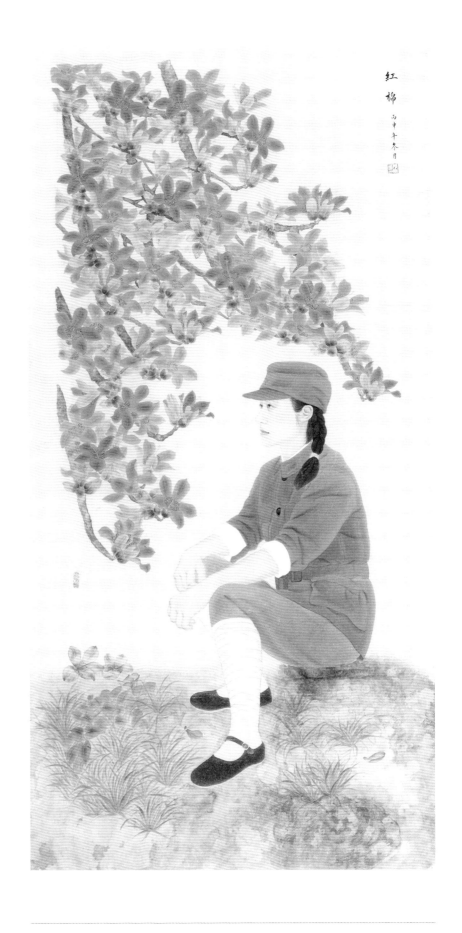

姜庆莹 《红棉》 国画 136cm×68cm 2015 指导老师：卢向玲

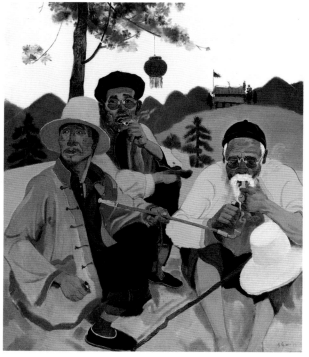

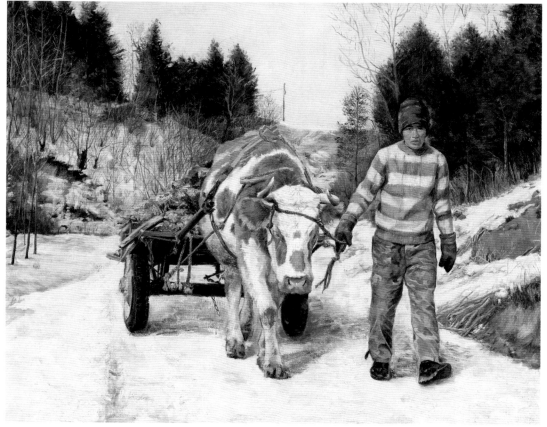

① ②
③

海南师范大学美术学院

王成然　《黎风六月》　国画　210cm×150cm　2012　指导老师：卢向玲 | ①

李强　《红灯高挂》　油画　130cm×150cm　2013　指导老师：李生琦 | ②

王琳琳　《岁月》　油画　100cm×130cm　2012　指导老师：梁峰 | ③

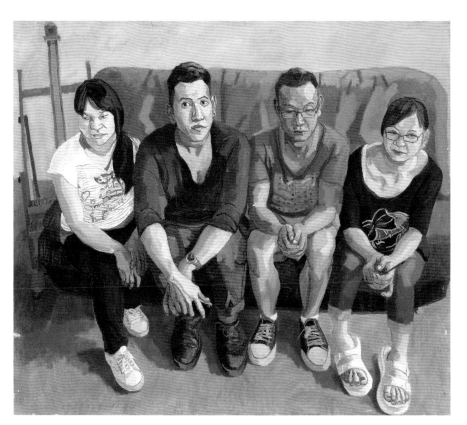

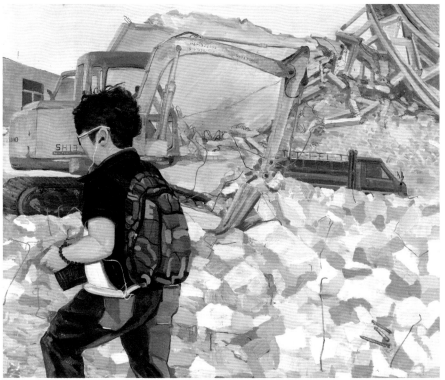

海南师范大学美术学院

王江 《毕业生》 油画 150cm×170cm 2013 指导老师：李生琦 | ①

张清龙 《家园》 油画 160cm×190cm 2013 指导老师：李生琦 | ②

海南师范大学美术学院

汪龙飞 《春风浅枝》 国画

深圳大学艺术学院

深圳大学艺术学院

苗垣源　《萌宠部落系列》（共九幅）之一、二、三、四　国画　40cm×40cm×4　2015　指导老师：张磊

深圳大学艺术学院

苗垣源 《萌宠部落系列》（共九幅）之五、六、七、八 国画 40cm×40cm×4 2015 指导老师：张磊

深圳大学艺术学院

刘晓琳　《平行时空系列》（共五幅）之一、二、三、四　版画　35cm×35cm×4　2015　指导老师：隋丞

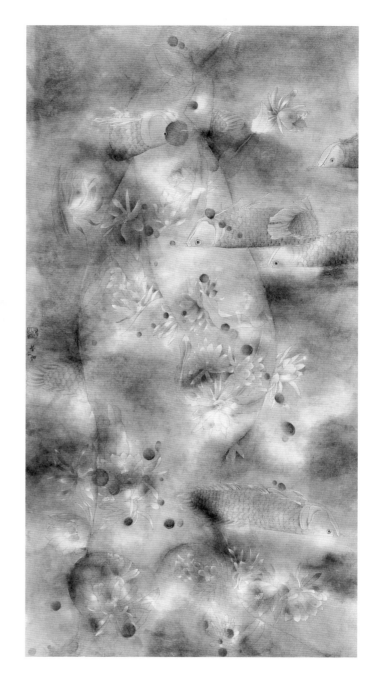

①
② ③

深圳大学艺术学院

苗垣源 《萌宠部落系列》（共九幅）之九 国画 40cm×40cm 2015 指导老师：张磊 ｜①

刘晓琳 《平行时空系列》（共五幅）之五 版画 35cm×35cm 2015 指导老师：隋丞 ｜②

廖晓青 《流年》 国画 143cm×80cm 2014 指导老师：张磊 ｜③

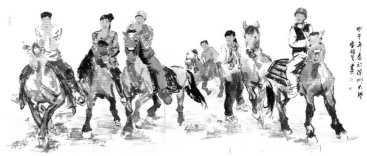

① ②
　　③

深圳大学艺术学院

张蒙　《别样风景系列·7》　综合材料　100cm×60cm　2017　指导老师：陈向兵 | ①

雷雅男　《逗你玩儿》　国画　150cm×220cm　2014　指导老师：张磊 | ②

邹婷　《鱼》　版画　100cm×140cm　2014　指导老师：张晓东 | ③

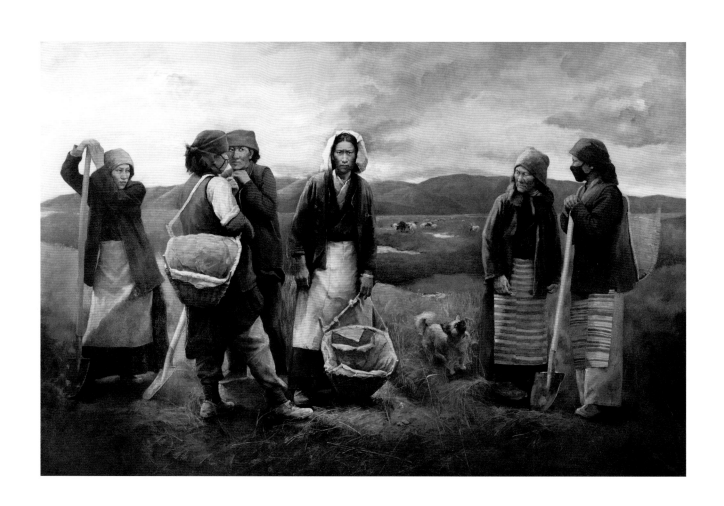

深圳大学艺术学院

翁羽生　《西藏记事之劳作》　油画　200cm×300cm　2013　指导老师：刘文

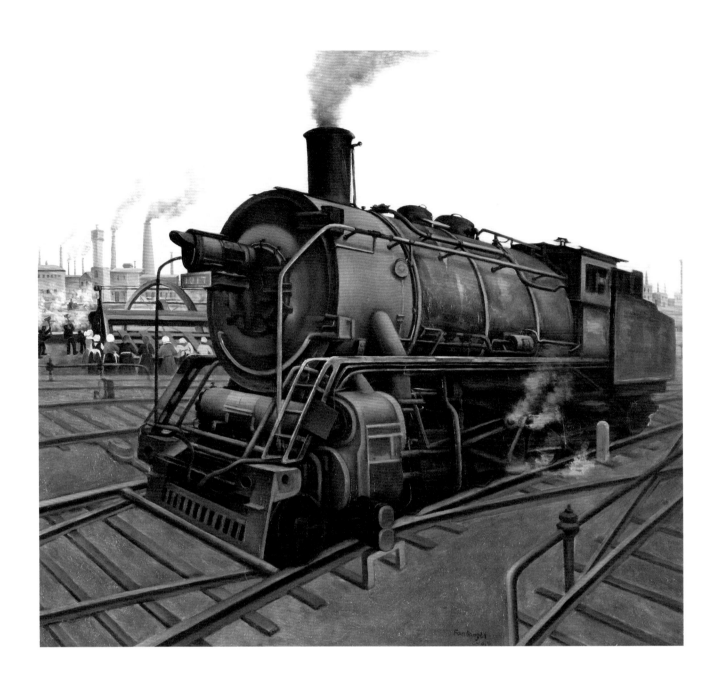

深圳大学艺术学院

樊邦立 《工业时代之火车头》 油画 100cm×120cm 2016 指导老师: 陈向兵

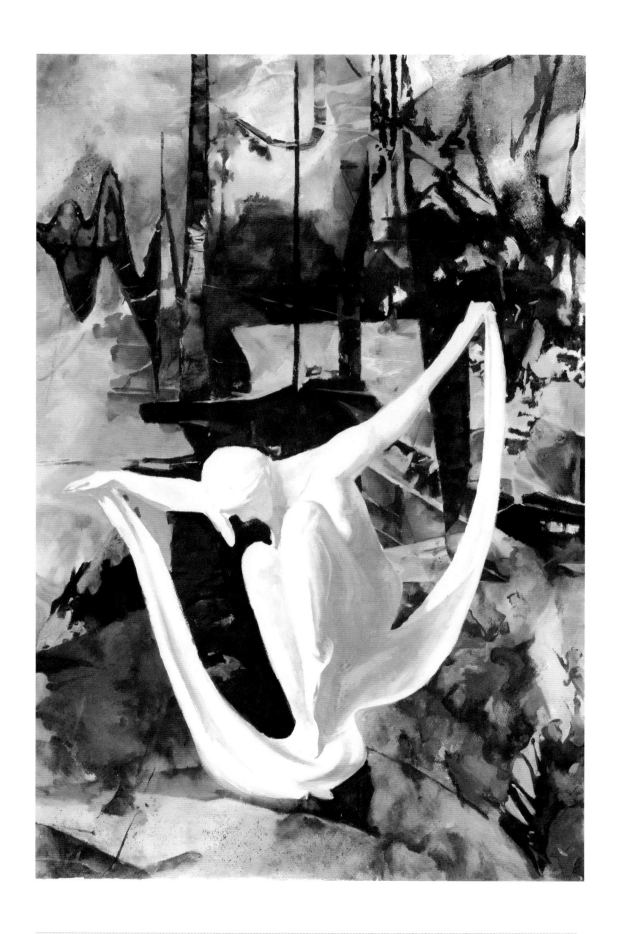

深圳大学艺术学院

江铭恩　《喧嚣中的一笔白色》之二　版画　97cm×68cm　2017　指导老师：张晓东

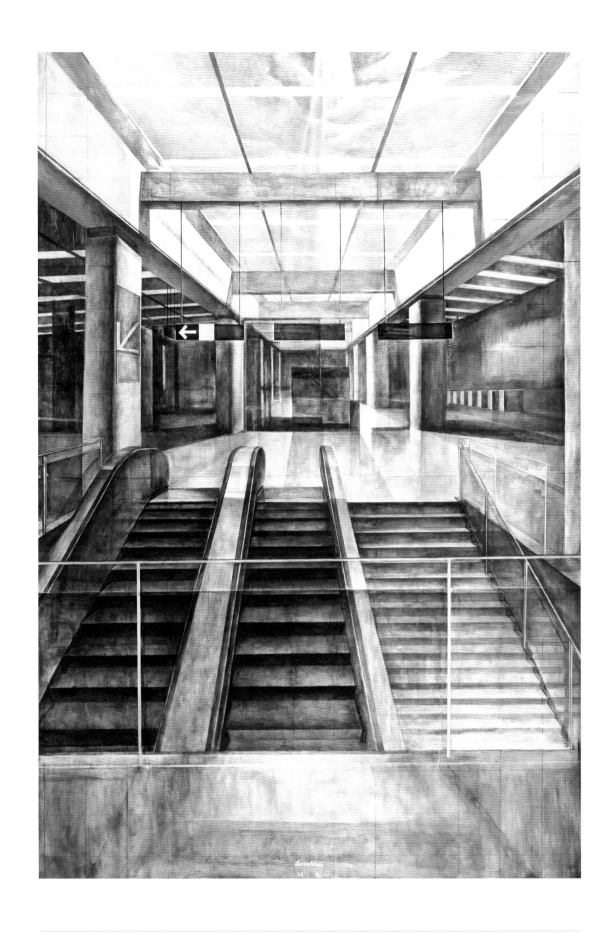

深圳大学艺术学院

关志豪 《城市之光》之二 油画 300cm×200cm 2016 指导老师：陈向兵

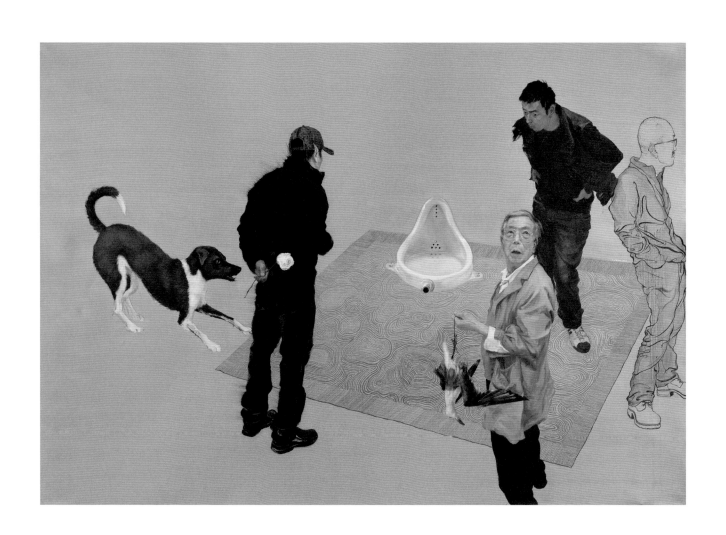

清华大学美术学院

孙倩　《逍遥游》　油画　175cm×200cm　2010　指导老师：郑艺

清华大学美术学院

张天天 《拾》1-3 陶瓷 Φ 58cm×3 2016 指导老师：郑宁

清华大学美术学院

张天天 《拾》1-3 陶瓷 Φ 58cm×3 2016 指导老师：郑宁

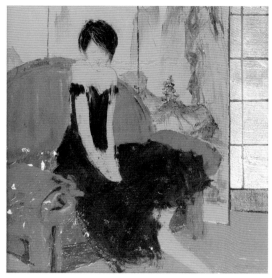

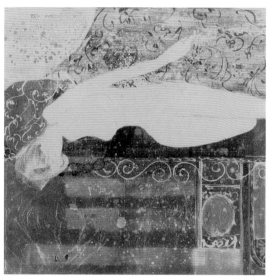

清华大学美术学院

吴永强 《异光系列》 漆画 50cm×50cm×3 2012

指导老师：程向军

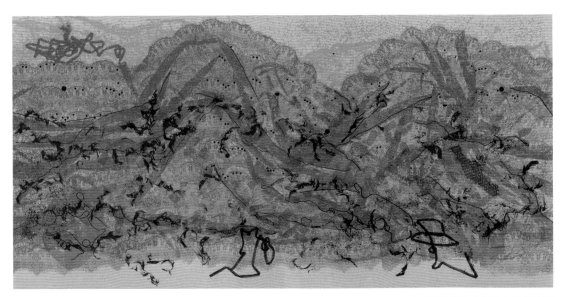

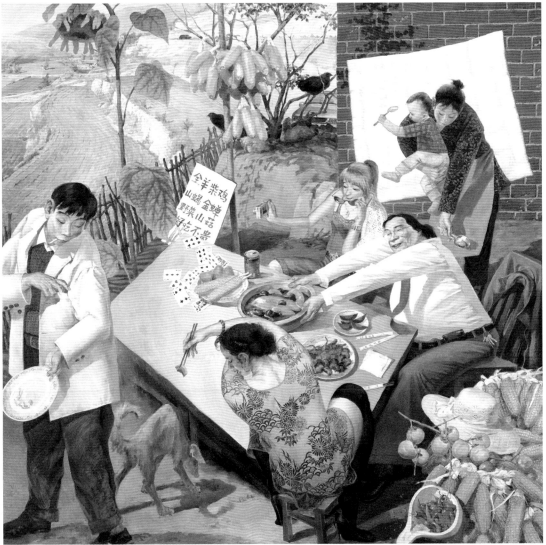

①

②

清华大学美术学院

潘戈阳 《迹2》 丝网版画 90cm×180cm 2012 指导老师：文中言 ┃①

张小雨 《向阳人家》 油画 180cm×180cm 2009 指导老师：石冲 ┃②

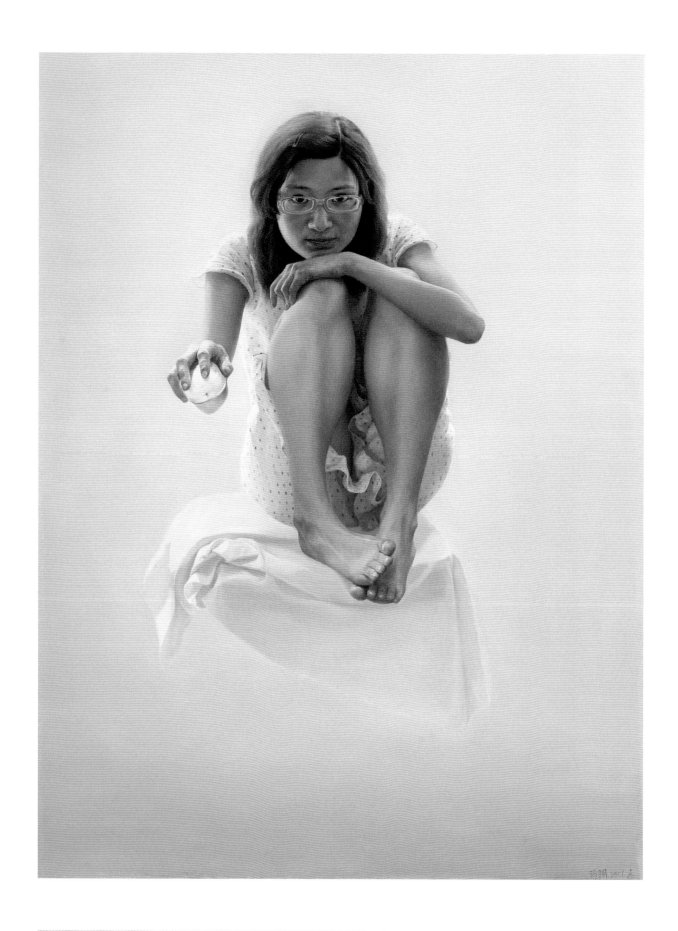

清华大学美术学院

谢亚丽 《点儿》 油画 120cm×90cm 2010 指导老师：绘画系全体教师

清华大学美术学院

王东 《碎片》 油画 160cm×120cm 2010 指导老师：郗海飞

清华大学美术学院

屠叶如　《城市中的秩序美》1-4　摄影、平面设计　200cm×100cm×4　2010　指导老师：周岳

清华大学美术学院

于瀛 《死亡组画》 版画 60cm×120cm×3 2009 指导老师: 石玉翎

①

②

清华大学美术学院

吴胜杰 《大漆之音》 漆工艺 56xm×14cm×49cm 2010 指导老师：祝重华 ｜①

赵峰 《家园一我在》 雕塑 20cm×20cm×45cm 2012 指导老师：曾成钢 ｜②

清华大学美术学院

俞思淼 《山海经》1-2 图像 89cm×143cm×2 2012 指导老师：华健心

清华大学美术学院

俞思淼 《山海经》3-4 图像 89cm×143cm×2 2012 指导老师：华健心

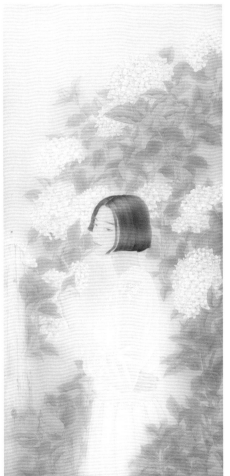

① ②

清华大学美术学院

王聪　《车际关系系列之四》　中国画　95cm×85cm　2011　指导老师：刘临 │ ①

顾金　《谧·回眸》　中国画　170cm×80cm　2015　指导老师：孙玉敏 │ ②

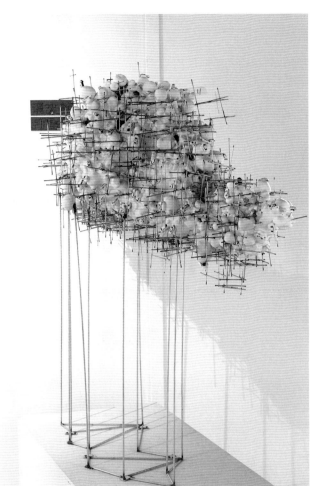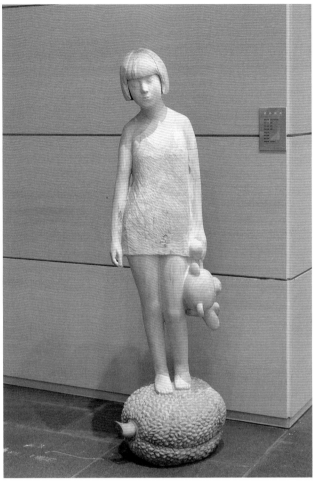

① ②

清华大学美术学院

林熙 《云城一躁》 雕塑 170cm×55cm×140cm 2015 指导老师：陈辉 | ①

吴漾 《榴莲》 雕塑 160cm×50cm×30cm 2010 指导老师：魏小明 王小蕙 | ②

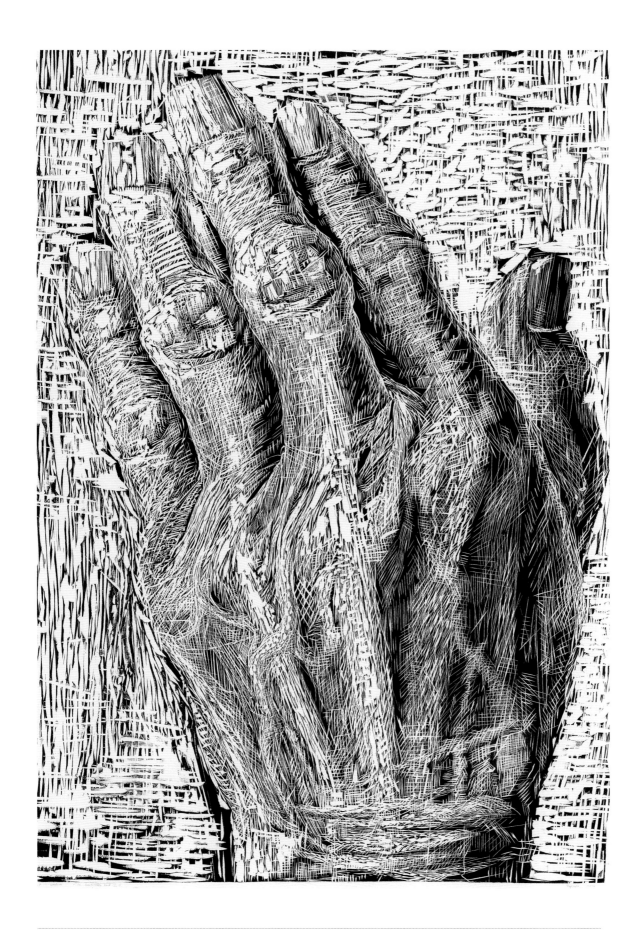

湖北美术学院

杨珍　《姥姥系列之七·祈祷的手》　黑白木刻 120cm×84cm　2015　指导老师：王志新、吕昊霖

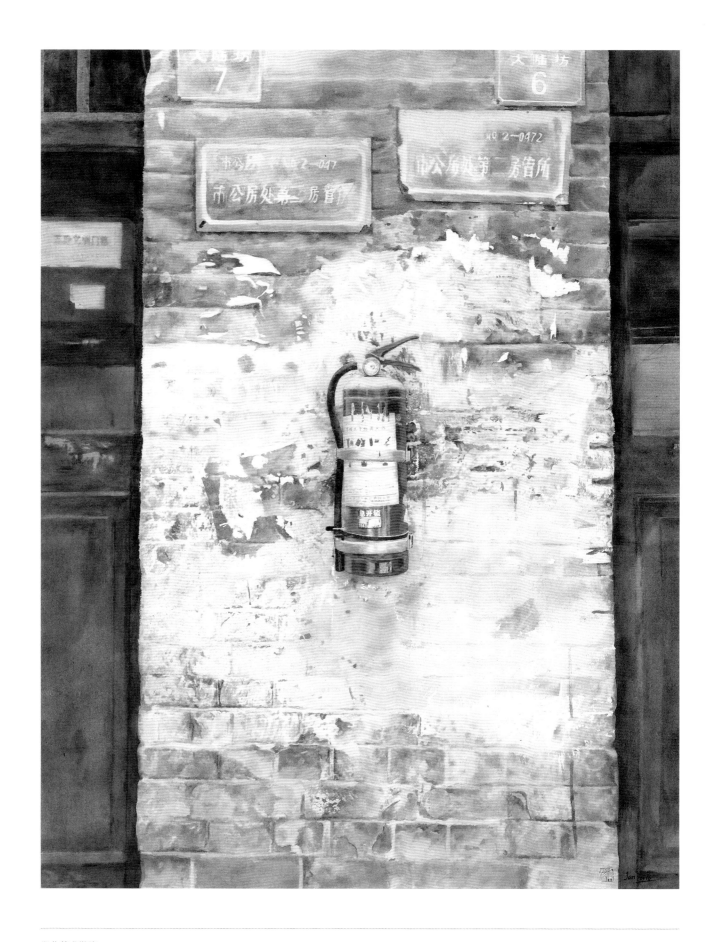

湖北美术学院

梁洁 《浮尘》 水彩画 133cm×100cm 2016 指导老师：刘智平

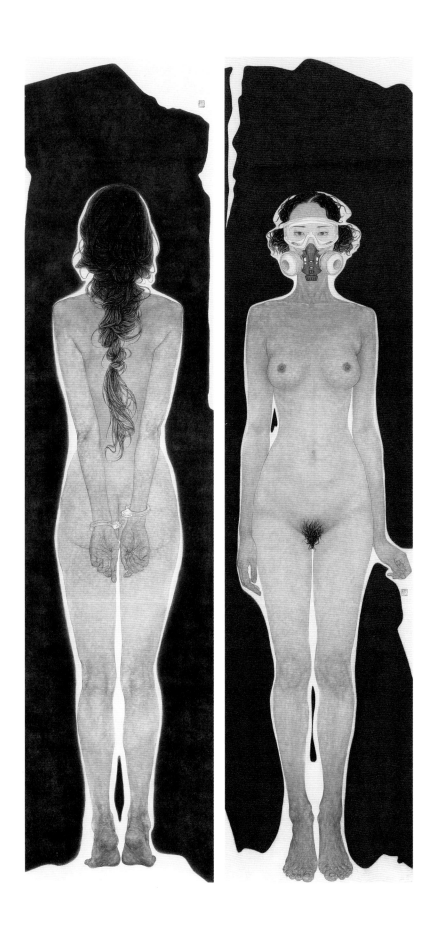

湖北美术学院

孙佳　《面·对》　中国画　200cm×45cm×2　2016　指导老师：肖蓝

湖北美术学院

柳伟正 《昙花一现》 油画 250cm×60cm×2 2016 指导老师：刘剑、李建平、黄汉成、于轶文

湖北美术学院

马贤亭 《篆书对联》 书法 133cm×33cm×2 2016 指导老师：周瓒

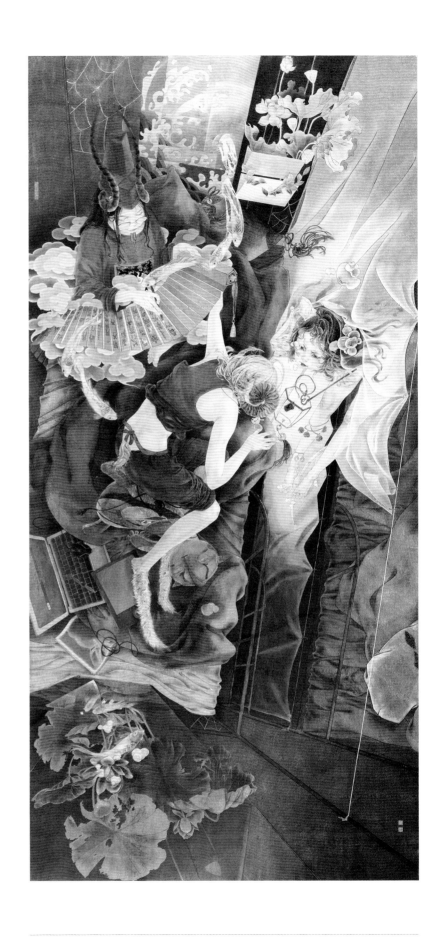

湖北美术学院

程雅嘉 《蟋蟀》 中国画 228cm×116cm 2016 指导老师：肖蓝、朱国栋

湖北美术学院

罗屏志　《传承之三》　纸本水彩　200cm×200cm　2016　指导老师：邵昱皓

湖北美术学院

刘子绪 《那些年》 纸本水彩 160cm×150cm 2015 指导老师：邓涵

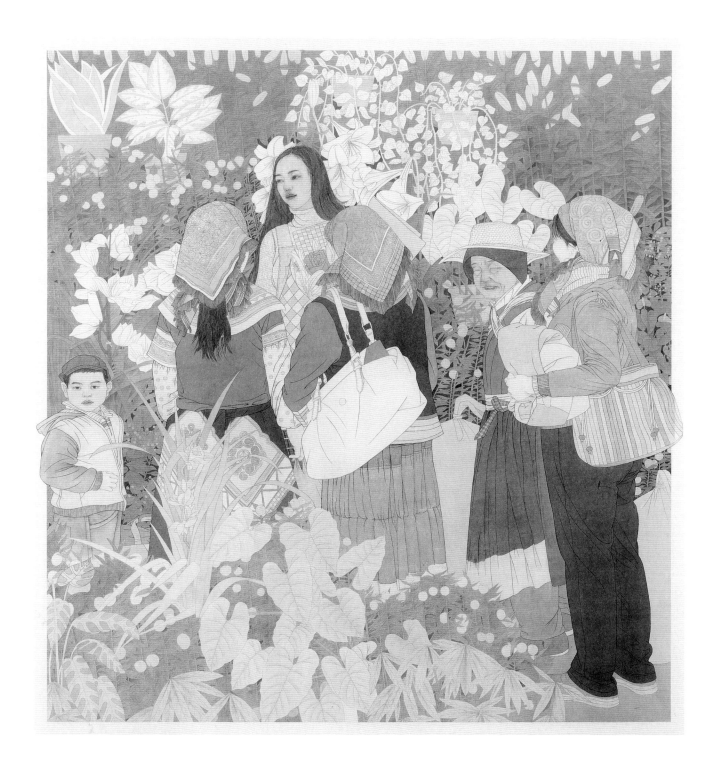

湖北美术学院

王亭栋 《花香》 中国画 180cm×170cm 2016 指导老师：李峰

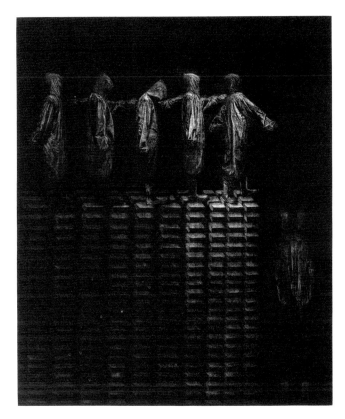

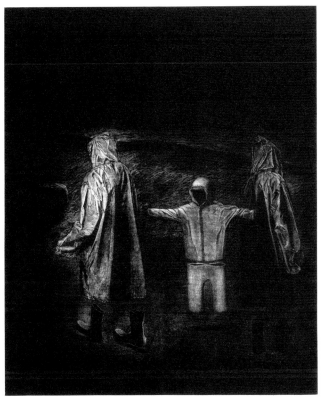

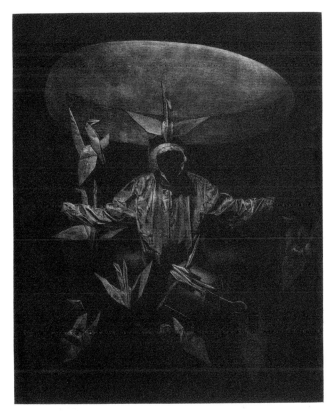

湖北美术学院

王甘林　《无意识》系列　铜板美柔汀　75cm×65cm×3　2017　指导老师：张广慧

湖北美术学院

刘明子　《青春》　中国画　170cm×200cm　2015　指导老师：叶军

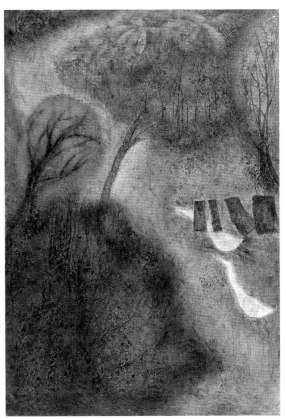
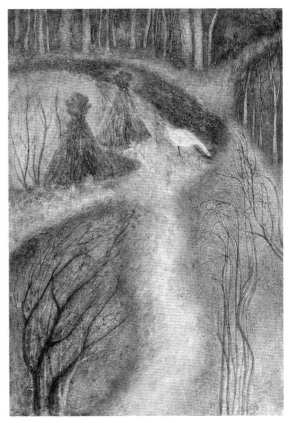

湖北美术学院

黄倩烨 《母星召唤特别行动组》 油画 160cm×130cm×3 2017 指导老师：刘剑、于铁文

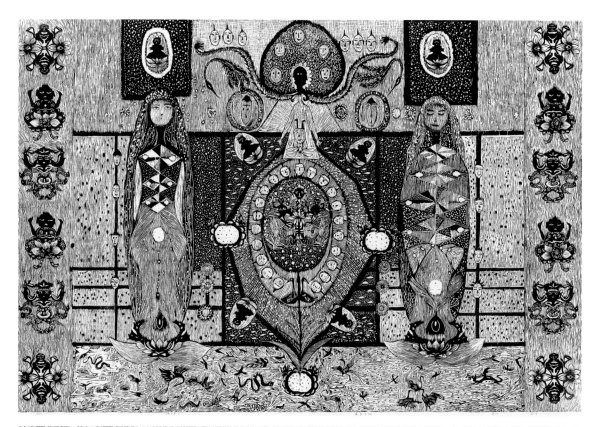

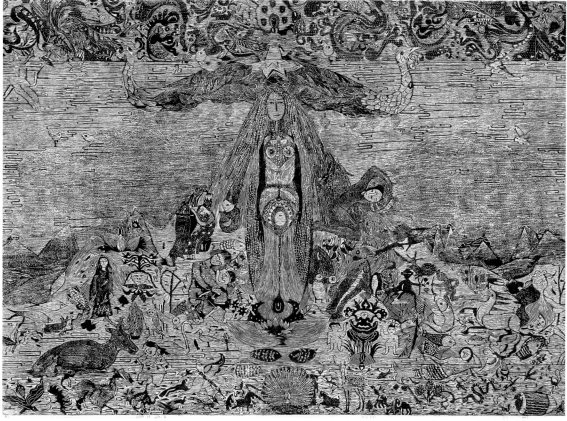

湖北美术学院

李丹 《Circle of life 1、2》 版画 100cm×140cm×2 2016-2017 指导老师：余萍

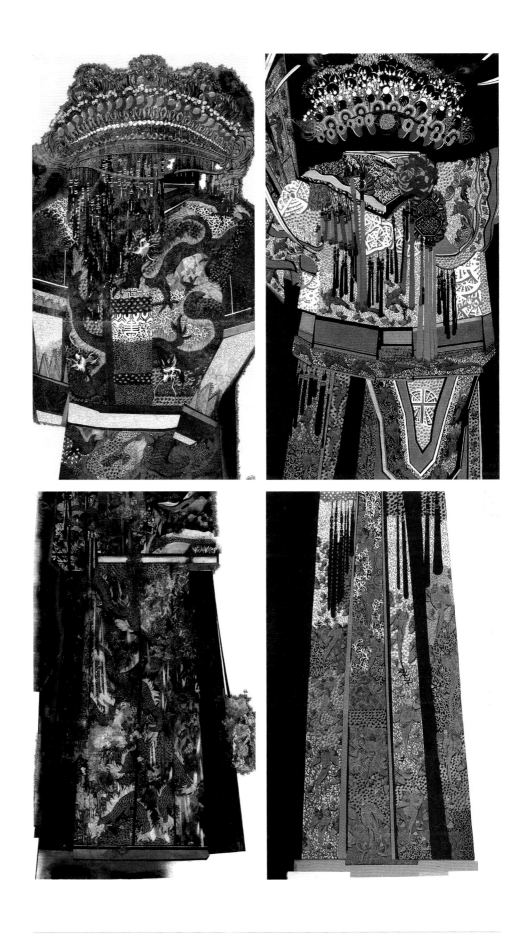

湖北美术学院

雷玉婷 《浮生——锦瑟华年》 综合材料 150cm×120cm×4 2017 指导老师：雷克勤

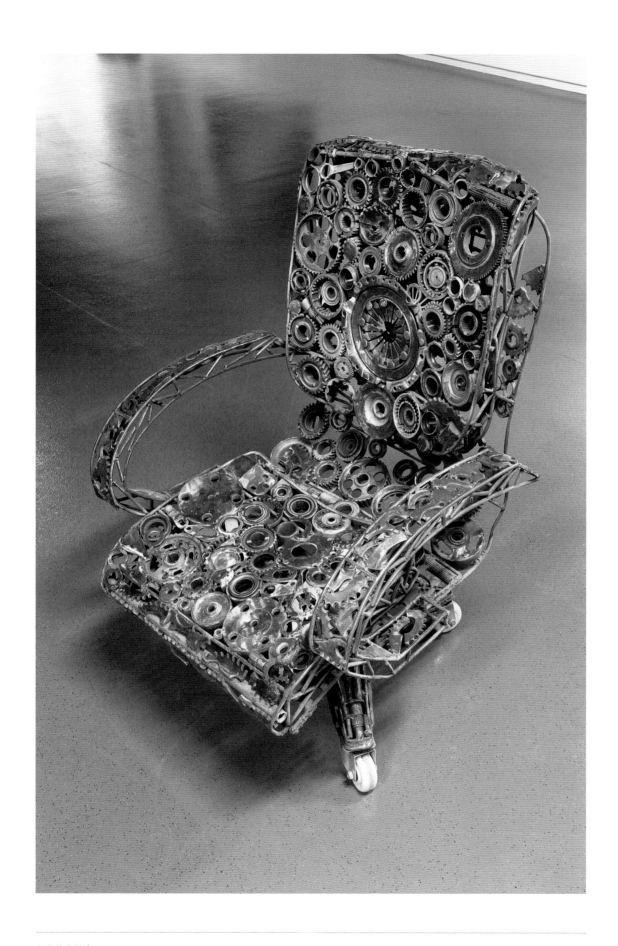

湖北美术学院

黄钦、朱柏松 《椅子》 雕塑 105cm×69cm×76cm 2017 指导老师：万里驰、唐钰涵

湖北美术学院

王弋飞 《更路薄系列》 版画 58cm×73cm×2 2015 指导老师：张炼、李琪、谭梦梦

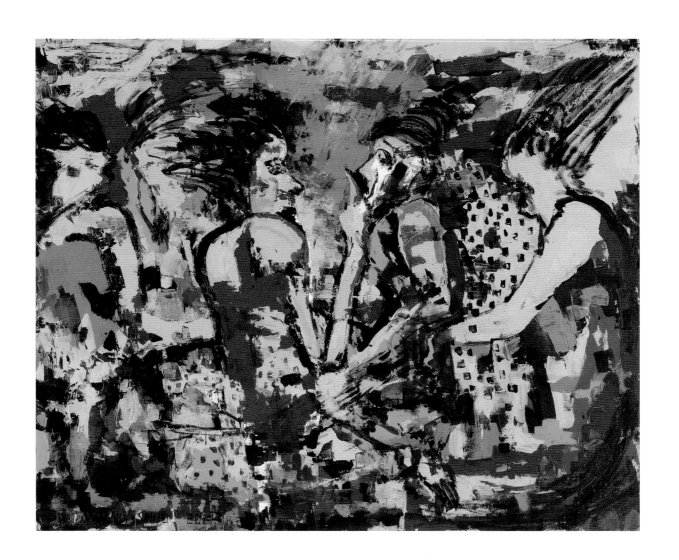

湖北美术学院

湖北美术学院

孙佳童 《城·寂》 素描 120cm×165cm 2015 指导老师：徐文涛、叶勇

湖北美术学院

邱晨 《E-age》 综合材料 54cm×75cm×4 2016.6 指导老师：丁晓、孙谋、冯建平

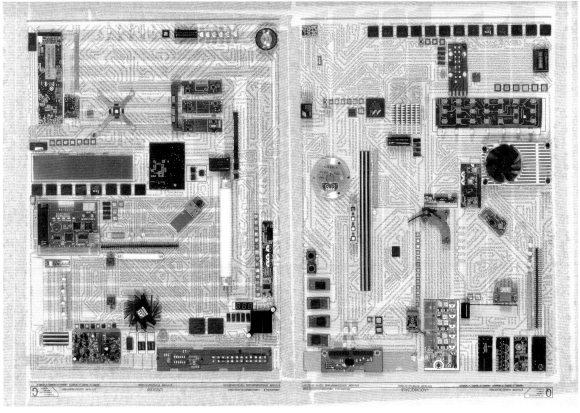

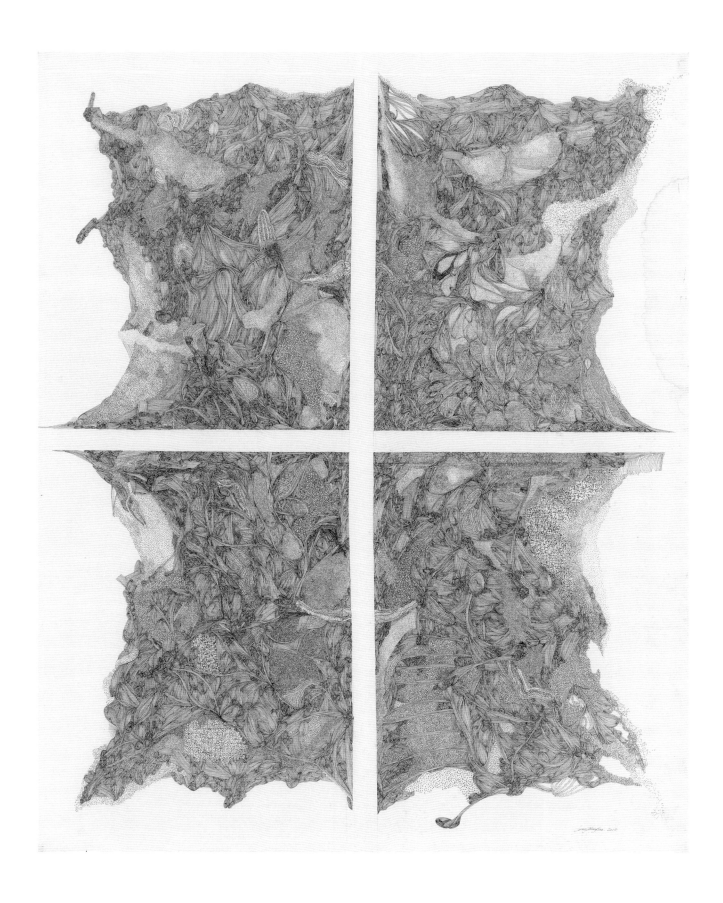

湖北美术学院

王章涛 《别后》 综合材料 160cm×130cm 2015 指导老师：唐骁

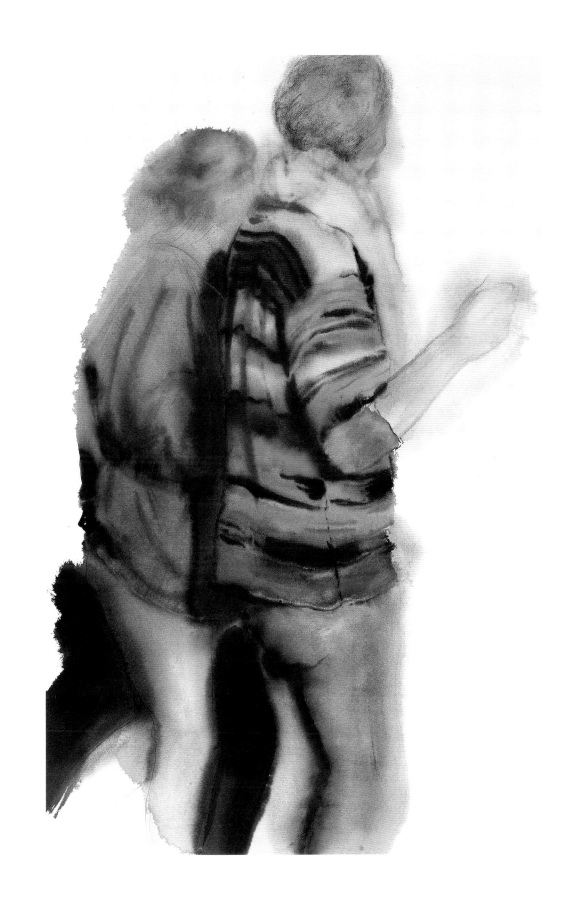

鲁迅美术学院

尹晓琨 《九千公里 No.3》 绘画 161cm×111cm 2016 指导导师：黄亚奇、胡秉文

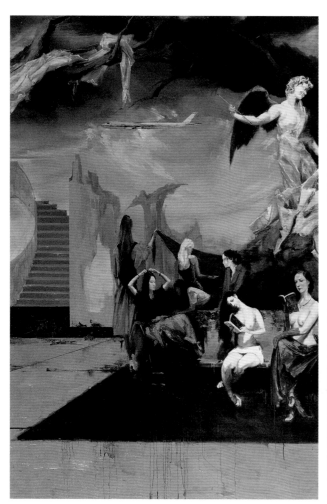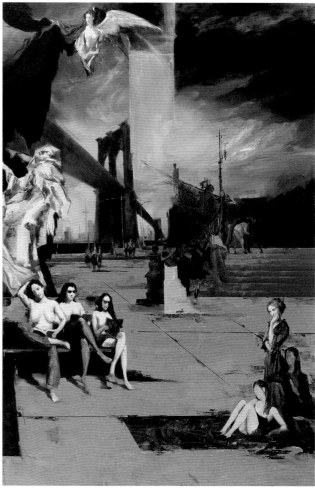

鲁迅美术学院

张剑 《圣.贤》 油画 200cm×270cm 2017 指导老师：陈延辉

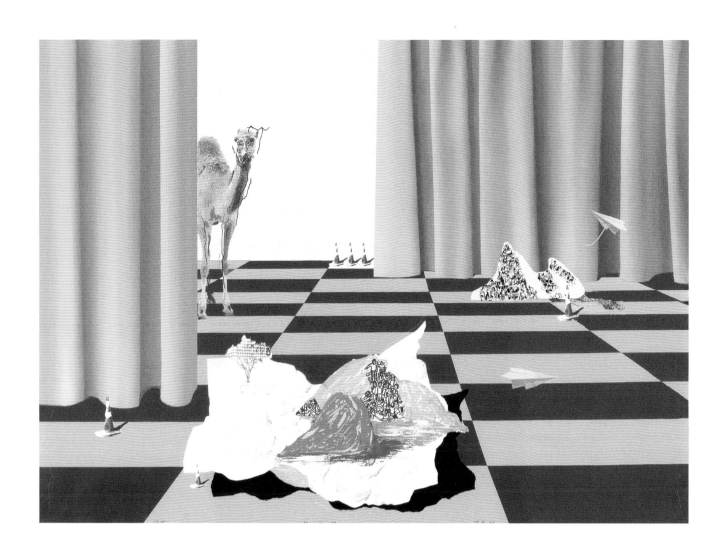

鲁迅美术学院

范东明　《白夜·沙》　版画　55cm×74cm　2017　指导老师：王慧娜

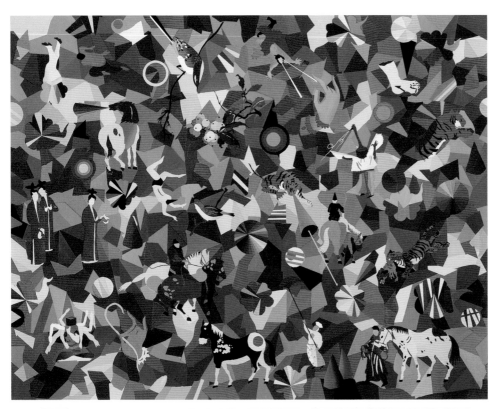

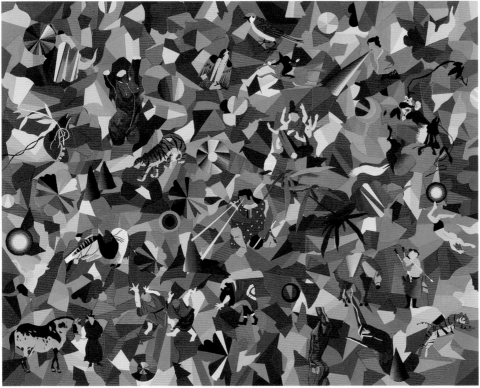

鲁迅美术学院

霍阳 《大虎扑食记》 油画 150cm×200cm×2 2017 指导老师：张志坚

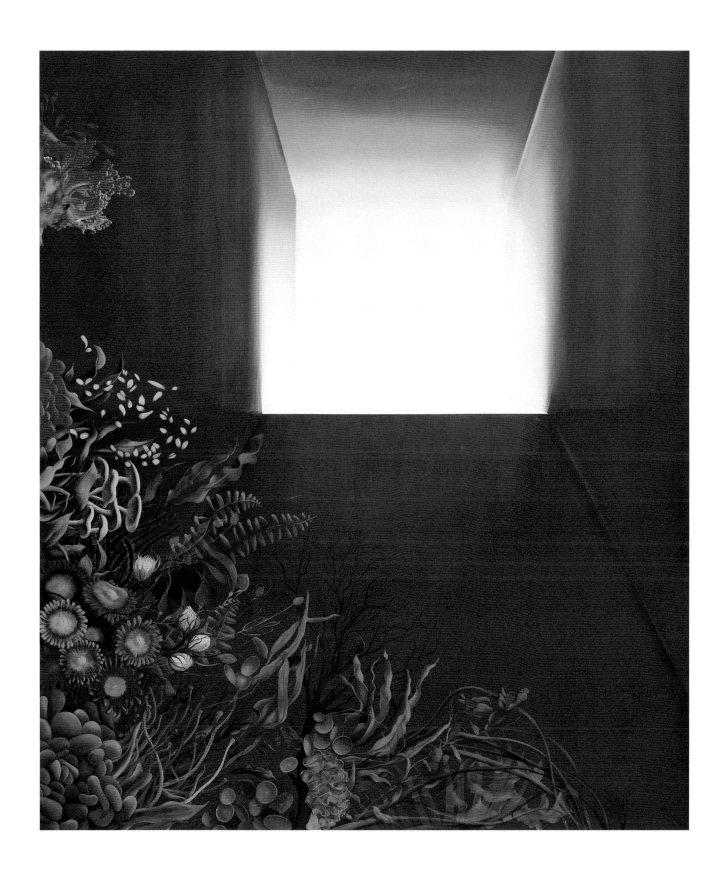

①
②

鲁迅美术学院

周欣盈 《慢点》 中国画 38cm×146cm 2016 指导老师：李岩 | ①

谢弘俶 《无题》 油画 200cm×250cm 2017 指导老师：张志坚 | ②

鲁迅美术学院

刘卓扬 《诸神》 水彩 152cm×130cm 2017 指导老师：黄亚奇

鲁迅美术学院

贾继东　《2017.06》　油画　200cm×150cm　2017　指导导师：韦尔申

①
②

鲁迅美术学院

凌海鹏 《是与不是之间·器》 中国画 122cm×244cm 2016 指导老师：陈苏萍 | ①

续彦龙 《观而不语·逃离》 版画 50cm×75cm 2016 指导老师：夏强 | ②

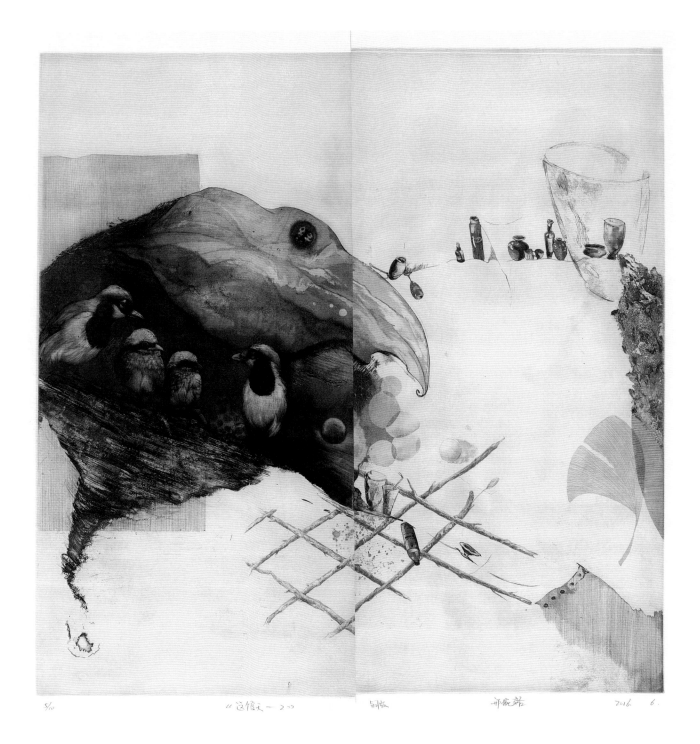

鲁迅美术学院

邢婉璐 《这个夏天2》 版画 60cm×60cm 2016 指导老师：徐宝中

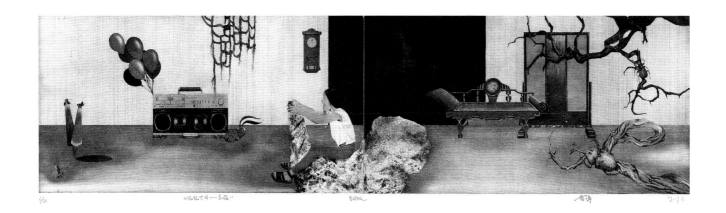

①
②

鲁迅美术学院

雷博　《记忆空间 - 豆蔻》　版画　30cm×120cm　2017　指导老师：梁锐｜①

司圣优　《青春年华之末Ⅱ》　版画　48cm×60cm　2016　指导老师：万兴泉｜②

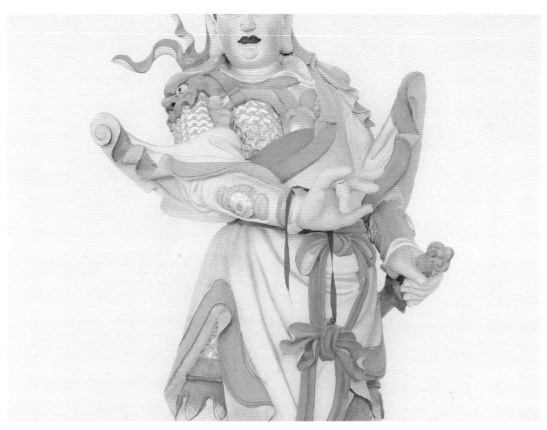

鲁迅美术学院

黄焱琳 《无相》1-2 摄影 78.75cm×105cm×2 2013 年 指导导师：刘立宏

鲁迅美术学院

黄焱琳　《无相》3-4　摄影　78.75cm×105cm×2　2013　指导导师：刘立宏

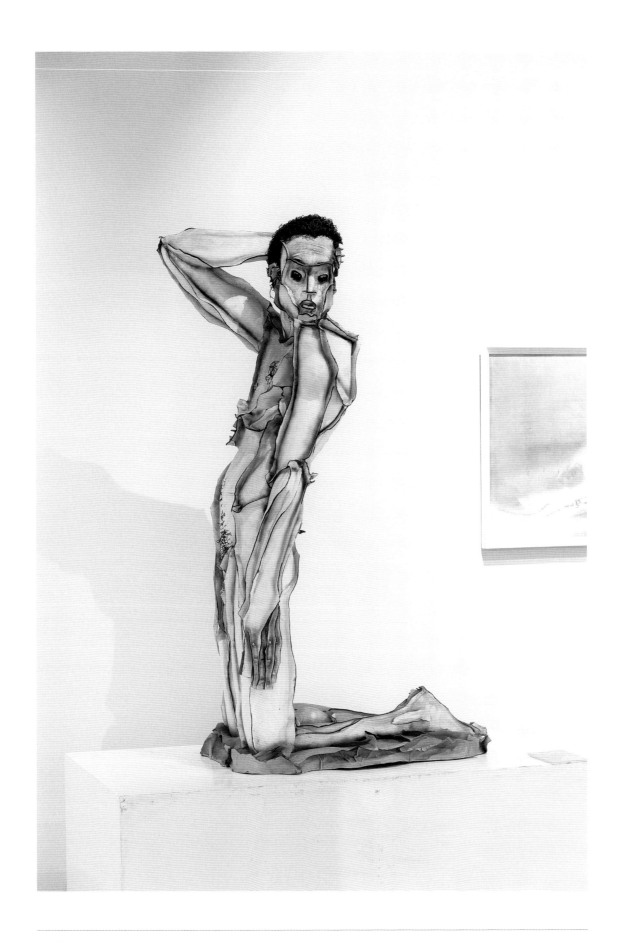

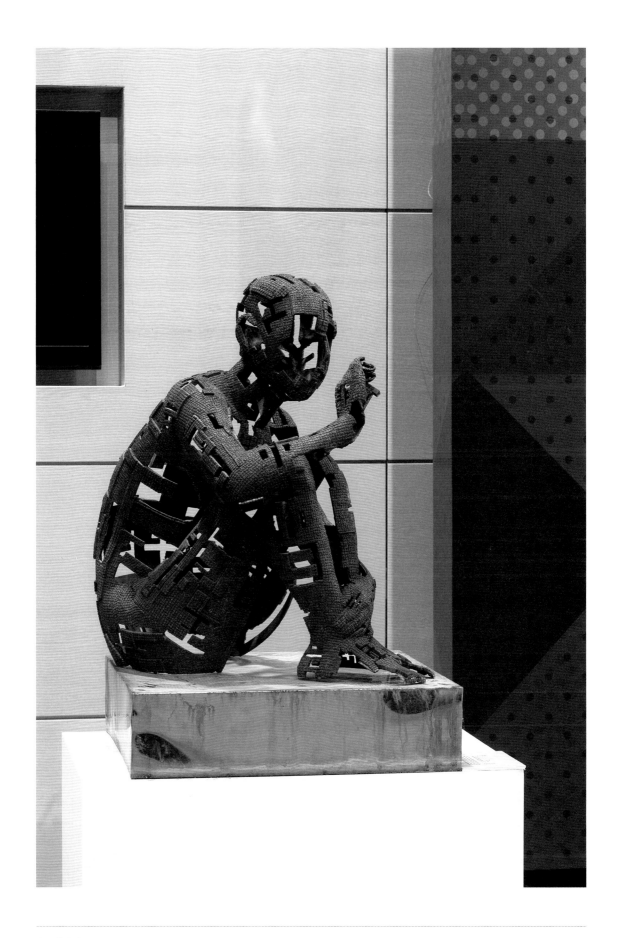

鲁迅美术学院

夏凡 《弥留》 雕塑 240cm×120cm×150cm 2010 指导老师：洪涛

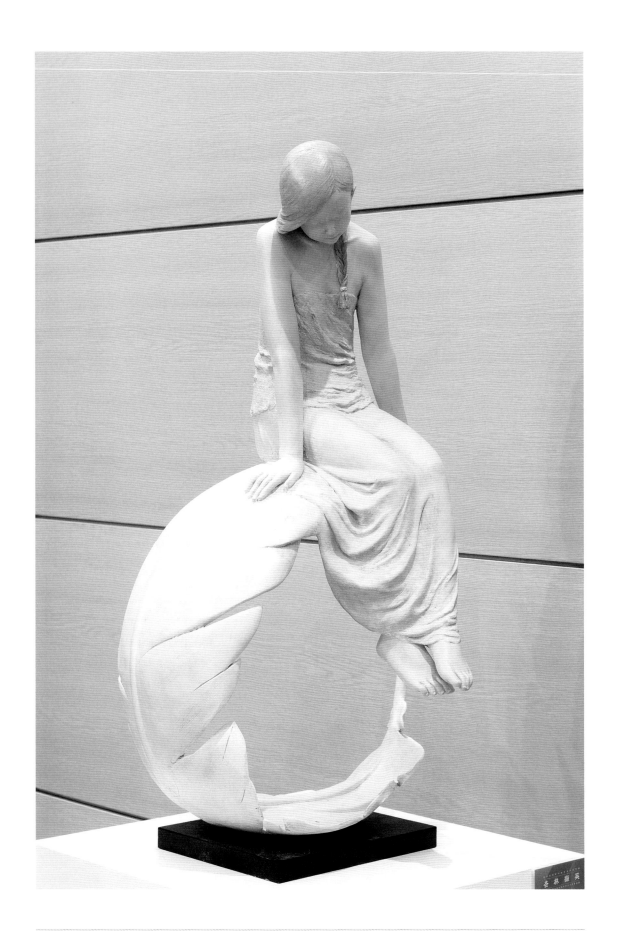

鲁迅美术学院

邹洪元 《轻诉》 雕塑 100cm×48cm×55cm 2016 指导老师：鲍海宁

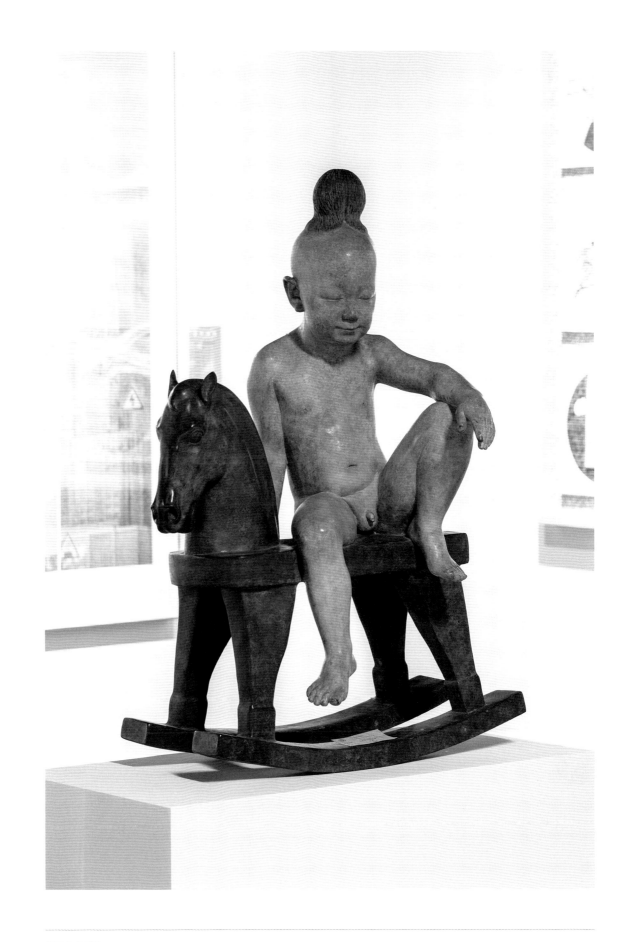

鲁迅美术学院

杜鹏 《前世今生的梦》 雕塑 90cm×58cm×43cm 2013 指导老师：张烽

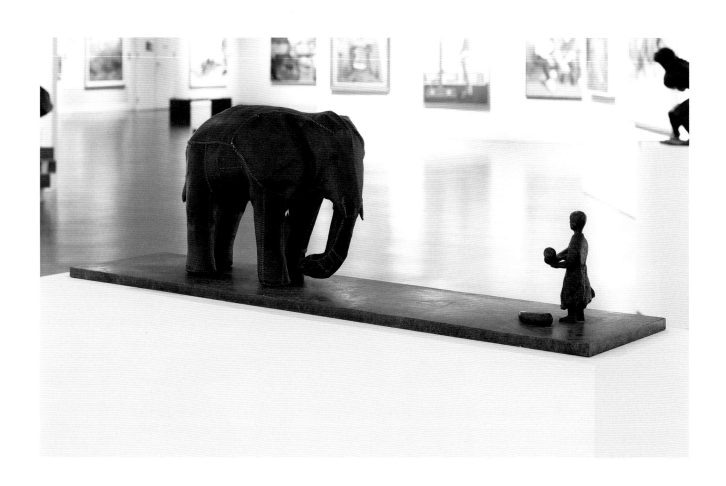

魯迅美术学院

于济野 《殇》 雕塑 140cm×32cm×40cm 2015 指导老师：鲍海宁

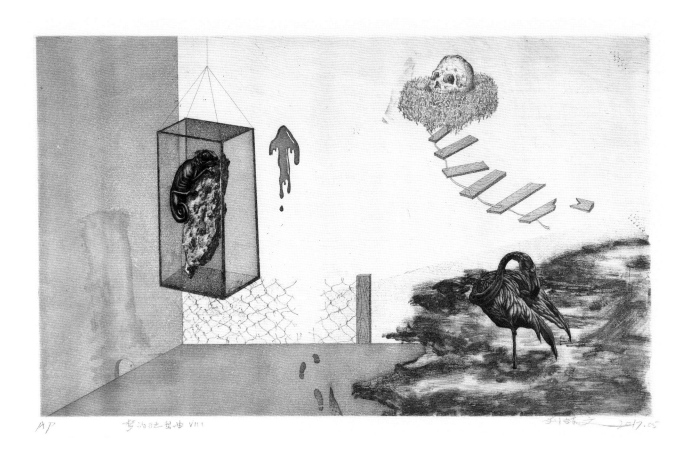

AP 梦的世想曲 VIII 刘喆文 2017.05

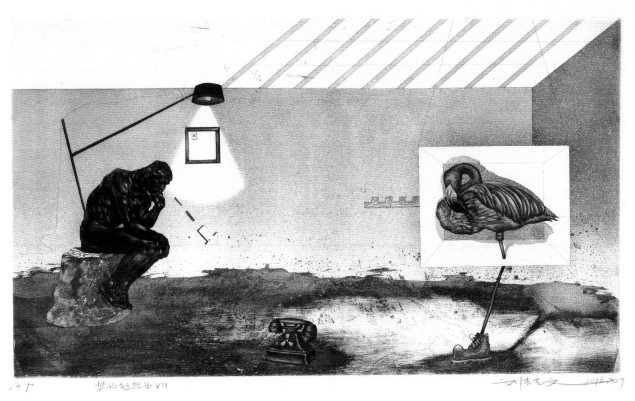

AP 梦的狂想曲 VII 刘喆文 2016.09

湖南科技大学艺术学院

刘喆文 《梦的狂想曲 1-2》 版画 40cm×59cm×2 2017 指导老师：龙凯

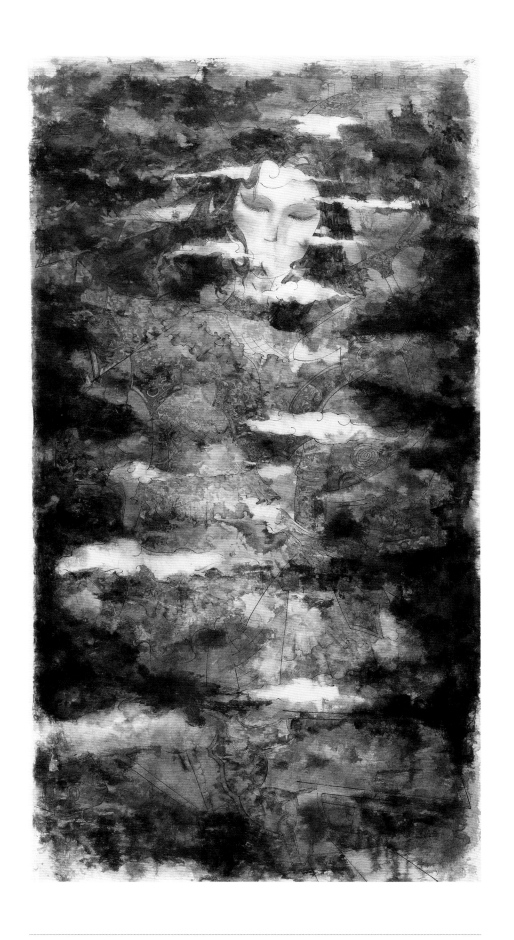

湖南科技大学艺术学院

易未 《云无心以出海》 国画 172cm×90cm 2017 指导老师：禹海亮

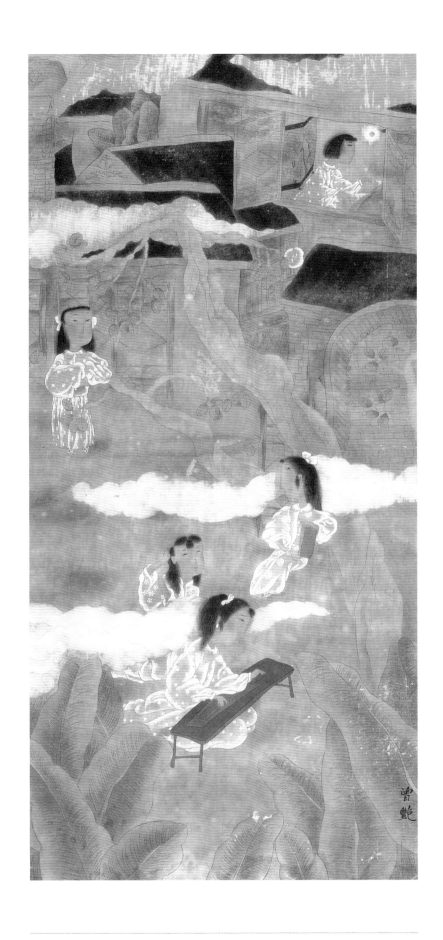

湖南科技大学艺术学院

曾艳 《韵》 国画 168cm×84cm 2008 指导老师：刘新华

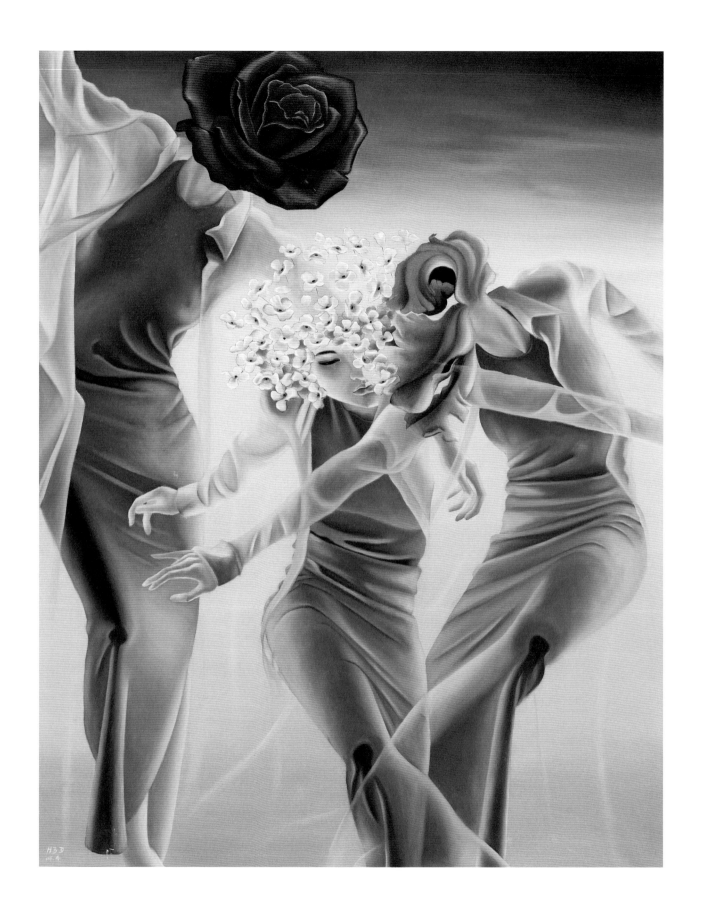

湖南科技大学艺术学院

胡保单 《花》 油画 175cm×136cm 2008 指导老师：李毅松

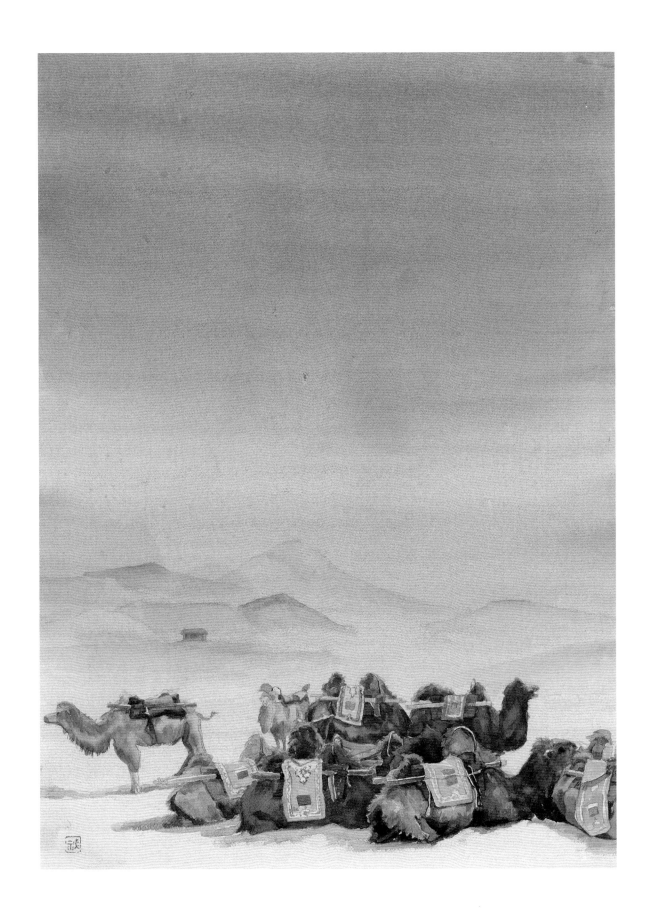

湖南科技大学艺术学院

赵秘 《途·脚印》 水彩 83cm×63cm 2017 指导老师：龚畅

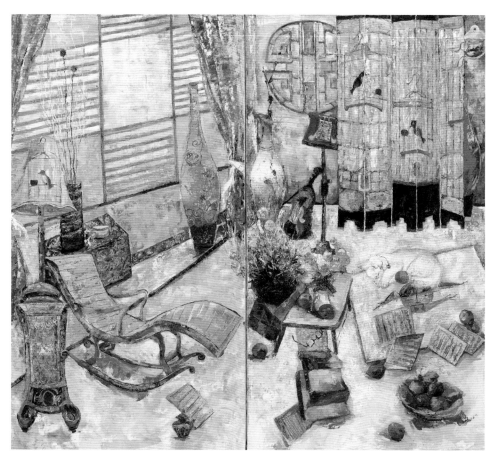

①

②

湖南科技大学艺术学院

贾蕊 《房中一角》 油画 151cm×172cm 2008 指导老师：黄元甫 | ①

宋李增 《九九之威》 版画 71cm×90cm 2017 指导老师：文牧江 | ②

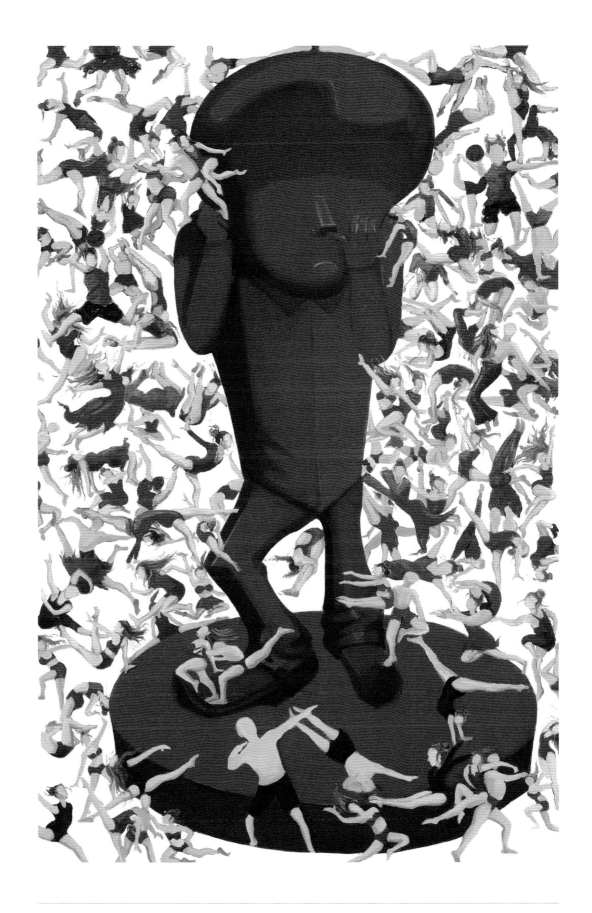

湖南科技大学艺术学院

文露云 《姿态》 油画 176cm×117cm 2017 指导老师: 付小明

湖南科技大学艺术学院

虞可敏 《嘘（二四五）》 版画 33cm×100cm×3 2017 指导老师：王奎永

福建师范大学美术学院

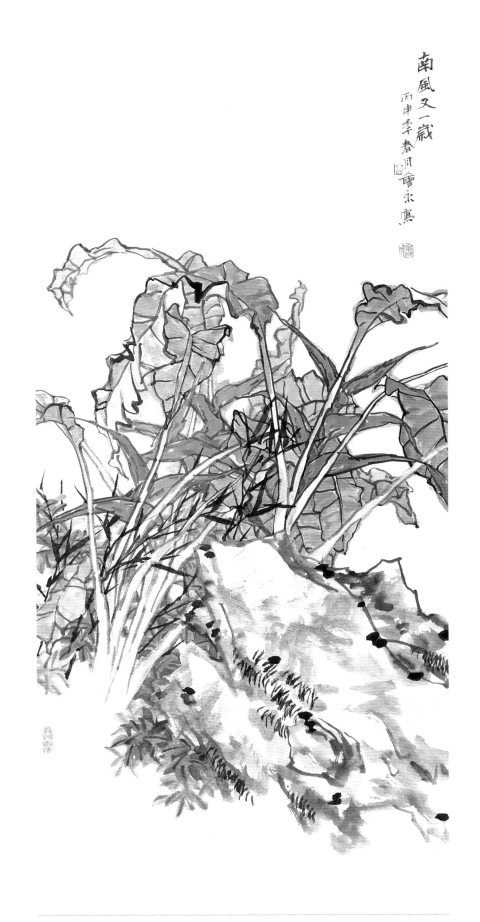

康会永 《南风又一岁》 中国画 156cm×89cm 2016

①
②③

福建师范大学美术学院

陈斌　《壹玖弎壹》　油画　110cm×198cm　2015　指导老师：李豫闽｜①

叶璐　《丛林系列（五）》　油画　160cm×130cm　2015　指导老师：李晓伟｜②

郑鑫　《素月清辉》　漆画　81cm×81cm　2011 年｜③

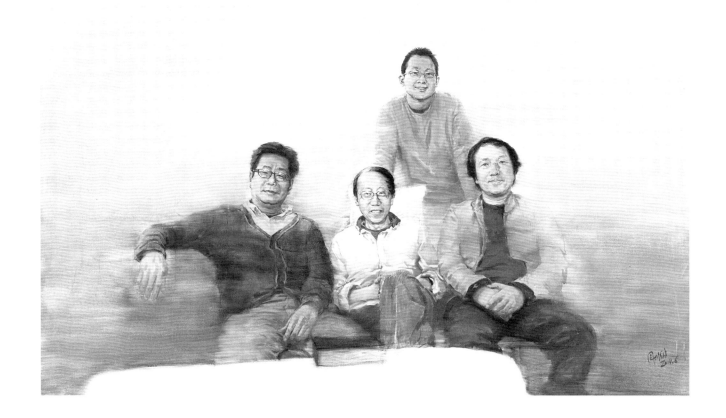

福建师范大学美术学院

周雄波 《诸子》 油画 166cm×186cm 2014 指导老师：李晓伟

福建师范大学美术学院

姚莉芳 《云起》 国画 200cm×100cm 2017 指导教师：李豫闽

福建师范大学美术学院

王裕亮 《圣山》 油画 180cm×180cm 2016 指导老师：李豫闽

福建师范大学美术学院

邱志军 《乡愁系列之三》 漆画 120cm×160cm 2015 指导老师：李豫闽

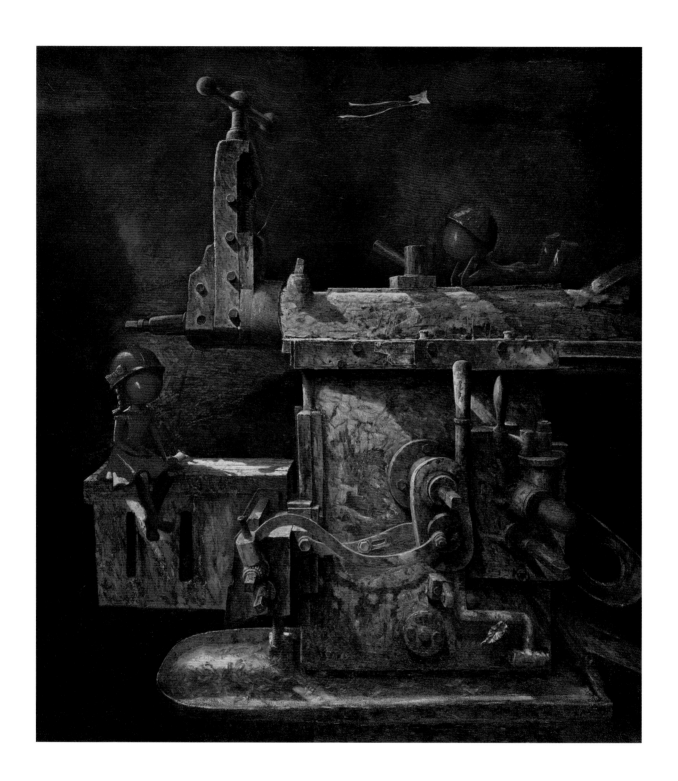

福建师范大学美术学院

江启华 《鸣声远去》 油画 190cm×170cm 2009 指导老师：翁炳峰

福建师范大学美术学院

翁志承 《多维码时代》 中国画 190cm×180cm 2014 指导老师：翁振新

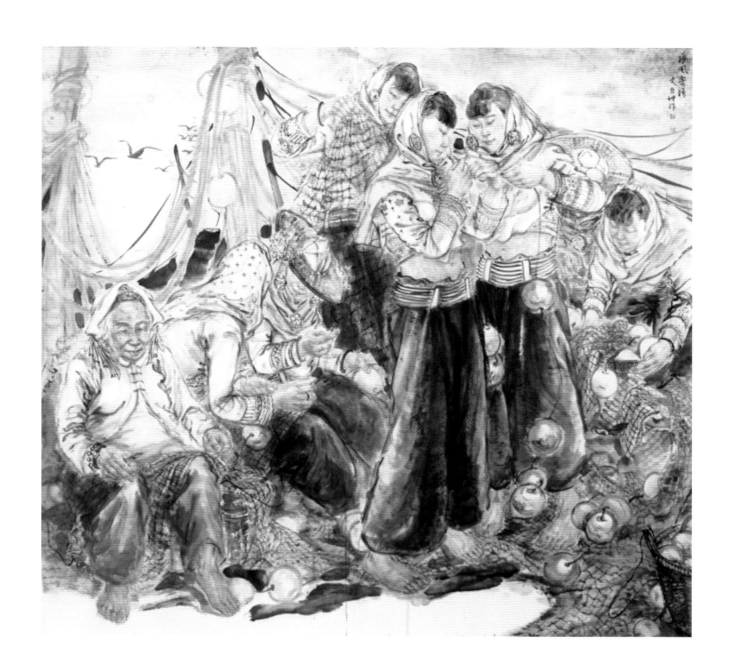

福建师范大学美术学院

文亚坤 《海风寄语》 国画 200cm×200cm 2014 指导老师：张永海

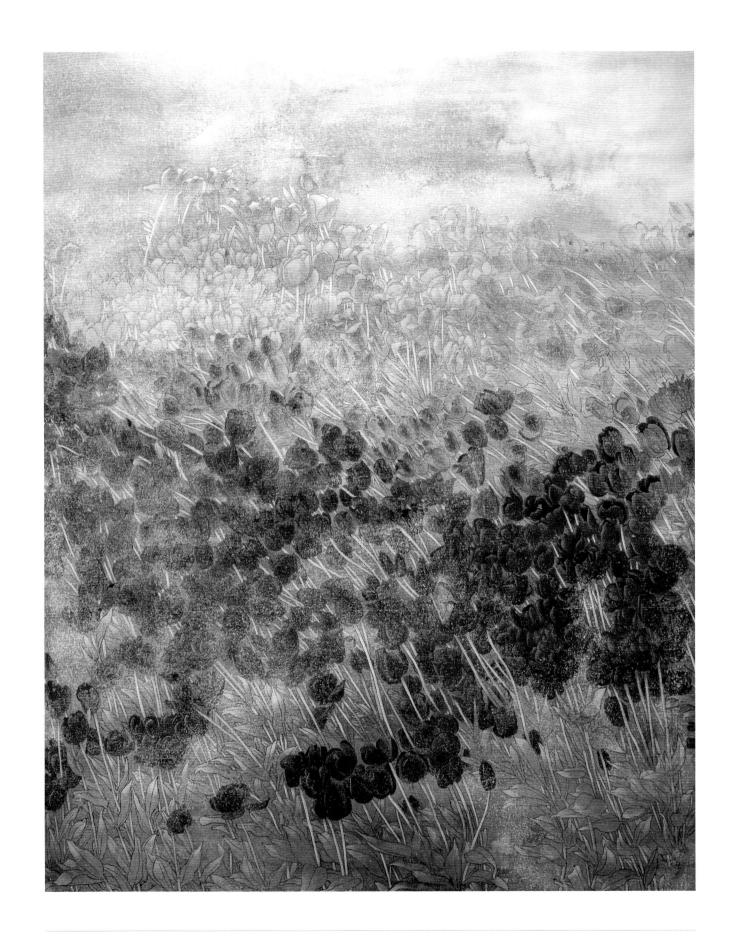

福建师范大学美术学院

俞芳 《浩态幽香似梦逢》 中国画 183cm×145cm 2014 指导老师：章雨

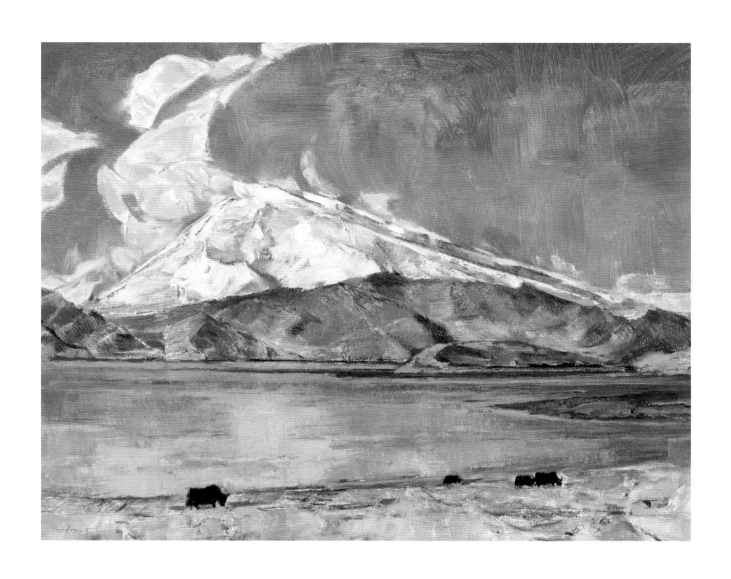

新疆师范大学美术学院

腰进发 《慕士塔格》 油画 80cm×100cm 2016

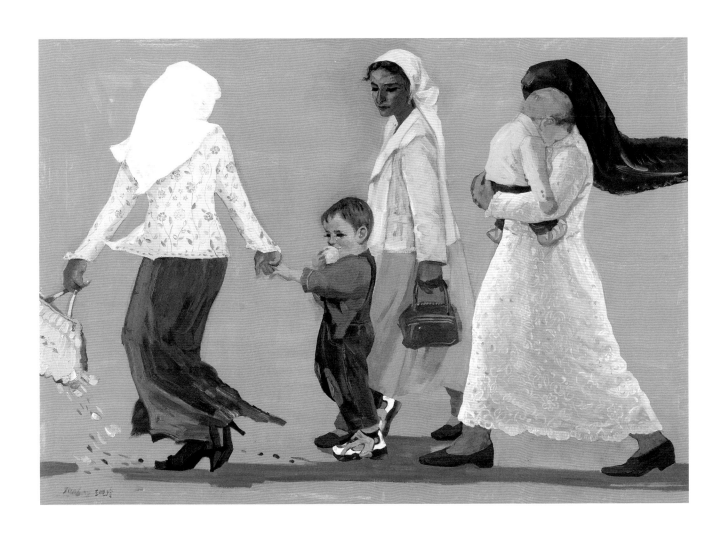

新疆师范大学美术学院

王晓玲 《春行》 油画

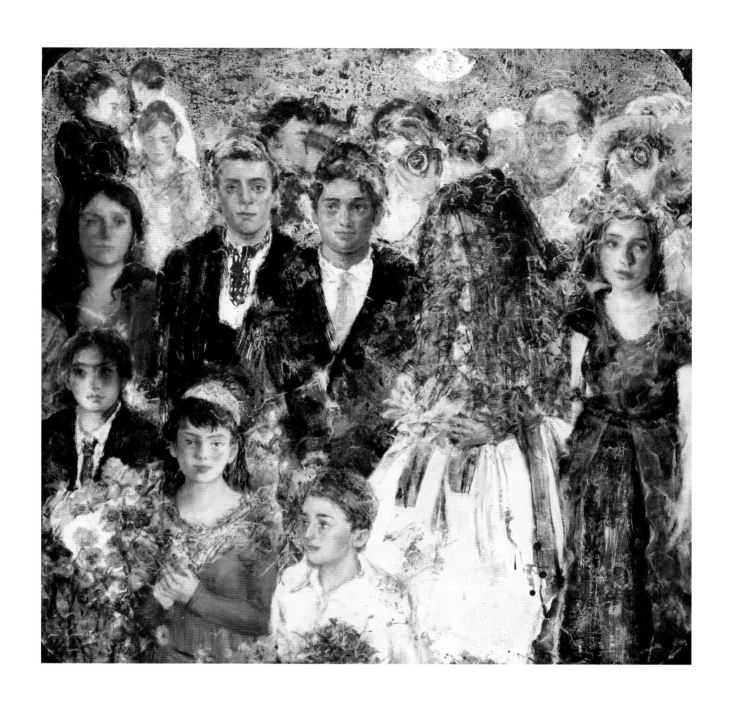

新疆师范大学美术学院

焦璐萍 《吉时·流年》 油画 150cm×160cm 2014 指导老师：赵培智

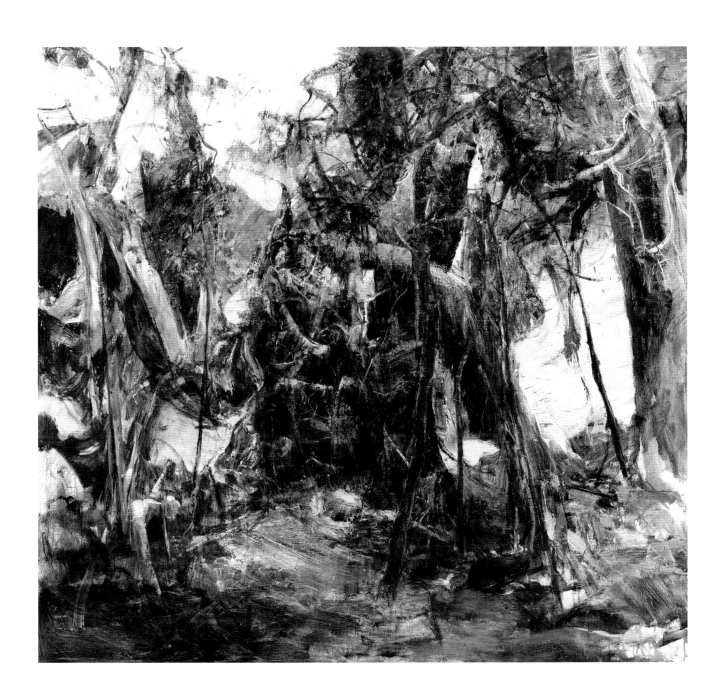

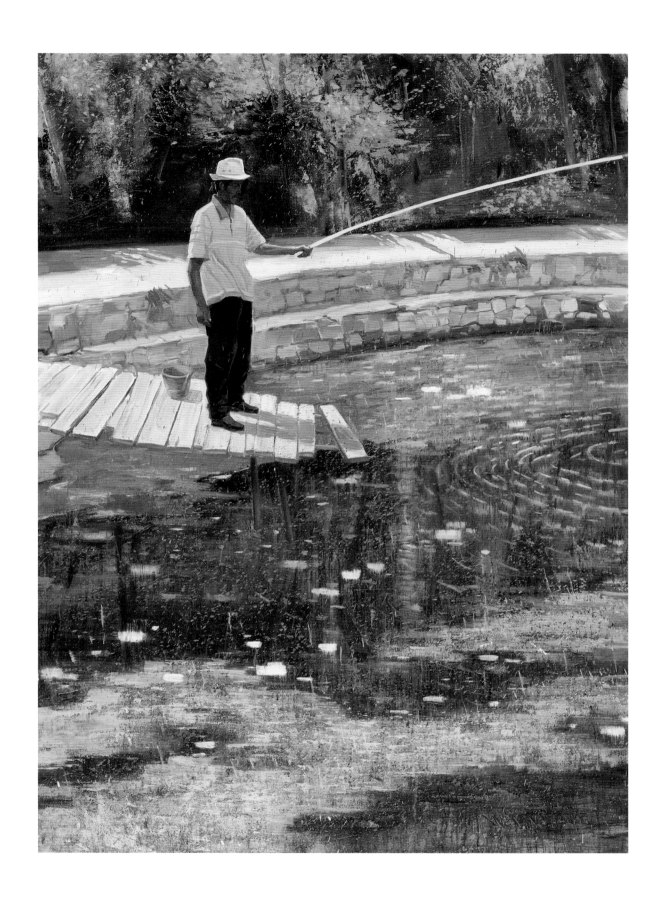

新疆师范大学美术学院

魏巍 《天食 2》 油画 160cm×140cm 2017 指导老师：李勇

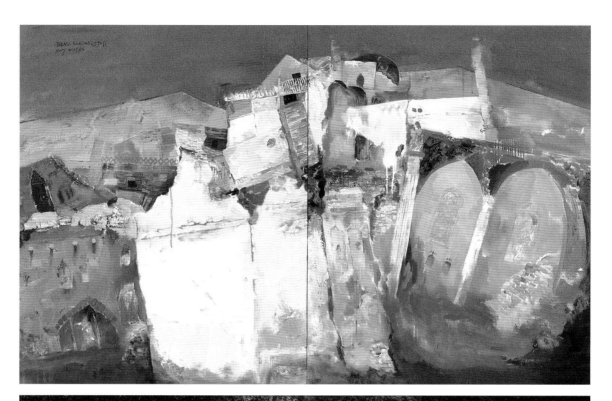

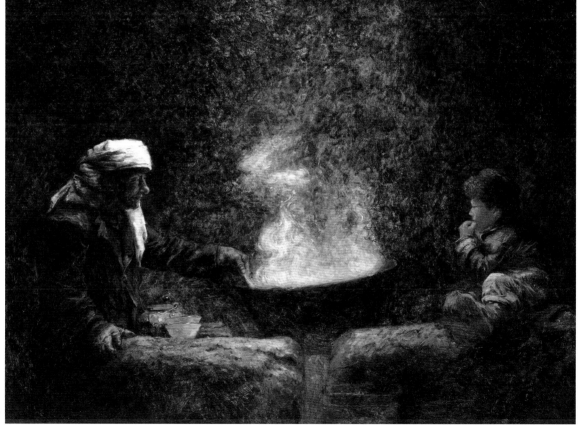

新疆师范大学美术学院

白岩 《城·老墙记忆》 油画 120cm×200cm 2014 指导老师：王光新 | ①

刘贯冲 《蓝盖力下的早点》 油画 155cm×190cm 2015 指导老师：赵培智 | ②

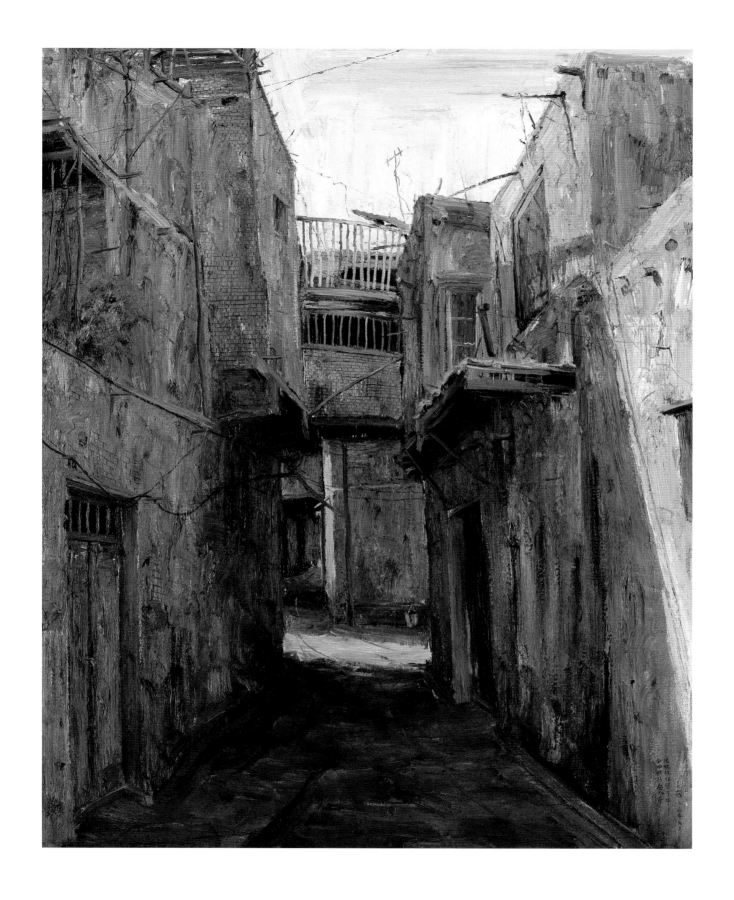

新疆师范大学美术学院

刘长斌 《雨后老巷》 油画 160cm×140cm 2013 年 指导老师: 刘建新

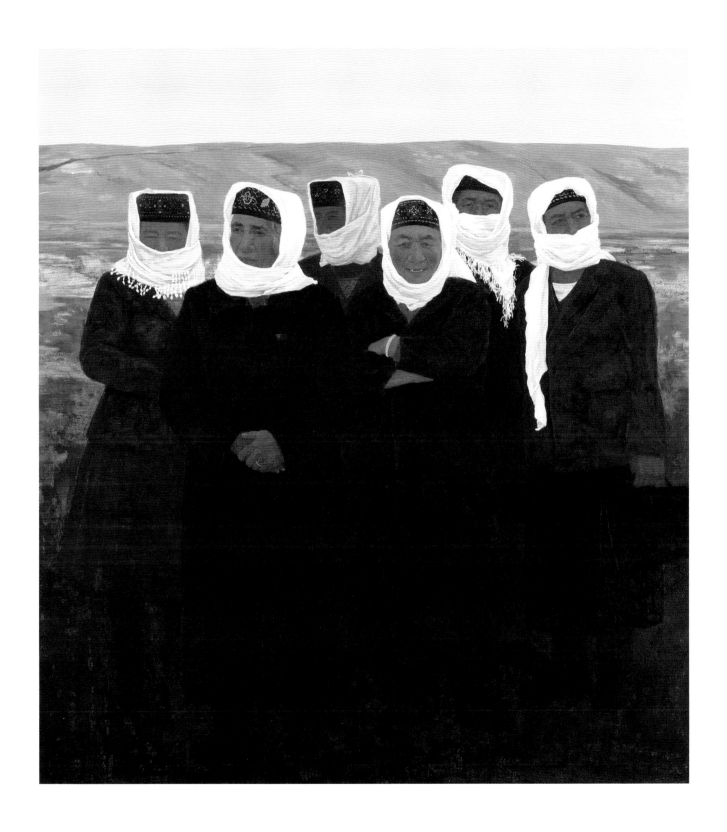

新疆师范大学美术学院

冯瑜 《民心》 油画 200cm×180cm 2014 指导老师：王光新

活动综述

李 超 | 2017 年 12 月

07.

壹

自新中国成立以来，我国美术教育的发展历经近 70 年的探索与演变，其成就与影响举世瞩目。此其间，无论是资深名校，还是后发新院，在贯彻党和政府教育方针的同时，通过自身定位谋求发展，积极探索高等美术教育科学规律，应对国家发展需求，努力为时代发展和国家建设培养人才、铸造成果。

20 世纪 90 年代以来，高等美术教育院校探索高等美术教育科学规律，应对国家发展需求，努力为时代发展逐渐进入到体系管理阶段。1994 年文化部出台《高等美术院校教学方案》指导性文件，并在此基础上，相关学院开展新一轮教学大纲修订。1997年中国美术学院受教育司委托，制订《高等艺术院校教学工作评估》指标体系。强化管理，保证有效完成教学要求，注重目标管理的同时，注意过程管理。这些重要的举措，为 21 世纪中国艺术教育在新的历史时期发展，打下良好的建设基础。

进入 21 世纪新的历史时期，相关美术教育的供求关系、内外部需求、国际国内竞争环境以及资源条件，都发生了明显变化。为了在未来国际化发展趋势中，继续充分发挥和加强美育对于国家经济、文化社会发展建设的重要作用，学院教育作为国家发展创新动力资源，尤需与时俱进。根据近期教育部教育工作会议"学生中心、产出导向、持续改进"的精神，面向未来发展需要，进一步调整美术教育人才培养目标，总结探索现代转型中的新思路与新模式，探讨思考新时期中国美术教育发展战略问题。

今日中国高等美术教育由什么组成？——其基本包括课程体系、教学内容、教

Art Educational Results Exhibition | CONSIDERABLE | National Invitational Exhibition
of National Fine Art Colleges | ELITES | for the Outstanding Student Works
of Fine Art Colleges

596

上海美术学院执行院长汪大伟与中国美术学院院长许江、副院长杭间等在展览现场参观。

学方式等元素。其是否科学、合理和前沿？直接影响美术专业人才的培养质量。正如上海美术学院院长冯远指出："教学是院校的主业，也是生存的倚重之力，人才质量决定了教学形象、水准、标杆和社会影响力。教育教学体制机制的运转良性与否，决定了院校效益产出的优劣和高下。高等艺术教育对国家经济建设文化发展需要有所担当，因此适时总结经验，改进不足，以应对新时代艺术人才的培养，是办教育的应有之意。"

　　为了全面推动学院的办学质量、办学水平和办学效益，当代高等美术教育基本形成了对于相关美术人才标准要求的共识；一是具有扎实的专业基础知识、基本理论和专业技能，掌握本学科的方法论；二是将学科知识联系实际应用并与其他学科相结合的能力；三是具有良好的人格品质。

　　在此人才培养标准共识的基础上，在新的历史发展转型过程中，我们的当代美术教育理念与时俱进，逐渐凝练为"个体价值、事业发展、国家需求"三位一体的核心价值观。上海大学上海美术学院自 2016 年 12 月正式组建伊始，学院即秉承"创意服务 21 世纪上海国际都市文化发展战略"学科建设核心理念，组织策划，并与上海中华艺术宫共同承办"全国高等美术教育成果系列展"的大型学术展览研讨交流活动。"全国高等美术教育成果系列展"由国家教育部艺术教育委员会、上海市文化广播影视管理局、上海市教育委员会、上海大学联合主办，由中国美术家协会作为指导单位，由上海大学上海美术学院组织策划，并与上海中华艺术宫共同承办。2017 年 12 月举行的"杏林撷英——全国高等美术院校优秀学生作品邀请展"，为"全国高等美术教育成果系列展"中的首展。"全国高等美术教育成果系列展"将以"中国美术教

"2017 杏林撷英——全国高等美术教育优秀学生作品邀请展" 展览现场图。

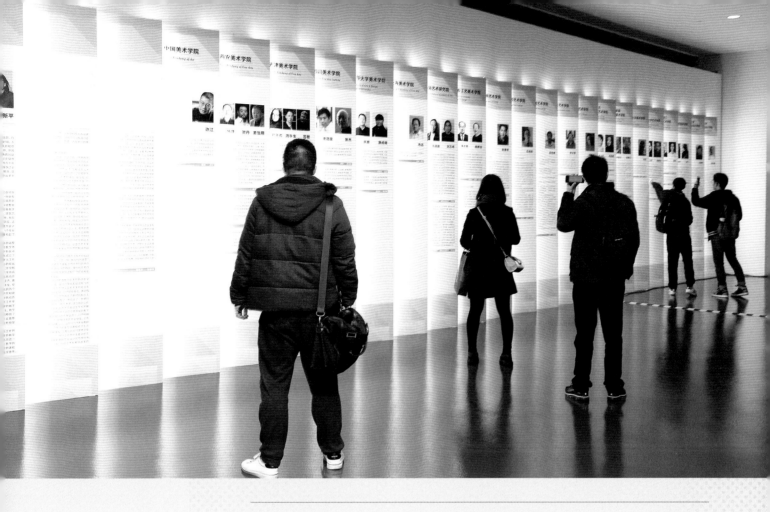

"2017 杏林撷英——全国高等美术教育优秀学生作品邀请展" 展览现场图。

育发展战略"核心主题的提出,梳理、总结、反思和前瞻中国高等美术教育之路,通过 2017 年"杏林撷英——全国高等美术院校优秀学生作品邀请展",2018 年"师坛锦瑟——全国高等美术院校优秀教师作品展",2019 年"春华秋实——中国高等美术教育文献展"——三年系列化展览及论坛活动,回望审视中国百年美术教育的之力,人才质量决定了教学形象、水准、标杆和社会影响力。教育教学体制机制的运转良性与否,决定了院校效益产出的优劣和高下。高等艺术教育对国家经济建设文化发展需要有所担当,因此适时总结经验,改进不足,以应对新时代艺术人才的培养,是办教育的应有之意。

作为大型的学术展览研讨交流活动,"杏林撷英——全国高等美术院校优秀学生作品邀请展",活动的倡议一经发起,即得到了来自全国各地 48 所美术院校的积极响

应与协同合作。"杏林撷英——全国高等美术院校优秀学生作品邀请展"以 800 多件学生优秀作品的规模，整合全国各重要的艺术院校的学术资源，实现全国各地区高等美术教育的大面积"覆盖"。

作为承办方之一的上海美术学院，在学院领导的支持下，为此次展览专门成立了策展工作团队。上海美术学院策展工作团队，不辱学院使命，在将近半年的策划筹备过程中，从平面设计、空间展陈、会务联络、作品运输、媒体推广、资料归整等方面，先后进行八次展览策展工作协调推进会议，全面积极展开工作。作为另一承办方的中华艺术宫，馆方领导及相关部门积极支持与配合，院、馆双方本着文教结合的合作宗旨，通力合作，为向社会各界呈现出一场全国美术英才的佳作盛宴和学术鸿儒的高端峰会，全力精准推进，全力以赴，确保此次大展如期举行，并藉此逐渐形成全国美术院校之间协同创新的合作模式。为此，上海美术学院副院长金江波认为，此次活动体现了上海美术学院借助"文教结合"的优势开展"打破围墙、开门办学"的宗旨与方针。院、馆双方的合作以"杏林展"为契机，坚持"以文化人、以艺育人"的核心理念，坚持"合作共赢、跨界服务"的团队精神，坚持"开放融合、资源共享"的协同机制，高起点、高要求推进各项任务，"院馆一家人、工作一体化"保障了展览、会务与论坛的顺利进展，为今后文教结合的事业开展做了良好地开端，更为"文教结合"走向"文教融合"的美好前景奠定了基础。

根据上海美术学院的策划，"杏林撷英——全国高等美术院校优秀学生作品邀请展"由展览与论坛两大部分组成。通过展示与研讨，构建交流平台和对话机制，分享和交流教育成果，检视、探讨本科生、研究生的教学问题，总结中国高等美术教育实践中的经验得失。

贰

　　2017 年 12 月 26 日，"2017 杏林撷英——全国高等美术院校优秀学生作品邀请展"在中华艺术宫隆重开幕。来自教育部艺术教育委员会、文化部艺术司、中国美术家协会、上海市文广局、上海市教委等单位的领导，以及全国 48 所高等美术院校的师生共同出席了本次展览开幕式。开幕式由上海大学上海美术学院执行院长汪大伟主持。文化部艺术司司长、上海市浦东新区副区长诸迪、教育部艺术教育委员会副主任廖文科、上海市文广局局长于秀芬、上海市教委副主任倪闽景、上海大学副书记徐旭、中国美协艺委会副主任丁杰，分别在开幕式中致辞。他们认为这次展览充分体现了习近平主席在党的十九大报告中提出的促进社会主义文化事业的大繁荣、大发展，肯定了本次展览及研讨活动对于新时代高等美术教育的重要意义。

　　在开幕式致辞中，上海美术学院院长冯远认为，进入 21 世纪艺术教育成为公共文化服务体系当中的重要部分，成为一个国家和地区经济文化创新的资源动力。高等教育成为全社会广为关注的问题，当今中国，与教育相关的供求关系，教育内外部需求和国际竞争、资源条件以及都在发生变化，为了在新时代社会主义现代化建设中继续发挥并增强教育的人才培养和繁荣文化的重要作用，学院需要与时俱进，通过不断探索改革，调试教学思路和模式以推进教学和人才质量的提升。关于此次大展的初衷，冯远院长强调，"乘十九大东风，在习近平总书记关于新时代中国实现社会主义现代化和中华民族伟大复兴的思想精神指引下，实现高等教育内涵式发展，贯彻党的教育方针，落实立德树人的根本任务，培养德智体全面发展的社会主义建设和接班人。上海美术学院愿意通过这样的活动，在办好上海美术学院自身教育的同时为推动美术教育事业做一些力所能及的事情。"他表示上海美术学院希望通过这次展览，搭建一个全国高等美术院校交流合作的平台，以优化资源配置，加强文脉梳理，共同促进中国高等美术教育的发展。以"当代中国美术教育的人才培养和转型发展"为主题的主论坛，在开幕式之后举行。主论坛由上海美术学院院长冯远主持。冯远院长结合习近平总书记在党

的十九大报告和在中央经济工作会议讲话的精神，提出了中国高等美术教育由"高速度"向"高质量"转型发展的重要理念，对应于由规模效益向提升质量，注重效益转变的攻关期，深入思考"内涵式发展"问题。他指出："总书记所提出的教育内涵式发展的要求，在我的理解就是重在院校教学的科研水平质量的提升、重在内部管理水平效益的提升、重视人才素质和创新成果产出以及社会服务接口关系增强，一句话，向质量要效益，论成果问效益。"为此冯远院长立足上海美术学院的发展，进一步指出："从现在到未来的 3 至 5 年，上海美术学院将面临一个重要的发展期，也是一个难得的发展机遇，如何应对国际大都市上海未来的发展和人才需要，国际大都市上如何发挥应有的作用，致力于国家的文化建设。希望在与大家的交流中吸取各家之长，学习各校的经验，以勾画未来发展的新格局。"

在主论坛上，中央美术学院院长范迪安就"新时代中国高等美术教育的学科建设与教学改革"问题进行了主旨发言，他认为文化建设需要具有文化使命、优秀素质和锐

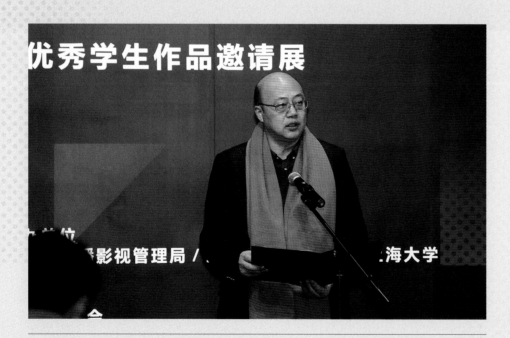

上海大学党委副书记徐旭开幕式致辞。

"2017 杏林撷英——全国高等美术教育优秀学生作品邀请展" 展览现场图。

意创新的新型美术人才，而改革开放以来我们已经通过学习借鉴发达国家的经验，实现了高等美术教育的跨越式发展。如今我们面对这个日新月异的社会，需要更进一步地思考科学技术与艺术创新的结合。中国美术学院院长许江以"立足东方之学，锻炼学院标尺"为题，再次重申了美术学院"五把尺子"的重要性，从校园育人、学科建构、教学优化、学风建设、创作推进五个方面对美术教育的发展起到了重要作用。清华大学美术学院院长鲁晓波以"价值引领与创新——艺术设计院校的责任与使命"为题讲述了在当下艺术智能时代，除了要坚守艺术本体价值之外，还需要注重新范式和多元形式的注入。中国艺术研究院美术研究所所长牛克诚以"人的全面发展与当代中国高等美术教育人才培养"为题展开讨论，强调美术教育应重视"心手相应"，只有既注重心的完善，又注重手的技能，人才能得到全面发展。最后，上海美术学院执行院长汪大

伟以"为现代国际核心都市上海培养有为人才"为题，通过"教育是学院发展的基石主业""全流程艺术教育模式改革探索""人才培养源和文化策源地的建设"三部分，进行主题发言。结合相关人才培养的问题、思路、举措和路径，阐明上海美术学院围绕"创意服务21世纪上海国际都市文化发展战略"学科建设主线。他认为，对接上海世界核心都市建设和经济转型需求相关人才培养的基本定位，为经典传承、文化创意、社会服务的复合型专业人才。上海美术学院逐渐凝练成当代美术教育理念，即为"个体价值、事业发展、国家需求"三位一体的目标遵循。基本形成了人才培养标准。我们倡导高格上品、文心慧眼、艺匠巧手。追求德艺双馨、思行并重、技道兼修、传创同构、文质共美，以实现"创新性继承申学传统，创造性转换海派文化，创意性提升上海人文"的学院使命。

叁

2017年"杏林撷英——全国高等美术院校优秀学生作品邀请展"的"论坛"活动，主要通过主论坛、本科生教学研讨会、研究生教学研讨会三部分进行。在上午主论坛"当代中国美术教育的培养目标和发展转型"的论题主线基础上，下午的本科生、研究生教学研讨会继续教学，深入而专题性地进行切磋沟通美术人才培养教育之道。

本科生教学研讨会上，上海美术学院副院长夏阳、湖北美术学院副院长许奋担任主持人。上海美术学院执行院长汪大伟担任评议人。研讨会围绕着各个美术院校的专业建设、教材建设、特色课程的课程设计、构建及后续保障机制以及基础教学与专业创作能力培养等几大问题展开。其中上海美术学院副院长夏阳以"以展促教，以展促学"为题，结合上海美术学院本科生教育中的教学过程管理（五年多来的191门课程展）、课程质量管理（四年来的教学案例展）、成果检验（毕业展与优秀毕业作品展）、课外培养（院长作业）、系年度优秀作品联展，进行介绍和交流。研讨之中，各个院校在专业设置上有何改变，人才的培养有何新方式，不同地区办学

如何利用其地域优势与特色等话题都引发热议。中央美术学院设计学院院长宋协伟从学科建构、教学改革等角度对本科生的培养进行了判定与思考；天津美术学院教务处处长赵宪辛对专业建设的总体原则、专业设置与调整、优势专业与新专业建设三方面进行了介绍；四川美术学院教务处处长王天祥分析了大平台、多元化如何支持学院本科生教学中的培养目标与定位；湖北美术学院副院长许奋，围绕"人才是成长的"观念，以"兼容并蓄""兼容互动"概括人才培养新模式；贵州大学美术学院院长耿翊，关于民族美术教育与发展提出若干思考；广西艺术学院美术学院院长李福岩汇报了该院本科生教学理念与特点；内蒙古艺术学院教授王鹏瑞提到了如何利用民族与地域资源的优势办学；上海师范大学副院长赵志勇以"综合高等院校的

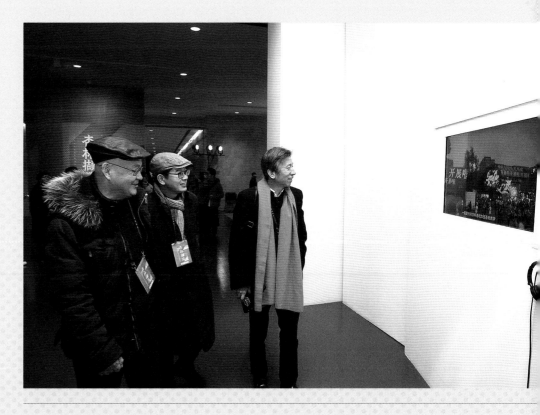

中央美术学院院长范迪安等在展览现场参观。

创新设计教育"为题发言；福建师范大学美术学院副院长罗礼平，强调发挥地缘优势，教学特色办学；安徽师范大学美术学院院长高飞，就高等美术教育如何谋求自身特色，提出见解；广州大学美术与设计学院书记吴宗敏，对于当代中国设计教育，提出"由洋至土，产教对接，促力产业升级"的相关思考；哈尔滨师范大学艺术学院副院长孟宪德，提出中国美术教育应重视的相关问题；湖南科技大学艺术学院副院长赵湘学，就地方综合性大学美术学科理论教学问题提出思考；江西师范大学美术学院副院长苏敉，阐述了中国画教学中人文素养教育的重要性；沈阳师范大学美术与设计学院院长杨野，以"善待与教育"为题，就相关本科生教学中的相关情况发表己见；四川音乐学院成都美术学院油画系主任魏建翔，以"省部级重点学科（绘画）油画专业教学的逻辑"为题进行发言；太原理工大学艺术学院设计系主任郭宗平，其发言围绕"综合院校艺术与设计类专业建设的困境与出路"进行；山东工艺美术学院讲师邓德宽，结合装置艺术的解读问题发言；上海美术学院副教授王冠英，围绕美术院校背景下建筑系美术造型基础课的模块式教学，思考相关"构建与拓展"问题。与会专家都谈到了综合性高等院校管理制度的冲突与思考，都从教学中各个问题提出了高等美术教育办学与专业建设中间的一些路径与思考。在研究生教学研讨会上，上海美术学院院长助理李超、清华大学美术学院副院长张敢担任主持人，中央美术学院教授许平担任评议人。话题聚焦美术院校的研究生教学，围绕学科建设、培养模式、区域性问题以及创新能力等关键词展开延伸探讨。其中上海美术学院副院长陈青，以"上美模式——在路上"为题，重点介绍了上海美术学院研究生培养探索中的相关模式，即"学院式＋讲堂式、行走式……平台式"的实践情况。她介绍说，所谓的"上美模式"是在成长之中的，是以学院式为基础的拓展式培养探索，如通过建构学术训练系统完善课程建设，通过"上美讲堂"汇集国际、国内优质资源施行学术富养，通过"上美行走"计划进行艺术史考察和课题调研，借助"工作室制"实施培养机制的整体转型，是对传统培养模式的进阶式建设。研讨之中，相关美术学院、艺术学院及综合性大学所属学院，三种基本类型艺术院校，都面临各自独特的问题，也面临评价体系的相关问题。研究生人才培养在经历了前几年"量

Art Educational Results Exhibition | CONSIDERABLE | National Invitational Exhibition
of National Fine Art Colleges | ELITES | for the Outstanding Student Works
of Fine Art Colleges

606

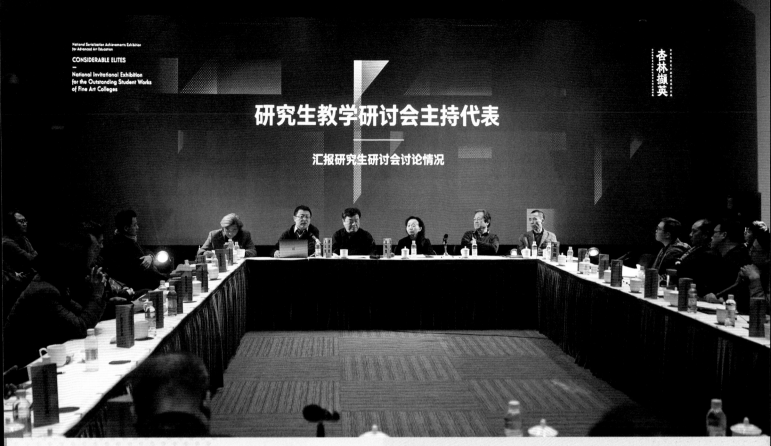

研究生教学研讨会主持代表

汇报研究生研讨会讨论情况

"杏林撷英"展览分论坛现场

化式""井喷式"发展后,除了强调艺术教育本身的规律性之外,如何建立合适的评价体系,如何走出各学院个性化的发展路线,如何保持艺术教育自身的特点等话题再度引发热议,将会议研讨推向高潮。河南大学美术学院院长席卫权围绕"双一流"与地方综合性院校艺术学科建设问题发言;中央美术学院造型学院院长马璐就高科技时代传统艺术的定位与优势提出相关设想;中国美术学院吴碧波老师,汇报了在教学中进行相关文创客户自主品牌实验过程;四川美术学院副院长焦兴涛就研究生教育的路径方法提出青年英才的驻留计划;中国艺术研究院老师王跃奎,以"中国艺术研究院的美术教育人才培养"为题发言;天津美术学院造型学院院长郑金岩,重点探讨"学科建设使命与评价体系";江西师范大学美术学院院长马志明,对于"新时代艺术硕士培养中的审美与技术"重点阐述;宁夏大学美术学院副院长李晓春,着重讨论当下美术课堂教学相关问题;内蒙古艺术学院院长吴苏荣贵,对

于艺术院校研究所教育进行思考；西北民族大学美术学院副院长徐海翔，围绕人才
培养途径问题进行发言；山东工艺美术学院副教授田金良，其发言就"数字艺术专
业的素描教学的创新"方面展开；西藏大学艺术学院教授次旺扎西，介绍西藏自治
区和其他藏区的现代高等美术教育情况；云南艺术学院教师赵星垣，围绕相关"创
新"艺术教育问题发言；广东工业大学艺术与设计学院常务副院长胡飞，重点阐述
"集成创新设计研究人才培养与实践"问题；上海美术学院院长助理李超以"都市
艺术资源与研究生教学——上海美术学院学科建设中的知识服务"为题，通过学科
建设、课程教学、学位论文等相关教学环节，提出相关资源转化构想与具体措施。与
会专家都带着本学院研究生培养实践中所遇到的关键问题进行论述，为本场研讨
会沟通和切磋美术人才培养之道提供生动的案例支撑。最后的相关本科生、研究生
教学研讨会的总结会议，由本次展览策展人、上海美术学院院长助理李超主持。上
海美术学院院长冯远、执行院长汪大伟等学院领导出席，与全体参加研讨活动各院

"2017 杏林撷英——全国高等美术教育优秀学生作品邀请展" 展览现场图。

校代表交流。上海美术学院副院长陈青，对主论坛、本科生教学研讨会、研究生教学研讨会的学术活动，进行全面总结汇报。她表示，在一天高频率的活动中，我们收获了非常多的精彩与亮点。上午主论坛几位院长激情洋溢的演讲，让我们看到了中国美术教育发展的远阔图景。分论坛中诸多学院专家们的经验分享，为我们集聚了中国式美术教育的特色，并能够把一些共识性问题提到了更高的层面来思考，希望这些思考能够形成面向解决方案的开放路径，促使中国美术教育能够在符合艺术发展规律的前提下不断提升。在总结会议中，上海美术学院就院校合作发展建立"共同体"发出倡议，再次重申上海美术学院将继续不辱使命，竭诚合作，精准推进，确保明年和后年的大展如期举行，并对全国的美术院校再次发出后续活动的诚挚邀请，2018、2019上海再见！

肆

此次2017"杏林撷音——全国高等美术院校优秀学生作品邀请展"，囊括了全国48所艺术院校自2000年以来的800多件优秀学生作品，以"撷英"为主线，分设"学院聚焦""经典浓缩""设计应用""探索实验""未来展望"五个内容单元，对应当前高等美术教育学科发展的专业格局。作品分布于中华艺术宫的五米层的主体展厅之中，在各大内容单元中，优秀的学生作品营造出多元共存的主题体验情境。

在"学院聚焦"部分，展览组以视频的方式直接呈现出了各个院校领导关于美术教育的学科发展、教学内容、教学方式等经验之谈，让观众们能直观感受到中国高等美术教育的人才培养之道。"经典浓缩"部分，展示出了当代学院艺术继承者们对传统中国画、油画、版画、雕塑、壁画等艺术形式的理解、探索、以及经过教育诠释后的自我表达。"设计应用"部分，展现了当代艺术设计学科的发展现状，以及年轻设计者们如何将自身的审美力、想象力、感知力和创造力运用于实际创作中，为人类舒适便捷的生活提供可能。"探索实验"部分则展现了目前中国高校对实验艺术教学的思考和探索，

2017 杏林撷英——全国高等美术教育优秀学生作品邀请展 展览现场图

以及如何在传统审美基础上采用更易于被理解和认知的突破。上海美术学院副院长夏阳，总结上海美术学院相关参展的学生作品情况，认为"上海美术学院学生的作品，整体上带着一种对浓郁生活的敏锐感知，体现了对技法极强的控制力，有极高的完成度。作品清新、淡雅，不失对生活的关注。"

最后在"未来展望"部分，通过各个学院领导与专家们的前瞻之语，体会学院教育作为国家发展创新资源，如何与时俱进，探索历史转型中的新思路与新模式，正如冯远院长所说："回应新时代，教育以人为本，以学为宗、以塑魂为根，以道器为要，以师教为重，以济世为用。"代表参展院校领导与专家的共同心声，旨在共同探寻新的历史时期中国高等美术教育的发展前路。

据悉，"全国高等美术教育成果系列展"将通过今年"杏林撷英——全国高等美术院校优秀学生作品邀请展"、2018年"师坛锦瑟——全国高等美术院校优秀教师教师作品展"、2019年"春华秋实——中国高等美术教育文献展"及论坛活动，回望审视中国百年美术教育的文脉历史，思考当下美术教育中的问题，前瞻并勾画中国高等美术教育的未来发展。

随着2017年"杏林撷英——全国高等美术院校优秀学生作品邀请展"的开幕，上海美术学院将携手全国美术教育同道，共同开启为期三年的合作发展之行，计划以"全国高等美术教育成果大系"的集成出版，展示和共享优秀学生作品、教师创作成果、百年美术教育文献，以及新中国美术教育70年成就的研究成果，全局性地思考中国美术教育的发展战略问题，为迎接国庆70周年庆典暨新中国美术教育70周年回顾，聚全国艺术院校之力，共同奉献一份具有文化强国精神的"中国故事"的厚礼。

"杏林撷英"策展团队整理

图书在版编目（ＣＩＰ）数据

杏林撷英：全国高等美术院校优秀学生作品邀请展 /
冯远主编 . -- 上海：上海书画出版社，2018.11
ISBN 978-7-5479-1807-4

Ⅰ. ①杏… Ⅱ. ①冯… Ⅲ. ①美术—作品综合集—中
国—现代 Ⅳ. ①J121

中国版本图书馆 CIP 数据核字 (2018) 第 234366 号

杏林撷英：全国高等美术院校优秀学生作品邀请展

冯远　主编

责任编辑	白家峰
助理编辑	夏清绮
审　读	雍　琦
装帧设计	东陈设计
技术编辑	钱勤毅

出版发行	上海书画出版社
地址	上海市延安西路593号　200050
网址	www.ewen.co
	www.shshuhua.com
E-mail	shcpph@163.com
印刷	上海雅昌艺术印刷有限公司
经销	各地新华书店
开本	889×1194　1/16
印张	38.25
版次	2018 年 11 月第 1 版　2018 年 11 月第 1 次印刷

书号	ISBN　978-7-5479-1807-4
定价	698.00 元

若有印刷、装订质量问题，请与承印厂联系